KB009573

오래된
아름다움

김치호 지음

고미술에 매혹된
경제학자의 컬렉션 이야기

오래된
아름다움

아트북스

또 책을 내면서

● 우리 고미술에 관한 이런저런 생각과 컬렉션 관련 이야기들을
엮어『고미술의 유혹』을 출간한 것이 2009년 말이었으니, 6년여의 세월이 흘렀다.

무릇 책이란 삶과 죽음에 대한 상념, 소망과 기대, 사랑, 때로는 번뇌와 한恨을
절제된 글에 담아 동시대인과 소통하고 후세에 기록으로 남기는 것이다. 옛사람
들은 진정 마음의 상처를 입어본 자만이 책을 저술할 수 있다고 생각했다. 그 마
음의 상처를 화해와 용서로 치유하고, 삶을 성찰하는 이야기를 담아내야 한다는
의미일 것이다. 책의 그런 의미 때문일까? 온갖 정보와 지식이 넘쳐나고 실시간으
로 공유되는 인터넷시대에 펜으로 글을 쓰고 그것을 엮어 책으로 펴내는 작업은
40년 가까이 연구와 저술을 본업으로 삼아온 나에게도 여전히 조심스럽고 두려
운 그 무엇으로 다가온다. 그것이 전공인 경제학의 경계를 넘어 고미술 분야의 책
을 내는 일이어서 더더욱 그럴 수밖에 없다.

그러나 변덕스러운 게 사람의 마음이라고 했던가. 그 두려움과 망설임을 떨치
고 2009년 12월, 나는『고미술의 유혹』을 통해 커밍아웃했다. 내 본업 경제학이
아닌 고미술계 어디에선가 늘 서성이며 우리 고미술에 담긴 아름다움의 본질을

탐구하고 그 정신을 가슴에 담아 연모하면서도 정작 그런 나 자신의 모습을 세상에 드러낼 수 없었던, 아니 드러내지 않고자 했던 약속을 깨뜨린 것이었다. 처음에는 겁도 나고 부끄럽기도 하였으나, 한편으로는 시원했고 생각과 뜻을 같이하는 많은 분들과 소통하는 즐거움도 있었다.

책이 출간된 후 언론을 비롯하여 각계에서 많은 관심을 보여주었다. 고미술과는 전혀 관련이 없어 보이는 경제학도가 쓴 책이라 더 그렇기도 했을 것이나, 독자들의 반응은 다양했고 그들의 사회적 위치나 배경, 관심의 표현방식도 여러 가지였다. 어떤 이는 내가 고미술의 대가인 줄 알고 이런저런 물건의 감정을 의뢰하기도 했고, 고맙게도 독후감을 보내준 이들도 있었다. 앞으로 계속 이 분야의 글을 써 달라는 주문도 있었다. 아무튼 고미술에 대한 우리 사회의 잠재된 에너지가 그렇게 표출되고 있는 것이 반가웠고 보람도 느꼈다.

『고미술의 유혹』이 그 동안 내가 '고미술'이라는 늪에 빠져 허우적거리며 보낸 시간의 궤적에다 약간의 감상을 더해 재구성한 것이었다면, 이번 책은 우리 고미술에 대한 사회적 관심과 에너지가 어떤 형태로든 분출할 수 있도록 단초를 제공하고 나아가 컬렉션으로 이어지길 바라는 마음의 이야기를 체계적으로 풀어본 것이다. 이야기 전체를 관통하는 하나의 메시지라고 할까, 이곳저곳 행간에 묻어 있는 속내는 지난 25년 넘게 우리 고미술의 아름다움을 화두로 삼아 고심하며 관찰하고 체득한 내용을 미끼로 독자들을 고미술의 세계로 안내하고자 하는 것이다. 줄탁동시啐啄同時! 어미닭이 부리로 알껍질을 쪼아 세상 밖으로 나오려는 아기 병아리를 도와주는 것처럼, 이 책이 독자들에게는 오래된 아름다움을 찾아가는 마음의 문을 여는 데 그런 도움이 되었으면 좋겠다.

컬렉션은 아름다운 작품을 소장하고 감상하는 문화활동이지만 한편으로는 한정된 예산으로 수집품을 구입하는 경제활동이다. 컬렉션의 그런 양면적 속성을

감안하여 책의 전반부는 컬렉션에 대한 사변적이고 감성적인 이야기로 엮었고, 후반부에는 실제 컬렉션과 관련되는, 조금은 세속적이고 현실적인 이야기를 담았다. 그러나 컬렉션의 세계는 본질적으로 아름다움을 찾아가는 개인의 사유와 판단이 지배하는 감성의 영역이라는 점에서 전체적인 흐름에서는 감感과 정情의 분위기를 유지하고자 하였다. 부족한 점 많음을 굳이 변명하지 않는다. "글은 말을 다하지 못하고, 말은 뜻을 다하지 못한다書不盡言 言不盡意"는 옛 성현의 말씀으로 독자들의 이해를 구할 뿐이다. 다만 한 가지 바람이 있다면, 이성으로 억압되고 지식으로 굳어 있는 생각의 틀을 벗어버리고 따뜻한 감성의 눈으로 이 책을 읽어줬으면 하는 것이다.

이 책에 담긴 내용의 일부는 2011년 8월~10월 두 달 남짓 『프레시안』에 "오래된 아름다움을 찾아서"라는 제목으로 연재된 바 있다. 연재 기간 중 독자들로부터 많은 지도편달이 있었고 그 성원에 힘입어 내용은 다듬어지고 한결 충실해질 수 있었다.

늘 그래왔듯이 이번 책을 준비하면서도 많은 분들의 도움을 받았다. 먼저 귀한 자료를 제공해준 관계기관과 개인 컬렉터들, 그리고 고미술시장의 현장 이야기를 정리하는 데 도움말을 주신 고미술업계 여러분께 감사드린다. 초고를 읽어준 임종두 화백, 김승원 박사, 일본 쪽 자료를 주선하느라 애쓴 일본 구마모토熊本대학 박철수 교수, 그리고 책의 출간을 누구보다 깊은 관심으로 지켜봐준 예진수 선생에게도 감사드린다. 그러나 남아 있을 오류나 부족함, 그에 대한 독자들의 꾸짖음은 오롯이 저자의 몫이어야 할 것이다.

2016년 4월

김 치 호 謹識

CONTENTS

컬렉션, 아름다움을 향한 사랑과
욕망의 변주곡

● 사람에게는 본성적으로 아름다운 무언가를 찾아 소유하려는 컬렉션 욕망이 저 마음 깊은 곳에 자리하고 있다고 한다. 그 아름다움의 본질은 무엇이며, 또 그 욕망의 동기는 어디에서 비롯하는 것인가?

인간이 추구하는 아름다움의 인식과 가치 체계는 이理나 지智가 아닌 정情과 감感을 바탕으로 형성되고 진화한다. 그런 까닭에 아름다운 대상물을 수집하는 행위나 판단에는 일정한 틀이 있다기보다 사람마다 관점이 다르고 해석을 달리하는 것이 자연스럽다.

어떤 사람은 아름다운 그 무엇의 컬렉션 행위를 두고 인간의 본능이라 하고, 어떤 사람은 생리적인 성벽性癖이라 한다. 그것을 일컬어 인간의 본능이라 함은 컬렉션의 행태적 속성에 이성적으로 판단하거나 통제하기 힘든 데가 있다는 의미다. 또 성벽이란 굳어진 성격이나 버릇을 뜻하는 말이니, 컬렉션을 생리적인 성벽으로 보는 해석에는 그것이 고질병과 같아 한번 빠지면 그만둘 수 없는 중독성의 의미가 함축되어 있다고 봐도 되는 것이다.

다른 한편에서는 그런 컬렉션의 속성에다 '욕망'을 추가하기도 한다. 이를테면,

미술창작에 반영된 인간의 본성을 찾아내고 또 그것과 하나 되려는 잠재된 의지 내지 욕구의 표출이 바로 컬렉션이라는 것이다. 그렇다면 컬렉션 동기를 자극하는 인간의 심성 밑바닥에는 미술작품에다 자신의 감정을 교감시켜 그것이 창작정신, 또는 작품에 구현된 아름다움과 일치하기를 염원하는 '감정이입'이 작용하고 있는 것일까?

그런 인간의 심리구조와 행태의 본질을 다소 감성적인 말로 축약하면 "아름다움을 향한 사랑과 본능, 그리고 욕망의 알레고리 또는 그 변주곡" 정도가 될 수 있을지 모르겠다. 이는 컬렉션에 대한 나의 경험적 정의이기도 하지만, 그 의미를 풀어가려는 이 책의 핵심 주제어들이자 화두라고 해도 좋다.

창작과 동시에 컬렉션도 시작됐다

인간의 미술활동이란 통상적으로 아름다운 무엇을 그리거나 만드는 창작활동을 지칭한다. 하지만 조금 시각을 넓히면 그렇게 만들어진 작품을 수집하고 감상하는 컬렉션이 미술활동의 또 다른 중심축을 형성하고 있음을 알게 된다. 컬렉션을 '제2의 창작'이라 부르는 것도 아마 그런 맥락일 것이다. 아무튼 큰 틀에서는 이 둘을 동일한 속성의 미술활동으로 보는 것이 맞겠지만, 그 각각의 역사적 연원이나 진화 과정에 대해서는 의견이 일치하지 않는 부분도 있다.

인간의 미술활동은 인류 역사와 동시에 시작되었다고 보는 것이 일반적이다. 그러나 원시 고대사회의 미술창작이 어떤 동기와 목적에서 이루어졌는지에 대해서는 아직도 알 수 없는 부분이 많다. 남아 있는 작품이나 자료가 절대적으로 부족할 뿐더러, 관련 문자기록이 처음부터 없었거나 설령 있었더라도 대부분 멸실

되었기 때문이다. 고고학이나 미술사 쪽의 이야기를 빌리지 않더라도, 추측컨대 세상일이 분화되고 세부적 의미나 개별성이 강조되는 현대사회와는 달리 삶과 신앙, 그리고 미술이 하나였을 그 옛날 미술창작의 동기나 목적이 오늘날과는 분명 차이가 있었을 것이고, 또 장르 구분이나 양식, 표현 기법에서도 오늘날의 미술과는 다른 부분이 많았을 것이다.

예를 들어, 삶과 신앙과 미술이 분리되어 있지 않던 고대사회에서는 아름다움美을 형상화한 미술품과, 생산도구나 살림도구로서 또는 종교나 제례적 쓰임用이 목적인 기물器物의 성격 구분이 분명치 않았을 것이다. 그 구분은 시대가 올라갈수록 희미했을 것으로 보는 것도 어렵지 않다. 아마도 처음에는 쓰임 목적이 먼저였을 것이고, 시간이 흐르면서 거기에 아름다움과 기교가 더해지는 과정을 거쳐 인류사회의 미술문화는 계승되고 발전해왔을 것이다.

과학기술이 발달하지 않았던 그 옛날, 인간의 삶은 주변 지세나 토양, 기후조건에 크게, 아니 절대적으로 의존하거나 제약받을 수밖에 없었다. 미술창작도 비슷한 상황이었을 것이다. 굳이 차이점을 들자면, 시대가 오래된 작품일수록 삶과 죽음에 대한 인간의 생각과 가치관이 훨씬 진하게 다원적으로 투영되어 있다고 할까? 어쨌거나 남아 있는 암벽화나 발굴된 옛 무덤의 부장품을 통해서도 확인되듯, 아름다움을 추구하는 미술창작의 기본 동기와 속성 그 자체로만 본다면 예나 지금이 별반 다르지 않다. 아름다운 그 무엇을 그리거나 새기고 만드는 것은 인간의 본성이기 때문이다.

그렇다면 사람들은 언제부터 미술품을 소유하거나 감상할 목적으로 수집하기 시작했을까?

학자들은 미술창작과 동시에 컬렉션도 시작되었다고 보는 것 같다. 학술적 논의야 그들의 몫이겠지만, 미술품 컬렉션을 작품에 대한 수요 또는 소비 행위로 본

다면 창작과 컬렉션의 발생시대적 관계는 직관적으로 풀어낼 수 있어야 마땅하다. 수요(소비) 없는 창작(생산)을 생각할 수 없듯이 그것이 사회적 수요냐 자가소비를 위한 생산이냐의 정도 차이는 있었겠으나, 인류 역사에서 컬렉션은 분명 창작활동과 동시적으로 진행된 미술문화의 소비활동인 것이다.

한편 미술품에 대한 독점적 또는 배타적 소유 구조를 통해서도 컬렉션의 기원이나 역사적 의미를 유추해볼 수 있다. 동서양을 막론하고 인류 역사에서 원시공동체를 거쳐 지배-피지배의 권력구조가 뿌리내리고 사적 소유제도가 정착되기 시작한 이후 지금에 이르기까지, 권력과 경제력은 정치질서와 사회 변동의 주된 동인動因이 되어왔다. 그 과정에서 인류가 컬렉션 대상으로 삼아온 미술품은 소유와 감상 욕구를 충족시키는 목적물이었지만 권력과 경제력의 상징물이기도 했다. 즉 권력과 경제력을 토대로 지배-피지배 관계가 형성됨과 동시에 그것의 상징물인 미술품의 컬렉션 수요도 형성되기 시작했을 것으로 보는 것이다.

그 맥락의 연장선에서 오늘날 우리가 이야기하는 근대적 의미의 미술품 컬렉션 문화가 형성되기 시작한 것은 언제쯤일까? 이런저런 의견이 있고 동서양에 따라서 차이가 있지만, 대략 시대적으로 중세의 끝자락에서 근세가 시작되던 무렵으로 보는 것이 일반적이다. 서구사회에서 이 시기는 중세의 긴 암흑기가 끝나고 르네상스가 시작되던 14세기 말에서 15세기 초입을 지칭한다. 동양(중국)의 경우 서양과 같은 문화적 암흑기가 없었던 탓에 그 시기는 많이 앞당겨진다. 학자들은 11~12세기, 문치文治가 만개했던 북송北宋시대를 미술품 컬렉션의 본격적인 태동기로 보고 남송시대에 그 저변이 충실해진 것으로 시대 설정을 하고 있다.

당연한 이야기지만 그러한 시대 설정을 개별 국가나 지역 문화권에 일률적으로 적용할 수는 없다. 그렇다면 우리의 경우는 어떤가? 약간의 시차를 두고 대체로 중국과 문화적 흐름을 같이했던 한반도는 그 시기가 대략 12~13세기의 고려

중기에 해당한다. 그 무렵 고려에서는 중국의 선진 문물을 적극적으로 수용하여 청자와 같은 도자문화를 중심으로 공예미술이 꽃을 피우고, 왕실과 귀족 등 상류 계층 취향의 화려정치華麗精緻한 미술문화가 발달하게 된다. 그 흐름의 근저에 소 장과 감상을 목적으로 하는 미술품의 사회적 컬렉션 수요가 형성되고 있었다.

탐욕스런 자본은 컬렉션 문화를 꽃 피우고

근현대(이를 근세로 부르기도 한다)에 접어들면서 미술품 컬렉션 문화는 한 단계 도 약한다. 시대적으로 서양에서는 산업혁명과 시민혁명을 거치면서 시민계급의 문 화적 소비 욕구가 높아진 18세기 말에서 19세기 초가 이 시기에 해당한다. 그 흐 름을 이끈 것은 경제력이 크게 향상된 시민(부르주아)계급이었고, 그들이 중심이 되어 미술품의 상업적 거래와 컬렉션 수요가 활발하게 형성되고 있었다.

여기서 참고로 하나 짚고 갈 것은 미술품의 창작과 거래, 컬렉션 문화는 기본 적으로 그것이 국가든 개인이든 축적된 자본에서 창출되는 경제적 풍요를 토대로 꽃을 피우고 발달했다는 사실이다. 오늘날 높게 평가받는 고급한 미술품을 비롯 해서 세계가 찬탄하는 문화유산들은 대개가 절대왕조시대, 권력과 경제력을 가진 상류층의 후원과 주문으로 만들어지고 수집 보존되어온 결과임을 상기하자.

근대를 지나 현대로 넘어오면서 정치권력과 경제력이 일반 시민계급으로 분산 되는 가운데 컬렉션 문화는 사회 저변으로 확대된다. 그러나 역사적 뿌리가 오래 된 부(경제력)와 미술품 컬렉션의 떼려야 뗄 수 없는 관계는 예나 지금이나 별 변 함이 없다. 미술품 수요는 본질적으로 '소득'보다는 '부'에 의해 결정되기 때문이다. 오늘날 미술품 수요가 생산과 소득을 중심으로 움직이는 일반적인 경제 흐름과

는 다른 변동 사이클을 보이는 사실이 그러한 관련성을 실증한다.

하지만 미술품 컬렉션에는 자본 또는 경제력의 논리만으론 설명할 수 없는 그 무엇이 있다. 우리는 흔히 자본을 두고 확장적 운동 속성이 있다고 이야기한다. 이는 아마도 이윤 추구와 자본 축적을 향한 인간의 끝없는 탐욕을 수사적으로 표현한 것일 텐데, 그 때문인지 누가 내게 자본의 느낌을 물을 때면 직감적으로 이성적 판단에 근거하는 경제 논리, 규칙성, 차가움 등의 단어가 머리에 떠오른다. 반면 미술은 감성적이고 자유로움, 따뜻함으로 다가온다. 그래서일까? 이성과 감성을 각각 좌우 기준 축으로 하여 인간의 여러 활동을 배열한다면 자본 축적은 맨 좌측에, 미술창작은 맨 우측에 위치할 거라는 생각을 할 때가 많다.

그러나 역설적으로, 가장 이성적이면서 시장 논리에 충실해야 할 자본이 컬렉션 세계에서는 비이성적이고 즉흥적인 행동을 마다하지 않는다. 보통 사람들의 상식으로는 잘 이해되지 않는 미술품에 대한 자본의 탐욕은 어디에서 비롯하는 것일까? 또 그런 탐욕이 있어 미술창작과 컬렉션 문화는 꽃을 피우고 또 우리는 상처받은 영혼을 거기에 의탁할 수 있게 되는 것인가?

이처럼 상호 대척점에 있는 자본 축적과 미술창작이 컬렉션의 장場에서 만나 서로 소통하고 화해하는 것은 어쩌면 탐욕스런 자본가의 심성 밑바닥에 영혼의 자유를 염원하고 따뜻한 인간의 순수한 감성을 그리워하는 외로움이 있기 때문일지도 모르겠다.

그런 내면의 미묘한 감정과 사연이 없다면 컬렉션, 그 세계에서 일어나는 많은 내밀한 이야기를 풀어낼 수가 없다. 미술품 컬렉션, 그것은 차가운 자본의 논리를 넘어 따뜻한 감성과 열정으로, 때로는 지독한 사랑酷愛의 열병을 앓으면서 아름다움을 찾아가는 긴 여정이기 때문이다.

그 사랑은 일방적이고, 그 여정은 유혹적이다. 한번 시작하면 헤어날 수도 거부

할 수도 없는 매력과 마력魔力이 지배하는 컬렉션 여정. 그곳에는 자신의 영혼을 흔드는 작품을 앞에 두고 이성으로 통제되지 않는 컬렉터의 본능과 욕망이 꿈틀거린다. 그 충족되지 않은 욕망에서 비롯하는 번뇌가 있고, 작품과의 인연 이야기가 있다.

그러나 그 세계에는 지치고 상처받은 영혼이 쉬며 치유 받고 꿈꾸며 상상할 수 있는 자유가 있다. 또 궁핍한 삶의 괴로움을 마다하지 않고 오직 아름다움을 사랑하며 몰입하는 인간의 순수함이 자리한다. 컬렉션의 세계는 바로 그런 곳이다.

컬렉션의 그런 매력과 마력에 끌려 오늘도 많은 컬렉터들이 쉼 없는 걸음을 계속하고 있다. 나는 그 길을 독자들과 함께 걷고 싶다. 그들과 함께 시간의 강을 건너 우리 미술의 아름다움과 그 정신을 공유하고, 옛사람들이 추구했던 삶과 죽음에 대한 생각, 이루고자 했던 꿈과 소통하고 싶다.

1

고미술 컬렉션 여정의
첫걸음

○

"어떻게 말이나 글로 표현할 수 없는 우리 고미술의 아름다움은 거부할 수 없는 힘으로, 때로는 치명적인 유혹으로 나를 그 영원히 풀리지 않을 '오래된 아름다움'의 화두를 풀어내는 작업에 끌어들이곤 했다. 나는 내 영혼을 흔들고 이성을 마비시키는 그 은밀한 속삭임과 유혹하는 눈빛을 거부할 수 없었다. 그렇다고 애써 거부하지도 않았다."

● 　　　　　고미술 컬렉션, 오래된 아름다움을 찾아가는 긴 여정! 그 내면에 자리하는 본질적 의미와 속성을 어떻게 규정하고 해석할 수 있을까? 알 수 없는 매력과 마력魔力이 지배한다는 컬렉션 세계, 그 여정은 어떻게 시작되는가?

이들 질문에 답하기에 앞서 우리 고미술에 대한 나의 체험적 인식 세계와 그 느낌에 대해 간략히 언급한다. 나는 25년 넘게 고미술이라는 늪에 빠져 허우적거리며 우리 고미술에 담긴 아름다움의 근원과 그 참된 의미를 찾아보고자 애써왔다. 늪이라는 데가 언뜻 보기에는 얕은 물웅덩이 같지만, 빠져나오려고 애쓰면 쓸수록 더 깊이 빠져드는 수렁과 같은 곳이다. 내게 고미술의 세계는 그런 곳이었다. 그 묘한 매력, 아니 그 마력에 홀려 내 중년의 열정을 상당 부분 쏟아붓고 몰입하며 그것과 교감하며 소통하고자 하였으나, 정신 차려보면 나는 늘 그 주변에서 방황하며 서성이고 있었다.

우리 고미술에 녹아 있는 '오래된 아름다움'이란 화두는 쉽게 속살을 보여주지 않는 여인처럼 나를 애타게 했다. 평생을 몰입하고 고심해도 그 실체를 알기 어렵고 언제나 새로운 모습으로 다가오는 오래된 아름다움, 그리고 고미술 컬렉션. "나의 얕은 안목과 지식으로 그 화두를 풀어낼 수 있을까?" 하며 주저하기도 했고, 때로는 "그건 참으로 내게는 버거운 일이다"라는 자각에 절망하기도 했다.

그럴수록, 어떻게 말이나 글로 표현할 수 없는 우리 고미술의 아름다움은 거부할 수 없는 힘으로 때로는 치명적인 유혹

으로 나를 그 영원히 풀리지 않을 오래된 아름다움의 화두를 풀어내는 작업에 끌어들이곤 했다. 나는 내 영혼을 흔들고 이성을 마비시키는 그 은밀한 속삭임과 유혹하는 눈빛을 거부할 수 없었다. 그렇다고 애써 거부하지도 않았다. 거부한다고 해서 거부될 일도 아니었겠지만, 그래서인지 고미술의 아름다움을 찾아가는 여정은 오늘도 계속되고 있다.

고미술 컬렉션 여정의 첫걸음은 컬렉션 대상 물건들의 이름을 찾아 불러보고 형태미와 색채감을 눈과 마음에 담아보는 데서 시작된다.

컬렉터에게는 행일지 불행일지 모르지만, 컬렉션 대상이 되는 우리 고미술품의 영역은 넓고 대상물은 다양하다. 회화, 조각, 공예 등으로 장르 구분이 비교적 분명한 현대미술에 비할 바가 아니다. 우리가 인사동이나 답십리 고미술 가게에서 볼 수 있듯이, 컬렉션 대상 고미술품에는 서화를 비롯해 흔히 골동품이라 부르는 도자기, 금속공예품은 물론이고 선사시대 돌칼에서 삼국시대 토기, 조선시대 무덤에 껴묻었던 미니어처 도자기에다 노리개, 비녀, 은장도 등 규방 여인들이 몸치장에 사용했던 물건들이 다 포함된다. 또 무병장수와 부귀영화를 소망하는 민화民畵가 있고 사방탁자, 반닫이, 소반 등 앞서 이 땅에 살았던 사람들의 손때 묻은 가구가 있다. 함지박, 농기구, 등잔대 등 농경시대의 생산과 의식주에 쓰였던 물건들도 많다. 3000년이 더 된 물건들이 있는가 하면 불과 5, 60년 전의 물건들도 있다.

그런 물건들을 뭉뚱그려 우리는 골동품이라 부르기도 하고 고미술품이라고도한다. 서양 용어인 앤티크antique라고 부르는 사람도 있다. 공식적으로 또는 학술적으로 정해진 것도 아니고, 딱히 한 가지 용어로 지칭하기도 힘들다. 그 가운데 상당수는 역사적 가치를 지닌 문화유산으로 분류되는 물건들이다. 일각에서는 미술활동의 소산인 미술품과 생활문화의 소산인 민속품으로 대별하자고 한다. 또 미술art과 공예craft로 구분하자는 주장도 있다. 개념적으로는 한층 정확한 정

의이다.

그러나 근대 이전, 사회가 요즘보다 덜 문명화되고 덜 분화되었던 시대에 만들어진 물건들의 경우 대개 미술과 민속, 또는 공예의 개념이 복합적으로 어우러져 다원적인 속성을 가진 것들이 많다. 더군다나 거래 현장에서는 그러한 개념 정의나 장르 구분이 큰 의미가 없어 컬렉션 대상물의 구분과 명칭은 애매하고 어중간한 데가 많은 것이 사실이다. 어쨌든 이처럼 명칭과 장르 구분에서 분명하게 선을 긋기 힘들다는 사실은 그만큼 컬렉션의 대상인 우리 옛 물건의 영역이나 가짓수가 다양하고 내용이 풍부하다는 것을 의미한다.

참고로 골동 또는 고미술품과 유사한 개념의 영어 앤티크는 라틴어 'antiquus'에서 유래했다. 어원 그대로 '오래된 물건' 정도의 의미이다. 다만 동양 사회에서 쓰는 골동骨董(중국에서는 고완古玩이라는 말을 많이 쓴다)이라는 말에는 미술공예품의 의미가 많이 포함되어 있고, 서양의 앤티크는 가구나 그릇 등 생활용품의 의미가 강하다.

또 한 가지, 컬렉션 대상으로서 고미술품은 유체동산有體動産, 즉 형체가 있고 옮길 수 있는 물건이어야 한다. 예를 들어 절 마당에 있는 석탑이나 무덤 앞의 석물은 옮길 수 없도록 설치된 건축물이기 때문에, 엄격히 따지면 컬렉션 대상의 고미술품으로 볼 수 없다. 그러나 그러한 유물들이 고급한 컬렉션 대상으로 인식되고 또 때로는 고가에 거래되고 있는 것이 현실이다. 그 실상과 배경에 대해서는 뒤에서 다시 언급할 기회가 있을 것이다.

아무튼 지금까지 이야기한 내용을 정리하면, 우리가 흔히 컬렉션의 관점에서 사용하는 '고미술품'이라는 말은 중국 어원의 '골동'에다 서양 사회에서 사용하는 '앤티크'의 의미가 합쳐진 것으로 볼 수 있다. 그렇다 보니 그 정의가 너무 포괄적이기도 하고 경우에 따라서는 컬렉션 대상 여부를 판단하기 힘든 물건들도

고미술 가게 풍경 1

우리 고미술품은 실생활에 사용된 공예품들이 중심축을 이루고 있다. 도자기, 가구, 살림 및 생산도구 등 그 범위는 넓고 구성도 다양하다.

고미술 가게 풍경 2
1500년이 더 된 삼국시대 토기부터 불과 몇십 년 전에 사용하던 민속품, 생활잡기에 이르기까지 참으로 다양한 물건들이
가득 진열되어 있다.

많다. 민속품이나 생활용품이 대표적이다. 우리 고미술품의 전시장이나 경매 등
거래 현장에서 장르 구분이나 기물 분류가 잘 되지 않고 있는 것도 그러한 배경
을 깔고 있는 것이다. 그러나 그래서 오히려 재미가 더해지고 그 의미가 풍성해지
는 측면이 있다. 그런 점이 우리 고미술품 컬렉션의 특징이라면 특징이고 매력이
라면 매력이다.

고미술 컬렉션의 속성과 매력

● 　　흔히 우리 고미술의 영역이 너무 포괄적이고 그 성격도 복합적인 데가 많아 여타 미술 장르와 구분이 잘 안된다거나 컬렉션 속성을 규정하기가 애매하다는 말을 듣는다. 그러나 조금만 관심을 갖고 그 세계를 살펴보면 초심자라도 고미술의 컬렉션 속성이 현대미술이나 다른 분야의 컬렉션과는 많이 다르다는 사실을 이내 깨닫게 된다. 그런 데에는 뭔가 이유가 있는 법이다.

우선 고미술품이 현대미술품과 구분되는 차이점을 들라면 사람들은 보통 제작자, 제작 연대 등등의 기록이 없다는 사실을 떠올린다. 즉흥적인 짐작일 수도 있겠지만 정곡을 짚은 것이다. 사실 우리가 알고 있거나 접하는 대부분의 고미술품은 제작 기록이 없는 것들이다. 물론 다 그렇다는 것은 아니다. 서화처럼 화제畵題에다 연대, 작가의 서명, 낙관이 있는 것도 있고 불상, 불화처럼 복장腹藏유물이나 화기畵記에 그러한 내용을 담고 있는 유물도 있다. 그러나 그런 작품들이 전체 고미술품에서 차지하는 비중은 미미하다. 다시 말하면 제작 기록이 남아 있는 경우는 극소수이고 도자기, 민속품, 가구, 생활도구 등 고미술 영역에 포함되는 대부분의 물건은 제작 기록이 없다는 말이다.

요즘이야 찻잔 하나를 만들더라도 작가가 자신의 서명을 넣는 시대지만, 그런 개념이 없었던 시대에 만들어진 많은 물건들이 컬렉션 영역에 들어와 있는 것이다. 참고로 고미술 컬렉션과 관련하여 진위 여부 등 제기되는 많은 논란과 에피소드

도 결국 신뢰할 수 있는 제작 기록의 유무에서 비롯한다고 볼 수 있다.

둘째는 유물의 역사성이다. 시장에서는 통상적으로 만들어진 지 100년 이상된 미술공예품 또는 생활용품을 고미술품으로 분류한다. 그렇다면 19세기 말, 20세기 초가 그 시대적 하한이 되는 셈이다. 그렇다고 해서 이 기준을 엄격하게 적용할 수 없는 물건들도 많다. 제작 기록이 없기 때문이다. 이러한 상황에서 어떤 물건을 두고 100년 이상의 역사성 기준에 따라 고미술품이다 아니다를 따지는 것은 별 의미가 없다. 어떻게 보면 오래되었다는 '막연한 느낌'에 대해 우리는 '구체적인 연대' 기준을 적용하고 있는 것인데, 이런 점이 고미술 컬렉션의 어려움이자 매력이라고 할까?

셋째는 유물의 다양성이다. 앞서 잠깐 언급했지만, 컬렉션 대상에 포함되는 고미술품의 종류는 참으로 다양하고 그 범위도 넓다. 약간 과장하면 오래된 물건이면 다 컬렉션 대상이라고 할 수 있을 정도다. 감상과 장식을 위한 미술공예품보다는 농경시대 생활용품과 생산 도구, 종교, 신앙적 용도의 물건들이 많은 탓도 있을 것이다. 어쩌면 아름다움美과 쓰임用, 생활과 신앙, 미술이 하나였던 시대에 만들어진 그러한 물건들에 대해 오늘날 현대미술에 적용되는 미학적 해석과 장르 구분을 적용한다는 것 자체가 사리에 맞지 않는 일이다.

지금까지 이야기한 고미술품이 현대미술과 달리하는 세 가지 특성을 하나로 묶으면, 결국 고미술 컬렉션이란 '제작 기록이 없고 오래된, 그리고 장르 구분도 분명치 않은 여러 다양한 물건을 수집하는 일, 또는 그 행위'로 정의할 수 있게 된다. 이 정의가 고미술 컬렉션의 본뜻을 얼마나 제대로 설명하는지에 대해서는 이견이 있을 수 있다. 그러나 적어도 두 가지 측면에서는 고미술 컬렉션의 속성과 매력을 충분히 함축한다.

하나는 컬렉션 대상 물건 대부분 제작 기록이 없는 데다가 오래되었다는 사실

「산신도」, 국립중앙박물관
삶과 신앙과 미술이 하나였던 시대에 그려진 이러한 산신도에는 민화의 해학적 요소가 풍부하고 기층 민중들의 기복에 대한 염원이 짙게 투영되어 있다.

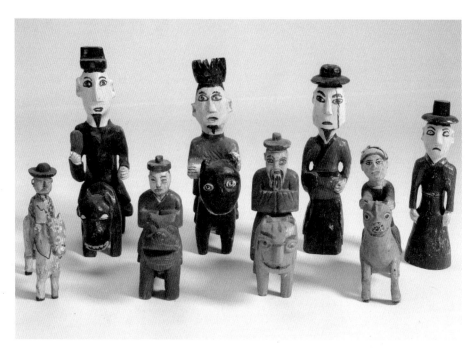

꼭두, 개인 소장
망자의 영혼을 저승으로 인도하는 상여의 장식품인 꼭두도 오늘날에는 훌륭한 컬렉션 대상이다.

인데, 이는 물건의 진위 여부와 관련되고 물건의 가치평가를 어렵게 한다. 그러한 문제를 풀기 위해서는 물건을 보는 안목을 길러야 함은 물론이고 고고학, 미술사학, 민속학, 생활문화사 등 다방면의 역사적 지식을 두루 갖추어야 한다. 그리고 고미술품에 대한 지식은 자료나 문헌 연구만으로 얻어지지 않는다. 현장 견학과 체험이 필수적이다. 학계(아카데미즘)와 업계(시장)를 넘나들며 지식과 체험, 열정을 한데 녹여 유물에 담겨 있는 아름다움과 상징성을 이해하고 역사적 상상력을 구축해야 한다는 말이다. 당연히 흥미를 갖고 입문하는 데도 상당한 시간과 노력이

들어가기 마련이고, 그 수준을 높여가는 데는 더 많은 열정과 공력이 요구된다.

다른 하나는 컬렉션 분야가 다양한 데다 유물에 따라서는 역사적 연원을 알아보기 위해 2, 3000년을 거슬러 올라가야 하는 경우도 허다하다는 점이다. 우리 역사가 오래되다 보니 한 영역 안에서도 컬렉션 대상은 각양으로 넓게 펼쳐져 있을 수밖에 없다. 현대미술과는 달리 작가, 장르, 구상, 비구상 등으로 관심 분야를 분류하여 좁혀나갈 수 있는 여지가 크게 제한되어 있다는 것이다. 이는 컬렉션 영역의 선택 문제이기도 하겠지만, 처음 고미술 컬렉션에 관심을 갖고 입문하는 사람으로 하여금 무엇을 어떻게 시작해야 할지 어렵게 하는 부분이기도 하다.

이러한 사항들을 요약하면 적어도 내 경험으로는 "어렵고 끝이 없다"는, 어찌 들으면 말 같지 않은 말 외에 달리 특별히 고미술 컬렉션에 함축된 의미를 표현하는 말이 떠오르지 않는다. 무슨 답변이 그러하느냐고 할지 모르지만 그게 나의 솔직한 고백이다. 어렵기에 묘미가 더하고 끌어들이는 어떤 힘을 느끼게 되는 것이 컬렉션이다. 그 어려움을 깨쳐가는 과정, 이를테면 진위 감정으로 가는 길은 출구가 보이지 않는 미로의 연속이고, 작품을 보는 안목을 틔워가는 과정도 한 단계 올라서면 다음 단계가 강이 되고 산이 되어 앞을 막는다. 그런 탓에 섭치수집 단계를 벗어나는 데에도 만만치 않은 비용과 시간, 시행착오를 감수해야 하는 것이 고미술 컬렉션이다.

● 　　　　최근 들어 많은 사람들이 전통문화의 소중함과 잠재력을 이야기한다. 마침내 때가 되어 그 에너지가 분출하기 시작했다고도 하고, 어제 오늘의 한류바람을 그 연장선에서 해석하는 사람도 많은 것 같다. 사실이 그렇다면 참 반갑고 다행스러운 일이다.

그러나 아쉽게도 그런 이야기들이 내겐 뭔가 답답함으로 느껴지고 가슴에 와 닿지 않을 때가 많다. 우리 전통문화에 담긴 정신과 본질을 내가 제대로 이해하지 못하고 있는 것일까? 아니면 전통문화를 보는 세상과 나의 관점이 다르거나 간격이 있다는 것일까?

좀 막연하지만 그런 느낌이나 생각은 우리 문화의 역사성, 다양함과 깊이에 대한 갈증 또는 거기서 비롯하는 심리적 중압감 같은 것일 수도 있다. 그래서인지 전통문화의 각 장르에 녹아 있는 상징성과 창작정신의 의미는 경이로움으로, 때로는 풀기 버거운 화두로 다가오곤 한다. 몇 마디의 정의나 서술로 그 의미를 특정하기가 여의치 않다는 말이다.

어쨌든 그 중심에 오늘날 우리가 '고미술'이라 부르는 영역이 한 축을 담당하고 있다. 누구는 그것을 '골동'이라고 하며 경제적으로 여유가 있는 소수 수집가들의 취미 영역으로 치부하지만, 어느 정도 이 분야에 안목이 있는 사람이라면 오늘날 우리가 일상적으로 접하는 대상의 색채미나 형태미가 우리 고미술의 미감에 맥이 닿아 있음을 부정하지 않는다. 문화 현상에서 정신과 전통은 그 자체가 역사성을 갖는 하나의 생명체

이자, 이 시대의 문화를 생성하고 새로운 형태로 진화시키는 토양을 의미하기 때문이다.

그렇다면 고미술의 미학적 전통이나 창작정신을 알고자 하는 열의와 관심은 우리 고미술에 담긴 한국미술의 본질을 이해하고 독창성과 잠재된 힘을 발굴하여 21세기 문예부흥의 토대로 삼게 하는 에너지의 원천이 되는 것이다. 굳이 이 책에서 언급하는 컬렉션의 관점이 아니어도 좋다. 우리 고미술에 대한 관심이나 애정을 표현하는 방법과 형식은 다양하기 마련이다. 그 속에 한국미술의 전통과 정신을 알고자 하는 간절한 내면의 뜻이 담길 때 우리는 한국미술의 본질에 한 걸음 더 다가가게 되는 것이다.

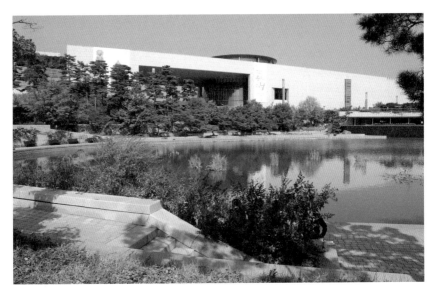

국립중앙박물관 전경
저 아득한 선사시대부터 근현대에 이르기까지 30여만 점의 민족문화유산을 소장, 전시하고 있는 국립중앙박물관. 박물관의 연간 관람객 수는 2010년에 300만을 넘어섰고, 그 이후에도 꾸준히 늘면서 세계 10위권을 유지하고 있다.

우리 고미술의 아름다움, 그 힘과 에너지, 눈에 익어 있고 몸에 배어 있으되 정작 우리 자신은 모르고 있는 느낌이나 율동 같은 것. 그래서 나는 그 아름다움에 대해서도 딱딱한 서술이 아닌 따뜻한 감성으로, 즉흥적인 이야기로 풀어내고 싶다. 그런 이야기에 앞서 잠시 숨도 고를 겸, 우리 고미술에 대한 사회적 관심의 흐름을 살펴보고 그 흐름의 배경이 되고 긍정적인 환경으로 작용해온 사회경제적 변동의 의미도 찾아보자.

확 장 되 는 경 제 력 , 고 미 술 컬 렉 션 에 대 한 관 심 으 로

미술품의 수집, 보존과 감상은 그 시대의 미술문화는 물론이고 사회경제적 역량과 흐름을 같이한다고 보는 것이 일반적이다. 그런 관점에서 우리 고미술에 대한 사회적 관심과 그 가치를 알아보는 안목, 수집하는 열정이 한데 어우러져 컬렉션이라는 형태의 문화적 에너지로 표출되기 시작한 시점은 언제쯤이었을까?

이런 질문을 접할 때마다 나는 세상일을 보는 관점이나 생각이 그 사람의 학문적 배경에 따라 굴절되거나 편협해지는 경우가 많을 거라는 생각을 하곤 한다. 내가 바로 그에 해당되기 때문인지, 40년 가까이 경제학을 업으로 삼아 연구하고 가르쳐온 탓에 정작 나 자신이 세상일을 경제적 맥락에서 이해하고 재단하려는 아집 또는 편견에 빠져 다양한 관점을 놓치고 있지 않나 하는 걱정(?)을 할 때가 많다. 문화현상을 보는 나의 시각은 특히 더 그럴지도 모르겠다. 이를테면, 우리 사회에서 고미술 컬렉션 문화가 자리 잡는 시점에 대해서도 직감으로 나라 경제가 본격적으로 성장궤도에 진입하는 70년대 중반을 떠올리는 것이다.

아무튼 경제력이 지금 같지 않고 제반 사정이 어려웠던 60년대에도 고급한

서화나 도자기, 금속공예품 등 전통적으로 고미술의 중심축을 형성해왔던 분야
에서는 꾸준한 발굴과 컬렉션이 이루어지면서 우리 문화유산의 폭과 깊이를 더
해왔던 것이 사실이다. 그러나 그 중심 영역에서 벗어나 있던 물건들, 예를 들면
목가구를 비롯한 일상적인 생활용품이나 민속품 등은 소수 마니아 컬렉터들을
제외하고는 세상 사람들이 별다른 관심을 갖지 않았다는 게 고미술업계의 중론
이다. 불과 4, 50년 전인 1960년대 말이나 1970년대 초만 하더라도 우리 사회의
고미술 컬렉션 문화는 저변이 얕았고 내용도 빈약했었다는 의미일 것이다.

　그러나 1970년대 중반을 넘어서면서 사정은 바뀌기 시작한다. 고미술에 대한
사회 저변의 컬렉션 수요가 형성되고 양과 질에서 이전과는 분명 다른 변화 양상
을 보이기 시작한 것이다. 앞서 이야기한 것처럼, 어느 시대를 막론하고 미술창작

1960년대 인사동 거리
골동 가게, 표구점, 필방 등이 중심이 되어 전통문화의 거리로 자리 잡아가던 60년대 인사동 거리. 신작, 싸구려
모조품, 찻집, 화장품점 등 온갖 가게들이 들어차 번잡해진 지금과는 사뭇 달랐다.

　　　　1　고미술 컬렉션 여정의 첫걸음

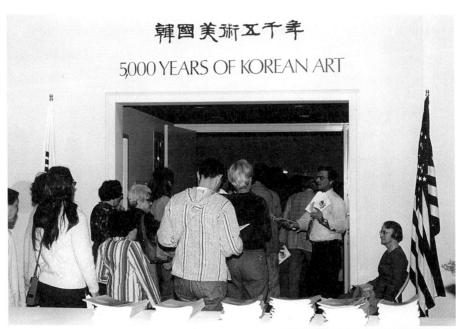

〈한국미술오천년〉 전시 모습과 카탈로그
〈한국미술오천년〉은 1976년 일본 전시를 시작으로 80년대에 미국과 유럽의 주요 도시에서 열렸는데, 당시 우리 전통미술의 진수를 접한 해외의 관심은 뜨거웠다. 샌프란시스코 미술관에 입장하고 있는 관람객들의 모습과 영국박물관의 전시 카탈로그.

에 대한 사회적 관심이나 컬렉션 수요는 기본적으로 경제력이 뒷받침되어야 가능해지는 법인데, 우리 사회에서도 60년대 후반 이후 이어진 꾸준한 경제성장과 거기서 축적된 에너지가 미술품 컬렉션을 비롯해서 문화예술 활동을 활성화하고 후원하는 원동력이 되었음은 자명하다.

지난 4, 50년 동안 우리 고미술 컬렉션 문화의 흐름을 보면, 1970년대가 모색기 또는 형성기라면 1980년대 후반에서 1990년대 초반은 본격적인 도약기다. 1970년대는 고도성장을 통해 축적된 경제적 에너지가 문화예술 영역으로 유입되기 시작하면서 컬렉션이라는 말이 일반 국민들에게도 조금씩 익숙해지는 시기였다. 1980년대 들어서는 폭압적인 정치체제에 저항하는 민중문화 운동의 열기가 분출하면서 우리 사회의 문화예술 활동이 다양해지고 그 역량이 급성장하는 모습을 보이게 된다. 그런 가운데 다른 한편에서는 경제 호황에다 아시안 게임, 올림픽의 성공적 개최 등으로 국민들의 자신감과 문화에 대한 자긍심 또한 높아지고, 이는 자연스럽게 전통문화유산에 대한 관심으로 이어지고 있었다.

그 흐름의 중심에는 고미술이 한 축을 담당하고 있었고, 그러한 시대 상황에 힘입어 고미술품에 대한 컬렉션 수요와 시장 거래 규모는 꾸준히 늘어나고 있었다. 참고로 〈한국미술오천년〉 순회전이 1976년 일본을 시작으로 1981년에는 미국, 1984년에는 유럽에서 열린 것도 그 무렵이었다. 이 전시에 쏟아진 해외의 뜨거운 관심과 찬사도 우리 사회가 문화유산을 되돌아보고 그 소중함과 가치를 재인식하는 데 상당한 도움이 되었을 것이다.

한편 국내에서의 변화 못지않게 우리 고미술에 대한 국제사회의 관심도 높아지고 있었다. 1990년대 들어 소더비Sotheby's, 크리스티Christie's 등 해외 메이저 경매에서 한국 고미술품들이 고가로 낙찰되는가 하면, 국내의 역량 있는 컬렉터들이 일본 등 해외에서 작품을 구입하여 반입하는 일도 빈번해진다. 대표적인 사

례로, 1996년 10월 뉴욕 크리스티 경매에서 조선 후기에 만들어진 「백자철화 용문 항아리」가 765만 달러에 낙찰됨으로써 우리 미술품에 대한 해외 컬렉터들의 높은 관심을 확인시킨 바 있다. 이러한 현상들이 신장된 경제력이나 국가 위상과 맞물려 있었음은 분명한 사실이고 또 당연한 결과이기도 했다.

이제는 변화의 흐름을 읽을 때

시대 흐름에 따라 세상물정이 달라지고 사람들의 생각이 바뀌듯 고미술시장도 변하기 마련이다. 사람들의 눈에 지금 이 순간은 정체되어 있는 것같이 보이지만, 조금 길게 보면 수급 구조가 변하고 가격 체계도 변하는 것이다. 그 흐름의 중심에는 컬렉터의 취향과 같은 내생적인 변동 요인이 있는가 하면, 해외로부터의 공급과 같은 외생적인 요인도 있었다.

그 가운데 특히 1990년대 초반 이후 본격적으로 진행된 북한으로부터의 고미술품 유입은 여러 측면에서 우리 고미술계에 큰 영향을 준 것으로 평가되고 있다. 그것은 일상의 거래 차원을 넘어 충격에 가까운 변화의 원동력이었다. 과거 해외로부터 우리 고미술품의 반입은 일제강점기나 1950, 60년대에 일본, 미국 등지로 반출된 물건들을 해외 경매에서 낙찰받아 들여오는 형식이었다. 그 수량이야 얼마 안되었지만 품격은 일정한 수준을 유지하고 있었다.

반면 중국과의 수교 이후 주로 중국을 경유하여 반입된 북한 고미술품은 그 물량도 물량인데다, 개성 일원에서 발굴된 청자, 금강산 쪽에서 발굴된 것으로 알려진 소형 금동불상 등 가격이 많이 나가는 공예품에서부터 해주소반을 비롯한 목가구, 자수 등 생활용품과 민속품에 이르기까지 그 품목이 다양했고 질적인 면

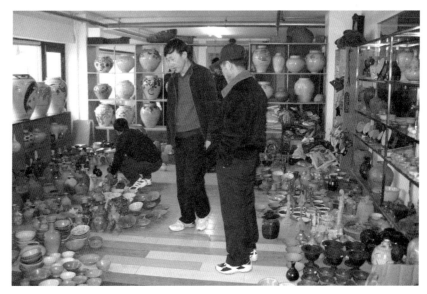

우리 고미술품들이 가득 널려 있는 중국 단동의 고미술품 가게
단동에는 이런 가게가 여럿 있는데, 이들은 주로 북한에서 흘러나오는 우리 고미술품을 매집하여 국내로 들어오는 중간 수집상 역할을 하고 있다.

에서도 고저의 폭이 아주 컸다. 대부분 비공식적인 반입이어서 사실을 입증할 통계는 없지만, 거래 가격 하락과 신규 수요층의 창출을 통해 시장 활성화와 외연 확대에 일정 부분 기여한 것은 확실하다. 그 와중에서 고려청자, 해주소반, 박천반닫이 등의 가격이 크게 하락하였고, 고려시대 토기나 동경銅鏡, 조선 후기의 자수, 조각보도 예외가 아니었다.

　우리 사회의 고미술 컬렉션 문화는 1990년대 중반 이후 제반 여건 변화와 더불어 상당한 변화의 흐름을 타게 된다. 1997년 말에 터진 외환위기 이후 수년간 침체를 겪은 뒤 회복 기미를 보이더니 다시 2008년 글로벌 금융위기의 발발과 그 여파로 경제사정이 어려워지면서 시장 거래도 예전과 같지 않은 것이 작금의

현실이다. 그런 상황에서도 새로운 컬렉터는 탄생하고 시장 쪽에서는 경매회사가 늘어나는 등 변화를 모색하고 있는 분위기다. 컬렉터 쪽에서는 전통적으로 중심 축을 형성해온 서화나 도자기류, 금속공예품과 같은 특별한 명품에 대한 수요는 이어지고 있지만 전반적인 거래는 정체 현상을 벗어나지 못하고 있다. 그래도 하나 고무적인 사실은 목공예품이나 민속품 등 과거 주류 컬렉터들의 관심에서 비켜나 있던 영역에서는 일반 애호가들의 꾸준한 관심에 힘입어 컬렉션 수요가 늘고 가격도 추세적으로 상승세를 그리고 있다는 점이다.

그러한 외형적인 변화의 흐름도 흐름이지만 그 기저에는 경제력 향상과 같은 컬렉션 에너지가 꾸준히 축적되고 있었고, 사람들은 전통문화의 소중함과 그 가치를 되돌아보는 여유를 찾아가고 있었다. 신장된 경제력과 전통문화에 대한 각성은 지난날 급속한 산업화 과정에서 외래문물에 밀려 잊히고 버려진 우리 옛 물건에 대한 높은 관심으로 이어지게 되는데, 그런 변화는 서양의 앤티크 컬렉션 문화를 닮아가는 과정으로 보아도 될지 모르겠다. 아무튼 고미술품 시장이 확장되고 대상과 영역에서도 다양함과 깊이가 더해지는 것은 사회경제적 배경과 깊은 관계가 있다.

그렇지만 우리 고미술시장의 성장과 발전, 컬렉션 행태 변화와 그 가능성에 대해 좀 더 근본적인 성찰이 필요하다는 지적도 있다. 아마도 요지는 외형적 변화에 대한 피상적 관찰을 넘어 근저에 흐르는 컬렉션 문화의 시대정신을 읽어내야한다는 의미일 것이다. 그렇다면 오래되어 인멸되거나 잊힌 우리 고미술의 아름다움과 그 본질적 가치를 찾는 것이 이 시대 우리에게 던져진 화두라고 할 수 있을 텐데, 그 화두를 풀기 위해서는 한국미의 원형이 무엇인가를 찾아보는 노력도 필요하고, 시대적 흐름을 거시적으로 읽어내는 글로벌 안목도 필요하다.

● 옛 물건을 찾아 수집하는 일은 대개 시장 거래를 통하게 되고, 그 과정을 거치면서 고미술 컬렉션은 조금씩 실체를 드러내게 된다. 세상 사람들 말처럼 고미술 컬렉션이 우리 사회의 미술문화를 견인하는 중심축이고 그 가치가 크다 하더라도, 세속적인 타산으로 가득한 시장의 자장磁場으로부터 자유로울 수 없다는 말이다. 시장이 물이면 컬렉터는 물고기다. 물고기가 물을 떠나 살 수 없듯 컬렉터는 시장을 떠나 존재할 수 없는 법. 그래서 컬렉터는 어느 누구 못지않게 시장 구조와 생리를 잘 이해해야 하고 시장 상인들과 소통하며 공존하는 지혜가 필요하다. 더불어 우리는 그런 고미술시장의 모습을 통해 컬렉터들의 행태와 컬렉션 문화의 여러 실상을 엿보기도 하고, 거기에 묻어나는 고미술 컬렉션의 의미와 그 내면 세계에 좀 더 가까이 다가가게 되는 것이다.

그런 맥락에서 우리는 자연스레 우리 사회의 컬렉션 문화와 시장 행태에 관해 다음과 같은 몇 가지 질문을 떠올리게 된다. "고미술 컬렉션에 대한 사회의 관심은 어느 정도인가? 그 세계를 이해하고 즐기는 컬렉터들은 누구이고 그들의 안목은 어느 수준의 폭과 깊이를 가지고 있는가? 또 물건의 거래 현장인 시장의 규율market discipline과 질서는 어떻고 그 시장은 어떻게 작동하는가?"

바로 답을 듣자고 하는 질문도 아니지만, 그것만으로 우리 사회의 컬렉션 문화에 대한 모든 궁금증이 해소되는 것은 더더욱 아니다. 그렇더라도 세속의 냄새가 묻어나는 이들 질문의

답을 찾는 작업이 고미술 컬렉션 세계의 정신과 형식을 이해하는 데 도움이 되는 것은 분명하다.

한편에서는 좀 더 넓은 시각으로 고미술 컬렉션의 지향성과 정신성을 찾아야 한다는 주문을 내놓기도 한다. 조금은 사변적인 이야기가 될 수 있겠지만 아마도 그 주문의 의미는 다음 질문을 통해 좀 더 구체화할 수 있을 것이다. "우리 고미술의 미학적 특질은 무엇이고, 그것을 수집 감상하는 컬렉션의 참된 의미와 가치는 어디에서 어떻게 찾을 것인가?"

걱정과 기대가 공존하는 우리 고미술시장

시장이란 데가 원래 거래를 방편으로 삼아 이런저런 사람들이 모여 떠들고 소통하는 곳이다. 고미술시장이라고 해서 특별히 다를 것이 있겠는가? 다만 컬렉션이 시장 거래를 통해서 실현 또는 실천된다는 점에서, 나의 주된 관심은 그런 시장의 모습을 독자들에게 들추어 보여줌으로써 우리 사회의 고미술 컬렉션 문화의 현주소를 조금이나마 가늠케 하는 데 있다.

우리 고미술시장을 보는 나의 심사는 복잡하다. 때로는 가슴이 답답해지고 그 답답함이 고통과 슬픔으로 이어지기도 한다. 그 어수선한 시장 질서에 화가 나고 컬렉터들의 왜곡된 미학적 정체성이 나를 불편하게 한다. 그러나 어쩌겠는가. 그럴수록 담담한 마음으로 그 모든 현재를 긍정하고 미래의 희망을 이야기해야 하는 것 아닌가. 지금은 우리 고미술에 대한 사회적 관심도 부족하고 시장 사정도 어려워 보이는 것이 사실이다. 그 정도야 어느 시대 어느 사회에서나 있는 일일 거라 자위하면서 언젠가는 긴 잠에서 깨어나 잠재돼 있던 에너지를 분출하며 역동

적인 모습으로 우리 앞에 다가올 것으로 기대해보는 것이다.

기대나 기다림에는 세상일의 국면을 긍정적으로 생각함으로써 마음의 위안을 얻으려는 심리적 동기가 작용한다. 그러나 실망(?)스럽게도 나의 간절한 기대나 기다림과는 달리 우리 고미술시장은 좀처럼 활성화될 기미가 보이지 않고, 컬렉션 문화도 무엇엔가 가로막혀 활력을 잃고 있다는 느낌을 받는다. 고미술업계 상인들은 "외환위기나 글로벌 금융위기 때도 어려웠지만 요즘처럼 어렵지는 않았다!"라고 비명이다. 문화예술에 대한 사회적 관심이나 수요는 경제력이 뒷받침되어야 창출되는 법이어서, 이러한 사정은 우리 경제사정이 크게 나아지지 않는 한 상당기간 지속될 것으로 보는 전망이 우세하다.

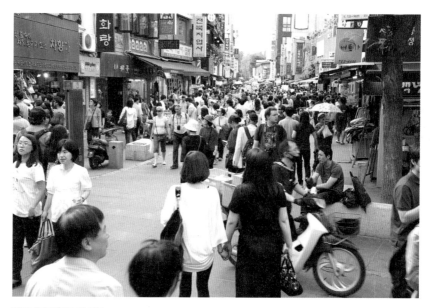

인사동 거리에 가득한 인파
고미술 1번지 인사동 거리의 활기찬 모습과는 달리 현재 우리 고미술시장은 어려운 경제사정에다 위작 시비, 투명하지 못한 거래 등으로 좀처럼 활기를 찾지 못하고 있다.

그처럼 우리 고미술시장의 불황과 정체 현상에 대해 많은 사람들은 작금의 어려운 경제사정을 그 주된 이유로 들고 있지만 나는 정작 투명하지 못한 거래, 위작 모조품의 범람, 또 이를 적절히 걸러내지 못하는 감정 시스템과 시장 기능의 미흡함도 큰 몫을 하고 있다고 판단한다. 즉 시장 질서와 거래 시스템의 문제로 보는 것이다. 그러한 고미술시장 전반의 문제는 사회적 신뢰를 토대로 시장 규율과 상도덕이 확립되고 컬렉터들의 안목이 높아져야 해결되는 법이다. 또 그런 변화에는 상당한 시간이 걸리기 마련이다. 그렇게 되기까지 그 긴 시간을 인내하며 기다려야 하는 현실을 컬렉터들은 어떻게 이해하고 받아들일 것인가?

또 하나 걱정스러운 모습은 신규 컬렉터의 발굴이 잘 안 되고 있는 점이다. 고미술 컬렉션은 시작하기도 어렵고 그만두기도 어렵다. 한번 맛 들이면 헤어나기 힘들지만, 짧아도 4, 5년은 꾸준히 관심을 갖고 열정을 쏟아야 물건을 보는 눈이 뜨이고 컬렉션으로 향하는 마음의 문이 열린다. 그러나 주위를 둘러보면 이들을 시장으로 끌어들이는 노력도 그렇고 고미술 컬렉션에 대한 사회적 시선도 그다지 우호적이지 못해 초심자가 선뜻 발을 들여놓기 편한 분위기는 아니다. 경제력에 비해 아직은 문화유산을 아끼고 그 가치를 탐구하는 우리 사회의 관심과 수준이 낮다는 의미일까? 젊은 신규 컬렉터들이 늘지 않는 것도 문제고, 고미술업계의 장기 침체 때문인지 이쪽 분야에서 꿈을 펼쳐보겠다는 젊은이들이 많지 않아 업계 종사자들의 평균연령도 높아지는 추세다. 컬렉터와 상인 들의 동시적 노령화가 진행되고 있다는 말이다.

그러나 긍정적인 변화도 일어나고 있다. 우선 시장 거래의 정보 공유와 경매시장의 활성화가 조금씩 진전되고 있는 점이다. 전통적으로 고미술품 거래는 조용히 밖으로 드러나지 않게 진행되는 관행이 뿌리 깊다. 그렇다 보니 물건에 대한 정보가 제약되고 이로 인해 거래 비용이 과다해지는 경향이 있다. 경매시장은 그러

마이아트 경매 현장
경매는 정보 공유를 확대하고 거래 비용을 절감케 하는 효율적인 거래 방식이어서 앞으로 우리 고미술시장 발전에 활력소가 될 것으로 기대된다.

한 불완전한 고미술품 거래시장을 완전경쟁시장으로 끌어내는 거래 방식이다. 다행히 일부 대형 경매시장에서도 고미술품 거래가 꾸준히 이어지고 있고 최근 4, 5년 사이 인사동 지역에 몇몇 경매회사가 영업을 시작했다. 지방에서도 소규모 경매시장이 늘어나고 있다. 아직 그 전망이 뚜렷해 보이는 건 아니지만, 이처럼 다수의 수요자와 다수의 공급자가 공개된 자리에서 충분한 정보를 토대로 경쟁하다 보면 시장 거래는 활성화되고 불확실성은 줄어드는 반면 경제적 효율은 높아지는 것이다.

축적된 사회 에너지는 컬렉션으로

또 다른 변화는 우리 문화유산에 대한 관심이 높아지면서 고미술품 컬렉션 수요 기반이 조금씩 충실해지고 있는 점이다. 대학, 박물관, 협회 등 여러 기관에서 개설하고 있는 문화강좌, 답사, 단기교육 프로그램에 대한 수요가 이어지고 있고, 과거 서화, 도자기, 금속공예품 중심이던 컬렉션 영역이 민속, 생활용품 등으로 확대되고 있다. 어떻게 보면 우리 고미술에 대한 사회적 관심이나 잠재된 에너지는 상당한데, 이를 제대로 발굴하고 분출하게 하는 시스템이 갖추어지지 않았다는 느낌이다.

우리 사회는 지난 반세기 남짓한 짧은 기간에 세계적으로 그 예를 찾아보기 어려운 경제성장과 사회발전을 이룩했다. 그렇게 축적된 국가사회 에너지는 머지않아 또 다른 분야에서 성장 모멘텀이 되어 분출할 것이다. 나는 그 과정에서 문화예술, 그중에서도 고미술이 하나의 중심축이 될 것으로 보고 있다. 이제는 우리 사회도 서구 지향적 산업화와 압축 성장 과정에서 잊고 있었던 전통미술의 아름다움과 본질적 가치를 재인식하게 되고, 그러한 인식 변화는 자연스레 고미술품의 컬렉션으로 이어질 것이라 기대한다.

그런 기대에 담긴 속뜻이 그러하듯, 우리 고미술 컬렉션의 진정한 의미는 거기에 녹아 있는 한국미술의 미학적 전통과 특질을 이해하고 그것과 소통하는 방법이자 채널이라는 데 있다. 그래서 많은 사람들이 조금은 막연하게 우리의 아름다움을 이해하고 그것과 소통하기 위해 고미술 컬렉션의 문을 두드린다. 하지만 고미술 컬렉션은 그 영역이 포괄적인 데다 한 영역 안에서도 수집 대상 물건이 시대별, 지역별로 넓게 펼쳐져 있어 일반인들이 시작의 단초를 찾기가 쉽지 않다. 또 그 속성은 얄궂은 데가 있어 쉽게 자신의 속살을 보여주지 않는 여인처럼 초보

컬렉터를 애타게 한다. 그렇기에 컬렉션은 사랑하는 연인의 마음을 얻는 것과 같다고 하는 것이 아닐까? 상대에 대한 깊은 배려와 이해가 있어야 하고, 열정을 품은 저돌적인 공격도 필요하고, 때로는 참고 기다리는 지혜도 있어야 한다는 말이다. 우리가 사랑을 포기할 수 없듯이 시도하지 않거나 중도에서 그만둘 수 없는 것이 고미술 컬렉션이다.

이쯤에서 나는 우리 민족미술의 특질에 대해 처음으로 뚜렷한 관점을 제시하고 한국미술사의 초석을 놓은 우현又玄 고유섭高裕燮 선생의 말을 떠올린다. "한국미술은 신앙과 삶과 미술이 분리되어 있지 않은, 즉 '생활 자체의 본연적 양식화'라는 점에서 민예적 성격을 갖는다." 진정 한국미술의 본질과 그 가치를 알고 싶다면 앞서 이 땅에 살았던 민초들의 삶과 가치관, 지혜가 녹아 있는 물건들을 눈여겨보라는 말일 것이다.

그러한 물건들은 완상을 목적으로 소수 지배층을 위해 제작된 서화나 고급 공예품이 아니다. 대개 농경시대에 필요에 의해서 만들어지고 사용되던 생활용품들이다. 여기에는 한반도의 자연을 담은 가구에다 부귀영화와 무병장수를 소망한 민화가 있고, 규방 여인들의 한과 정성이 녹아든 자수품과 장신구가 있다. 민예적 아름다움이 담긴 일상의 생활잡기는 그 자체가 신앙이었고 삶이었고 동시에 그들이 추구했던 아름다움이었다.

그런 아름다움을 눈에 담아보고 가슴에 담아보는 것, 고미술 컬렉션은 바로 거기서부터 시작된다.

2

고미술의 아름다움,
한민족의 아름다움

○

"우리 고미술에 배어 있는 작위作為하지 않은 아름다움, 자연의 본능이 감지되는 아름다움, 평범 속의 비범함, 무욕과 무관심은 사고思考가 시작되기 이전의 아름다움이다. 그 아름다움은 인위적으로 만들어낼 수 없고, 만일 인간이 만들어냈다면 그것은 무아지경에 있는 인간을 통해 자연이 스스로 표상된 것을 의미하는 것일 텐데, 그러한 상징적 무작위적 자연주의 미학정신은 지난 수천 년 동안 우리 민족미술의 토양이 되어왔다."

● 　　　　한국미술의 미학적 특질은 무엇인가? 그 아름다움은 어디에서 비롯하였고 어떻게 진화해왔는가? 다양한 유물에 담긴 아름다움의 원형을 어떻게 규정하고 해석할 것인가? 그리고 그 전승 문제는 어떤 관점에서 어떻게 풀어나가야 하는가?

우리 고미술의 아름다움에 빠져 그 미학적 원형과 특질을 찾아가는 나의 여정은 내 본업인 경제학의 경계를 넘어 햇수로 25년을 넘기고 지금도 계속되고 있지만, 지난날 이런 궁금증으로 무엇엔가 가로막힌 듯 답답해지면 늘 찾아가는 데가 있었으니, 그곳은 고유섭이라는 넉넉하고도 아늑한 품이었다.

우현 고유섭. 우리 미술의 아름다움과 미학적 특질에 대해 뚜렷한 문제의식을 가지고 고심하며 한국미술사학의 초석을 놓은 선각자! 천재적 재능과 예민한 감수성으로 민족미술의 실체를 찾고 그것을 선양 계몽하는 데 일생을 바친 사람! 한국미술을 생각할 때마다 그는 늘 그런 존재감으로 내게 다가왔다.

우현은 일제강점기 일인 학자들의 틈새에서 열악한 연구 환경을 극복하고 우리의 시각과 관점에서 한국미술의 본질을 천착하였다. 오직 한국미술에 대한 깊은 애정과 통찰력, 폭넓은 시야, 연구에 대한 열정과 사명감으로 당시 불모지나 다름없던 한국미술사학을 개척하고 그 토대를 만들었다. 그러나 애석하게도 세상을 하직하기에는 너무나 이른 40세에 사거死去함으로써, 그가 평생 과제로 삼아 매진하던 한국미술사의 학문적 연구는 더 이상 진전을 보지 못하고 후학들의 몫으로 남겨졌

우현 고유섭(1905~44)
일제강점기의 열악한 연구 환경 속에서 한국미술사학의 초석을 놓은 그를 언급하지 않고 한국미술사를 이야기할 수 없다.

다. 결과적인 이야기일지 모르나 그의 너무 때 이른 사거로 한국미술사 연구는 해방 이후 상당 기간 공백기를 거칠 수밖에 없었고, 그 아쉬움은 지금까지도 남아 있다.

우현이 떠난 지 70년이 지나고 그동안 많은 유물들이 지속적으로 발굴되면서 새로운 연구 성과가 나오고 있다. 그럼에도 예나 지금이나 한국미술사를 이야기할 때 그를 일차적으로 언급하지 않을 수 없는 이유는 무엇인가? 그것은 아마도 한국미술의 본질을 꿰뚫어본 그의 뛰어난 직관과 통찰력이 지금 이 시대에도 여전히 유효하고, 또 그런 그의 연구 열정이 후학들의 가슴에 전해지고 있기 때문일 것이다.

자유로움과 여유, 조화와 통일

한국미술에 대한 고유섭의 시각과 관점은 포괄적이면서도 섬세하고 직관적이면서도 논리적이다. 그 가운데서도 그의 통찰력이 돋보이는 대목은 단연 한국미술의 특징을 규정하고 전승 문제를 다룬 부분이다. 그는 "신앙과 삶과 미술이 분리되어 있지 않다"라고 하는, 즉 '생활 자체의 본연적 양식화'라는 점에서 한국미술은 민예적인 성격을 갖는다고 규정한다. 또 고유섭은 우리 미술문화의 주된 특

징으로 '시공을 초월하여 공통적으로 나타나는 풍부

○ 고유섭 지음, 진홍섭 엮음, 『구수한 큰 맛』, 다할미디어, 2005.

한 상상력과 뛰어난 구성력'을 들고 있다. 상상력은 창

작의 첫째 요건이며 구성력은 상상력을 구체화하고 형

태화하기 위한 필수요건이라는 점에서, 한국미술을 규정하는 그의 논지는 함축적

이면서 구체적이다. 그는 예를 들어 불국사의 건축 평면과 그 돌계단, 신라 석탑,

한옥의 창살, 개성 만월대의 고려 궁궐 배치, 조선 목공예 등에 그러한 특징들이

잘 구현되어 있다고 보았다.

그렇다면 지난 수천 년에 걸쳐 형성되어온 한국미술의 그러한 특징은 어떤 조

형원리를 토대로 하고 있는가? 고유섭은 한국미술의 특징을 드러내는 조형원리

로서 '무기교적 기교技巧' '무계획적 계획計劃'을 지적한다. 언뜻 역설 같아 보이지

만 "우리 미술에는 기교와 계획의 독자성이나 엄격함, 특수성이 자각되어 있지 않

기 때문에 정치精緻한 맛과 정돈된 맛이 부족하나, 질박순후質朴淳厚한 맛과 순진

한 맛이 뛰어나며 구수한 맛과 생동감이 표출된다"라고 보는 것이다. 무기교의 기

교, 무계획의 계획은 자연에 순응하는 무욕과 무관심(정확히는 '무관심의 관심'이라

해야 옳을 것이다)을 바탕으로 하는 것이어서 어쩌면 '손 가는 대로의 제작'이라고

표현해도 될지 모르겠다. 어쨌거나 지난날 나는 고유섭의 글을 읽으면서, 이 대목

에서 우리 미술이 일본미술의 인공미나 중국미술의 과장미와는 달리 자연스럽게

표출되는 자유로움과 여유가 그 본질임을 지각하고 확인하는 데 많은 시간을 보

내곤 했다.

한편 고유섭은 한국미술의 또 다른 특징으로 '비정제성非整齊性' '비균제성非均

齊性'이란 조형의 형태성을 지적한다. 그는 우리 미술의 형태성을 두고 "이곳에 형

태가 형태로써 완형을 이루지 못하고, 음악적 율동성을 띠게 된 것이니……"라고

언급함으로써 한국미술이 선적線的이라고 규정한 버나드 리치Bernard H. Leach°나

「감은사지 삼층석탑」, 국보 112호, 높이 13.4m

감은사지 탑은 목탑양식에 충실한 신라 석탑의 전형으로 평가받는다. 그러한 미술사적 지식이 없더라도 보는 순간 "아! 하는 탄성과 함께 진한 감동이 몸에 전해지고 형언할 수 없는 아름다움에 가슴이 북받쳐 오른다"라고 고백하는 사람들이 많다.

야나기 무네요시柳宗悅, 1889~1961°° 의 의견과도 맥을 같이하고 있다. 비정제성이나 비균제성은 완벽한 기술주의가 구사되지 않는 제작 태도에서 기인하는 것으로, 그러한 형태적 특성은 민가民家나 가람伽藍의 배치를 비롯해서 우리 전통 목공예와 가구에 보편적으로 구현되어 있다. 원형적 정제성을 갖지 못한 채 왜곡되고 파격적인 기형이 많은 도자공예에서도 그 예를 찾을 수 있다. 고유섭은 한국미술의 그러한 특징이 어느 한 시대에 국한되는 시대적 요소가 아니라 한민족 전 역사를 아우르며 나타나는 전통적 요소라고 하였다.

나는 고유섭이 규정한 한국미술의 그런 특징에 대해 개별적 디테일에서는 좀 어색하고 부족한 듯하나 전체적으로는 조화와 통일을 추구하는 조형정신으로 이해해왔다. 토기의 자유로운 형태미가 그렇고 분청사기의 거친 질감이 그렇다. 조선 궁궐 마당에 깔린 박석薄石에서도 그 일면을 본다. 사람의 손을 거쳤다고 하기

○ 동양 도자문화에 이해가 깊었던 영국의 도예가. 야나기 무네요시, 도미모토 겐키치, 하마다 쇼지 등 일본의 민예운동가들과 깊은 교류가 있었다. 한국 도자기에 심취하여 1932년 한국을 방문한 바 있으며 한국 전통 도자의 고유한 아름다움을 높게 평가하였다. 버나드 리치는 달항아리를 수집해 한국을 떠나면서 "나는 행복을 안고 돌아간다"는 말을 남겼는데, 그 달항아리는 도예가이자 그와 가까웠던 루시 리에(Lucie Rie, 1902~95)가 소장하다가 지금은 영국박물관에 소장되어 있다.

○○ 일본인 미술평론가, 미학자. 1920~40년대 일본의 민예운동을 주도하였다. 일제가 경복궁에 조선총독부 건물을 건축하면서 광화문을 철거할 때 이에 반대하는 글을 발표하는 등 한국의 민속예술 보존에 깊은 관심을 보였다. 1924년 경복궁 집경당에 조선민족미술관을 설립했고, 이조미술전람회를 열면서 조선미술품의 민예적 특성에 주목하는 다수의 글을 발표했다. 한국 정부는 이러한 그의 공적을 기려 1984년 보관문화훈장을 추서하였다.

에는 너무나 자연스럽고, 자연 그대로인가 하다가도 사람 손으로 창조된 조화와 질서에 놀라게 된다. 디테일을 강조하는 서양 미학의 관점에서 보면 이해하기 힘든, 그렇지만 형언할 수 없는 편안함이 우리 전통미술에 구현되어 있음을 보는 것이다.

그리고 고유섭이 한국미술을 설명하면서 언급한 '느낌'과 '맛'은 대상의 미학적 또는 조형적 특징을 의미한다기보다는 그 대상에서 자연스럽게 느껴지는 생리적인 감각을 지적한 것으로 볼 수 있다. 그래서 오히려 우리 미술을 설명하는 특별

버나드 리치(1887~1979, 가운데)
동양의 도자문화에 이해가 깊
었던 그는 우리 전통 도자기의
예술성을 높게 평가하였으며,
1932년 한국을 방문하여 주요
도요지를 둘러보며 그 역사적
현장을 직접 확인하기도 했다.
하마다 쇼지(오른편, 야나기 무
네요시에 이어 제2대 일본민예관
관장 역임), 야나기 무네요시(왼
편)와 함께.

한 개념어가 되고 있는 것이다. 그에 따르면, 우리 미술에는 "온후한 느낌의 구수
한 큰 맛"의 특질이 있고, "단아한 느낌의 고소한 작은 맛" "맵자한 맛"이 있다.
또 "단채單彩와 명랑明朗에서 오는 담소談素의 맛"이 있다. 이처럼 한국미술에서 발
견되는 독특한 느낌과 맛의 예술화를 통해 구현되는 미감을 고유섭은 "적조미寂照
美"라고 불렀다.

　적조미는 감각적, 심리적, 정서적인 차원에서 한국미술의 특징을 규정하는 개
념어다. 고유섭은 한국미술에 녹아 있는 감각적, 심리적, 정서적 속성이 응축되어
나타나는 적조미가 "한민족이 사상적으로 탐구하여 얻은 외부적인 것이 아니라
생활적으로 육체와 혈액을 통하여 얻어진 것"으로 규정한다. 즉 생활과 풍토에서
비롯한 특징으로 보는 것이다. 다른 한편으로 그런 적조미는 당연히 오랜 세월 우

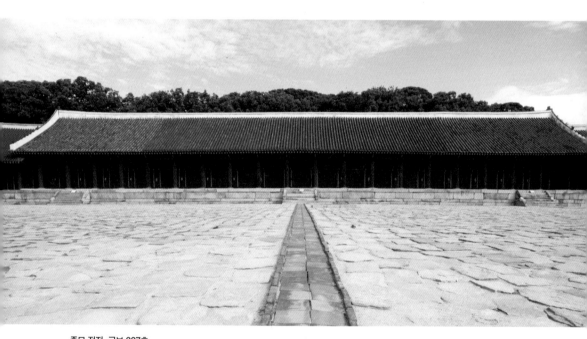

종묘 정전, 국보 227호
조선의 역대 왕과 왕비 들의 신주를 모신 엄숙한 제례 공간의 마당을 이처럼 거친 박석으로 마감한 데서, 한국미
술의 높은 정신성을 읽을 수 있다.

리 민족 정신세계의 토양이 되어온 불교사상으로부터도 일정한 영향을 받은 것으로 설명한다. 결론적으로 고유섭이 지적한 우리 미술의 느낌과 맛에서, 그리고 그것에서 비롯하는 미감을 통해서 우리는 삶과 자연, 신앙과 하나였던 한국미술의 본질적 속성을 확인할 수 있다.

고유섭의 한국미론을 넘어

사물을 보는 사람들의 관점이나 생각이 다르고 아름다움을 이해하고 해석하는 것 또한 그러하다. 아무리 이론과 접근 방법이 독창적이고 문제의 핵심을 꿰뚫고 있다 하더라도 관점과 해석을 달리하는 주장이 있기 마련이고, 그런 논의 과정을 거쳐 가치체계나 인식의 틀은 보완되고 발전한다.

　우리 미술사의 초석을 놓은 고유섭의 한국미론에 대해서도 당연히 비판적인 논의가 있다. 한 예로서, 그의 한국미론이 식민지시대 일본인 학자들의 관점, 즉 우리 미술이 "수동적이고 역동성이 부족하다"는 주장을 뛰어넘는 데 실패했다는 비판이 바로 그것이다. 우리 미술이 수동적이고 역동성이 부족하다고 하는 주장의 중심에는 세키노 다다시關野貞,[o] 이마니시 류今西龍 등 우리 역사의 정체성停滯性과 후진성을 주장한 일인 학자들이 자리하고 있었고, 또 조선의 미를 '비애의 미'로 규정한 야나기 무네요시도 있었다.

　그러나 고유섭이 살았던 일제강점기 식민지 조선의 암울한 시대 상황을 떠올리면 그러한 비판은 결코 옳다고 할 수 없다. 오히려 무기교, 무계획, 무관심, 순박, 온화, 적조와 같은 야나기 무네요시 등의 주장처럼 일

ｏ　일제의 식민사관에 입각하여 한국사의 정체성을 주장한 대표적 학자. 일제강점기 때 한국에 와서 미술·건축 등을 연구하였으며, 『조선고적도보朝鮮古蹟圖譜』 등 그가 남긴 왜곡된 여러 편의 문화유적 발굴보고서는 지금까지 우리 역사의 올바른 이해를 가로막고 있다.

　　　2　고미술의 아름다움, 한민족의 아름다움

견 부정적으로 해석될 수 있는 성향을 넘어 풍부한 상상력, 구성의 자유로움, 은유와 상징성 등과 같은 우리 미술의 긍정적인 성격을 찾아낸 것은 그의 놀라운 통찰력에다 선구적인 연구 노력의 결과로 보아야 마땅하다.

고유섭의 한국미론은 그의 사후 한동안의 공백기를 거친 후 자연주의와 무아無我를 강조하는 김원룡金元龍, 전체 속에서 조화와 대범, 무욕, 간결의 조형정신을 중시하는 최순우崔淳雨 등에게로 계승되어 한국미학의 중심축으로 자리 잡게 된다. 그러나 아쉽게도 고유섭 이후 오랫동안 여러 미술사학자들이 시도한 새로운 해석이 그가 내놓은 한국미론의 틀과 스케일을 크게 벗어나지 못했던 사실은 고유섭의 위대함을 웅변하는 것이기도 하지만, 다른 한편으로는 그만큼 후학들의 노력이 부족했음을 의미하는 것이기도 하다.

참고로 우리 학계가 그간에 이룩해온 한국미론에 대한 연구 성과와 관련하여 사족으로 덧붙인다면, 나는 김원룡, 최순우보다는 조금 뒷세대인 강우방姜友邦의 관점에 공감하는 바가 많다. 강우방은 고유섭 등이 주장한 질박함, 무기교 등 민예적 특성을 설명하는 특정한 몇 마디 말로써 한국미를 규정할 수 없다고 언급하며, 보편적인 관점에서 동양적 미관, 특히 전통 한국의 상류층 미술에 구현되어 있는 대교약졸大巧若拙, 원융圓融정신을 한국미술의 핵심 언어로 제시한다.[○]

강우방은 "지금까지의 한국미술사는 한국미술 가운데 불변의 것, 한국 고유의 것을 찾아서 그것을 한국미술의 특성이라 규정하려고 애써왔다. 선사시대부터 오늘날에 이르기까지 그 저변에 깔린 어떤 본질적인 것을 캐내어 하나의 단어로 뭉뚱그리려고 노력해왔던 것이다. 만일 그런 것이 있다면 그것은 민족 고유의 것이 아니라 오히려 인류 보편적인 성격의 것이 아닐까? 만일 민예적인 것에서 한국 특유의 본질적 요소를 찾으려 한다면, 거기서 추출된 여러 특성은 동서고금의

○ 강우방, 『한국미술, 그 분출하는 생명력』, 월간미술, 2001.

민예품에서 발견되는 인류의 보편적 성격이 될 것이다. 우리가 세계 여러 나라의 민예품에서 느끼는 경이감은 우리의 것과 놀라운 유사성이 있다. 그곳엔 고유섭의 말대로 생활과 신앙과 미술이 분리되어 있지 않다. 그러므로 거기에 우리 민족 미술의 특질이 나타나 있다고 볼 수는 없다"라고 주장한다.

따라서 강우방의 주장은 "생성 변화하는 미술의 세계는 외래의 영향과 우리 고유의 것과의 대응에 의하여 형성되어가는 것이다. 우리는 오히려 역동적으로 생성 변화하는 과정에서 한국미술의 특질을 찾아야 한다"는 새로운 관점을 제시한 것으로 이해할 수 있다. 그렇다! 한국미술의 특색은 운명적으로 정해진 불변의 고정적인 것이 아니다. 우리는 지난날의 우리 미술에 숨겨진 미적美的 진리를 부단한 노력으로 찾아내야 하고, 또 앞으로 형성해가야 하는 가변적인 성질의 것으로 보아야 한다.

● 　　　　우리는 어떤 문화사조 또는 미술양식을 이야기할 때 '원형'이란 말을 자주 쓴다. 원형原型이란 기본이 되는 모습 또는 틀이다. 미학적으로는 한 국가사회 또는 민족의 미술활동이 처음 형성될 때 갖추어지는 기본적 성격이나 가치에 대한 구성원의 평균적 체험이라고 할 수 있다. 때로는 독자성, 정체성 등의 의미로도 쓰인다. 형성되는 데 긴 시간이 걸리고 한번 형성되고 나면 잘 변하지 않는 속성이 있다.

그러한 원형의 맥락에서 한국미술의 정신성과 조형적 특징, 그것의 형성과 진화 과정을 설명할 수 있을까? 그 아득한 시간의 흐름 속에 면면히 계승된 전통과 미학정신을, 우리 민족이 이룩한 그 엄청난 미술적 성과를 하나의 특정한 양식 또는 사조의 틀 속에 가둘 수는 없다. 그러나 그럴수록 화두처럼 던져지는 그 질문의 답을 찾아야 한다는 집착과 강제된 내면의 유혹을 떨치지 못한다. 그 집착과 유혹의 힘으로 나는 오늘도 한국미의 원형을 이런저런 모습으로 짓고 부수기를 반복하고 있다. 한국미술의 본질을 찾아보려는 이러한 나의 접근이 독자들에게 조금은 생소하고 거칠게 느껴질지도 모르겠다. 그러나 새로운 해석의 틀이 될 수 있다.

'풍토'는 '원형'을 낳는 모태

한 국가사회나 민족이 미술활동을 시작하면서 그 중심 생각이

나 가치관을 형성하는 데에는 국토 조건과 기후, 주변 환경 등을 포괄적으로 지칭하는 풍토風土가 큰 영향을 주게 된다. 고대로 올라갈수록 그런 풍토의 영향은 절대적이었을 것이다. 과학기술 문명이 발달하지 않았던 그 옛날, 국토의 형세(지세)에 따라 삶의 터전이 구획되고 자연환경과 기후 조건에 따라 인간의 길흉화복이 결정되었음을 상기하자. 그런 시대에는 자연에 순응하고 자연과 조화하는 생사관이 보편적인 가치관으로 자리 잡기 마련이고, 그렇게 자리 잡은 가치관은 미술의 조형정신에 반영되어 그 국가사회나 민족미술의 원형을 형성한다.

우리 역사에서 한때 동북아시아 대륙을 호령한 고구려와 발해의 흥륭기를 제외한다면 한민족의 지배 영역은 대체로 한반도를 크게 벗어나지 못했다. 신라가 삼국을 통일한 7세기 말 이후 지금까지 민족의 생활공간은 한반도였다. 한반도의 풍토는 남북과 동서에 따라 다소 차이가 있으나, 대체로 완만한 산세와 온화한 기후가 주된 특징이다. 지난 수천 년 동안 이 땅의 사람들은 이 땅의 풍토에 저항하기보다 조화하고 함께하며 자신들의 생사관과 생각의 틀을 창조하고 진화시켜왔다. 그런 관점에서 나는 우리 민족이 지금껏 터 잡고 살아온 한반도의 풍토가 한민족이 추구해온 아름다움의 원형을 잉태하는 모태가 되고 양육하는 자양분 역할을 했을 것으로 상정한다. 즉 풍토와 원형, 또는 그 관련성의 맥락에서 우리 민족이 한반도의 풍토에 적응하며 안정된 농업 생산을 토대로 고대국가체제를 확립해가던 5세기 말에서 6세기 초 무렵 민족미술의 원형은 그 기본 틀이 형성되기 시작했다고 보는 것이다.

그 시기를 민족미술의 원형이 형성되기 시작하는 시기로 보는 또 다른 이유는 불교적 생사관과 사상체계가 삼국의 보편적 가치관으로 자리 잡은 때가 이 무렵이라는 사실에서 찾을 수 있다. 삶과 신앙, 미술이 하나였던 그 시대, 불교가 한민족이 추구한 아름다움의 원형과 미학적 사유체계를 형성하는 데 중심 역할을 했

음은 분명한 사실이고 그 전통은 고려를 거쳐 조선시대까지 이어진다. 참고로 조선시대에 들어와서 유교가 지배적 가치체계로 등장하였으나, 그것은 어디까지나 현세적 가르침이 중심이어서 민족의 심연에 뿌리내린 불교적 생사관을 대체할 정도는 아니었다. 즉 민족미술의 원형과 사유체계에 큰 영향을 미쳤다고는 보지 않는 것이다.

'마을'에서 비롯한 '자유'와 '여유로움'의 미의식

우리 민족이 추구해온 아름다움, 그 원형의 형성과 진화는 한반도의 풍토와 더불어 그것에 맞게 형성되고 발달한 주거환경과 생활문화로부터도 큰 영향을 받았을 것이다. 그와 더불어 '마을' 중심의 공동체적 농업 생산방식에 의해서도 상당 부분 규정되었을 것이다. 그 옛날 자연 조건이 삶의 전반을 지배하던 시대에 공동체적 생활단위와 사회경제체제는 밀접한 관련성을 갖기 마련이고, 이 둘은 서로 영향을 주고받으며 그 시대 구성원들의 가치관과 미술정신에 큰 영향을 미쳤을 것으로 이해하는 것이다. 그렇다면 원형의 형성에서 국토 조건과 자연환경은 기본 조건으로, 공동체적 생활단위와 경제적 생산방식은 보완 조건으로 볼 수 있다.

　근대 이전 우리 사회의 기본 단위는 '마을'이었다. 신라의 서라벌, 고려의 개경, 조선의 한양을 제외하면 도시다운 도시는 없었다. 조금 과장하면 하나의 도시와 자연적 지세에 따라 생활 터전이 구획되고 거기에 형성된 수만 개의 마을로 이루어진 나라, 이것이 조선 후기까지 이어진 우리 사회의 모습이었다.

　그런 환경에서는 강력한 통치력을 행사하는 중앙집권 왕조(정치체제)를 형성하는 것이 어려울 수밖에 없다. 그보다는 모든 일들이 마을 단위로 이루어지는, 즉

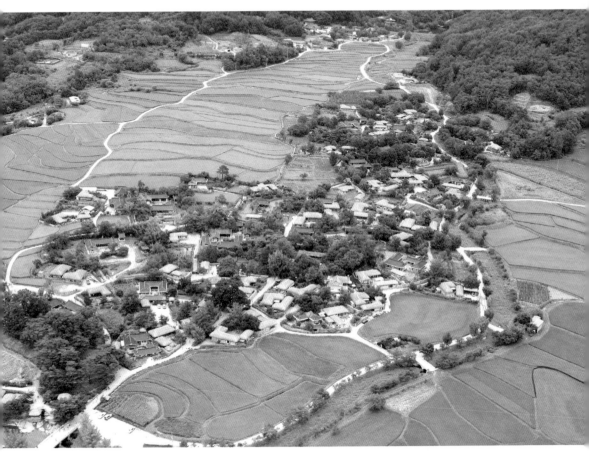

충청남도 외암리 전경
뒤로는 야트막한 산에 안기고 앞으로는 넓은 농경지가 펼쳐져 있다. 마을은 자급적 생산단위이자 자율적 사회공동체였다. 그런 마을의 느슨하고 자율적인 질서에 익숙한 사람들의 감정표현에는 여유가 있었고, 미의식에도 은근함과 자유로움이 형성되어 있었을 것이다. ⓒ 아산시청

자율신경에 맡겨지는 통치구조가 발달한다고 보는 것이 자연스럽다. 마을은 동성동족 중심의 자급체제와 독립성을 유지하고, 그래서 가치관에 있어서도 국가에 대한 충忠보다 이웃에 대한 정情이 중시되기 마련이었다. 사회질서의 근간은 칼(무력)로 대변되는 냉혹한 공적 국가권력이 아니라 혈연 중심의 사적인 자율적 규제였다. 그러한 자율적 규제 질서에 익숙한 사람들의 감정표현은 자유로웠을 것이고, 따라서 생각에 있어서도 깊이와 여유를 갖게 되었을 것이다.

당연히 미의식에서도 엄격한 구성이나 기교의 완전함이 아니라 은근함과 여유, 자유로움, 그리고 그런 요소들이 한데 버무려져 들풀과 같은 강한 생명력이 표출되었을 것으로 짐작할 수 있다. 그런 맥락에서 무기교, 무계획, 비정제성 등 고유섭이 언급한 한국미술의 조형적 특질이 상당 부분 '마을'이라는 자율적 공동체적 생활문화에서 형성되고 발전하였다고 본다면 지나친 비약일까? 그렇지 않다면 '마을'은 한국미의 원형을 설명하는 또 하나의 키워드가 될 수 있다.

참고로 조선 말기의 마을 수는 약 7만 개 정도였고 중앙에서 임명하는 지방 관리의 수는 700여 명에 불과했다고 한다. 마을을 중심으로 하는 자율적 질서가 사회질서의 근간이 되고, 따라서 중앙집권적 지배체제는 느슨할 수밖에 없었던 당시 분위기를 읽을 수 있는 대목이다.

그러한 사회 분위기와 구성원의 미의식을 이웃 일본과 비교해보면 더욱 분명해진다. 일본은 메이지유신 당시만 하더라도 180만 명에 가까운 무사단과 관리가 일본 전역을 경쟁과 긴장의 사슬로 묶고 있었다. 그처럼 냉혹한 지배질서 체제하에서는 영주(다이묘大名)가 먹는 밥 속에 돌이 들어 있었다는 이유만으로 밥 짓는 사람의 목이 잘렸다. 살아남는 길은 오직 속내를 숨기고 자신이 맡은 분야에서 최고의 기능인이 되는 것이었다. 하나의 도구를 만들더라도 적어도 기능적으로는 문제가 없어야 했다. 그래서 감정의 표현은 억제되고 창의나 개성보다는 기교와

○　임진왜란 전인 16세기 후반, 조선에서 일본으로 건너간 초지로(長次郎, 1516~92)가 유명한 다인茶人 센노리큐千の利休(1522~91)의 지도로 만들기 시작해 그의 후손 라쿠樂 가문 대대로 만들어온 다완, 또는 넓은 의미로 그러한 종류의 다완을 말한다.

○○　존 카터 코벨 지음, 김유경 옮김, 『한국문화의 뿌리를 찾아』, 학고재, 1999.

기능을 중시하는 인위적이고 작위적인 미의식이 발달하게 된 것이다.

한국과 일본의 미술적 특징을 비교하면서 야나기 무네요시는 조선인이 만든 이도井戸 다완(찻잔)과 일본인이 만든 라쿠樂 다완°에 대해 "자연의 지혜로 태어난 이도, 인간의 작위로 만들어진 라쿠"라고 언급한 바 있다. 참으로 야나기다운 미학적 직관이 돋보이는 대목이다. 또 미국 출신 동양미술사학자로서 그 누구보다 열정적으로 한국미술의 뿌리를 찾는 데 헌신한 존 카터 코벨Jon Carter Covell, 1910~96의 눈에 비친 한국미술과 한국인의 인상도 이와 비슷하다. "나는 한국인이 중국인이나 일본인에 비해 보다 자연스럽고 여유로운 심성을 지녔으며, 자연에 가까운 사람들임을 안다. 그들은 이 땅에 흐르는 강과 산천경개山川景槪와 일심동체가 되어 살아온 사람들이다. 그래서 그런지 그들의 행동은 한결 자연스럽고 덜 속박된 감정에 자기 느낌을 보다 솔직하게 드러낸다. '바람직한 행동규범'을 위해 실제로는 마음속에 진심을 숨기고 있는 폐쇄적인 일본인과는 분명 다르다."°°

멀리 고대로 거슬러 올라가면 많은 문물이 한반도에서 전해져 뿌리가 같은 두 문화이건만, 살아온 자연과 사회적 환경에 따라 미술적 표현, 또는 그 형식은 그렇게도 달라지는 것이다. 풍토와 생활방식이 다르면 아름다움의 원형도 달라지기 때문이다.

● 이제 지난 오랜 세월에 걸쳐 한국미술이 어떤 영역에서 어떤 미감을 토대로 형체화되고 고유색을 띠게 되었는가를 살펴볼 때가 되었다. 이 작업은 한국미술의 시대별 미의식과 조형적 특징의 진화 과정을 살펴보는 일이다. 그것은 한민족 역사의 시간성과 지배 영역의 공간성, 주도적 가치관과 사회경제제도, 정치적 지배질서 등을 종합적으로 아울러야 답이 나오는 질문이기도 하다.

우리 역사에서 최초의 국가는 말할 것도 없이 B. C. 108년까지 요동과 한반도 서북부 지역에 존재한 고조선이다. 한漢 무제武帝의 압박으로 고조선이 멸망하고 고조선 세력의 일부가 한반도 내부로 이동하면서 B. C. 1세기~A. D. 1세기 무렵 한반도는 여러 부족국가들의 각축장으로 변한다. 이후 다수의 부족국가들이 소수의 왕권국가로 통합되고 고구려, 백제, 신라, 가야, 그리고 삼국의 정립과 통일, 분열과 재통일 과정을 거치면서 우리 민족은 문화민족으로 성장, 발전해왔다.° 그 과정에서 지배권력의 재편과 신분질서의 변동, 주도적 가치관의 변화는 불가피하였다. 그러나 주거생활과 생산방식에 있어서는 부드러운 산세에다 산도 들도 아닌非山非野 지세地勢에 따라 구획되고 자리 잡은 생활 터전, 그리고 비교적 온화하면서도 사계절이 뚜렷한 기후에 적응하며 '마을'이라는 자율적이고

○ 우리 고대사를 삼국의 역사로 보는 것에 대해 나는 늘 불편한 느낌을 갖고 있다. 한반도 남부(경상도 남중서부)에서 6세기 중반까지 존속하면서 선진 제철기술과 경질토기 제작기술을 일본에 전해 저들의 스에키須惠器 토기와 고분시대문화를 열게 했던 가야였건만, 『삼국사기』에서 빠짐으로써 가야는 잃어버린 왕국이 되었다.

자급자족하는 사회경제 단위를 중심으로 안정적인 농경사회 체제를 유지해왔다.

힘과 야성이 넘치는 고구려 미술

삼국과 가야 가운데 가장 먼저 강력한 고대 왕권국가 체제를 갖춘 나라는 고구려였다. 고구려는 일찍부터 중국 화북과 북방 유목민족의 영향을 받아 미술창작에 있어서도 개방적이고 진취적인 정신을 바탕으로 강건하면서도 역동적인 조형미가 형성되었다. 그러한 특징은 한족과 선비족 등 북방 이민족들과 치열하게 경쟁하며 교류하던 시기에 만들어진 문화유산에서 두드러진다.

안타깝게도 문헌으로 기록되어 전하는 것이 별로 없고 그 찬란했을 문화유산은 대부분 멸실되어 조목조목 실상을 제대로 알 수 없는 아쉬움이 있다. 그러나 고구려인들의 생사관을 생동감 있게 표현한 고분벽화가 있고 그들의 손길과 체온이 남아 있는 토기와 와당이 있어 고구려 미술의 조형정신과 그 특징을 확인하는 데 큰 어려움은 없다. 어쩌면 거기에다 약간의 역사적 상상력이 더해지면 끝없는 스토리텔링의 원천이 될 수 있는 것이 바로 고구려 미술이다.

고구려와 고구려 미술에 대한 나의 느낌은 '힘'과 '거칢'이다. 풍토가 그랬고 생존 방식이 그랬다. 그들은 삶에 정복되지 않고 삶을 정복했다. 그들의 삶을 지탱한 것은 야성의 힘과 강건함이었다. 미술활동에 있어서도 고구려인들은 미의 목표가 '세찬 힘의 구사'에 있다고 할 정도로 그들이 남긴 문화유산은 장대하고 졸박拙樸하면서도 야성이 넘친다. 평양으로의 천도(427년) 이후 북방 경영보다 한반도의 주도권을 둘러싸고 백제, 신라와 정립鼎立 체제를 유지하던 시기에는 그러한 굵고 역동적인 모습이 순화되는 대신 단순 원만하면서도 부드러운 한반도의 풍토

2 고미술의 아름다움, 한민족의 아름다움

적 특성이 가미되고 있다. 그러나 고구려 미술의 특질은 기본적으로 북방의 거친 풍토에서 비롯하였을 힘과 야성, 강건함과 졸박함이 그 중심에 자리하고 있다.

개인적인 체험이긴 하지만, 나는 중국 집안集安의 태왕릉과 장군총의 기단층에 기대어 세워진 거대한 자연석에서 고구려 사람들의 엄청난 미술적 에너지를 감지하고, 우람한 돌덩어리에 천하경영의 위업을 기록한 광개토태왕비를 보면서 고구려 사람들의 거친 숨소리와 맥박을 느낀다. 살아 움직이듯 힘이 넘치는 고분 벽면의 그림과 웅장한 천장 구조에서 대륙을 호령하던 고구려 사람들의 생사관을 온

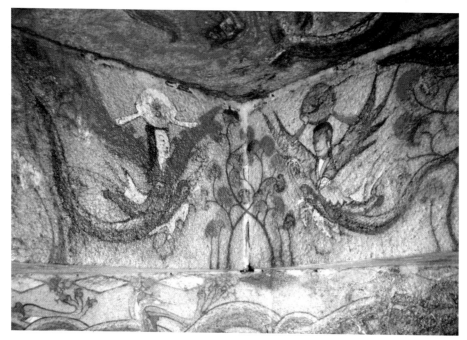

역동적이고 야성이 넘치는 고구려 고분벽화
중국 집안集安에 있는 오회분 4호묘(6세기)의 천정 그림(부분)이다. 하단 삼각고임 측면에는 해신과 달신이 서로 마주보고 있고, 상단 삼각고임 밑면에는 용 그림이, 측면에는 왼쪽부터 소簫를 부는 신, 장고 치는 신, 거문고 타는 신이 화려한 색채로 나란히 묘사되어 있다.

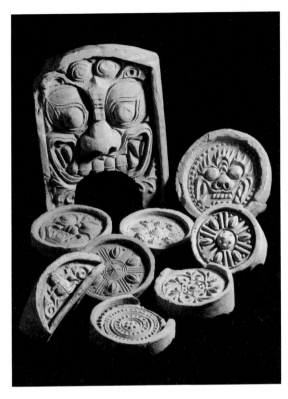

고구려 수막새와 귀면와의 여러 문양들, 유금와당박물관
고구려 와당에서는 한반도 북방의 거친 풍토에서 비롯하였을 강건함과 힘이, 그러면서도 여유와 익살이 느껴진다. ⓒ 유금와당박물관

몸으로 전달받는다. 그처럼 고구려 미술은 힘의 미술이었고 그 힘이 1500, 2000년의 시간을 넘어 이 시대 사람들의 가슴에 전해지게 하는 것이 바로 미술의 힘일 것이다.

그런 맥락에서 일찍이 고유섭은 고구려 미술의 주된 특징으로 "궁핍과 싸우고 자연에 항거하고 중국문화를 수용하면서도 자기의 특색을 끝까지 발휘하는 떡심 있고 뻗냄심 있는 힘"을 지적하였다. 그렇듯 '힘'은 고구려 미술의 존재의 원천이자 핵심 상징어가 되어왔다.

백제인의 손길은 토기의 부드러운 선으로

"아름답고 윤기 있고 섬세하고 명랑하고, 온화함에다 지혜까지 흐르는······" 백제 미술에 대한 고유섭의 기술이다. 지난날 나는 고유섭의 이 표현을 읽으면서 딱히 무어라 말할 수는 없지만 백제 미술의 주된 특징은 다양하면서도 풍부하게 표출된 감성이 아닐까? 하는 생각을 떠올리곤 했다.

분명 백제 미술의 느낌은 고구려 미술에서 느껴지는 '힘'이나 '야성'과 다르고 신라 미술에 표출된 고유의 '지역성'과도 다르다. 한두 마디의 개념어로 규정하기 힘든 것이 백제 미술의 특징이라고 해야 할지 모르겠다. 아무튼 백제 미술에 녹아 있는 그런 풍부한 감성 또는 그것에서 비롯하는 다양한 표현 때문인지 아직도 내게는 백제 미술의 느낌이나 그 특질을 상징하는 뚜렷한 개념어 찾는 일이 쉽지가 않다.

백제는 고구려와 같은 부여족이 중심이 되어 건설한 국가이다. 그러나 미술문화의 성격이나 형식, 느낌은 크게 다르다. 지리적으로 한반도 서남부에 위치함으로써 온화한 기후와 풍부한 물산에다, 중국 남조문화의 영향을 받은 탓에 석탑, 전塼, 토기, 와당 등에서 부드러운 선과 우아함을 볼 수 있다. 또 중국, 일본과의 활발한 해양교류의 영향으로 개방적이면서 본연의 인간미가 풍부한 조형양식을 만들어냈다. 백제 미술의 형식이 고구려의 그것과 다른 점, 이 또한 풍토와 원형의 관계를 떠올리게 하는 대목이다. 뿌리가 같더라도 풍토가 다르면 문화적 정서와 미술적 표현도 달라지는 것이다.

고구려와 마찬가지로 백제의 정신과 백제의 아름다움을 전해주는 유적, 유물은 많지 않다. 나라가 망한 지 1350여 년, 흔적만 남아 있는 백제의 고토古土보다 오히려 화석처럼 일본에 고스란히 남아 있는 문화유산에서 그 정신을, 그 원형을

부여 외리 출토 전돌, 보물 343호, 한 변 29cm 내외, 국립중앙박물관
백제는 삼국 중에서도 전돌문화가 크게 발달하여 이처럼 아름다운 전돌로 무덤을 축조하거나 궁궐이나 절집의 바닥과 벽면을 장식했다.

부여 규암리 출토 「금동관음보살입상」, 국보 293호, 높이 21.1cm, 국립부여박물관
저처럼 성스러우면서도 자비로운 관음보살의 미소를 빚어낸 백제의 미술적 역량은 일본에 전해져, 오늘날 세계
인이 찬탄하는 「백제관음」과 같은 뛰어난 불교미술을 탄생시켰다.

백제인의 영원한 미소 「서산마애삼존불」, 국보 84호
백제의 미소는 넉넉하면서도 자애롭고 인간적이면서도 성스럽다. ⓒ 안장헌

찾아야 하는 아픔이 있다.

혹자는 백제 미술의 미학정신을 "검소했으나 누추하지 않았고, 화려했으나 사치하지 않았다"°라는 표현에서 찾는다. 또 어떤 이들은 백제 미술의 진수를 「금동대향로」(국보 287호, 1993년 12월 부여 능산리 출토)나 무령왕릉의 화려한 금

○　"儉而不陋 華而不侈", 『삼국사기』, 「백제본기」, 온조왕 15년 궁실건축 기록.

속공예, 「정림사지 오층탑」의 비례감에서 찾기도 한다. 하지만 나는 백제 토기의 부드러운 선에서 또 일본 호류지法隆寺의 「백제관음」과 「서산마애불」의 미소에서 백제인들이 추구했던 아름다움과 그들이 꿈꾸었던 이상을 떠올린다. 한반도 서남부의 풍토적 온화함은 토기에 흐르는 부드러운 선이 되고, 그러한 선에 익숙한 장인의 손길은 부처님이기엔 너무나 인간적이고 인간적이기엔 너무나 성스러운 「백제관음」과 「서산마애불」을 탄생시켰을 것이다. 그 미소는 아마도 백제인들이 추구한 아름다움의 화신化身이었을 것이고 그들이 염원한 통일된 한민족의 표정이기도 했을 것이다.

이처럼 백제 미술은 늘 내게 그런 느낌으로 다가오고 또 그런 느낌으로 멀어져 간다. 그래서일까, 풍토와 원형의 관점에서 백제 고토의 산하와 백제 미술의 특질을 유추하고 상상하는 일에는 즐거움과 고통이 함께한다. 그러나 어쩌겠는가! 그것이 백제가 나에게, 또한 우리에게 남긴 유산이자 과제인 것을.

신라인에게 돌이란 얼마나 만만하고 다정한 재료였던가

삼국기의 신라와 통일 이후 이어지는 통일신라시대 미술의 성격을 규정하고 그 특질을 찾는 작업이 내게는 쉬운 듯하면서도 어렵다. 신라왕조가 이 땅에 존속

한 천 년이라는 시공간에서 지속된 창작활동으로 남아 전하는 유적과 유물은 그런대로 넉넉한 편이다. 어찌 고구려나 백제에 비할 것인가. 하지만 그 영역은 넓고 시대에 따라 창작의 중심 주제가 달랐고 양식과 표현기법 또한 다양한 형태로 진화한 탓인지 신라 미술은 내가 지금껏 넘지 못한, 그러나 언젠가는 넘어야 할 산으로 남아 있다.

신라를 생각할 때면 나는 늘 천 년이라는 시간성을 떠올린다. 지금 사람들에게도 천 년이라는 세월은 인간의 사고로 가늠하기 어려운 참으로 긴 시간인데, 하물며 시간의 속도나 삶의 밀도가 지금 같지 않았던 그 옛날 사람들에게 천 년이라는 시간은 아마도 영원을 의미했을 것이다. 그런 의미 때문인지 신라인들이 이루어놓은 그 엄청난 미술적 성과를 눈과 가슴에 담아보는 일은 내게 너무나 흥미롭고 황홀하고, 때로는 거부할 수 없는 유혹 같은 것으로 다가온다.

신라 미술을 이야기할 때 우리는 일차적으로 신라의 지리적 위치와 신라인들의 정신세계를 지배한 불교적 생사관을 언급한다. 북방 대륙이나 바다를 통해 중국의 여러 국가들과 교류한 고구려, 백제와는 달리 신라는 한반도 동남부에 고립되어 위치함으로써 미술의 성격에서도 고유의 지역적 향토성과 신라적인 감각이 잘 구현되었다고 보는 것이다. 한편으로는 원융圓融, 무애無㝵, 적멸寂滅 등과 같은 불교적 사유체계의 영향으로 자연과 우주질서에 충실한 미의식을 추구한 것도 신라 미술의 특징이다. 거기에는 한반도 동남부의 산세와 온화한 기후의 영향으로 섬세함에다 우아함이 있다. 신라는 부분적인 미에 치중하기보다는 전체적인 조화와 비례를 추구했다. 그러한 미의식은 특히 가람 건축과 같은 공간배치에서 뛰어난 감각을 뽐내었고 금속공예와 돌조각에서 꽃을 피웠다.

나는 가장 신라적인 아름다움과 신라 사람들의 숨결을 느끼게 하는 문화유산으로 돌조각을 첫째로 꼽는 데 주저하지 않는다. 신라인에게 돌이란 얼마나 만만

2 고미술의 아름다움, 한민족의 아름다움

경주 남산 칠불암 마애불, 국보 312호
불국정토를 염원한 신라인들은 단단하기 그지없는 차가운 돌에다 온 정성과 불심을 담아 저처럼 아름다운 부처님을 빚었
다. ⓒ 경주남산연구소

하고 다정한 조형재료였던가! 그들은 단단하기 그지없는 화강석을 진흙 만지듯 하면서 수많은 불상과 불탑을 만들었다. 경주 남산에 있는 한 덩어리의 바위와 한 개의 돌도 그들의 손을 거치면 아름다운 생명체가 되었다. 자연석 벽면에 선조線彫로 새겨진 부처님 옷자락, 떨어져나온 불두佛頭, 머리와 팔이 떨어진 채 몸만 남은 불신佛身이 이런저런 자세로 뒹굴고 있으나 어느 것 하나 부자연스러운 것이 있던가, 아름답지 않은 것이 있던가? 깨지고 파손되어 더 아름다운 남산의 돌조각! 그 구석구석에서 형태와 선의 아름다움이 나타나고 있으니, 진정 신라는 한결같이 불국정토를 꿈꾸며 전심전력을 다한 조각가들의 나라였다.

그런 신라의 미술문화는 삼국통일을 계기로 고유색을 뚜렷이 하며 꽃을 피우기 시작한다. 영토적 통일의 차원을 넘어 민족 통일을 이루었다는 시대정신에다 완숙 단계의 불교사상을 토대로 고구려와 백제의 문화적 색채를 아우르며 민족미술의 특질을 드러내었다. 거기다가 당나라를 비롯해서 멀리 서역 국가들과의 활발한 교류를 통해 한반도의 고유 미의식에 국제적인 감각이 용해됨으로써 통일신라 미술은 8세기 말 최정점에 이른다.

통일 이후 약 100여 년 동안에 이루어진 찬란한 통일신라 미술을 떠올려보라! 「감은사지탑」 「불국사」 「석굴암」 「성덕대왕신종」 등 일일이 나열할 수 없는 그 시대의 뛰어난 미술적 성과는 이후 한국미술의 본보기로, 전범典範으로, 민족미술의 원형으로 자리 잡는다. 즉 고구려(한반도 북방)의 강건함과 백제, 신라(한반도 남방)의 부드러움과 섬세함이 융합되어 생동감 있는 자연주의적 조형을 창조함으로써 비로소 한국미의 원형이 만들어지는 것이다.

여기에서 그 엄청난 통일신라의 미술적 성과를 낱낱이 열거하는 것이 무슨 의미가 있겠는가? 그러나 아득한 옛날 한민족이 동북아시아와 한반도에 정착한 이래 추구해온 아름다움이 8세기 통일신라의 미술적 성과를 통해 뚜렷한 특질(원

「성덕대왕신종」(국보 29호, 높이 365.8cm) 비천상

에밀레종으로도 알려진 이 종은 신라 제35대 경덕왕이 돌아가신 아버지 성덕대왕을 위해 만들기 시작하여 그 아들인 혜공왕 때(771년) 완성되었다. 몸 가운데에 4구의 비천상이 부조로 조각되어 있으며, 전체적으로 우아한 형태와 화려한 장식, 아름답고 여운이 긴 종소리 등 세계적으로도 그 유례를 찾기 힘든 걸작이다.

「칠곡 송림사 오층전탑」 사리장엄구, 보물 325호, 높이 22.3cm, 국립대구박물관
신라인들은 그들의 깊은 신앙심과 뛰어난 미술 역량을 한데 모아 이처럼 아름다운 불교미술품을 탄생시켰다.

형)을 갖추기 시작했다는 점에서 우리는 통일신라 미술의 미학적 의미와 그 성과를 기억해야 한다.

그들은 석굴암, 불국사의 건축 평면이나 석탑의 조형에서 보듯이 조화와 완벽을 추구하였고, 불상과 범종, 부도(승탑)와 석등에서 무르익은 조각 기교를 뽐내었다. 와당과 전돌, 사리장엄에 구현된 섬세하면서도 세련된 형태에서 화려한 건축과 공예의 아름다움을 그려볼 수 있고, 생활용기로 또는 제의적 용도로 제작된 다양한 형태의 토기에서 그들이 추구했던 생사관과 미의식을 상상할 수 있다. 그러한 통일신라의 미의식과 조형정신은 민족미술의 원형이 되었고 그 정신이 고려에 계승되어 청자 등 화려한 중세 귀족문화로 꽃피었다는 점에서, 통일신라 미술의 민족미술사적 의미는 아무리 강조해도 지나치지 않다.

고려 미술, 기교의 미학 혹은 궁극의 아름다움

고려는 통일신라 미술의 전통을 계승 발전시켜 중세 귀족문화 시대를 열었고, 거기에다 고려 특유의 개방적 색채가 더해짐으로써 미술문화의 내용이 한층 풍성해지고 그 성격을 뚜렷이 한 시대였다. 특히 도자공예에서 뛰어난 미술 역량을 발휘하였고 한편으로 그것을 조선시대에 온전히 전함으로써 우리 민족 고유의 자연주의 미학의 완성에 징검다리 역할을 충실히 한 시대이기도 하다.

고려 미술은 시기적으로 10세기 중반부터 500년 가까이 존속한 고려왕조의 미술문화를 통칭한다. 그러나 전기와 후기의 미술정신이 다르고, 조형성에서도 시대적 차이가 뚜렷하다. 후삼국의 통일(936년) 이후 근 200년 동안에는 나라 이름 등에서 보듯이 고구려 정신을 계승한다는 시대정신(건국이념)을 바탕으로 고구려 미

「청자투각 칠보무늬 향로」, 국보 95호, 높이 15.3cm, 국립중앙박물관
고려는 통일신라 미술의 전통을 계승하고 송나라의 선진 문물을 수용해 도자미술에서 꽃을 피웠다. 이 향로는 청자 전성
기 12세기에 만들어진 것으로, 섬세 화려한 귀족문화의 전형을 보여준다.

술에 구현된 진취적이고 강건한 기풍의 문화가 융성하였다. 거기에 무르익은 통일신라 불교미술의 여성餘盛이 이어지고, 중국 宋나라의 문치 귀족문화에다 요나라의 북방 요소들이 복합적으로 어우러져 고려 고유의 미술양식을 만들어냈다.

그러나 후기 250여 년 동안에는 무신정권의 전횡으로 정치질서가 문란해지고 북방의 금나라와 원나라의 압박, 왜구의 노략질로 나라가 피폐해지면서 미술활동도 활력을 잃는다. 사회 전반의 미술적 에너지가 쇠락하는 가운데 소수 지배계층의 기복과 향락을 위한 미술, 또는 아름다움 그 자체와 기교에 탐닉하는 경향이 짙어지는 것이다.

그 와중에도 고려 미술이 정체성을 잃지 않으면서 비색청자와 같은 뛰어난 도자문화를 일궈내고 강한 생명력을 유지할 수 있었던 것은 외래문물을 적극적으로 수용하는 개방정신과 포용성이 있었기 때문이다. 생존권을 두고 북방 민족들과 날카롭게 대립하는 역경 속에서도 그들의 문화를 받아들임으로써, 고려 미술은 한층 풍성해지고 깊이를 더할 수 있었다. 그럼에도 고려는 시대적으로는 중세 귀족사회였고 미술활동에 있어서 민중적 자각과 사회적 에너지는 제한적이었던 탓에 큰 틀에서 볼 때 고려 미술은 귀족문화의 한 전형이라고 할 수밖에 없다.

그러한 고려 미술의 귀족적인 성격에는 긍정적 의미와 부정적 의미가 함께 담겨 있다. 12세기에 접어들면 고려의 귀족문화는 난숙기를 맞으면서 고려 전기 미술의 특징인 강건함과 생동감이 퇴조하는 대신 소수 지배층 취향에 맞는 호사스러움과 사치, 세련됨과 장식, 기교를 추구한다. 근원 김용준1904~67의 말처럼 "멀리 놓고서 바라다보고 싶기보다 손에 들고 어루만져보고 싶은" 청자처럼 소형화된 조각과 공예미술이 발달한 것이다. 석탑의 경우도 초기에는 신라 탑의 전통이 이어져 강경强勁한 직선미와 비례감이 살아 있었다. 그러나 후기에 접어들면서 처마는 두꺼워지고 전체보다는 세부적인 장식에 관심을 둔 탓에 강건하고 든든한

「청동은입사 물기풍경무늬 정병」, 국보 92호, 높이 37.5cm, 국립중앙박물관

정병은 불전佛殿에 올리는 깨끗한 물을 담는 공양구로, 불교가 융성했던 고려시대에 토기, 청동, 청자 등 다양한 재료로 제작되었다. 청동으로 만들어진 이 정병은 고려 정병의 대표작으로 표면에 청색의 녹이 고루 슬어 있어 은입사의 은색과 대조되면서 문양의 아름다움을 더해주고 있으며, 한 폭의 풍경을 보는 듯 생동감이 넘친다.

맛보다는 호사스러운 치장이 돋보이게 된다.

불교조각도 전대의 통일신라 조각이 너무 찬란하였던 탓인지 고려의 조각은
부도(승탑) 등을 제외하면 대체로 쇠퇴했다고 보는 것이 일반적인 평가다. 거기에
서 통일신라 불상에 보이는 이상형의 상호처럼 성스러우면서도 정화된 모습은 찾
아보기 힘들다. 사실적인 표현을 토대로 인간성을 강조하였기 때문일까? 신앙적
조각예술에서 신성이 완화되면서 인간적인 느낌이 강조된 것을 두고 미술사의 시

파주 용미리 마애불입상, 보물 93호
화강암 천연 암벽을 몸통으로 삼고 그 위에 목, 머리, 갓 등을 따로 만들어 얹어놓아 신체비율이 맞지 않으나, 토속적인 정
감이 느껴진다. 논산 관촉사 미륵보살, 안동 제비원 석불 등과 더불어 고려시대 지방 불교문화의 대표적인 유적이다.

각에서는 쇠퇴라고 할지 모르겠다만, 그것은 분명 새로운 변화를 추구하는 시대적 흐름이었다.

고려 미술에서 전통의 계승과 선진문물의 수용을 통해 뛰어난 역량을 과시한 부문은 역시 도자미술이다. 또 그런 문화 역량이 집중되어 고려불화가 탄생하고 금속공예술이 발달한다. 시대적으로 고려는 중세 귀족사회의 폐해가 본격화되면서 불교의 특권계급화로 신앙미술이 쇠퇴하는 가운데, 사회적 미술창작 에너지는 자연스레 생활미술 쪽으로 전환하기 시작한 시대였다. 생활미술에 대한 사회적 관심은 장식과 일용 기구(도자기, 금은 및 청동으로 만든 그릇 등)로 확산되고 그것이 고려인의 미감과 융합되어 고려청자라는 화려한 도자미술을 꽃피웠다.

청자의 유약한 선과 비실용성, 고려불화의 극단적인 섬세함과 화려함은 고구려 미술의 힘이나 통일신라 미술에서 찾을 수 있는 생동감, 조화와 자연스러움과는 분명 다른 느낌을 준다. 아름답고 세련됐지만 뭔가 남는 아쉬움. 그것은 질곡의 현세를 초월하려는 아름다움일까, 아니면 기교의 미학? 혹은 아름다움 그 자체에 몰입함으로써 현실에서 유리遊離하려는 도피적 미감일까? 지금껏 나는 고려 미술의 특질을 대충 그런 틀에서 이해해왔고 많은 사람들이 이와 비슷한 관점에 익숙한 것도 사실이다.

고백컨대 고려 미술에 대한 나의 그런 인식을 깨뜨린 것은 국립중앙박물관에서 열린 〈고려불화대전-700년 만의 해후〉(2010. 10. 12~11. 21)와 〈천하제일 비색청자전〉(2012. 10. 16~12. 16)이었다. 당시 내 앞에 펼쳐진 고려불화의 표현력과 비색청자의 자태는 내가 그동안 생각해오던 섬약하고 기교에 치우친 아름다움이 아니었다. 그것은 진정 고려인만이 가졌을 미감에다 미술에의 열정, 종교적 염원의 결정체였고, 작품 곳곳에는 북방 이민족들을 압도하는 문화적 자부심과 당당함이 넘쳐흐르고 있었다. 몽고의 침입으로 온 나라가 초토화된 그 절망의 시대에

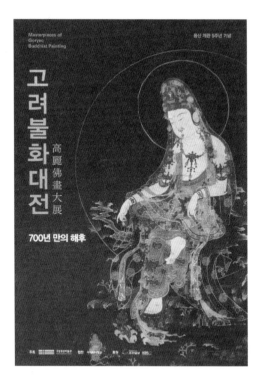

Masterpieces of Goryeo Buddhist Painting

용산 개관 5주년 기념

고려불화대전

高麗佛畫大展

700년 만의 해후

주최 국립중앙박물관　협찬 아모레퍼시픽　후원 조선일보사 KBS

『고려불화대전-700년 만의 해후』 표지
〈고려불화대전-700년 만의 해후〉는 세계 여러 나라에 흩어져 있는 고려불화의 명품들을 한자리에 모은 특별전이었다. 비록 국내 소장품은 몇 안 되어 아쉬움이 컸지만, 고려불화의 높은 예술성을 확인하기에 부족함이 없는 전시였다.

대장경을 판각하고 금속활자로 책을 찍어냈던 고려가 아니던가? 고려 사람들은 그 문화적 저력에다 불심과 정성을 더해 불화를 그리고 청자를 빚었을 것이다. 그런 고난을 딛고 이루어낸 아름다움이 어찌 섬약하고 기교에 치우친 아름다움이겠는가! 그것은 완전함과 궁극의 아름다움이었다!

여태 내가 알지 못했던, 아니 잘못 알고 있었던 고려 미술의 본질을 제대로 보았기 때문일까, 나는 그 아름다움에 흡입되어 오랫동안 전시장을 떠나지 못하고 서성이며 고려 미술에 대한 나의 무지함을 자책하고 있었다.

조선시대, 작위作爲하지 않은 아름다움의 완성

○ 조선 후기 문화가 조선 고유색을 드러내며 융성했던 시대의 문화를 일컫는다. 시기적으로는 숙종-영조-정조 대의 125년이 이에 해당한다.

조선은 유교적 가치를 기반으로 사대부들이 지배한 나라였고, 중용과 절제가 그 가치체계의 중심에 자리하고 있었다. 미술활동에서도 그러한 유교적 가치관이 자연주의 조형정신과 어우러져 그 성격과 특색을 뚜렷이 드러낸 시대였다. 후기에 들어서는 근대적 자각과 실학의 발달로 상징성과 실용성이 뛰어난 생활공예의 특성이 강조되고, 조선 고유의 미의식이 확산되면서 진경문화眞景文化○와 같은 새로운 미술기풍이 진작되기도 하였다. 그러나 본질적으로 조선시대는 신라의 삼국통일 이후 형성된 민족미술의 원형, 즉 삶과 자연과 신앙이 함께하는 상징적, 무작위적 자연주의 조형정신이 계승, 발전된 시대였다.

조선이 건국이념으로 삼은 '유교적 가치관'은 현세적 규범을 강조하는 가치체계다. 당연히 내세보다는 현세의 삶을 규율하는 가르침이 그 중심에 위치할 수밖에 없었다. 그런 가치관의 영향으로 조선시대 미술은 인간의 삶과 자연이 주제가 되고 소재가 되는, 그래서 자연과 삶과 미술이 하나되는 자연주의 조형정신으로 심화 발전하게 된다. 목가구나 백자에서 보듯 조선시대 미술이 장식과 과장을 피하고 검소하면서도 격格을 잃지 않는 조형적 특징을 보이는 것은 사대부 계층을 중심으로 조선 사람들의 정신세계에 그 같은 유교적 가치관이 짙게 배어들어 있었기 때문이다.

그와 비슷한 맥락에서 조선시대 미술이 내세 중심의 불교사상을 토대로 하는 고려시대 귀족문화의 세련 화려함에서 벗어나 소박한 자연주의적 성격을 보이는 것은 현세적 가치관인 유교적 사회 분위기에 영향을 받은 바 크다. 다른 한편에서는 조선 전기의 미술에서 관찰되는 그러한 양상에 대해 그것이 유교적 가치관

「청화백자 매화대나무무늬 병」, 보물 659호, 높이 33cm, 덕원미술관

중국 청화백자의 영향을 벗어나 조선적인 미감과 조형미가 잘 구현된 15세기 작품으로, 이와 같은 청화백자의 단아함과
절제된 아름다움은 조선 선비의 또 다른 모습이었다.

「분청철화 연꽃무늬 편병」, 높이 15.4cm, 일본 오사카 동양도자박물관
조선 사람의 자유로운 미술적 감성과 표현력이 잘 녹아 있는 분청의 미학정신은 파형적 기형에다 과감한 생략과 풍부한 해학, 자유로운 터치에 있다.

에서 비롯한 것이라기보다는 근대로 가는 길목에서 나타나는 자연스러운 시대의 흐름으로 보는 관점도 있다.

조선시대 미술에서 높이 평가받는 분야는 단연 공예이다. 물론 불상, 불구佛具 등의 금속공예처럼 불교의 쇠퇴와 함께 쇠퇴한 부분도 있다. 그러나 도자기, 목가구, 자수, 장신구 등 분야도 다양해졌으며, 그 조형적 특색에서도 무기교와 소박함, 전체적 비례와 통일감이 표출되는 등 자연과 조화하는 특징이 뚜렷해진다. 이런 공예미술의 발달과 확산은 시대적으로 중세에서 근세로 넘어오면서 귀족사회의

몰락과 민중의 근대적 자각을 토대로 소수 특권층을 중심으로 하는 종교미술에서 다수 백성들의 생활미술 쪽으로 사회적 관심과 문화적 에너지가 전환되는 흐름으로 보아도 무방할 것이다.

공예미술 가운데서도 조선 도자의 성과는 특별한 것이었다. 고려시대의 선진 도자문화를 계승하여 조선 백성들의 꾸밈없는 천성과 미적 감각을 솔직하게 표현한 것이 조선 도자기. 조선 도자기의 아름다움은 분명 고유섭이 발견한 무욕과 무관심의 조형정신이 낳은 아름다움이다. 야나기 무네요시는 그러한 조선 도자기의 아름다움을 '인공 이전' 또는 '인간 이전'의 아름다움으로 규정하기도 하였다.

분청사기의 과감한 표현과 풍부한 해학, 자유로운 터치와 파형적破形的 조형, 백자의 단아함과 자기 절제의 미학! 조선 도자에는 중국 도자기의 과장된 형태미나 복잡한 문양, 일본 도자기의 인공적인 기형이나 색채미와는 분명 다른 특별한 아름다움이 있다. 그 아름다움의 기본은 선線이고, 그 속에는 말로 표현할 수 없는 조선 사람들의 꿈과 염원이 녹아 있다. 한 그루의 나무, 한 포기의 풀, 한 덩어리의 바위에 함축된 자연의 아름다움과도 같은 조선 도자기의 아름다움을 두고 '사람의 손을 빌린 사고思考 이전의 미' '조작 이전의 미' '평범하지만 비범한 미'라고 부르는 이유가 바로 거기에 있다.

그런데 정작 화려함과는 거리가 멀고 언뜻 보기에 주의를 끌 만한 별다른 특징도 없지만, 조선시대의 여러 공예품 가운데 '말로 표현하기 힘든 묘한 아름다움'으로 나의 마음을 빼앗은 것은 오히려 목가구였다. 조선 사람들의 생각과 생활문화가 짙게 배어 있고 자연에 가장 가까이 닿아 있는 것. 조선 목가구는 단순 간결하면서도 격이 있고, 거친 듯 둔탁한 듯하면서도 절묘한 구성과 비례감이 있다. 반닫이나 옷장, 사방탁자에서 보이는 그러한 조형은 실용성을 살리면서도 조선

「삼층탁자」, 높이 163.5cm, 개인 소장
조선 목가구의 아름다움은 절묘한 구성과 뛰어난 비례에서 찾을 수 있다. 그래서 이 삼층탁자처럼 단순 간결하
면서도 열린 공간의 배치, 경쾌함과 묵직함이 함께 느껴지는 우리 목가구는 한옥의 주거공간과 조화를 이루며
편안함으로 다가온다.

「모란도」 10폭 병풍, 국립중앙박물관

부귀영화를 상징하는 모란은 도자기, 민화 등 우리 전통미술의 주요 소재였고, 이처럼 화려한 도상의 모란 민화 병풍을 소장하고자 하는 욕망에 있어서는 반상이나 빈부의 구분이 없었다.

사람들의 눈에 익은 조선의 자연을 담은 것이다.

어찌 이뿐이겠는가? 조선 사대부들의 미의식과 시대정신이 녹아 있는 수묵화와 서예작품이 있고, 민초들의 소망을 담은 민화가 있다. 그들에겐 그림과 글씨가 자연과 생활의 한 부분이었다. 특히 민화에는 전란과 기아, 질병의 세월을 살며 부귀영화와 무병장수를 염원하였던 조선 사람들의 소박하면서도 간절한 마음이 오롯이 담겨 있다. 그처럼 민화를 그린 이가 굳이 세속적 욕망에 대한 감정을 숨기지 않고 그 솔직함을 해학적으로 표현한 탓일까, 나는 조선시대 민화 앞에 서면 그들이 염원했던 꿈이 내가 염원하는 꿈이 되고 그들의 한恨이 내 한이 되는 교감현상을 체험하곤 한다.

한편 숭유억불崇儒抑佛의 사회 분위기 속에서도, 죽어서는 부처님의 가피를 바라는 많은 사람들의 염원과 발원으로 불교미술의 정신도 면면히 계승되었다. 내세의 극락왕생을 염원하는 불교적 생사관은 조선시대 사람들의 마음에 녹아 조선 고유의 자연주의 미학으로 발현되었다. 조선시대 미술에 나타나는 작위作爲하지 않은 아름다움, 자연의 본능이 감지되는 아름다움, 평범 속의 비범함, 무욕과 무관심은 불교의 즉여사상卽如思想의 의미와 같은, 즉 사고思考가 시작되기 이전의 아름다움이다. 그 아름다움은 인위적으로 만들어낼 수 없고, 만일 인간이 이를 만들어냈다면 그것은 무아지경에 있는 인간을 통해 자연이 스스로 표상된 것을 의미하는 것일 텐데, 그러한 상징적 무작위적 자연주의 미학정신은 지금껏 우리 민족미술의 토양이 되어왔다.

● 지금까지 우리는 '미술과 삶과 신앙이 함께 하는 자연주의 조형'이라는 틀에서 한국미술의 원형을 규정하고 시대별 미의식과 조형적 특징을 살펴왔다. 이야기의 토대가 된 것은 우리 민족이 추구해온 아름다움의 원형이 한반도의 '자연환경'과 사회경제적 생활공동체인 '마을'을 모태로 잉태되고 양육되어왔다고 하는 풍토적 미학관이었다.

그러한 관점에서 한국미술의 원형은 민족통합이 이루어지는 7세기 말부터 약 한 세기에 걸쳐 형성되는 것으로 보았다. 그 이후 한국미술은 시대별로 중심 장르와 조형적 특징을 달리하면서 발전해왔지만, 그 기본 틀은 대략 19세기 말, 아니면 조금 늘려 잡아 20세기 초입까지는 유지되지 않았을까?

이러한 판단의 배경으로서 19세기 후반부터 약 반세기 동안 조선왕조의 몰락, 일제의 강점, 신분질서의 해체 등 급격한 정치사회적 변화가 진행되고 새로운 체제로의 전환이 준비되는 가운데, 20세기 초입까지는 한반도라는 공간에서 '마을'을 중심으로 하는 전통적인 사회질서와 자급자족적 생산체제에 큰 변화가 없었다는 사실에 주목할 필요가 있다.

이제는 이쪽 이야기를 마무리할 때가 되었다. 이번 장의 결론으로서, 한국미술의 원형이 직면하고 있는 시대 상황과 그 진화 가능성을 살펴보는 일이 남아 있다.

원형은 계승되며 진화하는 생명체

한국사회는 20세기에 들어서면서 일제에 의한 수탈적 근대화, 주체적으로 용해되지 않은 외래문물과 사상의 유입으로 바야흐로 거스를 수 없는 변화의 물살을 타게 된다. 그러한 급속한 변화에 수반하여 형성되는 새로운 가치체계가 체화體化되지 못한 채 이어지는 해방과 분단, 6.25 전란은 기존 가치관과 사회체제, 질서를 근본적으로 바꾸는 변화의 추동력으로 작용하였다. 특히 6.25의 경우 그 기간은 3년여에 불과했으나, 대규모 인구이동을 유발해 전통적 농촌사회의 해체를 촉진했고, 이로 인해 마을을 중심으로 하는 자율적 사회질서와 자급자족적 생산방식에도 커다란 변화가 불가피하였다.

한편 1960년대 중반 이후 빠르게 진행된 산업화는 경제적 효율과 자본주의적 가치가 사회변동의 중심에 위치하도록 한 견인차였고, 70년대 중반에 이르면 한국사회는 수출을 늘려 경제발전을 추구하는 전형적인 산업사회로 변모한다. 해방된 1945년을 기점으로 하면 그 엄청난 변화에 불과 30년 남짓 걸린 셈이다. 그러한 급속한 사회경제적 변화는 시차를 두고 정신문화와 미술활동에 반영되기 마련이다. 넓은 의미에서 삶의 환경이 바뀌고 주거문화를 변화시키는 문명화의 진전은 자연스레 사회적 미의식과 조형정신, 나아가 아름다움에 대한 구성원의 종합적 가치체계인 원형의 변화로 이어지게 된다.

삶의 환경 변화와 더불어 원형의 진화 가능성은 70년대 중반 이후 진행된 우리 사회의 변화 과정을 살펴보면 더욱 분명해진다. 경제성장과 개방이 급진전되는 가운데, 농촌사회를 기반으로 하는 전통적 대가족제도가 해체되면서 지금은 인구의 80% 이상이 도시에 살고 전체 인구의 60% 이상이 아파트나 연립주택과 같은 획일적 구조의 집합주택에 거주하는 핵가족 주거문화가 보편화되었다. 그와

동시에 첨단 과학기술이 사람의 손과 머리를 대신하는, 참으로 불과 반세기 전만 하더라도 상상하기 힘들었을 물질문명시대에 우리는 살고 있는 것이다.

그렇다면 이 물질문명의 시대에 민족정서와 문화의 바탕인 미의식의 원형 문제를 어떻게 이해하고 접근해야 하는가? 세계 그 어느 나라보다 단기간에 경제성장과 사회발전을 이룩한 한국이 지향하는 문화예술적 가치의 중심은 어디인가? 하루가 다르게 변모하는 지구촌시대를 맞아 지난 수천 년에 걸쳐 우리 민족이 창조하고 발전시켜온 아름다움의 전통과 정체성은 보전될 수 있을 것인가?

그러한 질문에 답하기 위해 잠깐 원형 이야기로 되돌아갈 필요가 있다. 우리는 앞에서 "한 국가사회 또는 민족이 공유하는 아름다움의 원형은 그 국가사회 또는 민족의 본격적인 미술창작 활동에서 갖추어지는 기본적 성격 또는 가치에 대한 구성원의 평균적 체험"이라고 정의했다. 당연히 형성되는 데도 오랜 시간이 걸리지만 한번 형성되면 잘 변하지 않는 속성이 있다. 그리고 그것의 형성에는 한반도의 풍토와 더불어 '마을'이라는 생활공동체의 사회경제적 요소가 큰 영향을 주었다고 하였다.

과학기술의 수준이 낮고 더욱이 그 진보가 아주 느린 속도로 진행되던 근대 이전, 풍토와 마을이 인간의 미술활동을 비롯해 삶에 미치는 영향은 거의 절대적이었을 것이다. 그러나 과학기술의 진보를 경제력 향상과 물적 풍요의 원천으로 인식하는 이 시대에는 인간이 자연에 순응하며 살던 시대와는 달리 자연환경과 마을의 의미가 퇴색할 수밖에 없다. 그 대신 과학기술, 그리고 그것을 기반으로 문명화와 같은 새로운 환경요소의 역할이 커지게 된다.

요약하면 오늘날 우리 사회가 공유하고 있는 아름다움의 원형 또는 미학적 가치체계는 소중한 전통으로서 계승 발전시켜야 하는 대상이기도 하지만, 변화하는 삶의 형태와 사회경제적 환경에 맞추어 진화하는 생명체라고 할 수 있다는 말이다.

"가장 민족적인 것이 가장 세계적인 것"

독자들은 내가 지나치게 문화현상을 경제사회 변동의 맥락에서 해석하고 있다고 불편해할지 모르겠다. 하지만 그것이 내게는 익숙한 인식체계이고 접근 방식이어서 그 틀을 벗어나기가 쉽지 않다. 어쩌면 그런 접근은 학문적 배경이 경제학인 나의 한계일 수도 있지만, 약간은 거칠되 새로운 해석이 될 수 있다. 하던 이야기를 마무리하자.

지난 30여 년간, 특히 90년대 말 이후 우리 사회는 사회 전반에 걸쳐 급속한 개방화와 국제사회로의 편입, 그로 인한 구조 변화가 빠르게 진전되는 가운데 획일성이 다양성을 구축驅逐하는 모습을 보여왔다. 획일성은 동일한 가치관, 하나의 시장, 단일 경제 시스템으로의 통합global integration을 지향한다. 당연히 경제적 효율이 사회적 가치의 중심에 위치하게 된다. 그와 달리 다양성은 사회계층의 분화와 새로운 질서의 형성 과정에서 드러나는 상이한 생각과 가치의 공존을 용인한다. 다름과 차이를 포용하는 열린 사고라고 할 수 있다.

그 같은 다양성이 있어야 사람의 생각은 여유와 자유로움을 갖게 되고 문화예술 활동은 풍성해지는 법이지만, 지금의 실상은 오히려 그러한 사회적 기대로부터 점차 멀어지고 있는 모습이다. 이런 사회 분위기 때문인지 이 시대 사람들이 만들어내는 미술, 공예, 건축의 느낌이 내게는 왠지 편치가 않다. 어떤 때는 지금껏 우리 민족이 추구해온 아름다움의 원형이 흔들리고 혼란스러워 하는 모습으로 비춰지기도 한다.

그 불편한(?) 모습들은 우리 사회 곳곳에 가득하다. 공간미술의 대표격인 건축문화를 통해서도 그 단면들을 쉽게 찾아볼 수 있다. 미학적인 관점에서 우리 건축의 뛰어난 점은 자연과 조화하고 함께 하는 것이었다. 그런 전통은 불과 150년

전에 지어진 경복궁 근정전의 건축구조에 고스란히 남아 있다. 유감스럽게도 지금 지어지고 있는 건축물에서는 그런 뛰어난 감각과 전통을 찾아보기가 쉽지 않다. 우리 국토의 산세나 평지 지형은 모두가 아늑하고 곡선을 이루건만, 지어지는 구조물이나 길은 직각 직선이고 주위와 조화를 이루지 못하고 있다. 하나같이 표준화된 형체와 공간에서는 표정을 찾기 어렵고, 개성적이라고 하기에는 너무 거칠고 디테일이 없다. 거기다가 자연스러움으로 위장한 인공, 아름다움에 대한 전통적 가치와 정신을 압도하는 경제적 효율이 곳곳에 자리하고 있다. 아름다움을 보는 이 시대 사람들의 수준이랄까, 복원된 청계천이 그렇고 광화문광장이 그렇다.°

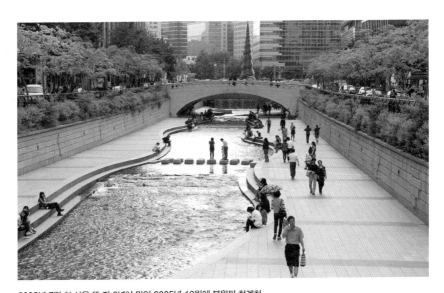

2003년 7월 첫 삽을 뜬 지 2년여 만인 2005년 10월에 복원된 청계천
철제 난간, 석축, 다리 등 곳곳에 자연으로 위장한 인공적 요소가 가득해 단기간에 밀어붙이는 이 시대 국가 행정력의 무모함과 그것에 의해 재생된 오래된 아름다움의 허상을 찾아볼 수 있다.

그러나 이 모두를 경제적 효율과 성장, 규모를 중시하는 동시대인의 가치관 탓으로 돌리기에는 무언가 설명되지 않는 부분이 있다. 분명 재료나 볼륨(덩치)의 문제는 아닐 것이다. 선과 비례와 조화의 문제이고 전통의 문제일까? 거기에는 우리 민족이 과거 근 2000년 세월에 걸쳐 추구하고 발전시켜온 한국적 아름다움의 원형을 되돌아보고 그 정신과 전통에 대해 고민해야 할 부분이 많다는 의미일지도 모르겠다.

글로벌시대를 맞아 많은 사람들이 문화를 이야기하고 그 힘을 강조한다. 한 걸음 더 나아가 진정한 문화의 힘이란 그 원형과 정신을 계발하고 이어가는 데서 나온다고 말하기도 한다. 전통의 계승을 통한 발전을 의미한다. 좀 더 적극적으로 해석하면 앞으로 21세기 한국의 젊은 예술가들이 우리 문화의 역사와 전통에 충실하여 그 정신을 이어갈 때 비로소 한국문화의 르네상스는 가능해진다는 말이다. 한국문화의 역사와 전통이란 바로 한국미술의 원형과 정신을 의미하는 것이 아닌가. 그 원형을 오늘날에 되살리고 재해석하여 글로벌 문화에 접목시키는 작업, 거기서 우리 미술문화의 가능성을 찾아야 할 것이다.

이 절을 마감하면서 나는 다시 괴테의 "가장 민족적인 것이 가장 세계적인 것"이란 말을 떠올린다. 민족성은 풍토와 더불어 그 민족이 추구해온 아름다움의 원형이 고유성을 갖게 하는 토양이다. 민족 간 교류가 활발하지 않던 시대에는 민족성과 풍토가 외래문화를 수용하고 흡수할 수 있었다. 그렇기 때문에 지금까지 우리도 한민족 고유의 아름다움, 그 전통과 원형을 유지하고 독자성을 형성해온 것이다.

유감스럽게도 최근의 시대 상황은 그렇지 못하다. 우리 혼이 배어 있지 않은 외래적 미술문화의 외피를 입혀놓고서 이것이 세계적 보편성이라고 하는가 하면, 기본이 갖추어지지 않은 채 전통적인 소재나 기법만으로 우리 미술의 미학적 본

질을 구현했다고 강변하기도 한다.

　민족사회의 미술정신은 시대의 산물이고 살아 움직이는 생명체다. 그 시대를 살아가는 사람들의 생각과 가치관이 담기게 마련이다. 그렇다면 그것의 원형은 진화할 수밖에 없다. 아름다움의 원형은 진화하는 것이다. 다만 시간이 걸릴 뿐, 시간의 흐름에 따라 그 독자성이 더 뚜렷해지기도 하고 희미해지기도 하면서 새로운 형태로 변모하는 것이 원형이다. 그런 변화에 소요되는 시간의 속도는 예전과 비교할 수 없을 만큼 빨라지고 있다. 이 급변하는 삶의 행태와 사람의 생각과 사회경제적 변화를 한국미술은 어떻게 헤쳐나갈 것인가?

● 　　　　　지난 긴 세월 동안 많은 사람들이 우리 민족미술에 구현되어 있는 아름다움의 본질을 찾고자 노력해왔다. 그 기원과 형성 배경, 진화 과정을 탐구해온 그들이 있어 이제는 나 같은 사람도 한국미술사를 이야기하고 한국미술의 미학적 특질에 대해 언급하는 시대가 되었다. 지금은 인터넷 시대. 사이버 공간에 온갖 정보가 넘쳐나고 과거에는 상상도 할 수 없었던 적은 비용과 노력으로 언제 어디서나 손쉽게 정보와 지식을 얻을 수 있는 세상이다. 그렇다고 그런 어쭙잖은 정보와 지식만으로 어찌 우리가 한국미술의 아름다움을 이해하고 사랑한다고 할 수 있을까?

지성과 감성이 다르듯, 안다는 것과 사랑한다는 것은 분명 다르다. 사물에 대한 지식은 학습과 경험을 통해 얻을 수 있어도, 그 지식이 대상에 대한 사랑으로 이어지는 것은 쉽지 않은 일이다. 사랑이란 지성과 감성이 하나 되어 온몸과 마음으로 하는 것이기에, 한국미술의 아름다움을 연구하고 그 특질을 이야기하는 사람은 많아도 진실로 그 아름다움을 사랑한 사람은 많지 않다.

우리 고미술이나 문화, 역사와 관련된 자료를 찾다 보면 가끔 외국인들의 행적과 더불어 그들의 연구결과를 만날 수 있다. 생면부지의 나라 한국에 와서 한국 사람보다 더 한국과 한국미술을 사랑하고 그 연원을 밝히는 데 열정을 불사르며 헌신한 사람들! 어떤 보상이나 명예도 바라지 않고 순수한 눈과 가슴으로 우리 미술문화와 역사를 탐구한 그들의 행적을 발견

할 때마다 나는 감사하는 마음과 함께 마음 한편이 무언가 빚을 진 듯한 감정의 무게로 짓눌린 경우가 적지 않았다.

그 마음의 빚을 갚아야 한다는 심리적 의무감 때문인지 몰라도 우리 고미술 자료를 뒤적이다 만난 이들 가운데 특별한 기억으로 남아 가슴에 간직해 두었던 사람들이 몇 있다. 아사카와 형제와 존 코벨이 바로 그들이다. 언젠가 기회가 닿으면 형식이야 어떻든 그들이 한국미술에 바친 열정과 헌신, 사랑을 기억함으로써 마음의 빚을 조금이라도 갚고 싶었던 사람들이다.

조선의 아름다움을 사랑하다 조선의 흙이 된 아사카와 다쿠미

아사카와 다쿠미淺川巧. 1914년 한반도에 건너와 조선총독부 산림과 임업시험소에 근무하면서 조선의 민예와 도자기 연구에 몰입. 야나기 무네요시 등과 조선 민예품 수집에 열중했고, 1924년 경복궁 집경당緝敬堂에 조선민족미술관 설립을 주도. 41세의 젊은 나이에 급성폐렴으로 사망.

우리 옛 도자기나 공예와 관련된 문헌에 심심찮게 등장하는 일본인. 인터넷 검색창에서도 쉽게 확인되는 아사카와 다쿠미의 소략한 이력이다.

아사카와 다쿠미! 1980년대 말 즈음 내가 본격적으로 우리 고미술에 관심을 갖기 시작하면서 이것저것 자료를 찾아보던 와중에 우연히 마주친 이름. 그때 이후 그에 관한 새로운 자료를 발견하는 매순간 그는 특별한 의미로, 때로는 경이로운 존재로 내게 다가왔다. 식민지 조선의 도자기와 민예품 탐구에 바친 그의 열정이, 세상을 하직하기에는 너무나 이른 나이 마흔 하나에 삶을 마감한 그의 일생

이, 그 짧은 삶을 살면서 그가 남겨놓은 보석 같은 글들이 내 가슴에 잔잔한 파문을 일으켰다. 그때 나는 속으로 "아, 한국인이 아님에도 이처럼 한국미술을 사랑하고 헌신한 삶이 있어 지금 우리가 한국미술을 이야기할 수 있고, 또 한국미술은 그 생명력을 잃지 않고 아름다운 빛을 발하는구나!" 하고 독백했다.

그의 약력에서 보듯이 아사카와 다쿠미는 일제강점기 조선총독부 산하 임업시험소 용원으로 근무하면서 우리 민예품과 도자기를 무척이나 사랑했던 사람이다. 1914년 그의 나이 24세 되던 해 한반도로 건너오기 전까지 그는 고향 야마나시山梨 현에서 소학교와 농림학교를 졸업한 후 아키다秋田 현의 영림서에 근무하고 있었다. 그가 식민지 조

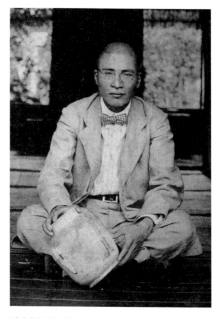

아사카와 다쿠미(1891~1931)
1914년 한반도에 건너와 1931년 급성폐렴으로 사거하기까지 그는 17년간 오로지 조선 도자와 민예의 아름다움을 탐구했고, 『조선도자명고』『조선의 소반』과 같은 소중한 연구 자료를 남겼다.

선으로 오게 되는 것은 일곱 살 위인 형 아사카와 노리다카와 깊은 관련이 있다. 일곱 살이라는 적지 않은 나이 차이도 한 원인이었겠지만 다쿠미에게 노리다카는 형 이상의 존재였다. 그래서일까, 그는 조선으로 떠난 형을 늘 그리워하며 함께 지내고 싶어 했다고 전한다. 당시 노리다카는 경성(서울)에서 남대문 공립심상소학교(지금의 초등학교) 교원으로 근무하면서 조선의 전통미술에 매혹되어 도자기를 수집하고 있었으며, 야나기 무네요시 등 일본 문화예술계 인사들과도 친분관계를 유지하고 있었다.

조선에 건너온 다쿠미는 일본에서의 영림서 근무 경력을 인정받아 임업시험소 용원으로 자리 잡는다. 그의 업무는 한반도에 자생하는 수목과 외국에서 수입된 수종들을 재배하며 묘목 기르기에 관한 실험과 조사를 수행하는 일이었다. 그의 주 업무가 양묘養苗였으므로, 종묘를 채집하기 위해 한반도 각지를 돌아다니면서 자연스레 조선의 여러 문물을 접촉하게 되었을 것으로 짐작된다. 다양한 조선 문물과의 접촉이 그로 하여금 조선 도자와 민예품의 아름다움에 눈을 뜨게 하는 단초가 되었을 것으로 짐작하는 것도 어렵지 않다. 아무튼 그러던 중 그는 형 노리다카의 조선 도자기에 대한 남다른 관심에 깊이 공감하고 함께 도요지를 찾아 한반도의 이곳저곳을 돌아다니며 도자기는 물론 조선의 민예품에도 큰 관심을 가지고 연구에 몰두하게 된다.

야나기 무네요시와의 만남과 조선민족박물관의 설립

조선으로 건너온 지 3년째 되던 1916년 8월, 그의 생애에 큰 전환을 가져오는 계기가 찾아온다. 바로 야나기 무네요시와의 만남이었다.

야나기와의 만남은 그의 형 노리다카의 주선으로 이루어졌는데, 그때 야나기는 다쿠미가 수집해놓은 조선 민예품들의 아름다움에 매혹되면서 공예의 가치에 눈을 뜨게 된다. 이 만남을 계기로 야나기가 공예의 길로 들어서게 되었으니, 결과적으로 다쿠미는 야나기가 공예의 길로 들어서도록 결정적인 동기부여를 해준 장본인이 되는 것이고, 그것이 연이 되어 야나기의 조선미술품 수집에 최고의 안내자 역할을 하게 된다. 또 야나기가 1920년 무렵 조선민족미술관 설립을 결심하게 만든 사람도 다쿠미였으며, 실제 그도 설립에 필요한 기금 마련과 전시유물 수집에 열정을 쏟는 등 크게 기여하였다.

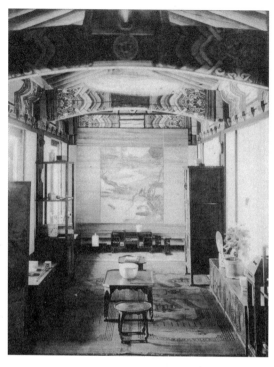

조선민족미술관
1924년 4월, 경복궁의 집경당에 개관한 조선민족미술관의 전시 장면. 도자기, 소반, 목가구 등 여러 공예품들이 전시되어 있다.

　조선미술품에 대한 그들의 관심과 노력은 1924년 4월 경복궁의 집경당에 조선민족미술관이 개관하는 결실로 이어진다. 그 후 이 미술관은 조선 도자기와 민예품을 중심으로 봄, 가을의 정기 전시회를 개최하면서 한국미술, 그중에서도 조선공예의 아름다움과 전통을 알리고 그 맥을 잇는 데 중요한 역할을 하게 된다.

　혹자는 그 당시 우리 미술공예의 연구와 전시가 우리 손이 아닌 일본인들에 의해 주도된 사실에 불편해할지도 모르겠다. 또 그들의 활동이 일제에 의해 저질러지는 우리 민족문화의 파괴에 반대하고 조선문화 보존을 바라는 몇몇 양심적인 문화예술인들의 소박한 조선문화 사랑이라는 한계에서 벗어나지 못했다고 보

는 이도 있을 수 있겠다. 사실 그런 면도 분명 있을 것이다.°

그러나 식민지라는 시대 상황을 감안하고 야나기, 아사카와 형제, 도미모토 겐키치富本憲吉, 1886~1963°° 등 당시 이 일에 관계한 일본인들의 뜻과 활동 내역을 찬찬히 살펴보면 그러한 오해는 상당 부분 해소되어야 마땅하다. 참고로 조선민족미술관은 태평양전쟁 때의 포격과 일본 패전으로 소장품 일부가 훼손되기도 했으나 대부분 국립중앙박물관으로 옮겨져 지금껏 소중한 민족문화자산으로 남았으니, 따지고 보면 이 부분에서도 우리는 그들에게 상당한 빚을 지고 있는 셈이다.

다쿠미가 17년간의 한반도 생활에서 이룬 최고의 업적은 조선민예에 대한 조사연구 성과였다. 그는 1920년 중반부터 『시라카바白樺』등의 잡지에 조선 도자와 민예에 관한 글을 발표하기 시작하였고, 1929년에 『조선의 소반朝鮮の膳』을, 1931년에는 『조선도자명고朝鮮陶磁名考』를 잇달아 출간했다.°°° 그는 이 두 권의 책 외에 그의 사후에 야나기 등 가까웠던 지인들의 주선으로 『공예』에 발표된 유고 「조선다완」을 포함해 일곱 편의 글을 남겼다. 바야흐로 그의 경험적 조사연구 성과가 본격적으로 발표되기 시작할 무렵 그는 세상을 하직하고 말았으니…… 한 개인으로서 지극히 안타깝고 불행한 일이었지만, 그의 열정과 축적된 지식을 더 이상 볼 수 없게 된 우리로서도 참으로 애석한 일이 아닐 수 없다.

지금 보아도 그의 저작들은 경이로운 데가 있다. 특히 『조선도자명고』는 기물의 쓰임새와 종류에 따른 명칭, 도자기를 만드는 도구와 원료, 그리고 가마터의 조사 등을 세밀하게 수록한 교과서 같은 책으로 조선 도자 연구에 소중한 문헌

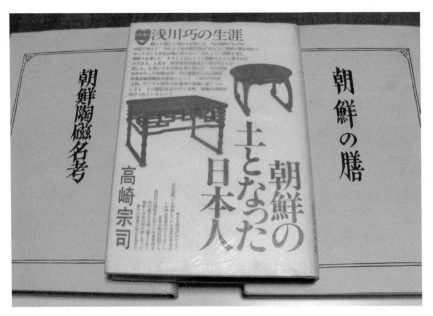

다쿠미가 남긴 두 권의 저작
아사카와 다쿠미가 쓴 책 『조선의 소반』 『조선도자명고』는 지금의 시각으로 봐도 경이로울 정도로 우리 도자와 소반에 대한 체계적인 기록서이다. 일본 고서점 판매대에 나와 있는 것을 촬영한 것이다.

이 되어왔다. 야나기는 이 책의 서문에서 다음과 같이 다쿠미의 업적을 평가하고 있다.[○]

○ 아사카와 다쿠미 지음, 심우성 옮김, 『조선의 소반·조선도자명고』, 학고재, 1996.

이 저술만큼 지은이 스스로 기획해서 만들어낸 예는 드물 것이다. 아직 아무도 생각하지 못했고 시도하지도 않았으며, 앞으로도 아마 해낼 수 없는 일이라고 생각한다. …… 과거가 아무런 아쉬움도 없이 완전히 사라져버린 오늘날, 만약 이 저술이 10년만 늦었더라도 여기 모아져 기록된 명칭의 수는 훨씬 줄어들었을 것이다. 지은이는 잃어버리게 될 인간의 기억을 교묘하게 보완해

주었다. 즉 묻혀버릴 뻔한 진리를 사라지지 않는 문자로 담아둔 것이다.

당시만 하더라도 이 분야 연구 성과가 거의 축적되어 있지 않았던 시절이었다. 더욱이 이 분야와 관련이 없는 농림학교 졸업 학력의 일본인이 이 정도의 연구보고서를 낼 수 있었던 것은 참으로 놀라운 일이 아닐 수 없다. 다쿠미의 그런 업적에 대해 나는 오직 조선 도자와 민예에 대한 그의 열정과 사랑이 아니고서는 어떠한 것으로도 설명할 수 없는 경이로움으로 이해하고 있을 뿐이다.

죽어서도 조선의 흙이 되다

조선 도자와 민예품을 수집하고 연구한 것을 빼면 다쿠미의 한반도에서의 삶은 지극히 평범했던 것으로 알려져 있다. 그는 이 땅과 이 땅의 사람들을 황폐화시키고 절망케 한 식민지 고위 관료나 군인, 경찰도 아니었다. 총독부 산림과 용원, 임업시험소 평직원으로 17년간 일했을 뿐이다. 우리가 미처 우리 고유의 아름다움과 가치를 발견하지 못하고 있을 때, 그것을 우리보다 먼저 알고 느끼고, 또 몸과 마음으로 그 아름다움과 하나 된 사람이었다.

그는 우리의 소반과 장롱을 닦고 어루만지며 조선 민예품의 고아하고 편리한 쓰임의 아름다움을 발견하였다. 전국에 흩어져 있는 가마터를 두 발로 뒤지고 다니면서 조선 도자기의 역사를 정리하고, 거기에 녹아 있는 조선의 아름다움을 탐구했다. 거기에는 일본도 조선도 없었다. 다만 조선 도자와 민예의 아름다움을 찾아가는 사랑과 열정이 있었을 뿐이다. 진실로 그는 조선과 조선의 아름다움을 사랑했고 조선 사람을 사랑했다. 그래서 조선 사람들에게서 흔치 않은 많은 사랑을 받았다.

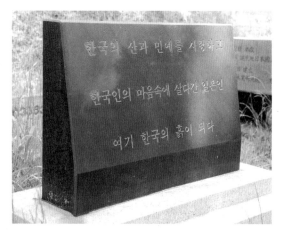

망우리 공동묘지에 있는 아사카와 다쿠미의 묘비

봉분 앞의 비석에는 "한국의 산과 민예를 사랑하고 한국인의 마음속에 살다간 일본인 여기 한국의 흙이 되다"라고 새겨져 있다. 매년 그의 기일인 4월 2일에는 그를 추모하는 한국인들의 모임이 이곳에서 열린다.

1931년 4월, 급성폐렴으로 생을 마감한 그는 유언대로 한 줌 조선의 흙이 되고자 그가 살았던 이문리 마을 뒷산에 묻혔다. 당시 이 땅의 많은 조선인들이 그의 죽음을 슬퍼했고 그가 못다 한 일들이 많았음을 아쉬워했다. 그와 함께 살아보지 못한 후세의 많은 사람들은 그의 삶을 그가 사랑한 조선 도자와 민예의 아름다움만큼이나 '순수하고도 아름다운 것'으로 기억한다.

지금은 망우리 공동묘지로 이장되어 그를 사모하는 한국인들의 손에 관리되고 있는 그의 묘비에는 이렇게 새겨져 있다.

한국의 산과 민예를 사랑하고
한국인의 마음속에 살다간 일본인
여기 한국의 흙이 되다.°

ㅇ 2012년 7월, 그의 삶을 다룬 영화 「백자의 사람」이 국내 영화관에서 상영되어 미처 그를 알지 못했던 많은 사람들에게 깊은 감동을 주었다. 이 작품은 아사카와 다쿠미와 같은 야마나시 출신의 역사소설가 에미야 다카유키(江宮隆之, 1948~)의 소설 『白磁の人』(『백자의 사람』)을 영화화한 것인데, 감독은 다카하시 반메이高橋伴明가 맡았다.

아사카와 노리다카, 조선 도자에 평생을 헌신하다

아사카와 노리다카淺川伯教. 그 이름에서 짐작이 가듯 그는 바로 앞서 소개한 아사카와 다쿠미의 형으로, 한국 도자사를 이야기할 때 늘 동생과 함께 언급되는 사람이다. 동생 다쿠미와 함께 한반도에 산재해 있던 수많은 가마터를 발굴하고 그 내용을 자세히 기록함으로써 한국 도자사 연구에 큰 업적을 남겼다. 조선 도자의 신이라 불릴 정도로 안목을 인정받았던 터라 그가 감정한 명품들이 많고, 그래서 오늘날 우리 도자기 컬렉터들 사이에서도 익숙한 이름이다.

내게 아사카와 노리다카라는 이름의 의미는 특별하다. 그가 단순히 조선 도자에 대한 체계적인 발굴 기록을 남겼다거나 안목이 높았다는 사실만으로 그 의미를 설명할 수 없는 부분이 있다. 형제가 함께 우리 도자기 수집과 연구에 헌신한 사례를 보며 그들 형제와 조선 도자 사이에는 어떤 특별한 전생의 인연 같은 것이 있었지 않나 하는 감상적인 생각을 할 때도 있지만, 노리다카는 세상 그 누구 못지않게 한국의 도자미술을 지독하게 사랑했던 사람으로 기억된다.

노리다카는 일본에서 사범학교를 졸업하고 소학교 교사로 재직하던 중 뜻한 바 있어 조선의 경성(서울) 남대문소학교 부임을 자원한다.

아사카와 노리다카(1884~1964)
조선 도자기에 심취, 전국의 주요 도요지를 조사하여 파편 등 자료를 수집·분류하고 기록으로 남겼다. 일본의 공·사립박물관 또는 개인이 소장하고 있는 조선 도자기의 보관 상자에 그 물건의 역사적 유래와 진품임을 증명하는 그의 '하코가키箱書'가 남아 있는 것을 종종 볼 수 있다.

　　2 고미술의 아름다움, 한민족의 아름다움

1913년, 그의 나이 29세였다. 당시로서는 적지 않은 나이에 조선 근무를 자원한 배경에는 조선 도자기에 대한 막연한 동경이 큰 몫을 했다고 그의 일기에 기록되어 있다. 그처럼 조선 도자기에 관심이 많았던 그는 한반도에 건너온 이후 창경궁의 이왕가박물관을 관람하기도 하면서 조선 도자기에 대한 지식을 넓혀가던 중, 어느 날 고물상 앞을 지나다가 백자 항아리 하나를 보고 그 아름다운 자태에 반하여 그것을 사게 되는데, 조선 도자기와의 운명적인 만남은 그렇게 이루어졌다.

이때부터 그는 본격적으로 조선 도자기와 관련 자료의 수집에 나서게 되는데, 동생 다쿠미가 경성으로 이주해온 이후에는 동생과 함께 고물상을 돌아다니는 등 조선 도자기의 매력에 푹 빠져들었다. 일상의 대부분을 조선 도자기를 찾아다니는 데 보냈던 당시 행적이 다쿠미의 일기에 남아 있다.

여기서 참고 삼아 소개할 그 무렵 일화가 하나 있다. 1914년 잠시 일본으로 돌아간 노리다카는 알고 지내던 야나기 무네요시에게 조선 「청화백자 추초문각호 秋草文角壺」(현재 일본민예관 소장) 한 점을 선물한다. 그 도자기는 당시 조선 사람들의 눈에는 그냥 그렇고 그런 평범한 사기그릇에 불과했다. 그러나 그 그릇 한 점이 야나기로 하여금 조선 도자기의 특별한 아름다움에 눈 뜨게 만들었으니, 일상의 사소함이 엄청난 변화를 가져온다는 말은 바로 이런 경우를 두고 하는 말인지도 모르겠다. 실제로 1916년 야나기가 조선을 처음 방문하게 된 것도 바로 이 청화백자의 아름다움에 매료되어 조선 도자기를 좀 더 가까이서 살펴보기 위해서였다고 한다. 이후 야나기가 조선 도자기와 민예품에 구현된 작위作爲하지 않은 아름다움에 심취하여 그로 하여금 본격적으로 민예주의를 주창하게 되는 배경에는 아사카와 형제와의 이런 특별한 인연이 있었다.

오래된 아름다움

「청화백자 추초문각호」, 높이 12.8cm, 일본민예관

보통 사람의 눈에는 조선 후기에 만들어진 평범한 사기그릇으로 보였겠으나, 야나기의 눈에는 특별한 아름다움으로 각인되면서 그로 하여금 조선 도자와 민예품에 관심을 갖도록 한 의미 있는 도자기다.

전국의 주요 도요지를 찾아내고 기록으로 남겨

노리다카는 미술적 감성이 풍부하였던지 한때 교직을 그만두고 일본으로 돌아가 조각을 배우기도 하고 직접 도자기를 굽기도 했다. 그러나 조선 도자기의 강렬한 인상과 매력을 잊지 못해 3년 정도 계속한 조각수업을 끝내고 다시 한반도에 돌아온 그는 본격적으로 조선 도자사의 조사연구에 착수하게 된다. 초기에는 제작 연대를 유추할 수 있는 유적지를 찾아 도편陶片들을 모으면서 주로 시대적 변천을 탐구하는 데 주력했다. 그 과정에서 이도 다완 등 소위 일본인들이 명품 찻잔으로 칭송하는 도자기들이 조선에서 제작, 전래되었다는 충격적인 사실을 확인한다. 그런 역사적 연원을 고증하기 위해 그는 전국의 가마터를 심층적으로 조사하기 시작하는데, 1925년에는 계룡산과 강진의 가마터를, 1927년에는 경기도 분원 가마터를 조사했다는 기록을 남기고 있다.

그의 조선 도자사 연구는 이후 더욱 탄력이 붙어 『조선왕조실록』『경국대전』『동국여지승람』 등의 고문헌에 언급된 도요지 300여 곳을 찾아내어 현지 조사 작업으로 연결한다. 그 작업은 1929년부터 1931년 사이에 집중되어 한반도 전역에 산재해 있던 678곳의 옛 도요지를 조사한 것으로 기록되어 있

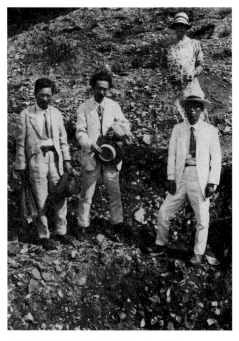

도요지 답사 중인 노리다카, 다쿠미, 그리고 야나기
노리다카(오른쪽)가 동생 다쿠미(왼쪽), 그리고 야나기 무네요시(가운데)와 함께 계룡산 도요지를 답사할 때 찍은 사진이다. (1928년 무렵) ⓒ 일본민예관

다. 이는 과거 그 누구도 시도하지 않은 엄청난 일이었다. 이와 관련하여 언급되는 그의 특별한 업적은 그 작업에서 도편의 수집지, 추정 연대, 형상 등을 꼼꼼히 기록하고, 지역별로 조사한 시기와 유적의 수를 빠짐없이 정리하여 한국 도자사에 중요한 자료로 남겼다는 사실이다.

노리다카의 조선 도자에 대한 조사와 연구 열정은 참으로 대단했던 것으로 전한다. 1945년 8월 일제의 패망 이후 일본인들이 거의 본국으로 철수한 뒤에도 그는 귀국하지 않고 김재원 당시 국립박물관 관장을 도와 조선민족미술관 유물을 국립박물관으로 이관하는 작업을 마무리하는 한편, 미 군정청의 특별 허가를 얻어 도요지 조사를 계속했다. 이렇듯 노리다카가 1946년 11월, 30년을 넘게 머문 한국을 떠나 일본으로 돌아갈 때까지 발굴한 가마터는 700곳이 넘었다. 그리고 일본으로 돌아갈 때 그는 자신이 그동안 수집한 수천 점의 도편과 관련 자료들을 한국에 기증했다. 그가 기증한 자료들이 지금껏 한국 도자사를 연구하는 후학들에게 소중한 자료가 되고 있음은 말할 것도 없다.

조선 도자의 예술성을 제대로 인식했던 일본인

한편 노리다카는 한반도의 도요지 발굴과 조사 활동의 연장선에서 일본의 지인 예술가, 학자 들과 한국 도자의 역사와 전통에 대해 교감하고 미학적 특질을 공유함으로써 한국 도자문화의 뛰어난 예술성을 알리는 데도 힘썼다. 그가 가까이 한 사람으로는 야나기 무네요시 외에도 도미모토 겐키지, 하마다 쇼지賓田庄司, 1894~1978, 가와이 간지로河井寬次郎, 1890~1966, 구로다 다쓰아키黑田辰秋, 1904~82 등이 있다. 이들 중에는 야나기와 함께 일본민예관을 설립하고 민예운동에 앞장섰던 이들도 있고 예술관이 달라 독자적인 창작의 길을 걸은 이들도 있었지만, 모두

2 고미술의 아름다움, 한민족의 아름다움

일본 도자와 공예 분야에서 한 시대를 대표하는 사람들이었다. 이들 중 상당수는 자신들의 작품활동에 조선 도자와 공예품에 구현되어 있는 자연, 순박, 건강, 실용의 미를 본질적 미의 표준으로 삼아 평생 부동의 제작이념으로 삼았다. 조선 도자문화의 뛰어난 예술성을 누구보다 깊이 인식하고 있던 노리다카는 그들이 조선 도자의 아름다움에 몰입하고 그 아름다움을 창작 모티프로 삼는 데 안내자 역할을 함으로써, 결과적으로 조선 도자의 미감과 공예정신이 근현대 일본의 도예작품에 녹아들게 하는 데 기여한 것이다.

평생 조선 도자기에 묻혀 살아온 그는 1964년 1월 세상을 떠났다. 하늘이 41세에 생을 마감한 동생 다쿠미의 못다 한 삶까지 살게 한 것일까, 향년 81세였다. 그의 사후 일본민예관은 1964년 『민예』 3월호를 아사카와 노리다카 추도 호로 발행하여 그의 업적을 기렸다. 그 추도 호에서 1920년대에 이미 천재 도예가로 명성을 떨쳤던 가와이 간지로는 다음과 같은 헌사를 남기고 있다.

…… 한일합방 이래 조선에 건너간 일본인들이 그 나라 사람들을 어떻게 취급했던가에 생각이 미치면 지금도 견딜 수 없는 심정이 됩니다. 그런 가운데 아사카와 씨 등이 매사에 그에 대한 속죄를 하시던 일을 상기하지 않을 수 없습니다. 정복자가 저지른 과오, 그런 야만이 아직도 사라지지 않은 가운데 당신이야말로 인간의 무지에 빛을 비추어준 분이었습니다. ……

아사카와 노리다카, 그는 조선 도자기를 조선 사람보다 더 깊이 탐구하고 수많은 소중한 기록을 남겼다. 그는 아우 다쿠미와 더불어 조선의 도자문화와 민예를, 그리고 조선미술의 아름다움을 마음으로 깊이 이해하고 사랑한 몇 안 되는 일본인 가운데 한 사람이었다.°

국적을 잃어버린 한국미술의 존재를 밝힌 존 카터 코벨

우리 사회에서 과거 불법으로 해외에 유출된 문화재의 환수 문제는 늘 대중의 관심 대상이 되어왔다. 1866년 병인양요 때 약탈당해 프랑스에 가 있던 (2011년, 5년마다 계약을 갱신하는 임대 형식으로 돌아온) 외규장각 자료나 (2011년, 일본 정부가 '인도'하는 형식으로) 일본 왕실도서관 자료를 되돌려받는 과정에서도 보았듯이 많은 국민들은 우리 문화재의 환수 작업이 잘 진척되지 않는 사실에 불편한 심기를 숨기지 않는다. 해외에 있는 우리 문화재는 그것이 불법으로 유출되었건 적법하게 나갔던 간에 당연히 찾아와야 한다는 생각이 우세하다. 문화유산에 대한 자부심과 애정의 발로라고 볼 수도 있겠으나, 문제의 실상을 이성적으로 보지 않고 감정에 치우치는 면도 없지 않은 것 같다. 우리의 국력이 약했을 때 빼앗겼다고 보는 일종의 피해의식이 작용하고 있다고 볼 수도 있다.

과거 문화선진국치고 유출 문화재 문제를 안고 있지 않은 나라는 없다. 런던의 영국박물관이나, 파리의 루브르, 뉴욕의 메트로폴리탄 박물관의 경우 불법으로 유출된 고대 이집트나 그리스 유물을 돌려준다면 이들 박물관의 고대유물 전시실은 문을 닫아야 할지 모른다. 사정이 그러함에도 불구하고 이들 박물관은 학술적 연구와 고증을 통해 유물의 역사성과 예술성을 평가하고 인류 공동의 문화유산으로 잘 관리한다는 명분으로 불법성을 희석시키고 환수 요구에 불응하고 있다. 일종의 문화제국주의라고 할까.

어느 나라를 막론하고 (대개는 과거의 문화선진국이 이에 해당되겠지만) 자국의 미술품이 해외로 나가 있는 것이 전적으로 나쁜 일만은 아니다. 당연히 세계 주요 박

○ 일본에서는 아사카와 형제의 업적을 기념하는 전시회나 관련 잡지의 특집 편집이 이어지고 있다. 2010년(6. 12~8. 15) 고려미술관 특별기획전에 이어 2011년(4. 9~7. 24)에는 오사카 동양도자박물관에서 특별전시가 열렸다. 지상 소개는 고미술 잡지 『小さな蕾』, 2010년 7월호 참조.

물관이나 미술관에 소장 전시되어 자국 문화의 우수성을 알리는 역할이 있다. 순회전을 열거나 세계 주요 박물관 또는 미술관에 유물을 장기대여하는 것도 같은 맥락이다.

그러나 우리 유출 문화재의 문제는 그러한 일반적인 생각, 또는 위에서 언급한 이집트나 그리스 유물의 유출 사례와 같은 관점에서 볼 수 없는 점이 있다. 외관상으로 유출 문화재의 수가 방대하기도 하지만, 그중 많은 문화재가 일본에 집중적으로 유출되었고, 거기다가 일본과는 과거 식민시대 지배-피지배 관계에서 비롯한 국민 감정까지 더해져 문제가 더욱 복잡한 양상을 보이고 있다. 역사적으로

돌아온 외규장각 의궤
국립중앙박물관의 〈145년 만의 귀환, 외규장각 의궤〉 특별전(2011. 7. 19~9. 18)에 나온 자료. 프랑스와 오랜 협상 끝에 (갱신 가능한) 5년간 대여 형식으로 돌아온 외규장각 자료의 반환에 대해 일각에서는 돌려받는 방식에 이의를 제기하는 등 논란이 많았다. 불법이든 합법이든 한 번 유출된 문화재를 돌려받기는 이처럼 힘들다.

전 세계 어디에도 이렇게 한 나라의 많은 미술품이 특정 한 나라에 집중되어 빠져나간 사례는 없다. 역설적이기는 하지만 한국에 있었다면 멸실되어 없어졌을지도 모르는 유물들을 일본인들이 신주 모시듯 고이 보존한 덕에 지금까지 온전히 보전된 경우가 한둘이 아니다. 고려불화가 대표적이다. 그들이 어떤 정신으로 한국미술품의 역사성을 이해하고 그 아름다움을 사랑하는지는 몰라도 아무튼 그들의 한국미술품 사랑은 대단하다.

"내가 컬럼비아 대학교에서 배운 일본사는 가짜였다"

우리 문화재의 유출이 일본에 집중되어 있는 것도 문제지만, 더 근본적인 문제는 일본인들이 상당수의 한국미술품을 (적어도 공식적으로는) 한국 것으로 인정하지 않으려 한다는 점과, 국제사회에서도 대충 일본의 그런 주장을 수용하고 있다는 점이다. 우리 문화재가 일본에 많이 가 있는 것처럼 이집트의 문화재는 런던의 영국박물관에, 일본의 문화재는 보스턴 박물관에 많이 가 있다. 그러나 다른 점은 런던에 있는 이집트 문화재는 처음부터 이집트 것으로, 보스턴의 일본 것은 일본 것으로 알려져 있는 반면, 일본에 가 있는 한국미술품만은 그렇지 않다는 말이다. 일본의 많은 박물관이나 미술관에 전시되어 있는 많은 한국 유물이 중국 또는 일본 유물로 이름을 달고 있다. 애매한 표현으로 국적을 흐리거나 비껴간 경우도 많다.

지난 한 세기 동안 그들이 저지른 역사 왜곡과 유물 해석에 대한 정교한 분식 粉飾 탓에, 이제 와서 그러한 유물의 국적이 한국이란 사실을 찾아주는 작업은 지극히 어렵고 시간이 흐를수록 더 어려워질 것이다. 그들이 한국미술품을 소장하고 애호하면서도 그것이 한때나마 자신들이 지배했던 나라의 미술품이라는 사

실, 그리고 자신들의 문화 뿌리가 한국이라는 사실을 인정하기 싫어하는 그 복잡한 속내가 측은하기도 하지만, 우리는 지금껏 그 두꺼운 벽을 깨뜨리지 못하고 있는 것이 현실이다.

이처럼 문화재 유출과 관련된 문제를 다소 길게 언급한 것은 유출된 우리 미술품에 대한 일본인의 뒤틀린 인식을 해부하고 역사적 사실을 바로잡는 데 헌신한 한 서양인 동양미술사학자를 떠올리기 위해서다.

존 카터 코벨Jon Carter Covell. 중국과 일본의 틈바구니에 끼어 정체성을 잃어버린 수많은 한국미술품의 존재를 확인하는 데 자신의 후반부 인생을 바친 사람. 그녀는 학문에 대한 노년의 열정과 학자적 양심으로 한국미술품에 대한 일본인들의 사랑 뒤에 감추어진 콤플렉스와 허위를 파헤쳤고, 그 누구보다도 따뜻한 애정으로 한국미술에 다가간 사람이다.

존 카터 코벨(1910~96)
그녀는 중국과 일본 미술의 틈바구니에 끼어 제대로 평가받지 못한 한국미술의 존재를 확인하는 데 노년의 연구 열정을 오롯이 바쳤다.

그녀는 미국 태생의 동양미술사학자다. 서양인으로서는 처음으로 1941년 미국 컬럼비아 대학교에서 「15세기 일본의 선화가 셋슈雪舟 연구」로 일본미술사와 고고학 박사학위를 받았다. 그리고 일본 교토 다이도쿠지大德寺에 머물면서 오랫동안 불교미술을 연구하고 일본미술의 미학적인 특성을 다룬 여러 권의 책을 내기도 했다. 1959~78년에는 미국 리버사이드에 있는 캘리포니아 주립대학교와 하와이 대학교에서 한국미술사

Korea's Cultural Roots

I Was Taught a Lie at Columbia

By Jon Carter Covell

Can a piece of jewelry be both a "lie" and an "eternal truth?" Well, many decades ago I was taught what is definitely a lie, and yet what may have tried to elucidate a universal truth. Let me explain:

At Columbia University, students in Oriental art history were taught that certain jade pieces found in ancient Japanese tombs were to be called magatama, and were an exclusive product of Japanese craftsmanship, as discovered by Japanese archeologists. The symbolic meaning to be associated with these curved (almost semi-circular) objects was "fertility" because they were fish-like. Having caught tadpoles in my youth in a creek on the Berkeley campus, I accepted this explanation, and learned the term magatama. In fact, in my early teaching on Japanese art, I, too, spread the word that these shapes were EXCLUSIVELY Japanese!

What an error! What a lie I was taught! In fact, this is only one sample of what goes on in the Western world, as it, in its ignorance, ignores Korean art. When I myself taught about this object, I expanded this explanation of "fertility" to include "human fertility" because this curved object looks like the photographs of the human fetus at a very early stage of development a few weeks of

The picture shows a fifth or sixth-century crown from the Golden Crown Tomb of ancient Silla's shamanistic kings. Note the Kok'ok, repeated dozens of times on this crown. Surely this symbol was very important

symbolism of flower arrangement, even today.

Is the curved line on the ancient Silla crowns the "curved line of Nature" and of human femaleness, interested by the male sperm? Or is this going too far into modern psychological interpretatons?

Laotzu, the traditional founder of philosophical Taoism, writes (in the Tao Te-ching about his authorship) about the primeval "mother of all." In modern scientific terms, is not the female womb like a huge lake for the growth of the egg, once it is fertilized by the male sperm? It would seem that the womb provides the maximum environment for both starting and promoting life, until it can stand on its own.

Furthermore, pictures released in the past by "Scientific American Magazine, Time-Life and such periodicals, show the various stages of pre-human life to have been a sort of evolution, or race-memory, of biological evolution. In any case, I recall that the egg is a first stage (And don't the early mythological stories about several of Korea's "kingdoms" include an "egg" as part of their founding myths?), and then the human embryo goes through a sort of "fish stage" in which photos of it look very much-like a tadpole (or a kok'ok). Eventually the human-to-be fetus acquires movement

'Mu

GENEVA (Reuter) — spite most evidence i dicating the contrary lav inventor Ivan B lieves that by flappi man can fly.

Against a backdrop plex technical charts ing the flight of b beast, the former si pilot has been expl visitors at the annu inventors exhibition, how he plans to do it.

He is looking for who would advance money to start the "35,000 or 36,000 enough," he told Re Bakjac, a 50-year-nautics fanatic who flying gliders at 15, a small balsa-wood m

Secur

The following are from a lecture by Dr. Duignan on the ti "Continuity and Ch U.S. Foreign Polic yesterday. He is a s searcher at an ins Stanford University, a visit to the nati invitation of the Inte Cultural Society of ED.

In an amazingly st the Western Pacific i become a zone of f and commercial vig rivals the North Atl the center of the w nomy.

코벨의 1981년 12월 16일자 『코리아 타임스』 칼럼

코벨은 1981년 12월 16일자 『코리아 타임스』에 쓴 칼럼에서 "내가 컬럼비아 대학교에서 배운 일본사는 가짜였다"라고 고백했다.

를 포함한 동양미술사를 강의할 정도로 이 분야에서는 국제적 지명도가 높은 학자였다.

　그러한 학문적 배경에다 많은 연구업적을 쌓은 코벨이 뒤늦게 일본문화의 근원으로서 한국문화에 대한 심도 있는 연구의 필요성을 깨달은 것은 정년퇴임을 앞둔 시점이었다. 코벨은 같은 분야를 전공한 아들 앨런 코벨Alan Covell과

1978년부터 9년간 한국에 머물면서 그동안 '일본 것' 혹은 '중국 것'으로 알려져 있던 수많은 미술품들이 사실은 한국 땅에서 건너갔거나 한국인 예술가의 손에 의해 만들어진 것이며, 한국적 주제에 의거해 만들어졌다는 사실을 증거하는 데 몰두한다. 그녀가 한국 체류 3년째이던 1981년 12월 16일 『코리아 타임스*The Korea Times*』에 쓴 글 "I Was Taught a Lie at Columbia"(내가 컬럼비아 대학교에서 배운 일본사는 가짜였다)는 이러한 깨달음의 중요한 고백이었다.

일본에 의해 은폐되고 왜곡된 우리 역사를 복원

이러한 사실 인식은 코벨이 그동안 천착해온 한국, 중국, 일본의 미술사 전반에 걸쳐 재성찰의 필연성을 불러왔고, 한국이 동북아시아 문화 발전에 어떤 역할을 했는지 알아내기 위해 노년의 열정을 불사르게 하는 각성의 계기가 되었다. 그녀가 1978년 한국에 왔을 때 이미 그녀는 하와이 대학을 정년퇴임하고 연구교수로 6개월 정도 머물 예정이었다. 그러나 한국문화의 현장에 발을 들여놓으면서 예정되었던 6개월은 9년이라는 긴 시간으로 바뀌었다.

이 9년 동안 『코리아 타임스』『코리아 저널*Korea Journal*』『코리아 헤럴드*The Korea Herald*』 등 한국에서 발행되는 영자 매체에 1,400여 편의 칼럼을 기고하고 다섯 권의 책을 냈으니, 그녀가 얼마나 열정적으로 한국문화와 한국미술의 제자리 찾기에 몰두했는가를 짐작할 수 있다. 이 기간에 그녀는 한일 고대사의 잘못된 부분을 바로잡는 작업에서부터 조선의 건국 이후 국교가 유교로 바뀌면서 가해진 불교 탄압을 피해 일본으로 전해진 다량의 불교문화재의 내력과 중세 일본 수묵화의 뿌리가 조선 수묵화였다는 사실을 고증했다. 그리고 지난 2000년 동안 (일제강점기 30여 년을 빼면) 한반도에서 일본 열도로 일방적으로 전해진 문화

의 전파 과정을 추적해 20세기 들어 일본에 의해 교묘히 은폐되고 왜곡된 역사를 복원하는 데 진력했다. 그녀의 이러한 열정적인 연구 작업에 힘입어 일본에 유출되어 일본 아니면 중국 국적을 달고 있던 많은 우리 미술품들의 존재와 정체성이 확인되었다. 일본인들에게는 불편한 진실이었지만 우리에게는 참으로 소중한 역사의 복원이었다.°

그녀의 주장에는 국내 학계의 주장과 충돌하는 부분이 일부 있는 것도 사실이다. 학자들 간의 견해나 관점의 차이는 논쟁과 사료를 통해 좁혀지고 또 그렇게 될 것이다. 나는 그런 사실에는 별 관심이 없다. 다만 내가 주목하는 것은 그녀가 한국문화와 역사에 보여

○ 존 카터 코벨 지음, 김유경 편역, 『일본에 남은 한국미술』, 글을읽다, 2008.

Korean Impact On Japanese Culture의 표지
코벨이 그의 아들 앨런 코벨과 함께 쓴 책. 코벨은 『코리아 타임스』 『코리아 저널』 『코리아 헤럴드』 등 한국에서 발행되는 영자 매체에 기고한 1,400여 편의 칼럼과 다섯 권의 책을 통해 지난 2000년 동안 한반도에서 일본열도로 일방적으로 전해진 문화의 전파과정을 추적해 일본에 의해 교묘히 은폐되고 왜곡된 우리 역사를 복원하는 데 진력했다.

준 따뜻한 관심과 사랑이었다. 내게는 그녀의 그런 학자적 양심과 열정, 한국문화에 대한 사랑이 너무나 고맙고 또 존경스러운 것이다.

1986년 여름, 고령에다 폐렴으로 건강이 나빠진 코벨은 미국으로 돌아갔다. 남들은 은퇴를 생각할 나이인 65세에 제2의 연구 인생을 시작한 코벨은 "한국에서 보낸 9년간의 성과는 어떤 면에서 지난 50여 년간의 일본 연구를 능가하는 것이었으며, 한국에 와서 더 깊이 있게 깨우쳤다"라고 회고했다. 그리고 일본의 한국문화 말살정책과 광복 후 산업화로 바쁘게 치닫던 기간, 외국인은 말할 것도 없고 한국인들조차도 잊고 있거나 모르고 살았던 한국문화의 진실을 되찾아내는 작업

일본 교토에 있는 다이도쿠지 신주안
존 코벨은 한국에 오기 전 오랫동안 이곳에 머물면서 일본미술을 연구하였다. 그런 인연으로 1996년 작고한 뒤 그녀의 유해 일부가 신주안에 안장되었다. ⓒ 김례옥

에 대해 "보람 있는 작업이자 스스로를 위한 재교육이었다"고 겸손해했다.

한국인에게 아무것도 바라지 않았고 받은 것도 없이 그만한 학문적 업적을 이루었건만, 그녀는 "한국인은 그 나름의 단점에도 불구하고 참으로 순수한 사람들이다. 일본에서는 내가 아무리 일본어를 잘하고 일본 역사와 문화에 정통해 있었어도 그들과 동화되기가 어려웠다. 여기 한국에서는 내가 진실로 따뜻하게 맞아들여진다는 것을 느낄 수 있다. 한국인의 그런 마음은 순수한 데서 온 것임을 나는 알 수 있다"라며 한국과 한국인에게 우정 어린 감사의 말을 전했다.

존 코벨은 1996년 4월 미국에서 작고했다. 그녀의 유해 일부는 그녀가 머물며 오랫동안 일본미술 연구에 몰두했던 교토의 다이도쿠지大德寺 신주안眞珠庵에 안장되었다. 국내에서도 해인사 등 몇 군데 절에서 생전에 그녀의 묏자리를 약속한 바 있었으나, 사후 아무런 조치도 취하지 않아 그녀는 한국에 육신의 흔적을 남기지 못했다. 그토록 노년의 열정을 다해 한국미술을 연구하고 한국미술과 한국인에게 사랑을 쏟았던 그녀에게 생전에 어떤 지원이나 감사도 표하지 않았던 우리 정부가 사후에 문화훈장 정도는 추서할 수도 있었건만······.

우리는 늘 그래왔듯이 그렇게 그녀와 이승에서의 인연을 마무리했다.

3

컬렉션의 참의미를 찾아서

○

수집하는 작품 하나하나가 모두 자신의 첫사랑인 것처럼, 한 번뿐인 첫사랑에 빠지듯, 뛰어난 컬렉터는 설레는 가슴으로 온 정신이 집중된 눈빛으로 작품의 아름다움을 읽어내야 한다. 진실로 아름다운 존재는 그저 각양각색으로 존재하는 사물 가운데 하나가 아니라, 좌우가 없는 현재의 하나이기 때문이다. 그런 작품을 찾아내고 수집하는 것이 진정한 컬렉션이다.

● 　　　　　영정조시대의 문인 유한준俞漢焦, 1732~1811
은 석농石農 김광국金光國, 1727~97의 수집 화첩『석농화원石農畵
苑』에 부친 발문에 다음과 같이 적었다.

> 알면 참으로 사랑하게 되고, 사랑하면 참되게 보게 되고,
> 볼 줄 알게 되면 모으게 되니, 그것은 그저 모으는 것이 아
> 니다. 知則爲眞愛 愛則爲眞看 看則畜之而非徒畜也

그림을 그리던 화가도 아니고 컬렉션과도 관계가 없는 조선
시대 한 문인의 글이지만, 우리 문헌에서 이처럼 미술품 사랑
과 컬렉션의 의미에 대해 쉽게 그러면서도 그 뜻을 오롯이 함
축하고 있는 문구를 찾기란 쉽지 않다. 이와는 달리 컬렉터 자
신이 직설적으로 내면의 컬렉션 심리를 비장하게 드러낸 표현
도 있다.

> 나는 내 인생에서 사람과 사랑에 빠져본 적도 없고, 그림보
> 다 더 사랑했던 것은 아무것도 없다. …… 가져간 그림들
> 을 돌려주고 내가 죽은 뒤에 맘대로 해라!

2013년 11월, 독일의 은둔 컬렉터 코르넬리우스 구를리트
Cornelius Gurlitt, 1932-2014가 나치의 약탈 미술품을 은닉했다는
혐의로 자신의 소장품을 압수당한 후 시사주간지『슈피겔Der
Spiegel』과의 인터뷰에서 한 말이다. 압수 당시 그는 자신의 분

신처럼 애장해왔던 미술품들이 포장되어 반출되는 과정을 지켜보며 "앞으로 미술품 없이 살아갈 일이 너무나 끔찍하고 두렵다"며 절망했다고 전한다.

유한준의 발문이나 구를리트의 격정적인 토로에서 짐작되듯 미술품 사랑이나 컬렉션 심리에는 다양한 정의와 비유, 수식어가 따라다닌다. 컬렉션의 행태가 다면적이어서 몇 마디 말로 그 의미와 속성을 규정하거나 설명하기가 쉽지 않다는 뜻일까? 아니면 아름다운 미술품을 소유하겠다는 인간의 복잡하고도 내밀한 심리적 욕구가 때로는 충동적으로 때로는 본능적으로 표출되는 것이어서 그럴까? 어쨌거나 그러한 컬렉션 심리는 인간의 이성보다는 감성을 기저로 하고 있는 연유로 그 행태를 규정함에 있어 객관적인 잣대의 적용이나 논리적인 해석이 여의치 않을 때가 많다. 이를 약간 거칠게 표현하면, 세상일을 머리와 이성으로 판단하고 처리하는 사람이나, 아름다움을 향한 자신의 잠재된 본능을 자각하지 못하는 사람에게 컬렉션은 아무런 의미가 없다는 말이 아닐는지……

나는 이 책의 서두에서 컬렉션은 한번 빠지면 헤어나기 힘든 고질적인 데가 있다고 했다. 컬렉터의 행태적 속성을 인간의 생리적인 성벽性癖으로 보는 것이었다. 벽癖은 병病이다. 끊기 힘든 일종의 중독증과도 같은 것이다. 심리학자들은 그런 성벽이 인간의 본능이며 잠재된 여러 욕망 가운데 하나라고 한다.

그러나 정작 컬렉션 행태의 중요한 속성은 그러한 잠재된 욕망이 어떤 계기가 마련되면 엄청난 열정의 에너지로 뜨겁게 타오르며 저돌적인 행동으로 이어진다는 사실이다. 그래서 컬렉션 욕망을 두고 사람들은 인간 심성의 밑바닥에 잠재되어 있으면서 적절한 동기부여가 되면 분출하는 열정의 덩어리라 하는 것인가? 비유컨대 지구의 중심부에 응축되어 있다가 지각에 조그만 틈새라도 생기면 거대한 폭발로 이어지는 화산의 마그마와도 같은 것! 컬렉션은 그런 것이다.

이 장에서는 컬렉션의 의미와 컬렉터의 심리, 그리고 그 행태적 속성에 대한 이

야기를 해보려고 한다. 사람마다 생각과 해석이 다른 감성적인 주제를 내 나름의 관점에서 풀어내는 것이라서 독자들이 어떻게 받아들일지 모르겠다. 그러나 하나 분명한 것은 이성으로 규율되는 사고의 틀을 벗어버리고 감성의 눈으로 다가갈 때, 그 세계는 전혀 다른 새로움으로 때로는 경이로움으로 다가오게 된다는 사실이다. 컬렉션, 그 기본 속성은 사랑이고 욕망이고 본능이기 때문이다.

아름다움에 대한 욕망은 어쩔 수 없는 것

우리는 컬렉션을 미술공예품을 소장, 감상하고 즐기는 '미술활동'으로 정의한다. 많은 사람들이 컬렉션을 '제2의 창작'으로 부를 정도니, 그것을 미술활동으로 보는 것은 당연하고 자연스럽다. 한편으로 한정된 예산으로 작품을 구입한다는 점에서 그건 엄연한 경제활동이다. 컬렉션은 분명 감상과 즐거움이라는 효용(만족)을 얻기 위해 돈을 지불하는 소비행위이고, 상황에 따라서 수익을 기대하는 투자행위이기도 하다.

인간의 삶에 소용되는 자원은 유한하다. 때문에 모든 소비와 투자 행위의 바탕에는 기회비용을 생각하고 합리적인 선택 여부와 손익을 따지는 냉정함이 깔려 있다. 사람들은 주머니 사정을 따져보고, 구입하는 작품이 가져다줄 효용 가치를 생각하게 된다는 말이다.

그러나 컬렉션의 세계에서는 그러한 경제적 관점의 이성적이고 합리적인 판단을 무기력하게 하는 괴상한 힘이 작용한다. 그 힘의 실체가 무엇인지도 모른 채, 컬렉터는 그것에 이끌려 자신이 소장하고 싶은 작품이 있으면 어떤 경제적 어려움이 따르더라도 좇내는 사고야 만다. 형편이 어렵다는 것이 오히려 수집하는 사

람의 마음을 더 들뜨게 하는 것이다. 이처럼 작품이 보내는 유혹의 눈빛과 그것을 취하고 싶은 컬렉션 욕망 앞에서 인간의 이성은 무기력해진다. 냉정과 이성으로 그 유혹과 욕망을 거부하기에는 너무나 강한 이끌림, 그것을 일컬어 사람들은 컬렉션의 매력이자 마력이라 부른다.

컬렉션 세계에서 경제력이 넉넉지 않은 컬렉터가 마음에 드는 작품을 앞에 두고 주머니 사정을 망각하는 일은 일상적이다. 때로 남한테 돈을 빌렸다가 갚지 못하는 상황이 닥친다 할지라도 그 돈으로 자신이 원하는 작품을 사들이는 비이성적 행동을 마다하지 않는다. 또 자신의 경제력을 넘어서는 작품 구입으로 생활이 곤궁해질 것이 불을 보듯 뻔한데도, 그렇듯 무리를 하는 것이 컬렉션이다.

그 같은 비이성적 행동의 추동력은 어디서 비롯하는 것일까? 사람들은 컬렉션의 세계 그 어딘가에 자신의 존재를, 이성을 망각하게 하는 무엇이 자리 잡고 있을 거라고 하지만, 내 심상의 스크린에는 컬렉션으로 이끄는 힘, 그것은 인간 본연의 순수함, 혹은 자유로워지고 싶은 영혼의 간절함으로 투영된다.

경제적 궁핍을 마다 않고 미술품 컬렉션에 몰두한 사람들의 이야기는 많다. 화가 렘브란트Rembrandt는 그림을 모으는 데 돈을 탕진한 나머지 끝내는 파산과 경제적 궁핍으로 비참한 죽음을 맞이했다. 과거科擧를 통한 입신양명立身揚名을 포기하고 서화골동의 수집에 빠져 살았던 조선 후기의 대표적인 컬렉터 상고당尙古堂 김광수金光遂, 1699~1770는 "가난으로 끼니가 끊긴 채 벽만 덩그러니 서 있어도 금석문金石文과 서화 감상으로 아침저녁을 대신하였으며, 좋은 물건을 보기만 하면 당장 주머니를 터는 통에 벗들은 손가락질하고 식구들은 화를 냈다"는 기록을 남기고 있다.° 또 위창葦滄 오세창吳世昌, 1864~1953이 '조선의 으뜸'이라고 칭했을 정도로 방대한 컬렉션을 자랑했던 육교六橋 이조묵李祖黙, 1792~1840도 "목숨보다 고적古跡을 보관하는 일이 더 소중하다"며 서화와 골동에 미쳐 살았던 까닭에

렘브란트(1606~69)의 자화상
자신이 화가였기에 그 누구보다 아름다움의 본질을 잘 알았고 또 소유하고픈 욕망이 강했던 탓일까? 렘브란트는 그림을 사모으는 데 재산을 탕진한 나머지 경제적 궁핍 속에 생을 마감했다고 전한다.

가세가 기울어 말년에는 거처할 변변한 집조차 없었다.

이들은 모두 경제적 궁핍 속에서도 세속의 명리나 육신의 안락함을 접어두고 자신이 좋아하는 서화골동을 수집하고 그 아름다움과 대화하는 것에서 생의 의미를 찾고자 하였다. 그건 취미 수준이 아니라 어쩌면 삶의 목적, 아니 삶 그 자체였을지도 모른다. 그렇다고 해서 후세에 누가 그들이 실패한 삶을 살았다고 할 것인가?

컬렉션의 동인動因을 두고 아름다운 그 무엇을 찾아가는 순수한 마음, 또는 영혼의 자유를 염원하는 간절함을 언급했지만, 미술창작에 반영된 인간 본성 그 자체를 컬렉션 동인으로 보는 사람도 있다. 창작과 컬렉션을 '아름다움'이라는 동

○ 상고당 자찬 묘지명, 안대회, 『선비답게 산다는 것』, 푸른역사, 2007, p. 80 참조.

国내 한 경매에 나온 이조묵의 「산수화」, 종이에 수묵담채, 22.5×18.5cm, 개인 소장
이조묵은 뛰어난 컬렉터이기도 했지만 시와 그림, 글씨에 모두 능한 그 시대의 문화예술인이었다.

일한 가치를 추구하는, 즉 동전의 양면과 같은 두 얼굴의 미술활동으로 보는 것이
리라.

그러나 이 대목에서 컬렉션의 좀 더 근본적인 동인으로서 나는 늘 인간 감성
의 본질을 떠올리곤 한다. 컬렉션의 세계는 인간의 자유로운 생각을 억제하고 규
율하는 이성의 영역이 아니다. 그것은 분명 충동적이고 때로는 본능으로 치닫게
하는 감성의 영역이다. 컬렉터들이 경제적 궁핍을 마다하지 않고 수집에 몰두하
는 것은 아름다운 물건을 가까이 두고 독점하고 싶은 숨길 수 없는 욕망이 남들

보다 강하기 때문이고, 또 그들은 자신의 그러한 감정 표현에 좀 더 솔직하다고 보고 싶은 것이다.

어쨌든 궁핍한 삶의 괴로움은 잊고 참을 수 있어도 아름다운 대상을 찾고 그것을 소유하려는 인간의 욕망은 어쩔 수 없는 것일까? 우리의 생활이 늘 이성적으로 생각하고 타산적인 경제 논리에서 벗어나지 못한다면 이런 이야기는 그저 한순간 듣고 흘려버려도 되는 무의미하고 부질없는 것이다. 화가나 장인의 혼이 담긴 그림 한 점, 공예품 한 점 없어도 사는 데 아무런 지장이 없지 않은가. 그러나 그 없어도 괜찮을 대상에 정신을 놓고 빠져들게 하는 것이 컬렉션이다.

어찌 돈과 지식만으로 아름다움을 이야기할 수 있으랴!

세상 사람들은 돈이 많거나 수집품에 대한 지식이 풍부하면 수집하는 일에 별 어려움이 없을 것으로 생각한다. 일상생활에서는 대체로 그렇고 또 맞는 말이다.

그런데 그런 말이 통하지 않은 데가 컬렉션의 세계다. 딱히 틀렸다고 할 수는 없지만 그렇게 생각하는 것은 컬렉션 세계의 한 면만을 보는 것이다. 물론 고가의 작품을 수집하는 데는 경제력이 일차적인 힘이 되고 작품을 보는 지식(안목)도 큰 도움이 됨은 불문가지不問可知이나, 경제력과 지식 그 이상으로 간절히 원하는 뜨거운 마음이 더 큰 힘이 된다는 사실을 망각하고 있는 것이다. 돈과 지식이 부족하더라도 아름다움을 소유하고픈 강렬한 욕망과 열정, 그리고 작품에 대한 지극한 사랑이 그 부족함을 보충해주는 곳, 그곳이 바로 컬렉션의 세계다. 그 세계에서는 돈이 있어도 살 수 없는 것들이 많을 뿐더러 좋은 컬렉션일수록 돈 이상의 그 무엇이 있어야 가능하다는 말이다.

소전 손재형(1903~81)
양정고보 재학 시절 추사 김정희
의 「죽로지실竹爐止室」을 경매에
서 낙찰 받을 정도로 추사의 작품
에 심취하였고, 후지쓰카 지카시
로부터 「세한도」를 양도받기 위
해 그가 보여준 열정과 집념은 많
은 컬렉터들의 귀감이 되고 있다.
1957년경 효자동 자택에서 작품
에 몰두하던 소전의 모습. ⓒ 손홍

　우리는 소전素筌 손재형孫在馨에게서 그런 예를 발견한다. 추사秋史 수집가이자
연구가인 후지쓰카 지카시藤塚隣, 1879~1948로부터 조선시대 문인화의 정수로 꼽히
는 김정희金正喜, 1786~1856의 「세한도歲寒圖」를 양도받기 위해 그가 보여준 정성과
열정은 이미 신화가 되어 후세 컬렉터들의 가슴을 뭉클하게 하고 있지 않은가.

　마찬가지로, 지식만으로 뛰어난 컬렉터가 될 가능성도 훌륭한 컬렉션을 만들
어갈 가능성도 없다. 지식은 하나의 필요조건일 뿐, 돈과 지식이 세상을 살아가는
데 없어서는 안 되는 것이긴 하나, 그렇다고 해서 그것만으로 어찌 참된 아름다움
과 영혼의 자유를 이야기할 수 있으랴!

　그런 면에서 컬렉션은 사랑하는 연인의 마음을 얻는 것과 비슷한 데가 있다.
사랑을 얻기 위해서는 상대에 대한 세심한 배려와 깊은 이해는 기본이고, 열정을
가지고 때로는 저돌적인 공격이 필요하고, 때로는 참고 기다리는 지혜도 있어야

한다. 그렇다고 참된 사랑을 쟁취하기 위한 그런 행동을 두고 세상 이치에 어긋난다든가 충동적인 짓이라고 폄하하는 사람은 없다. 참된 사랑이 그렇거니와, 이 세상의 모든 소중한 가치와 뛰어난 것은 경제력이나 인간의 지식을 초월하여 존재하듯이 컬렉션도 그런 데가 있는 것이다.

이렇듯 컬렉션의 의미에는 돈과 지식만으로 설명할 수 없는, 설명되지 않는 그 무엇이 있다. 꼬집어 말하기 어렵지만, 굳이 그 무엇의 의미를 찾아본다면 수집하는 작품을 통해 '또 다른 자신'을 찾아가는 것이라고 할 수 있을까? 그것은 삶에 지친 중년의 로망일 수도 있고, 영혼의 자유를 찾아가는 순례자의 긴 여정일 수도 있다. 상처받은 영혼의 쉼터이자 마음의 고향일 수도, 일상의 편안함일 수도 있다. 아니면 아름다움의 생명체인 작품과 인연을 쌓아가는 것일 수도 있다. 그런 것들을 돈으로, 지식으로 소유할 수 있다고 생각하고 또 그렇게 살아간다면 그 삶은 참으로 오만하고 감정도 감각도 없는 메마른 삶일 뿐이다.

그러나 역설적이게도 컬렉션에 대한 나의 그런 소박한 생각이나 의미 부여와는 달리 돈으로 그 모든 것들을 성취할 수 있는 데가 시장이고 컬렉션의 세계다. 마음에 드는 작품을 앞에 두고 주머니 사정이 여의치 않아 좌절하고 번민하는 컬렉터들이 얼마나 많은가? 고미술품 시장이란 데가 어떤 곳인가? 그곳은 우리가 흔히 생각하듯 고상한 미술품의 소장과 감상을 목적으로 또는 그런 정신으로 작품을 거래하는 곳인가? 아니다! 오로지 경제력과 자본이 중심이 되고 다양한 계층의 사람들이 세속적 타산에 충실한 곳이다. 어쩌면 어느 삶의 현장보다도 돈의 위세가 드세고 이해타산에 지독한 데가 컬렉션의 세계일 것이다.

"서화골동이 권력에 미소 짓고, 돈에 꼬리 친다"는 세간의 말을 바로 그런 모습을 직설적으로, 아니면 역설적으로 에두르는 표현으로 보아도 될는지 모르겠다. 아무튼 고미술계 거래 현장을 풍자하는 그런 목소리를 들을 때 내 마음은 편

치 않다. 그것이 과거 한때 어두웠던 우리 고미술시장과 컬렉션 문화의 한 단면을 이야기하는 것이겠거니 하고 애써 흘려 넘기려 하지만, 미술품과 자본의 관계, 아마도 그것은 태생적, 운명적으로 엮여 끊을 수 없는 참으로 질긴 인연일 거라는 생각을 지울 수 없다.

그럼에도 나는 그런 세태를 긍정한다. 흔히 세상 사람들이 이야기하듯 예술과 자본처럼 내면의 정신세계가 다르고 가치관과 지향점이 다른 영역이 있을까마는 세속적인 손익에 냉혹한 자본이 겉으로는 아름다운 예술의 옷으로 치장하고 우아한 미소를 짓는 것이나, 그런 자본을 천박하다 비웃다가도 자본이 내미는 손을 꼬리 치며 잡는 예술의 허위의식을 나는 긍정하는 것이다. 그 세계에서는 뭔가 그럴 수밖에 없는 사연이 있고, 또 그런 것이 인간세상과 컬렉션 세계의 솔직한 모습일 거라고 생각하기 때문이다.

자본은 컬렉션을 통해 미술과 화해하고

그렇다 하더라도 미술품 컬렉션에 임하는 자본의 내면에 불순한 의도가 없다고는 할 수 없다. 천박한 자본일수록 더 그럴지 모른다. 하지만 문화예술과 동떨어진 천박한 세속 자본이 컬렉션이라는 장場을 통해 미술과 화해하고 문화 자본으로 다시 태어난다면 나는 기꺼이 그 불순한 자본가 컬렉터들을 시대의 문화인으로 대접할 것이다. 역설같이 들리지만 그들이 있어 인류의 문화예술 활동이 꽃을 피웠고, 위대한 문화유산은 보존 전승될 수 있었던 것이 아닌가.

역사가 기록하는 대표적 사례는 피렌체 메디치 가문의 문화예술 후원 활동에서 찾을 수 있다. 메디치 가문이 14~15세기 금융업으로 축적한 막대한 부를 토

대로 학문과 미술활동을 후원함으로써 이탈리아 르네상스시대가 열리는 데 결정적인 역할을 했음은 잘 알려진 사실이다. 또 메디치 가문의 그런 후원 활동이 후세 사람들로부터 학문과 미술 후원의 대명사로, 또 불멸의 전설로 칭송받고 있는 것도 사실이다. 그러나 당시 교회가 금지한 이자 받는 금융업을 통해 재산을 불려 메디치가의 실질적 창업주가 된 코시모 데 메디치Cosimo de' Medici는 신 앞에서 자신의 무죄를 입증하기 위해 저승에서 영혼의 구원을 보장하고 이승에서 자신의 부와 권력을 공고하게 할 수 있는 한 가지 수단이자 매체로서 미술을 발견한 것이었다. 그러한 후원은 결과적으로 르네상스를 촉발하여 인류사회에 지대한 공헌을 했지만, 따지고 보면 메디치 가문의 미술 후원 활동은 사업 감각과 권력 본능, 신에 대한 외경이 혼합된 것이었다고 본다면 너무 인색한 평가일까?

코시모 데 메디치(1389~1464)
메디치 가문은 금융업으로 축적한 막대한 부를 토대로 학문과 미술활동을 후원함으로써 이탈리아 르네상스시대가 피렌체에서 열리는 데 결정적인 기여를 했고, 후세 사람들로부터 학문과 미술 후원(자)의 대명사로 불리고 있다.

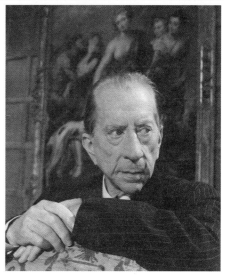

폴 게티(1892~1976)와 게티 미술관
그는 돈을 모으는 데는 누구보다 지독한 자본가였지만 미술
품 수집을 위해서는 막대한 재산을 아낌없이 쏟아부었다. 미
국 로스앤젤레스 산타모니카 산 정상에 자리한 게티 미술관
은 짧은 역사에도 불구하고 미국의 5대 미술관으로 인정받
을 정도로 그 컬렉션이 방대하고 질적으로 우수하다.

냉혹한 자본이 미술품 컬렉션을 통해 세상과 화해(?)한 사례는 폴 게티J. Paul Getty에게서도 찾아볼 수 있다. 일찍이 석유사업에 뛰어들어 세계 최고 반열의 부자가 된 사람, 폴 게티. 그러나 그는 부하 직원들이 전화를 쓰지 못하도록 자물쇠로 잠가놓고 손님에게도 공중전화를 사용하라고 할 정도로 인색한 기업가였다. 직원들을 모두 해고한 뒤 저임금으로 재고용하거나 나치로부터 박해받던 유태인 재벌의 고가구를 헐값에 싹쓸이하기도 했다. 또 그는 여자를 수시로 바꾸는 바람둥이였다. 다섯 번 결혼하고 모두 2, 3년 안에 이혼했는데 원인은 다 돈 때문인 것으로 알려져 있다.

　하지만 그는 생전에 그렇게 악착같이 모은 돈을 아낌없이 쏟아부어 미술품을 수집했고, 또 막대한 자산을 미술관 사업에 쓰라고 유언함으로써 죽어서는 아름답게 이름을 남겼다. 미국 캘리포니아 로스앤젤레스 산타모니카 산 정상에 미국 5대 미술관의 하나로 꼽히는 게티 미술관을 탄생시켰기 때문이다. 생전에는 그렇게 지독하게 살았지만 그처럼 미술품 컬렉션에 미친(?) 자본가들이 있어 인류 문화유산은 모아져 보존되고, 우리의 지친 영혼은 그곳에서 쉬면서 위로받는다.

　메디치가 추구했던 미술 후원 사업이나 게티 컬렉션에 담긴 의미에는 긍정과 부정이 있다. 관점에 따라 그 강도도 다를 것이다. 세상 사람들의 생각이야 어찌됐건 세속적인 이익에 지독했던 차가운 자본가가 미술품 컬렉션을 통해 대상물에 구현된 아름다움에 눈 뜨고 인간정신의 따뜻함과 순수함을 되찾을 수 있었다면, 나는 그것이 진정한 의미에서의 자유 또는 영혼의 구원일 거라는 생각을 한다. 나는 강한 긍정의 편에 서 있는 것이다.

● "인생에서 살아갈 만한 가치를 부여하는 어떤 것이 존재한다면, 그것은 아름다움을 감상하는 일이다."고대 그리스 철학자 플라톤의 말이다.

미술 애호가라면 플라톤의 이 말에 담긴 미술감상의 의미를 쉽게 이해한다. 그들은 박물관이나 갤러리에 전시된 미술작품을 감상하고 즐기며 한두 점 구입하는 정도에서 아름다움과 교감하고, 그것에 대한 사랑과 관심을 표현하는 데 익숙하다.

통상적인 애호가 수준을 넘은 컬렉터들도 그럴까? 이 물음에 대한 나의 대답은 분명하다. 아니다! 사람들은 미술품 컬렉션의 목적이 아름다움의 감상에 있다고들 하지만, 단언컨대 나는 컬렉션의 심리적 속성을 이해하고 그 생리에 익숙한 컬렉터들의 경우 "그 목적이 아름다움을 소유하는 데 있다"라고 말한다. 즉, 소유(독점)하겠다는 의지나 욕망의 강약에 따라 컬렉터와 애호가가 나뉜다는 말이다.

감상만으로 충분히 즐겁고 만족한다면 굳이 무엇 때문에 수집하는 것일까? 박물관이나 미술관에 가면 뛰어난 명품들이 가득하고 편하게 감상할 수 있지 않은가? 더욱이 개인 컬렉터들이 수집하는 작품의 수준은 대개가 박물관이나 미술관의 수준을 넘지 못한다. 감상하는 즐거움이 가슴에 가득하더라도 한편에는 채워지지 않는, 그러나 채워져야 하는 또 다른 공간이 남아 있는 것일까? 영원히 채워지지 않는다는 컬렉션이란 욕망의 공간, 그 공간이 어떤 것이기에 그토록 수많은 컬렉터들이 생각의 끈을 놓고 그것을 채우는 데 몰입하는가?

컬렉션 유혹은 팜파탈의 눈빛처럼

인간의 마음속에는 아름다운 그 무엇을 그리워하고 그것에 몰입하는 감정이 있다. 그 무엇이 반드시 비싸거나 진기한 물건만을 뜻하는 것은 아니다. 그리워하고 몰입하는 것을 두고 사람들은 대상에 담긴 아름다움 또는 창작정신에 대한 사랑과 경의의 표현으로 이해하기도 한다. 그렇다면 그런 감정이 대상물을 소유하고 싶은 욕망으로 발전하는 것은 자연스러운 심리현상으로 볼 수 있을까? 남녀 간의 연정처럼 좋아하고 사랑한다면 독점하고 싶어지는 것을 인간 본성으로 본다면 말이다.

그러나 안타깝게도 소유 욕망에 대한 인간의 대응은 이성적이지 못할뿐더러 때로는 충동으로 치달아 예상치 못한 결과를 초래하기도 한다. 뛰어난 감식안일수록 자신을 유혹하는 명물名物이나 명화名畵 앞에 서면 이성은 마비되기 마련이다. 전후 사정을 가리지 않고 일을 저지르기도 하지만 컬렉터는 소유 욕망과 그것을 억누르는 이성 사이에서 번뇌하고 갈등한다. 그렇듯 컬렉션으로 가는 길은 인간의 이성으로 통제되지 않는, 소유 욕망으로 뒤엉킨 실타래를 한 가닥씩 풀어가야 하는 운명적인 여정이다.

컬렉션의 세계에는 그러한 소유 욕망을 충족시키려는 본능이라는 또 하나의 추동력이 존재한다. 그 추동력이란 이성으로 통제되지 않는 충동적이고 즉흥적인 컬렉션 속성에다 열정, 몰입, 갈증 등이 한데 엉켜 있는 마성魔性과 같은 것이다. 그런 연유로 작품의 수집에는 늘 상식의 영역을 벗어나는 위험이 함께한다. 상식을 벗어난다는 말은 인간의 평균적인 가치판단 기준이나 행동규범과는 거리가 있다는 말이다. 그러한 행태적 속성은 때로는 위험으로, 때로는 행운으로 작용하면서 컬렉터들을 수집이라는 욕망의 늪으로 끌어들인다. 헤어날 수 없는 운명의

나락으로 빠뜨리는 팜파탈의 눈빛처럼, 그 유혹은 참으로 은근하고 끈질기다. 분명히 말하건대 그런 컬렉션의 유혹을 이성으로 통제하거나 거부할 수 있는 사람은 결코 참된 컬렉터가 될 수 없는 사람이다.

물건을 즐겨 모으거나 한 분야에 몰입하는 사람을 우리는 흔히 마니아라 부른다. 수집 마니아를 '수집광'으로 부르듯, 그 말에는 부정적인 의미보다는 오히려 긍정적이고 순수한 의미로 '병적'이거나 '미치광이'라는 뉘앙스가 담겨 있다. "미치지 않으면 미치지 못한다不狂不及"는 컬렉션 속언도 이를 두고 하는 말일 것이다.

그래서 컬렉션의 세계에서는 무언가를 소유하려는 욕심이 병적일 정도로 과도해지면 비도덕적인 지경까지 가는 경우도 다반사다. 책을 수집하는 장서인藏書人이 사랑하는 여첩과 진서珍書를 교환했다는 중국 이야기에서 보듯, 수집을 향한 욕심과 욕망은 그것을 이성적으로 절제하기보다 때로 혼탁하고 천박한 마음을 조장하여 인간을 타락시키기도 한다.

컬렉션의 현장에서는 그러한 유혹의 손길을 거부하지 못하고 물건 욕심에 눈이 멀어 도난품과 같은 부정한 물건에 손을 대기도 하고, 심지어 직접 도적질을 범하기도 한다. 소유하고자 하는 순수한 열망이 욕망이 되고 강박증이 되어버리면, 소유하느냐 못하냐의 문제는 죽느냐 사느냐의 문제가 되는 것이다. 그렇게 되면 우리가 흔히 죽음을 앞에 둔 사람의 과거 잘못을 용서하는 것처럼 모든 수단이 정당화된다는 점에서 컬렉션은 비극적이다.

우리는 미술품 절도범의 대명사로 회자되는 슈테판 브라이트비저S. Breitwieser의 심리에서 그런 비극적인 소유 욕망의 단초를 발견한다. 브라이트비저는 1990년대 중반 유럽 전역을 돌아다니며 172곳의 미술관과 박물관에서 239점의 작품을 훔친 죄로 재판을 받은 사람이다. 그는 법정에서 자신의 절도행각이 돈 때문이 아니라 오직 자신만을 위해서 미술품을 소유하고픈 간절함과 통제할 수 없는

프랑스에서 출간된 브라이트비저의 자서전 표지
미술품 절도범의 대명사 슈테판 브라이트비저는 법정에서 "미술품 절도의 동기가 돈 때문이 아니라 오직 자신만을 위해서 미술품을 소유하고자 하는 욕망 때문에 절도 행각을 멈출 수 없었다"라고 진술했다. 26개월을 복역한 후 『미술품 절도범의 고백*Confessions of an Art Thief*』(Anne Carriere, 2006)이라는 제목의 자서전을 펴내기도 했다.

욕망 때문이었다고 진술했다. 이런 사례가 흔한 일은 아니겠으나, 이를 단순히 자신의 눈에 들어온 물건을 탐내는 컬렉터들의 병적인 심리상태가 빚어내는 비극이라고 하기에는 쉽게 이해되지 않는 찜찜함이 남는다. 그만큼 컬렉션의 욕망은 끊을 수 없고 그 심리는 복합적이다.

욕망이 없으면 컬렉션의 의미는 희미해진다

컬렉션과 관련된 문헌을 살피다 보면, 자신이 사랑하고 애지중지하는 물건을 혼자만의 것으로 독점하려는 극단적 소유 욕망의 표출 사례를 종종 찾아볼 수 있

○ 하연지何延之의 「난정기蘭亭記」를 보면 왕희지의 『난정서』는 당 태종의 유언에 따라 부장되었다고 되어 있고, 유속劉餗의 「수당가화隨唐嘉話」라는 글에 의하면 당시 명필 저수량褚遂良이 "난정서는 선군(태종)께서 중히 여기시던 것이니 남겨둘 수 없다"고 주청해 당 태종의 무덤 소릉昭陵에 부장하였다고 전한다. 여러 자료를 종합해볼 때 『난정서』 원본이 당 태종의 무덤에 부장된 것은 사실이고, 지금 전하는 『난정서』는 태종 생존 시 만들어진 임모본으로 보는 것이 학계의 중론이다.

○○ 「청명상하도」는 송나라 장택단張擇端이 처음 그린 이후 후대에 많은 임모본이 제작되었다. 여기서 말하는 구영의 「청명상하도」도 그중 하나일 것이다.

다. 심지어 사후 무덤에 그 물건을 부장하게 함으로써 소유권(?)을 영원히 유지하고자 한 경우도 있다. 중국 당나라 태종 이세민李世民, 재위 626~649은 동진의 서예가 왕희지王羲之, 307~365가 쓴 불후의 명작 『난정서蘭亭叙』를 죽어서라도 함께하기 위해 부장케 하였고,○ 조선 후기 대표적인 서화 컬렉터 상고당 김광수도 명나라의 유명 화가 구영仇英이 그린 「청명상하도淸明上河圖」를 부장하려 했다고 전한다.○○

한편 2011년 6월, 중국과 대만에서 분리된 채로 소장되어온 그림 한 점이 350여 년 만에 한 몸으로 전시된다고 하여 화제가 된 「부춘산거도富春山居圖」도 한 컬렉터의 극단적인 소유 욕망에서 빚어진 희생물이었다. 「부춘산거도」는 원나라의 황공망黃公望, 1269~1354이 그린 중국의 10대 명화로 꼽히는 작품. 그의 나이 72세 때 무용사無用師 스님을 위해 그리기 시작해 3, 4년 걸려 완성한 작품으로, 절강성浙江省의 부춘강과 부춘산을 배경으로 한 수묵산수화다.

명나라 말 이 그림을 소장하고 있던 오홍유吳洪裕는 이를 너무 애지중지한 나머지 임종하면서 그림을 태워 함께 묻어달라고 유언한다. 그의 유언에 따라 그림은 결국 불에 던져지게 되는데, 그 순간 이를 안타까이 여긴 그의 조카가 작품을 구해내지만, 이때 일부가 불에 타면서 두 부분으로 분리되고 만다. 길이 51.4센티미터의 앞부분은 「잉산도권剩山圖卷」으로 불리며 중국 항주杭州의 절강성박물관에 소장되어 있고 639.9센티미터 길이의 뒷부분은 장개석의 국민당이 1949년 공산당에 패해 대만으로 쫓겨가면서 가져가 대북고궁박물원에 소장되어 있다. 일명

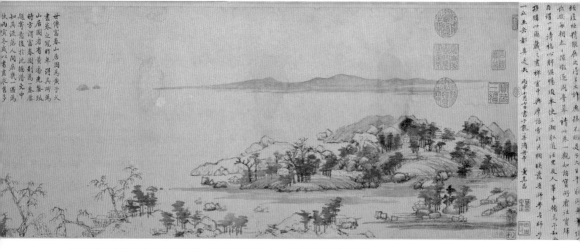

황공망이 그린 「부춘산거도」(잉산도권), 비단에 수묵, 51.4cm, 중국 항주 절강성박물관
죽어서라도 자신의 애장품과 함께하고픈 한 컬렉터의 지독한 사랑 때문에 불속에 던져져 두 쪽으로 나누어지는
비운을 겪은 뒤 각각 중국과 대만에 분리된 채 소장되다가, 2011년 6월 대만에서 합체 전시되면서 세인의 주목
을 받았다.

「무용사권無用師卷」으로 불리는 것이 바로 이것이다.

컬렉션 심리를 들여다보면 돈을 치르고 산 것이든 훔친 것이든 소유하고자 하
는 욕망의 대상을 손에 넣는 순간 컬렉터는 더없는 성취감을 느낀다. 하지만 그것
은 일시적인 갈증 해소에 불과할 뿐, 컬렉터는 또다시 소유의 갈증에 시달리게 된
다. 심지어 비정상적인 방법을 통해서라도 그 갈증을 해소하려 하기 때문에 욕망
의 고리는 끊을 수가 없다. 그런 사연으로 컬렉션의 세계에서는 밖으로 드러나는
죄를 범하지 않는다고 해도, 내면에 죄를 짓고 사는 사람들이 적지 않다. 컬렉션
의 열병을 앓아본 사람은 그 심리를 이해하고 동정한다. 유혹이 없고 욕망이 없
으면 컬렉션 자체가 존재하지 않을 수도 있다. 또 그러한 내면의 심리적 갈등이나

도덕적 일탈이 없을지도 모르겠다. 그러나 현실에서 일어나는 이런저런 일화를 접할 때마다 컬렉션 욕망이란 저토록 지독한 데가 있구나, 하고 미루어 짐작할 뿐이다.

어쨌거나 그 거부할 수 없는 컬렉션 유혹과 욕망, 그로 인한 내면의 번뇌와 갈등을 무엇으로 풀고 어떻게 관리해야 하나? 이성이나 양심, 도덕을 이야기하자는 것인가? 그처럼 틀에 박힌 생각이나 세속적인 잣대로 컬렉션 세계의 내밀한 심리를 다스리고 재단할 수 있다고 한다면 그건 그 세계를 너무 가볍게 보는 것! 컬렉션 욕망, 거부할 수 없다면 사랑하고 함께해야 하는 것이다.

여기서 우리는 또다시 컬렉션의 의미를 생각해볼 필요가 있다. 나는 앞에서 우리가 컬렉션에 몰입하는 것은 아름다움에 대한 그리움과 사랑에서 비롯하는 소유 욕망이 있기 때문이라고 했다. 그런 욕망이 있어 컬렉션이 존재한다 하더라도 욕망 그 이상의 무엇이 없으면 컬렉션의 의미는 희미해진다. 반대로 그 세계에 몰입하되 세상일의 이해타산을 따지는 속된 감정을 초월할 수 있는 그 무언가를 찾을 때 소유 욕망으로 인한 번뇌는 사라지고 컬렉션의 의미는 한층 뚜렷해진다. 남아 있는 욕망의 공간, 그곳을 작가와 장인의 아름다운 영혼으로 채우고 인간 본성의 순수함과 그리움으로 승화시킬 때, 우리는 컬렉터와 컬렉션에 대해 특별하고도 소중한 의미를 부여할 수 있게 된다.

한 걸음 더 나아가 아름다움에 대한 그 지독한 사랑과 그리움이 자신의 울타리를 벗어날 때, 물건의 사유私有 개념에 갇혔던 컬렉션은 세속의 경계를 뛰어넘어 진정 아름다움의 빛을 발한다. 그러나 안타깝게도 컬렉션이 컬렉터 자신만의 울타리를 벗어나는 일은 결코 쉽지 않다. 컬렉션 세계는 아름다움을 독점하고 확대하려는 지극히 내밀한 영역일뿐더러 아름다움에 대한 그 지독한 사랑 또한 거부할 수 없기 때문이다. 그러기에 오죽하면 고미술 컬렉터들이 금과옥조로 삼는

"한번 수집한 물건은 절대 내돌리지 않는다(문외불출門外不出)"라는 말이 생겨났을까?

그럼에도 내게 컬렉션과 컬렉터가 지향하고 추구해야 할 가치 목록에 하나를 더할 수 있는 기회를 준다면, 나는 아마도 '열린 컬렉션'을 언급해야 할 것이다. 열린 컬렉션, 그것은 컬렉션의 공유이자 소유 욕망의 굴레를 벗는 것을 의미한다. 사유에서 벗어나 사회와 공유하는 것, 방법을 따지기 전에 그것은 컬렉션 최고의 중심 가치이다. 그만큼 실천하기 어렵고 그래서 사례도 많지 않다. 그러나 닫힌 컬렉션에서 열린 컬렉션으로 가는 길, 그 길은 분명 컬렉션이 아름다움을 독점하고자 하는 욕망의 차원을 넘어 진정 아름다움에 이르는 길이다. 우리는 이 장의 후반부에서 만날 수정水晶 박병래朴秉來, 1903~74와 동원東垣 이홍근李洪根, 1900~80에게서 그런 아름다운 컬렉터의 모습을 만나게 된다.

● 컬렉션에는 수집과 소장의 두 가지 의미가 있다. 이 둘은 하나이면서 둘이고 둘이면서 하나다. 동전의 앞과 뒤, 아니면 한 뿌리에서 피어난 두 줄기 꽃과 같다고 할까. 거기에다 시간이라는 잣대가 더해지면 수집은 일회적 행위가 되고 소장은 지속성을 갖는 목적이 된다. 다시 말해 수집은 물건을 선택해서 구입하는 것이고, 소장은 즐기며 감상하는 것이다. 그렇다면 그 각각의 의미도 물건의 수집과 소장 방식을 어떻게 가져가느냐에 따라 달라진다.

관점 있는 컬렉션은 제2의 창작

컬렉션의 세계에서는 컬렉터들이 작품의 수집 여부를 결정할 때 일반적으로 고려하는 (정확히 말하면 그렇게 되도록 노력하는) 사항들이 있다. 컬렉터 나름의 지침이나 기준, 원칙과 같은 것이다. 예를 들면, "자신의 취향을 충족하면서 깊이가 있는 작품이어야 하고, 또 그것의 가치와 느낌이 자신의 몸에 와 닿아야 한다"는 것이다. 좀 형식을 갖추어 이야기하면, 컬렉션 대상 작품은 작가나 장인의 내적 필연성에 의해 창작된 것이어야 하고, 보는 사람의 가슴을 요동치게 하거나 영혼을 매혹함으로써 그 사람의 삶을 풍요롭게 할 수 있어야 한다는 말이다.

컬렉션은 본질적으로 컬렉터 자신의 판단과 기준에 따라 결정되는, 따지고 보면 대단히 주관적이면서도 심미적인 영역에

속하는 미술활동이다. 그렇다면 앞말의 요지는 작가나 작품의 명성보다는 작품 그 자체로 가치를 판단하고, 궁극적으로는 수집품이 컬렉터의 영혼과 교감할 수 있어야 한다는 정도의 의미가 된다.

그러나 같은 기준이라도 컬렉터의 판단에 따라 전혀 다른 결과를 가져올 수 있는 것이 컬렉션이다. 판단 기준도 다양하고 결과도 다양하다는 말이다. 그런저런 사정을 고려하더라도 결국 좋은 컬렉션이 되기 위해서는 "개별 수집품 각각이 보편적 아름다움의 기준에 충실하면서도 전체적으로는 수집된 물건들 사이에 암묵적인 질서와 통일성이 있어 하나의 완전한 아름다움을 추구해야" 함을 의미한다.

그렇건만 대부분의 컬렉터들은 작품에 대한 분명한 관점이나 컬렉션의 참된 의미, 긴 안목 없이 기존에 형성되어 있는 일반적인 컬렉션 관행과 가치에 따른다. 초심자들이야 오히려 그렇게 하는 것이 섭치수집 단계를 벗어나는 데 들어가는 비용과 시간을 아끼는 일이고 또 안전한 일이기도 하다. 잘 포장된 길을 그저 신호만 보고 지키며 앞으로 나아가는 방식이다. 이러한 컬렉션은 이미 사회적으로 통용되는 컬렉션 가치를 추종하고 보전하는 것인데, 일종의 '지키는 컬렉션'이라고 할 수 있다.

사람들은 이러한 컬렉션이 모방이며 타인의 전철을 밟는 것에 불과하다고 폄하하기도 한다. 그러나 나름대로 의미가 있다. 그것은 사회적으로 기존 컬렉션 문화의 전통과 가치를 보전하고 발전시키는 일이다. 개인적으로도 그 자체로 컬렉션의 기본에 충실함에 별 부족함이 없다. 남들이 걸어간 길을 따라가면 어떤가? 그 길은 누구에게나 열려 있는 아름다움으로 가는 여정이 아닌가?

그러나 그 아름다움으로 가는 긴 여정에서 남들이 가지 않은 새로운 길을 갈 수 있다면 그 길은 참으로 특별한 컬렉션 여정이 될 것이다. 그만큼 어려운 길이다. 그 여정은 포장되지 않고 안내판도 없는 거친 시골길을 가는 것이어서 때로는

차가 전복되기도 하고 길을 잃어버릴 위험도 있다. 그 대신 그런 길에는 늘 새로움과 긴장감이 있다.

남들이 가는 길에 동행하는 컬렉션을 '지키는 컬렉션'이라고 한다면, 이처럼 새로운 길을 찾아가는 컬렉션은 '창작하는 컬렉션'이다. 창작하는 컬렉션은 작품의 가치를 직관하는 창의적인 안목에서 시작된다. 이 말의 속뜻을 풀어보면 아름다운 작품이 존재하기 때문에 선택한다기보다 선택되었기 때문에 아름다운 작품이 존재한다는 의미다. 그런 직관으로 작품을 보는 관점이 열리고 안목이 높아지면, 컬렉션은 하나의 창작이 된다. 지금까지 알려지지 않았던 아름다움을 보는 가치체계가 열리고 묻혀 있던 아름다움이 드러나는 것이다.

이처럼 컬렉션이 '지킴'에서 '창작'으로 나아갈 때 컬렉션은 새로운 아름다움의 생명체로 태어난다. 거기에는 질서가 있고 조화가 있다. 위대한 화가가, 위대한 장인이, 자신의 혼을 담아 작품을 만들어내는 것을 두고 아름다움을 형상화하는 '제1의 창작'이라고 한다면, 컬렉터의 창의적인 안목이 담긴 컬렉션은 '제2의 창작'인 셈이다. "미술창작은 컬렉션을 통해 비로소 완성된다"라는 말도 바로 이를 두고 하는 말이다.

그러한 컬렉션으로 가는 여정의 조건은 무엇일까? 창의적인 컬렉션은 작품의 구입이나 소유 방식과 관련되지만, 다른 한편으로는 작품을 대하는 컬렉터의 자세와도 관련된다. 예컨대 컬렉터가 심안心眼으로 수집하고자 하는 작품의 아름다움을 읽어낼 때 작품은 그냥 작품이 아니라 살아 있는 아름다움의 생명체가 되는 것이다. 이때의 수집품은 컬렉터와 대화하는 '마음을 가진 생명체', 즉 유정有情의 개념체이다.° 그렇게 되기 위해서는 컬렉터가 수집에 임하면서 대상에 대한 자신의 존경심과 황홀함을 가슴에 품을 수 있는 그런 작품을 수집해야 한다는 의미이다. 단순히 그냥 좋아한다든가, 흥미롭다든가, 남이 권한다든가 하는 차원

이 아니다. 그 대상에서 무언가 말이나 글로 표현할 수 없는 깊이와 존재감, 경외감을 느껴야 한다는 말이다.

수집하는 작품에 그런 존재감과 경이로움이 있을 때 그 컬렉션은 강한 생명력을 갖는다. 무정無情에서 유정有情으로의 바뀜이다. 그런 관점에서 평생을 조선 백자 수집에 헌신한 수정 박병래는 자신이 수집한 도자기와 마주하면서 느끼는 감정을 다음과 같이 술회했다.°°

○ 산스크리트어 'sattva'의 번역어이다. 'sattva'의 원래 뜻은 살아 있는 온갖 생명체(living being)를 의미하며 여기에는 인간뿐만 아니라 동물, 유령, 정령精靈까지 포함된다. 그러나 불교가 중국에 전래되고 산스크리트어 불경을 한문으로 번역하면서 인간 중심의 유교문화와 타협하여 인민, 중생 등으로 번역되는 과정에서 삼장법사 현장玄奘은 'sattva'를 '유정', 즉 '마음을 가진 생명체'로 번역했고, 반면 식물 같은 것은 '무정'이라고 번역했다.

○○ 박병래, 『백자에의 향수』, 심설당, 1981.

도자기 수집에 취미를 붙이고 나니 처음에는 차디차고 표정이 없는 사기그릇에서 차츰 체온을 느끼게 되었고, 나중에는 다정하고 친근한 마음으로 대하게 되었다. 또 고요한 정신으로 도자기를 한참 쳐다보면 그릇에 대해 존경하는 마음까지 생기는 것은 어쩔 수 없는 일이었다.

'언제나 처음처럼' 직관으로 작품의 가치를 읽어내야

작품의 구입 방식과 관련하여 야나기 무네요시는 참된 컬렉션 정신으로 '지금 이 순간 이 작품'만 산다는 행위의 연속성을 강조한다.°°°

야나기의 말에 함축된 의미는 일본 다도茶道의 '일기일회一期一會'의 속뜻과 비슷한 데가 있다. 일생에 단 한 번 모임에서 단 한 번 차를 달여내듯이, 이는 구입 행위의 단순한 반복이 아니라 시간적으로 공간적으로 '그 하나'를 '딱 한 번'만 구입한다는 의미이다. '언제

○○○ 야나기 무네요시, 『蒐集物語』, 中央公論社, 東京, 1989.

나 처음'이라는 심정으로 구입하는 것이다.

자신이 구입하는 작품 하나하나가 모두 자신의 첫사랑인 것처럼, 한 번뿐인 첫사랑에 빠지듯, 진정한 컬렉터는 설레는 가슴으로 작품 하나하나를 온 정신이 집중된 눈과 가슴으로 바라보고 그 아름다움을 읽어내야 하는 것이리라. 진실로 아름다운 존재는 그저 각양각색으로 존재하는 사물들 가운데 하나가 아니라, 좌우가 없는 현재의 하나일 뿐이다. 즉 진정한 아름다움이란 수집하는 작품의 양에 있는 것이 아니라 깊이와 창조성과 직관의 세계에 있는 것이다. 단 한 개의 작품이라도 그것을 수집한 사람의 직관과 안목, 열정이 담겨 있다면 그 자체로서 하나의 컬렉션이 된다는 의미다.

여기에 더하여 창작하는 컬렉션의 조건은 자주적이고 자유로운, 그리고 살아 있는 생생한 눈을 갖추는 것이다. '자유롭고 살아 있는 생생한 눈'이란 세간의 평판이나 시가時價에 연연하지 않고 작품 그 자체를 보는 힘(안력眼力)을 의미한다. 작품에 대한 지식이나 경험을 의미하는 안목眼目이 아니라 직관의 의미에 가깝다고 할까?

물론 지식과 경험도 중요하다. 그러나 작품을 대하는 순간 지식이나 경험의 틈입이 두드러지면 컬렉터의 시선은 흐려진다. 지식과 경험은 색안경과도 같아서 그 색 이외의 색깔이 무엇인지 분간하지 못한다. 다시 말해서 지식과 경험은 사물로부터 떨어져 보는 하나의 기능에 지나지 않기 때문에 작품에 담겨 있는 아름다움과 가치를 발견하는 데 걸림돌이 될 수 있다는 말이다.

또 다른 비유를 들자면, 지식과 경험은 구슬이고 직관은 이들을 꿰는 실과 같은 것이다. 안력은 흩어져 있는 여러 대상들을 꿰어 하나의 아름다움을 완성하는 직관의 힘과 같은 의미이다.

그렇다면 그러한 안력의 실체는 무엇이고 어떻게 얻어지는가?

가슴속에 그려지되 눈에는 잡히지 않는, 그러나 분명 존재하는 질서, 힘 같은 것일까? 지난날 나는 대상물을 앞에 두고 그 아름다움의 실체가 눈에 잡히지 않아 좌절하면서 가끔은 그것이 사막의 신기루 아니면 그물에 걸리지 않는 바람 같은 것일까 하는 생뚱맞은 생각까지 한 적도 많다. 하기야 그것이 쉽게 얻어진다면 어찌 컬렉션의 묘미가 있을 것이며, 지난 긴 세월 동안 수많은 컬렉터들이 좌절하고 고통받았겠는가? 그러나 지금껏 내 경험으로 한 가지 분명한 것은, 아름다움을 사랑하고 그리워하는 간절함에다 그것을 찾아내려는 열정이 더해진다면, 작품을 보는 눈이 열리고 눈빛도 힘을 얻게 된다는 사실이다.

그런 눈빛으로 작품에 담긴 아름다움을 보면서 세속에 찌든 자신을 잊고 인간 본성으로 돌아가고자 하는 컬렉션 욕망, 그것을 어찌 세속적인 물욕이라 하겠는가? 그것은 진정 아름다운 욕망이다. 그러한 욕망이야말로 올바른 컬렉션으로 이끄는 힘과 열정의 원천이다.

사족: 고미술 컬렉션은 취미인가?

지금까지 나는 컬렉터의 행태적 속성과 컬렉션의 의미를 설명하면서 아름다움의 소유 욕망, 자유를 염원하는 영혼의 목마름과 같은 내적 욕구나 심리구조를 중심으로 이야기를 풀어왔다. 그런 감성적 가치를 추구하는 원초적이기도 하고 때로는 본능적이기도 한 컬렉션의 복잡한 의미를 펼치기에 앞서 진작 서두에 언급했어야 할 사항이 하나 있다. 바로 "고미술 컬렉션이 취미의 한 영역인가?" 하는 물음이다. 물을 필요도 없는 너무나 당연한 이야기를 꺼낸다고 할지 모르겠다. 그러나 그런 상식적인 질문에서도 타인의 생각이 자신의 기대와는 다를 때가 많은 법

이어서 사족으로 던져보는 질문이다.

우리가 일상적으로 이야기하는 취미의 영역은 다양하다. 음악감상, 사진촬영, 여행, 스포츠, 독서, 요리, 화초 가꾸기, 목공 등 흔히 취미라고 하는 영역에는 별의별 활동이 다 있다. 일에 매몰되어 바쁜 일상을 보내는 현대인들에게 취미생활은 본업에서 벗어나 뭔가 새로운 분야에 몰입함으로써 일상의 스트레스와 권태를 극복하고 생활에 활력을 찾고자 하는 것이다. 그 가운데서도 미술품을 비롯해 수석, 우표 등 진기하고 아름다운 물건들을 체계적으로 수집하는 컬렉션은 많은 사람들이 즐겨하는 대표적인 취미활동으로 꼽혀왔다. 그런 의미라면 고미술 컬렉션은 당연히 취미의 한 영역으로 보아 마땅하다.

이에 대해 다른 생각이나 판단 기준은 없는 것일까? 언뜻 떠오르는 것은 무라카미 류村上龍의 짧고 감각적인 에세이다. 우리에게는 몇 권의 소설로만 알려져 있지만 일본에서는 영화감독, TV 토크쇼 진행자, 사진작가 등 전방위적 활동을 펼치고 있는 그는 이렇게 말한다.

요즘 넘쳐나는 '취미'란 한결같이 동호회처럼 특정 모임에서 세련되고 완벽한 무언가를 추구하는 것을 가리키는 말로, 기존의 사고방식이나 생활방식을 현실 속에서 성찰한다거나 변화시키는 활동과는 거리가 멀다. 그래서 취미의 세계에는 자신을 위협하는 건 없지만 삶을 요동치게 만들 무언가를 맞닥뜨리거나 발견하게 해주는 것도 없다. 가슴이 무너지는 실망도, 정신이 번쩍 나게 하는 환희나 흥분도 없다는 말이다. 무언가를 해냈을 때 얻을 수 있는 진정한 성취감과 충실감은 상당한 비용과 위험이 따르는 일 안에 있으며, 거기에는 늘 실의와 절망도 함께한다. 결국 우리는 '일'을 통해서만 이런 것들을 모두 경험할 수 있다.°

무라카미 류는 '취미'와 '일'에서 비롯하는 감흥이 나 성취감의 정도는 본질적으로 다를 수밖에 없으며, ○ 무라카미 류 지음, 유병선 옮김, 『무취미의 권유』, 부키, 2012. 오직 일을 통해서만 진정한 삶의 의미를 성찰하고 성취감을 맛볼 수 있다고 보는 것이다. 그래서 그런지 그 자신은 정작 취미가 없고, 다만 '일'에 몰입함으로써 정신적 충일과 삶의 변화, 거기에서 창출되는 희열을 추구한다고 말한다.

그런 관점에서 볼 때, 일 또는 취미의 세계에서 고미술 컬렉션의 좌표는 어디쯤일까? 일반적으로 고미술 컬렉터는 여러 등급이 있다. 가벼운 호기심에다 섭치 수준의 물건을 수집하는 애호가가 있는가 하면, 목숨을(?) 걸고 명품 수집에 몰입하는 전문 컬렉터도 있다. 사랑하고 좋아한다는 의미와 수집한다는 의미가 다르듯, 컬렉터들의 수준에 따라 컬렉션이 그들의 삶에서 차지하는 의미와 비중은 다를 수밖에 없다. 일상의 취미로 생각하는 사람에게 컬렉션은 생활의 활력소, 또는 성찰의 계기 정도면 족할 것이다. 그러나 컬렉션을 삶 그 자체로 인식하고 온 인생을 걸며 몰입하는 사람은 명품을 앞에 둔 감동의 승부에서 환희와 좌절을 맛보기 일쑤고 그렇기에 위험과 모험도 마다하지 않는다.

결국 아름다운 작품을 사랑하고 그 수집에 몰입하는 정도에 따라 컬렉션은 취미가 되기도 하고 일이 되기도 하는 것이다. 이를테면 컬렉션의 입문 초기에 심한 열병을 앓으면서 그 묘미를 깨닫고 섭치수집의 단계를 훌쩍 뛰어넘는 수준의 컬렉션은 세상 사람들이 이야기하는 취미활동으로 볼 수 없다는 게 나의 생각이다. 무라카미의 말이 아니더라도 인간의 감성을 생육의 토양으로 삼고 있는 컬렉션의 세계에서 아름다운 물건이 보내는 강렬한 유혹을 느끼고 그것을 취하고 싶은 욕망을 품으며, 자신의 눈에 들어온 명품을 앞에 두고 전율을 체험하는 사람에게는 그것이 취미가 됐건 일이 됐건 무엇이 문제가 될 것인가. 거기에는 오직 아름다움을 찾아가는 멈출 수 없는 긴 여정이 있을 뿐이다.

● 이 책의 앞쪽 어디에선가 컬렉션의 의미를 설명하면서, 나는 독자들에게 아름다움을 찾아가는 긴 여정의 느낌을 가슴에 담아보길 권했다. 그 아름다움의 본질은 무엇이며 어떻게 찾아지는가? 물체의 형상이나 색상이 시신경을 통해 기능적으로 뇌에 전달되듯, 그렇게 누구에게나 주어지는 것일까? 결코 그럴 리도 없겠지만, 만일 그렇다면 아름다움을 찾아가는 그 여정은 참된 컬렉션으로 가는 여정이 아니라 한낱 소일거리를 찾는 생활의 방편이거나 일상으로부터의 일탈일 뿐이다.

컬렉션의 길을 가기 위해서는 아름다움을 향한 지독한 사랑에다 열정이 있어야 하고, 그 대상물에 담긴 아름다움과 창작 정신을 직관하는 안력을 갖추어야 한다. 작품 구입에 소요되는 경제적 여유도 필수다. 그런 조건들을 다 갖췄더라도 세상일의 성사에는 인연이 있어야 하는 법. 자신의 영혼을 매혹하는 물건을 앞에 두고 인연이 닿지 않을까 안달하고, 더욱이 주머니 사정이 넉넉지 못한 보통의 컬렉터들에게는 넘지 못하는 벽이 되고 한을 남기는 것이 컬렉션이다. 그래서 영혼의 끌림과 경제적 궁핍 사이에서 번뇌하고 갈등하는 컬렉터의 마음은 오직 컬렉터만이 이해할 수 있다고 하는 것이 아닌가.

그런 컬렉션의 길을 수많은 컬렉터들이 걸어갔고 지금도 걸어가고 있다. 전설이 되어 후인의 입에 회자되는 컬렉터들이 있는가 하면, 소리 소문 없이 조용히 그 여정을 마감한 이들도 많다. 오히려 아무도 기억하지 않는 그들이 있어 우리 사회의

컬렉션 문화는 풍요로워지고 꽃을 피웠을 것이다. 인간 본성의 순수함과 아름다움으로 돌아가려는 간절하고도 쉼 없는 발걸음. 컬렉션으로 가는 여정은 그런 길이다.

이제 우리 역사에서 그런 길을 걸어간 이들의 행적을 살펴 컬렉션의 참의미를 확인하고 가슴에 담아보고자 한다.

아하! 물건이 모이고 흩어짐에 운수가 있으니

컬렉션을 일컬어 아름다움을 향한 컬렉터의 열정과 사랑, 집념의 소산이라 했다. 그런 컬렉션에도 운명이란 것이 있을까?

지난 역사 기록에 남아 있는 수많은 컬렉션 가운데 온전히 보존되어 우리 사회의 소중한 문화유산으로 자리매김하고 있는 것도 더러 있으나, 이런저런 사연으로 흩어져 흔적도 없는 것이 대부분이다. 모아졌다가는 흩어지고 흩어졌다가는 다시 모이는 것이 컬렉션의 생리일까? 아니면 유랑流浪과 유전流轉을 거듭하며 진정 자신의 가치를 알아주는 주인을 찾아가는 명품의 팔자에 운명이란 것이 있는 걸까?

창작이 있는 곳에 컬렉션이 있고 컬렉션이 있는 곳에 창작은 꽃을 피웠다. 그래서 컬렉션의 역사는 창작의 역사만큼 오래되었다고 했다. 우리 문헌에도 컬렉터와 컬렉션에 관한 기록은 곳곳에 남아 있다. 그러나 불행히도 옛 컬렉터들의 이름과 행적만 남았을 뿐, 그들이 열정과 집념으로 모았을 작품들은 그 흔적조차 찾기가 쉽지 않다. 온 국토를 초토화한 여러 번의 외침兵禍에다 천재天災, 인재人災로 대부분 멸실되었기 때문이다. 그렇다 보니 문헌이나 자료에 나오는 근대적 의

미의 컬렉터와 컬렉션 기록은 대개 조선시대 초기를 넘지 못한다. 오랜 역사를 통해 축적되어온 우리 민족의 문화 역량에 비해서는 너무나 아쉬운 대목이고 그 내용 또한 빈약한 것이 현실이다.

조선 초기의 미술품 컬렉션 문화를 이야기할 때 언급되는 대표적인 인물은 안평대군安平大君 이용李瑢, 1418~53이다. 그는 왕권을 두고 형 수양대군首陽大君과 피비린내 나는 권력투쟁을 벌인 정치가이기도 했지만, 거기서 패해 삶을 마감할 때까지 35년의 짧은 생애를 불꽃처럼 살면서 한 시대를 주도한 문화예술인이었다. 조맹부체趙孟頫體의 대가로 서예로도 일가를 이룬 그는 부왕 세종의 사랑과 기대를 받으며 부족함 없는 환경에서 학문적인 소양을 닦던 십대 후반부터 서화를 수집하기 시작했다.

안평대군 이용이 「몽유도원도」에 쓴 발문(부분)
안평대군이 꿈에 본 도원경桃源境을 안견에게 설명하여 그리게 하고 거기에 자신의 유려한 송설체로 쓴 발문으로, 우리 서예사의 기념비적 작품이다.

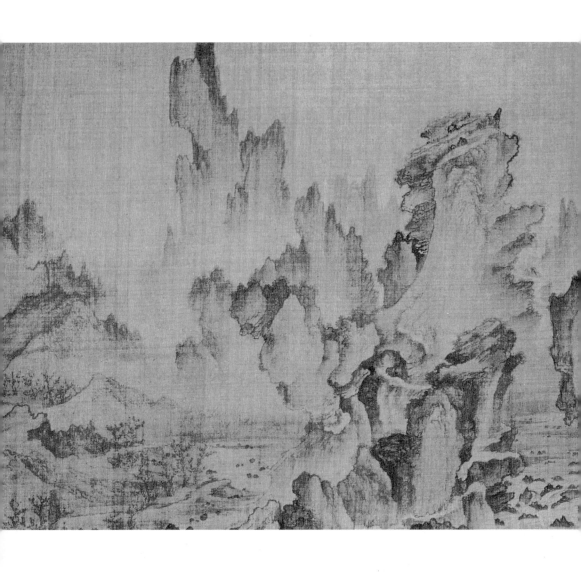

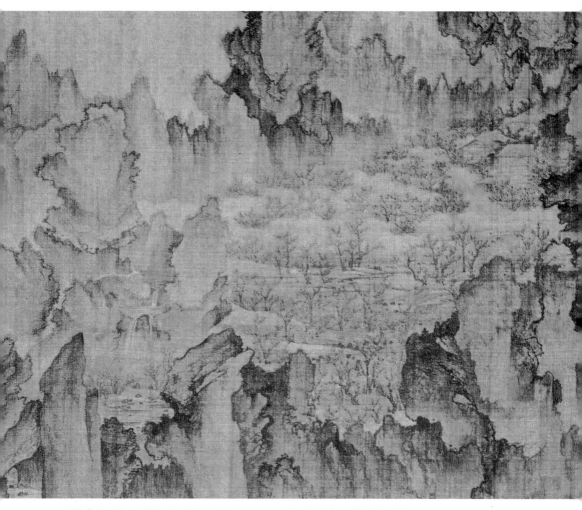

안견, 「몽유도원도」, 비단에 먹과 채색, 38.7×106.5cm, 1447년, 일본 덴리天理대학 중앙도서관

「몽유도원도」는 안평대군이 꿈에 본 도원을 안견이 그리고 안평대군의 발문이 더해진 귀중한 우리 문화재이건만 지금은
일본 덴리대에 소장되어 있다. 국립중앙박물관은 2009년 9월에 「몽유도원도」를 잠깐 대여해와 전시한 적이 있는데, 당시
유출된 문화재에 대한 환수 여론이 높아지자 이에 불안(?)을 느낀 덴리대는 "다시는 한국에서의 대여 전시는 없을 것"이라
고 하여 「몽유도원도」를 사랑하는 많은 한국인들을 슬프게 하였다.

안평대군의 컬렉션 내용은 신숙주申叔舟, 1417~75의 문집인 『보한재집保閑齋集』의 「화기畵記」에 기록되어 전한다. 그가 수집한 222점의 서화 가운데 「몽유도원도夢遊桃源圖」 등 안견安堅의 작품 30점을 뺀 나머지 192점은 모두 중국 작가들의 작품이다. 산수화 84점을 비롯해서 인물화, 글씨 등 다양한데, 멀리는 동진의 고개지顧愷之에서, 북송의 곽희郭熙, 원의 조맹부趙孟頫에 이르기까지 오늘날 중국 회화사나 서예사에 기록되어 있는 대가들의 작품들이 다수 포함되어 있다.°

부왕의 사랑과 기대를 한 몸에 받았던 왕자라는 신분도 작용했을 터이나, 기록으로 전하는 안평대군의 컬렉션은 지금의 시각으로 봐도 경이로운 데가 있다. 10대 후반의 나이에°° 수집을 시작하여 불과 10년 남짓한 기간에 안견의 여러 작품과 당시 문화 선진국이던 중국 유명 작가들의 작품을 다수 소장했다는 점에서 서화에 대한 그의 안목과 컬렉션 열정을 짐작할 수 있다. 그가 권력다툼에 휩쓸리지 않고 더 오래 살아 문화예술인으로서 서화 컬렉션을 이어나갔더라면, 그의 컬렉션은 참으로 대단한 문화유산이 되었을 것이다. 그러나 안타깝게도 그 많던 작품들 가운데 현재 남아 있는 것으로는 「몽유도원도」가 유일하다.

아무튼 컬렉터로서의 조건을 두루 갖춘 안평이었건만, 자신의 컬렉션이 흩어질 불길한 운명을 예측이나 했던 것일까, 그는 다음과 같은 기록을 남기고 있다.°°°

아하! 물건의 이루어지고 무너짐이 때가 있으며 모이고 흩어짐이 운수가 있으니 대저 오늘의 이룸이 다시 내일의 무너짐이 되고, 그 모음과 흩어짐이 또한 어쩔 수 없게 될는지 어찌 알랴!

° 안휘준·이병한, 『안견과 몽유도원도』, 예경, 1993, pp. 48-51 참조.

°° 당시의 평균수명과 연령대별 사회생활 패턴 등을 감안할 때, 10대 후반의 사회적 의미는 지금 나이로 대략 30대 초·중반의 그것과 비슷하지 않을까?

°°° 안휘준·이병한, 앞의 책, p. 46 참조.

완물상지, 조선시대 컬렉션 정신의 한 단면

낭선군 이우가 쓴 『준치첩鵪鴟帖』, 24.2×12.4cm, 국립중앙
박물관
이 서첩에는 북송北宋의 서예가 소동파蘇東坡 및 황정견黃
庭堅과 관련된 「황산곡증소동파黃山谷贈蘇東坡」와 같은 시
문들이 담겨 있다.

조선 초·중기의 서화 컬렉션 문화는 안평
대군 이후에도 왕실이나 종친들을 중심으
로 그 맥이 이어진다. 종친 컬렉터로는 낭선
군朗善君 이우李俁, 1637~93, 선조의 손자가 대표
적이다. 그는 사은사謝恩使로 세 차례나 연
경(지금의 북경)에 다녀오는 등 중국문화를
직접 보면서 예술적 안목을 넓혔고, 특히
금석문의 탁본, 역대 명필, 그림을 수집하
여 서화첩으로 발간하는 등 이 분야에서
체계적인 컬렉션 흔적을 남겼다. 그는 서
화 애호가로서 또 훌륭한 컬렉터로서 진
경문화眞景文化의 태동기였던 숙종 대에 당
대 최고 수준의 문인 서화가들과 교유하
면서 컬렉션 문화를 계승 발전시키고, 거
기서 축적된 문화적 역량을 18세기 진경
시대가 이어받도록 하는 데 일정한 역할
을 한 것으로 평가받는다.

이처럼 문헌에는 이런저런 서화 컬렉터
와 컬렉션에 관한 기록이 있으나, 아쉽게
도 조선 전기와 중기에 수집되어 오늘날까
지 남아 전하는 작품들은 빈약하기 짝이

없다. 거듭되는 외침에다 화재 등으로 대부분 멸실되었기 때문이겠지만, 다른 한편으로 조선시대에는 건국이 념인 유교의 절제와 중용정신의 영향으로 고급 골동서화의 컬렉션 문화가 발달하지 않았다는 지적도 있다.

예를 들어, '완물상지玩物喪志'를 경계하는 유교적 시대정신이 미술창작이나 수집 감상 활동을 억제했다고 보는 관점이다.° 유교정신에 충실한 사대부들이 지배하던 조선의 사회적 분위기를 감안하면 일리 있는 지적이라 하겠다. 하지만 나는 조선시대의 나라 형편이 미술활동을 후원하고 고급 골동서화를 즐겨 소장할 수 있을 정도로 물적 경제적 토대가 충분치 않았다고 보는 관점에 더 점수를 주고 있다.

어느 것이 맞고 틀리고가 아니라 세상일을 보는 관점이 다양하듯 우리 컬렉션 문화에 대해서도 다양한 관점을 통해 이해의 깊이를 더하는 것은 의미가 있는 일이다. 어쨌거나 문화예술에 대해 '완물상지'를 강조하는 그런 사회 분위기는 임란壬亂과 호란胡亂 등으로 국력이 피폐해지는 가운데 기존 가치관과 신분질서가 무너지기 시작하고 중인과 같은 경제력을 갖춘 신흥 계층이 등장하는 17세기 말까지 이어진다.

진경시대의 사대부 컬렉터 상고당 김광수

17세기 말에서 18세기 초, 조선의 사회 분위기는 큰 변화의 흐름을 타게 된다. 특히 문화예술 분야에서 18세기 초입은 사회 전반에 걸쳐 조선 고유의 가치와 미의식에 대한 자각으로 진경문화와 같은 새로운 기풍이 진작되기 시작한 시대였다.

그런 흐름은 이후 근 한 세기 동안 이어지는데, 미술창작과 수요에 있어서도 새로운 분위기가 뚜렷하다. 이전과는 달리 다양한 계층에서 미술품 수요가 창출되고 전문 컬렉터가 등장하는 등 본격적인 컬렉션 문화가 자리 잡기 시작한 것이다. 그 배경에는 문예부흥 군주인 영·정조의 치세 영향도 컸지만, 조선 후기 들어 신분제도가 완화되는 가운데 상업의 발달에 힘입어 축적된 사회경제적 에너지가 변화의 추동력이 되었다. 특히 경제력이 확장된 역관, 의관 등 중인계층이 중심이 되어 18세기 조선의 식자층을 휩쓸었던 골동서화 수집 열기는 당시 조선사회에 널리 퍼져 있던 컬렉션 문화의 한 단면을 보여주는 것이었다. 그러한 사회 분위기를 반영하듯 김광수, 김광국과 같은 수집가들이 등장하고 컬렉션 문화는 한층 풍성해진다.

이 무렵의 대표적인 컬렉터 상고당 김광수는 조선시대 한양에 세거한 전형적인 사대부 가문의 양반이었다. 그의 아버지가 영조 연간에 이조판서를 지냈고 형제들도 목사, 군수 등을 지낸 집안이다. 김광수도 30세 때 진사시에 합격하면서 한때 과거를 통한 입신양명을 꿈꾸기도 했다. 그러나 그는 대과大科를 포기하고 이것저것 구애되는 것을 다 버린 뒤, 고서화와 금석의 아름다움에 빠져 컬렉터의 인생을 살게 된다. 그의 유별난 컬렉션 열정에 세상이 주목했고, 그래서 그는 18세기 수집 열기에 불을 댕긴 인물로 평가받기도 한다.

문제는 그의 컬렉션 열정의 정도가 지나쳐 컬렉션이 불어날수록 가산은 줄고 집안이 빈궁해지자 하인들이 곁을 떠날 지경에 이르렀다는 것이다. 그는 자찬 묘지명에 그때의 사정을 짐작케 하는 아래와 같은 기록을 남긴다.

더러 밥도 못 짓고 방은 네 벽만 휑했으나
금석이나 서책을 아침저녁으로 삼아서

상고당 김광수의 자찬 묘지명이 새겨져 있는 지석, 국립중앙박물관
국립중앙박물관이 기획한 〈삶과 죽음의 이야기, 조선묘지명〉 전(2011. 3. 1~4. 17)에 전시되었다. 지석의 글씨는 김광수와 절친한 원교圓嶠 이광사李匡師가 썼다.

기이한 골동이 닿기만 하면 주머니 쏟으니

벗들은 손가락질하고 양친과 식구는 꾸짖었다.

위 기록에서 보듯 김광수도 컬렉션의 마력에 빠져 그 유혹을 떨치지 못하는 전형적인 컬렉터의 삶을 살았다. 그러나 당시 컬렉션 문화가 서화에 국한되었던 것과 달리 그의 관심은 서적, 벼루 등의 문방, 금석류에 이르면서 그 폭이 넓었고 분야도 다양했다. 이는 동시대 이름난 사대부 컬렉터였던 이하곤李夏坤, 1677~1724, 이병

연초秉淵, 1671~1751, 조귀명趙龜命, 1692~1737 등에게서는 찾을 수 없는 특징이다. 연암
燕巖 박지원朴趾源, 1737~1805이 그의 컬렉션 행태를 비판하면서도, "서화고동의 수집
과 감상에 개창開創의 공이 있다"라고 인정한 것은 이러한 이유에서일 것이다.°

컬렉터의 길을 걸은 김광수의 삶에 대한 세상의 평가는 엇갈린다. 그러나 그는
자족했다. 아니, 자신의 삶에 역사적 의미를 부여했다.

> 세상 모두가 나를 버렸듯이 나도 세상에 구하는 것이 없다. 그러나 내가 문화
> 를 선양하여 태평시대를 수놓음으로써 300년 조선의 풍속을 바꾸어놓은 일
> 은 먼 훗날 알아주는 이가 나타날 것이다.°°

그렇듯 인생의 모든 것을 컬렉션에 바친 상고당 김광수가 컬렉터로서 고집스레
지켜낸 자의식은 오늘날 컬렉터들에게 시사하는 바가 크다. 지금으로부터 250년
전, 그때의 컬렉터들은 물론이고 지금의 컬렉터들도 극복하기 힘든 소유 욕망의
차원을 넘어 그는 역사, 문화사적 시각으로 컬렉션의 의미를 인식하고 있었다. 그
인식의 깊이에는 어느 정도 한계가 있어 보이지만, 그가 이해했던 컬렉션의 의미
는 '컬렉션을 통해 계승 발전하는 문화의 힘'에 무게가 실려 있는 것으로 이해해
도 큰 무리는 없다.

시대적으로 대략 17세기까지만 하더라도 서화를 수
집하고 완상하는 취미는 권력과 경제력을 갖춘 왕실이
나 종친, 또는 사대부만이 누릴 수 있는 고급하고 아취
있는 생활의 한 방편이었다. 적어도 중인이나 상민의
영역은 아니었다. 그러나 18세기에 들어서면 세상은 변
하기 시작한다. 상업의 발달과 더불어 화폐경제가 확산

○ 강명관, 「조선후기 경화세족과 고동
서화 취미」, 『조선시대 문학예술의 생성
공간』, 소명출판, 1999, pp. 289~290.

○○ 이덕수(1673~1744)가 쓴 『상고당
김씨전』에 있는 내용이다. 안대회, 『선비
답게 산다는 것』, 푸른역사, 2007, p. 74
에서 재인용.

되는 가운데, 새로운 시대조류를 앞서 인식하고 전문기술 직종에 종사하면서 부를 축적한 중인계층이 새로운 서화 수집과 감상 층으로 가세한 것이다. 중인계층 가운데서도 특히 경제력이 확대된 의관이나 역관들이 그 중심에 있었다. 그들은 당시 문화 선진국인 청나라를 왕래하며 새로운 사상사조인 북학北學을 받아들이면서 시대변화를 앞서 읽었고, 한편으로는 서화 컬렉션을 통해 사대부 영역으로의 진입을 꿈꾸기도 했다.

석농 김광국, 조선 후기 중인 컬렉터의 시대를 열다

석농 김광국. 18세기 골동서화 컬렉션의 열기가 고조되던 무렵 본격적인 중인 컬렉터의 시대를 연 중심인물. 앞서 살펴본 김광수가 경화세족 사대부 양반층을 대표하는 컬렉터였다면 김광국은 중인층을 대표하는 컬렉터였다.

석농은 집안 대대로 고위 의관직을 지낸 중인 가문 출신이다. 20세에 의과에 합격하여 품계가 종2품 내의內醫에 이르렀고, 중국 가는 사신을 따라 연경에 두 번이나 다녀온 이력도 있다. 당시 의관들에게는 중국 사행使行을 가면 사적私的으로 약재 무역을 통해 재산을 불릴 수 있는 기회가 주어졌다. 석농 집안도 선대부터 그런 기회를 이용하여 상당한 부를 축적할 수 있었을 것이고, 김광국은 그 넉넉한 재력을 바탕으로 한 시대를 풍미하는 컬렉터가 될 수 있었다.

석농의 컬렉션은 질적으로나 양적으로 18세기 조선을 대표하기에 부족함이 없다. 조선과 중국의 서화는 물론이고 일본의 풍속화 우키요에浮世繪, 서양의 판화까지 망라되었다. 내용에서도 안견, 강희안姜希顔, 1417~64 등 조선 초·중기의 작품에서 자신이 살았던 당대의 유명 화가 정선鄭敾, 1676~59, 심사정沈師正, 1707~69, 강세

『화원별집』 표지, 국립중앙박물관
석농은 그가 수집한 작품들을 모아 일차로 『석농화원』으로 묶고, 그 뒤 추가적으로 수집한 작품들을 『화원별집』으로 묶었다.

황姜世晃, 1713~91의 작품까지 골고루 갖추고 있었다. 그가 이처럼 방대한 컬렉션을 이룰 수 있었던 배경은 일차적으로 그의 넉넉한 재력이었겠지만, 다른 한편으로 서양문물과의 접촉이 활발해진 18세기라는 시대적 상황에다 김광국 자신이 사신을 따라 중국을 두어 차례 다녀오면서 보고 들은 조선 바깥 문물에 대한 관심 내지 호기심도 일부 작용했을 것이다.

석농은 자신이 수집한 서화를 『석농화원石農畵苑』이라는 화첩으로 꾸몄다. 미술품 컬렉션과 관련하여 자주 인용되는 유한준俞漢雋, 1732~1811의 발문(이 책의 p. 126에 소개)으로 유명한 바로 그 화첩이다. 『석농화원』에는 수록된 작품마다 그의 짧은 평문評文이 곁들여 있어 그 가치를 더해주고 있다. 각 평문은 작품을 보는 석농의 안목과 컬렉션 세계를 보여주는 귀중한 기록인데, 이러한 기록을 남긴 사례는 조선시대를 통틀어 그가 거의 유일하다. 안목이나 식견 없이 그저 모으기

김광국의 평문이 첨부된 윤두서의 「돌 깨는 사람」, 종이에 수묵, 23×15.8cm, 18세기, 개인 소장

석농은 그가 수집한 작품에다 짧은 평문의 컬렉션 기록을 남겼는데, 서화에 대한 그의 안목과 컬렉션 세계를 엿볼 수 있다.

심사정, 「와룡암소집도」, 종이에 수묵, 29×48cm, 1744년, 간송미술관

그림 속의 세 사람은 석농 김광국, 상고당 김광수, 현재 심사정이다. 석농은 김광수, 심사정 등 당시의 대표적 미술품 소장
가, 화가들과 교류하면서 조선 후기 컬렉션 문화를 풍성하게 한 중심인물이었다.

만 하는 졸부 수장가와는 차원이 달랐다는 말이다.

그렇듯 방대한 컬렉션을 통해 체득하였을 그의 서화 감식 안목은 그 시대를 대
표하기에 부족함이 없었다. 그래서 중인 신분임에도 조선 중기 최고의 선비화가
윤두서尹斗緖, 1668~1715가 이경윤李慶胤, 1545~1611의 「송음고일도松陰高逸圖」에 남긴
화평을 비판하는 자신감을 보이기도 했다. 또 심사정, 김광수 등과 같은 당대 최
고의 화가, 컬렉터들과의 교류를 주도하는 등 18세기 후반 조선의 미술품 컬렉션
문화계의 중심에는 늘 그가 있었다.

한편 석농 등에 의해 주도된 18세기 중인 컬렉션 문화는 19세기로 접어들면서 더욱 활기를 띠고 저변도 두터워진다. 하나의 문화운동으로 볼 수 있을 정도였다. 그 중심은 의관, 역관 등 전문 기술직에 종사하면서 경제력을 불려나간 중인들이었다. 이들은 경제력을 바탕으로 전통적으로 양반들이 누려왔던 컬렉션 세계로 성큼 들어선다. 그 근저에는 '지식'을 갖추고 '부자'가 된 그들도 사대부들처럼 살고 싶은 욕망이 꿈틀대고 있었다.

그러나 신분의 벽은 엄연한 것이어서, 그들은 나름대로 그들만의 문화예술 모임을 만들고 한편으로는 서화골동을 수집함으로써 신분의 한계에 대한 불만과 울분을 달래기도 했다. 중인 시사詩社 운동이 유행했고, 그러한 중인들의 문화적 에너지는 자연스레 서화 창작과 컬렉션으로 연결되면서 19세기는 중인들이 미술창작과 컬렉션을 주도하는 시대가 되는 것이다. 작가로서는 조희룡趙熙龍, 1789~1866, 전기田琦, 1825~54, 유숙劉淑, 1827~73 등이 있었고, 유최진柳最鎭, 1791~1869, 나기羅岐, 1828~74, 이상적李尙迪, 1804~65 등은 컬렉터 그룹을 형성했다.°

○ 손영옥, 『조선의 그림 수집가들』, 글항아리, 2010 참조.

대를 이은 컬렉션, 조선의 컬렉터로 우뚝 서다

중인, 특히 경제력과 시대 흐름의 안목을 갖춘 의관, 역관들이 중심이 되어 전개된 조선 후기 컬렉션 문화는 19세기 초 절정기를 거친 후 19세기가 끝나갈 무렵한 사람의 걸출한 컬렉터를 배출한다. 바로 위창 오세창이다.

위창의 부친이 역관 오경석吳慶錫, 1831~79이고, 오경석이 역관 이상적李尙迪°° 의 제자였던 점을 고려하면, 위창의 컬렉션 인생은 당대 최고 수준의 지식인이자 컬

위창 오세창(1864~1953)
위창은 19세기 말에서 20세기 전반을 대표하는 우리 서화의 최고 감식안이자 컬렉터였으며, 서예와 전각에도 일가를 이룬 개화사상가였다.

렉터인 부친의 스승과 부친으로부터 전수, 계승되어 마침내 하나의 큰 봉우리로 완성된 것이라 할 수 있다. 여기서 우리는 한 사람의 뛰어난 컬렉터와 컬렉션이 대를 이은 오랜 학습과 수집 열정, 경제력을 기반으로 탄생하는 한 예를 보게 된다.

위창은 일반인들에게는 3.1 독립을 선언한 민족대표 33인의 한 사람으로 잘 알려져 있다. 그러나 오히려 그의 진면목은 그가 19세기 말에서 20세기 전반을 대표하는 서예가, 전각가이며, 컬렉터이자 감식안이었던 데서 찾아야 한다. 그는 우리 전통문화에 대한 폭넓은 이해와 안목을 바탕으로 서화 금석문의 연구와 수집, 체계적 정리를 통해 식민지시대 민족문화의 보전과 창달에 일생을 보냈기 때문이다. 그런 그의 업적은 크게 세 영역으로 나누어볼 수 있다.

첫째는 컬렉터로서의 족적이다. 미리 결론적으로 말하건대 필자는 그를 위대한 컬렉터로 부르는 데 주저하지 않는다. 앞서 위대한 컬렉터가 되기 위한 조건으로 무엇보다 작품을 꿰뚫어보는 뛰어난 미감과 감식안을 갖추어야 하고, 거기다가 수집을 향한 열정과 집념, 그리고 그것을 뒷받침하는 경제력이 있어야 한다고 했다. 위창은 어려서부터 훌륭한 컬렉터였던 부친으로부터 자연스럽게 서화를 보는 교육과 훈련을 받았을 것

○○ 이상적은 추사 김정희와 특별한 인연으로 우리 서화사에 등장한다. 추사가 제주 유배 시절 자신을 잊지 않고 귀한 서책과 청나라 지인들의 소식을 전해준 이상적에게 고마움을 담아 「세한도」를 그려 선물하게 되는데, 국보 180호 「세한도」는 그렇게 탄생했다.

다양한 서체로 쓰여진 오세창의 글씨, 개인 소장

이 작품에서 보듯 위창은 특히 예서와 전서에 뛰어났으며, 전국 곳곳의 당우堂宇에는 그의 현판 글씨가 많다.

이고, 또 물려받은 상당량의 수집품에다 경제적 유산이 더해짐으로써 약관의 나이에 이미 한 시대를 대표하는 컬렉터로서 확고한 기반을 갖추게 된다.

그러나 그의 진면목은 타고난 재주와 노력, 서화 애호정신, 우리 문화유산에 대한 깊은 관심으로 부친이 물려준 수집품들의 가치를 재발견하고 거기에 자신의 안목으로 수집한 서화들을 보탬으로써 2대에 걸쳐 1,000여 점의 방대한 컬렉션으로 발전시킨 데에서 찾아야 한다. 대부분의 컬렉션이 자식 대에 와서 흩어지면서 선대의 컬렉션 정신과 열정이 계승되지 못하는 사례에 비추어볼 때, 위창의 컬렉션은 참으로 소중한 의미가 있다.

위창의 두 번째 업적은 수집에서 한 단계 더 나아가 그의 방대한 수집품을 체

『근묵』 영인본
오세창이 고려 말부터 조선 말까지 대표적인 학자와 서화가 1,136명의 글씨와 간찰 등을 모아 묶은 것이다. 성균관대학교에서 4년간의 탈초 번역 작업을 거쳐 실제 크기로 영인하여 2009년에 전 5권으로 출간하였다. ⓒ성균관대학교

계적으로 정리하고 연구하여 우리 서화사에 획기적인 자료집으로 집대성한 것이다. 위창은 그가 필생의 공력을 다해 수집한 컬렉션을 『근역서휘槿域書彙』, 『근역화휘槿域畵彙』, 『근묵槿墨』, 『근역인수槿域印藪』로 이름 붙인 글씨첩, 그림첩, 인장첩으로 엮었다. 1911년에 낸 『근역서휘』에는 신라에서 대한제국까지, 국왕에서 문무관료와 학자, 중인을 망라한 1,100명의 필적을 수록하였다. 『근역화휘』는 고려 말 이래 조선의 화가 191명의 옛 그림 251점을 모아 정리한 것이다.

한편 위창은 이렇게 수집된 방대한 컬렉션을 토대로 작가와 그 이력 등을 체계적으로 정리하여 1928년에는 우리나라 최초의 고서화 인명사전이자 자료집인 『근역서화징槿域書畵徵』을 출간한다. 신라의 솔거率居에서 책 출판 직전에 세상을 떠난 정대유丁大有, 1852~1927까지 화가 392명, 서예가 576명, 서화가 169명 등 총 1,117명의 작품과 생애에 관한 원문을 초록하고 출전出典을 표시한 저작이다. 그 이전에도 없었고 이후에도 없을, 또 그 누구도 흉내 낼 수 없는 참으로 대단한 작업이라고 아니할 수 없다.

이러한 업적들만으로도 훗날의 컬렉터와 연구자 들은 그에게 많은 빚을 지고 있다. 그리고 더욱 다행스러운 것은 그의 컬렉션이 이처럼 체계적으로 분류, 정리된 덕에 그의 사후 여러 사정으로 그의 컬렉션이 정리될 때, 이리저리 낱개로 흩어지지 않고 최소한 각 묶음(첩) 상태를 유지한 채로 주요 박물관이나 미술관에 소장될 수 있었다는 사실이다.

지금까지 우리는 위창이 이루어놓은 방대한 컬렉션과 그 컬렉션의 정리 및 연구 업적을 이야기했지만, 당대의 대표적인 서화 감식가로서 각종 민족문화예술 활동을 후원하고 서화 컬렉션계의 중심을 굳건히 지킨 그의 공적도 무시할 수 없다. 대표적으로 그는 간송澗松 전형필全鎣弼로 하여금 우리 문화재 수집 사업에 매진하도록 하고 적극 도움으로써 민족문화재의 보고寶庫 간송 컬렉션을 탄생시켰

다. 어찌 보면 지금의 간송 컬렉션은 위창의 안목과 도움 없이 존재하기 어려웠을 테니, 결국 위창이 간송을 도와 우리 문화재를 지켜내는 데 한 축을 담당했다고 해도 결코 과언이 아니다.

이렇듯 미술 애호는 한 개인의 자족과 즐거움을 넘어 기록이 되고 역사가 된다. 시종 우리 역사 문화예술과 함께 한 위창의 90평생, 그런 위대한 컬렉터가 있어 우리는 민족문화의 소중함을 알게 되고 한국미술의 아름다움을 이야기할 수 있게 되는 것이다.

우리 사회 각 분야가 다 그랬겠지만, 컬렉션 역사에 있어서도 20세기 전반은 질곡의 시대, 절망의 시대였다. 대한제국이 멸망하고 국권이 강탈된 상황에서 소중한 문화재가 파괴, 도굴되고 아무런 제약 없이 국외로 유출되던 일제강점기가 바로 그러한 시대였다. 경제적으로 피폐해진 이 땅의 사람들은 자신들의 문화유산을 지킬 수 없었고, 일본인들이 중심이 되어 우리 서화골동의 수집에 열을 올리고 경매가 활발해지면서 외형적 거래가 급증하는 기현상이 연출되고 있었다. 암흑의 시대, 그 와중에서도 비록 소수이긴 하지만 안목 있고 재력을 갖춘 한국인 컬렉터들이 등장하면서 자생적인 컬렉션 문화가 싹을 틔우며 희망을 잉태하고 있었다.

전형필, 민족문화재를 수호한 위대한 컬렉터

그러한 시대에 또 한 사람의 위대한 컬렉터가 탄생하였으니, 전형필이 바로 그이다. 간송 전형필. 고미술 컬렉터들에게는 그 이름만 들어도 가슴이 벅차오르고 두 손 모아 존경을 표하게 하는 사람! 인명사전은 그의 이력을 아래와 같이 정리하고 있다.

전형필. 1906~62. 문화재 수집가. 중추원 의원이자 종로의 거상이었던 전영기의 차남으로 태어나 휘문고보와 일본 와세다대학을 졸업하고, 일제에 의해 반출되는 문화재들을 지키고자 오세창, 고희동 등과 함께 우리 미술품과 문화재의 수집, 보존을 위해 전 재산을 바쳐 평생을 헌신했다. 1932년 한남서림을 인수하여 고서화와 골동을 수집하였고, 1934년에는 성북동에 북단장北壇莊을 개설하여 이곳에 우리나라 최초의 사립미술관인 보화각葆華閣을 열었다. 1940년에는 보성고보를 인수하여 육영사업에도 힘썼고, 1960년에는 김원룡, 최순우 등과 고고미술동인회(현 한국미술사학회)를 결성하여 동인지『고고미술』 발간에 참여하였다. 1962년 대한민국문화훈장이 추서되었다.

우리 문화재 수집과 보존에 쏟은 그의 열정과 업적을 어찌 몇 줄의 약력으로 기릴 수 있겠는가마는 그의 이력 행간을 찬찬히 살펴보면 그가 한국 문화재사, 컬렉션 역사, 아니 한국 역사에 남긴 족적이 어떤 의미를 갖는 것이며, 사거한 지 불과 반세기 남짓 되는 이 시점에서 왜 그가 이미 불멸의 전설이 되어 있는지를 짐작하기 어렵지 않다. 어쩌면 여기 기록되지 않은 이면의 행적을 통해 진정 그의 위대함을 확인할 수 있는 부분이 더 많을지도 모르겠다.

간송은 1930년대 초반, 그의 나이 20대에 민족정신과 문화전통이 녹아 있는 우리 미술품의 해외 유출을 막고 수집, 보전하는 것이 자신에게 부여된 사명이라고 확신한다. 이 과정에서 당대 최고의 감식안이자 컬렉터였던 오세창과의 만남은 차라리 운명적이라고 해야 할까? 위창은 우리 문화재 수집에 관한 자신의 뛰어난 안목과 컬렉션 정신을 젊은 청년 간송에게 아낌없이 전수했고, 간송은 민족문화재 수집과 보전의 올바른 정신을 배우며 열정과 집념으로 컬렉션에 몰두했다. 간송은 위창의 지도를 받으며 선대로부터 물려받은 10만석 재산을 민족문화재 수집

간송 전형필(1906~62)
우리 고미술 컬렉터들에게는 그 이름만 들어도 가슴이
벅차오르는 간송 전형필. 그는 한국문화재사와 컬렉션
역사에 큰 족적을 남긴 위대한 컬렉터이자 대문화인이
었다. ⓒ 간송미술문화재단

에 아낌없이 쏟아부었다. 우리 컬렉션 역사에 이전에도 없었고 이후에도 없을 위대한 간송 컬렉션은 그렇게 해서 탄생했다.

이를 두고 혹자는 위창의 안목과 간송의 재력으로 오늘날의 간송미술관이 탄생했다고 하지만, 나는 오히려 간송의 큰 도량에다 사명감, 열정과 신념, 우리 문화재에 대한 간절한 사랑이 있어 간송미술관이 존재할 수 있었다고 믿는다. 컬렉터로서 그의 위대함은 바로 간송 그 자신의 열정과 사명감에서 비롯했다고 보는 것이다.

문화재 수집 과정에서 보여준 투쟁에 가까운 그의 열정을 전하는 일화는 한두 가지가 아니다. 국문학자 김태준金台俊, 1905~49을 경북 안동에 급히 보내 『훈민정음해례본』(국보 70호)을 구입한 뒤 "이제야 우리가 한글과 같은 위대한 문자를 만든 진정한 문화민족임을 일본인 앞에서 자랑할 수 있게 되었다"라며 감격스러워했던 일, 「백자청화 양각진사철채 난국초충문 병」(국보 294호)을 거금에 낙찰받아 일본인들을 압도한 일, 충청도 공주에 있는 조상 전래의 광대한 농장을 처분하여 영국인 컬렉터 존 개스비J. Gadsby의 고려청자 컬렉션을 인수한 일, 아궁이 불쏘시개로 사라지기 직전의 『해악전신첩海嶽傳神帖』을 수집한 일 등, 그의 컬렉션 일화 하나하나에 간송의 민족문화 사랑과 컬렉터로서의 위대함이 배어 있다.

우리 민족문화재의 수집과 보전을 향한 그의 사명감과 열정 앞에 하늘이 감복

정선, 『해악전신첩』 중 「단발령망금강斷髮嶺望金剛」, 1747년, 32.2×4cm, 비단에 담채, 간송미술관

『해악전신첩』은 '바다와 산의 초상화'라는 뜻으로, 겸재 72세 때 세 번째로 금강산을 여행하며 노년의 무르익은 필치로 내·외금강 곳곳을 그린 화첩이다. 이 화첩은 1930년대 친일파 송병준의 집에서 아궁이 불쏘시개로 사라지기 직전, 한 고미술 거간에 의해 극적으로 구해져 간송의 손에 들어간 사연으로도 유명하다.

○ 겸재 정선이 72세 되던 1747년(영조 23년) 세 번째로 금강산을 유람하면서 그린 내외금강산 풍경 21폭. 진경산수화의 대표작으로 꼽힌다.

한 것일까? 하늘은 그에게 뛰어난 명품들을 수집할 기회를 주었고, 그의 손을 거쳐 수집된 명품들을 민족의 영원한 문화유산으로 남게 했다. 그가 수집한 물건에 얽힌 일화들은 우리 컬렉션 역사에서 하나의 전범典範이 되고 역사가 되었다. 방대한 수집품 하나하나에는 우리 문화재에 대한 그의 깊은 사랑이, 민족문화의 영광을 위해 헌신한 열정과 집념이 고스란히 녹아 있다.

간송이 수집한 작품들은 전적, 서화, 도자기, 불교미술품, 와당 등 참으로 다양하다. 양적으로는 물론 질적으로 충실하고 우수하여 한국을 대표하는 컬렉션으로 이름나 있다. 국보와 보물만 하더라도 각각 12점, 10점에 이르고 컬렉션 가치뿐만 아니라 역사적, 미술사적 가치가 높은 자료는 일일이 열거하기가 힘들 정도다. 혹자는 국보, 보물로 지정된 문화재 숫자만 보면 호암 컬렉션이 앞선다고 이야기하지만, 필자는 전체적 짜임새나 내용 등 질적인 면에서 간송 컬렉션이 호암 컬렉션을 앞선다고 생각한다.

간송은 일찍부터 그가 수집한 문화재를 보존, 전시할 공간을 준비했다. 1934년 서울 성북동(당시는 경기도 고양군 숭인면 성북리)에 1만 평의 땅을 매입해 건물을 짓고 북단장北壇莊이라 이름 붙인 뒤 유물들을 보존, 관리하기 시작한 것이다. 그후 1938년에는 북단장에 새로 미술관을 짓고 보화각保華閣으로 이름 지었다. 성북동에 있는 지금의 간송미술관이 바로 그것이다. 위창은 보화각의 정초명定礎銘에 이렇게 썼다.

…… 우뚝 솟아 화려하니 북곽北郭을 굽어본다. 만품萬品이 뒤섞이어 새 집을 채웠구나. 서화 심히 아름답고 고동은 자랑할 만. 일가에 모인 것이 천추의 정화로다. …… 세상 함께 보배하고 자손 길이 보존하세.

고려청자의 최고 걸작으로 꼽히는 「청자상감 운학문 매병」, 국보 68호, 높이 42.1cm, 간송미술관

국립중앙박물관의 〈천하제일 비색청자 특별전〉(2012. 10. 18-12. 16)에 전시 장면. 일제강점기에 일본인이 강화도에 있는 고려 권신 최우崔瑀의 무덤을 도굴하여 수습한 것으로 알려져 있으며, 몇 사람의 손을 거쳐 간송이 구입하였다.

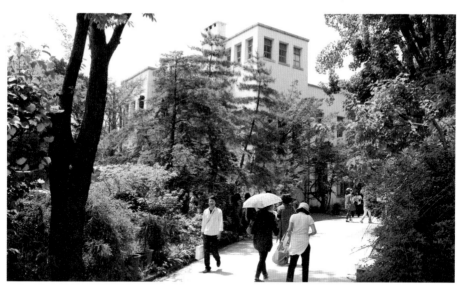

보화각 전경
1938년 우리나라 최초의 사립미술관으로 지어진 보화각. 간송 컬렉션의 수장고이자 전시공간이다.

국권을 침탈해간 일본인들 손에 있는 우리 문화재를 다시 민족의 품에 되돌리고자 투쟁했던 간송. 그 일생의 하루하루가 조국과 민족의 영광을 위해 바친 열정으로 일관되었다. 대부호의 아들로 태어났으나 안락한 세속의 삶을 포기하고 그는 망국민으로서의 비애가 강요된 민족과 운명을 함께하는 길을 택했다. 소중한 민족문화재의 수집과 보전을 통해 언제가 될지 모르지만 민족정신의 부활을 염원했다. 그 과업과 소명이 그를 너무나 힘들고 고독하게 했던 탓일까? 그는 그가 꿈꾸었던 완전한 민족문화의 부흥을 채 보지 못하고 세상을 떠났으니, 향년 56세였다.

그가 간 지 이제 반세기를 넘어서고 있지만, 오히려 시간이 흐를수록 그의 위

대함은 후세 사람들에게 더 큰 감동으로 다가오고 있다. 이 글처럼 고미술 컬렉션 역사에 한정하여 다루기에 그는 너무나 위대한, 한 시대를 대표하는 대문화인이었다. 그래서 오늘도 그를 기리는 많은 사람들이 그가 평생 염원해왔던 민족문화의 보전 정신을 가슴에 떠올리며 성북동 고즈넉한 숲 속에 자리한 그의 영원한 안식처이자 민족미술의 보고인 간송미술관을 찾고 있다.

컬렉션 기증의 선구적 사례, 박병래

간송과 비슷한 시기 우리 고미술계에 또 한 사람의 컬렉터가 조용히, 그러나 열정을 다해 조선백자를 중심으로 고미술품을 수집하고 있었으니, 수정水晶 박병래朴秉來가 바로 그이다.

수정, 그는 조선백자의 아름다움을 찾아 오직 한길을 걸으며 40여 년의 짧지 않은 컬렉션 생애를 보냈다. 그리고 그는 수집한 보석 같은 컬렉션 대부분을 국립중앙박물관에 기증하고 떠남으로써, 어떻게 보면 간송과는 또 다른 차원에서 우리 컬렉션 역사에 새로운 지평을 연 사람이다.

수정은 1903년 충남 논산의 가톨릭 신자 집안에서 태어나 프랑스인 목睦 신부의 권유로 일찍 신학문을 시작했다. 그 배경에는 신학문의 가치와 시대조류를 인식한 부친의 적극적인 후원이 있었다고 전한다. 그의 부친은 양정고보에 수정보다 2학년 위 학급으로 들어가 아들과 함께 학교에 다니며 신학문을 배웠을 정도로 시대의 변화를 내다본 진취적인 사람이었다. 훗날 동성학교 교장이 되어 육영과 가톨릭 발전에 힘쓴 박준호이다.

수정은 양정고보와 경성의학전문학교를 졸업한 뒤, 1935년 서울 저동의 무라

수정 박병래(1903~74)
국립중앙박물관 박병래 기증실 벽면에 있는 그의 동판 얼굴. 우리 컬렉션 역사에서 박병래는 기증 문화의 초석을 놓은 사람으로 평가받는다.

카미 병원을 천주교단에서 인수하여 설립한 성모병원의 초대 원장으로 취임하면서 의사로서 본격적인 활동을 시작한다. 이후 그는 가톨릭의대 학장, 한국결핵협회 회장 등을 역임하며 가톨릭 신자의 마음으로 국민 건강과 생명을 돌보는 데 헌신하였다. 바쁜 일상에서도 그는 취미로 1930년대 초부터 도자기, 특히 조선백자 수집에 열중했으며 그렇게 수집한 수집품 362점을 국립중앙박물관에 기증하고 두 달 뒤 영면에 들었다.

나는 수정 박병래의 행적을 떠올릴 때마다 좀 막연하긴 하지만 참으로 '맑고 담백한' 느낌을 받곤 한다. 그가 평생 컬렉션 대상으로 삼았던 조선백자의 느낌과 비슷하다고 할 수 있을까? 가톨릭 신자로서, 의사로서, 그리고 고미술 컬렉터로서 살다간 그의 여러 이미지를 함께 겹쳐보지만, 내가 받는 그런 이미지가 정확히 어디에서 연유하는지는 분명치 않다. 하지만 그에 대한 나의 관심은 컬렉터로서 보낸 그의 삶에 집중되어 있어 '맑고 담백한' 느낌도 그로부터 비롯한 것일 텐데, 그래서 그런지 컬렉터의 길을 걸은 그의 삶에 더욱 경의를 표하게 되는지도 모르겠다.

수정의 컬렉션 이력은 참으로 우연한 계기로 시작된다. 그가 경성의학전문학교 부속병원 내과교실 조수로 일하던 어느 날, 주임교수 노사카^{野板}가 조선백자 접시

국립중앙박물관의 수정 박병래 기증실에 전시되고 있는 명품 연적들.

를 내보이며 "박군, 이것이 무엇이지?" 하는 물음에 수정은 "조선 것은 아닌 듯
합니다"라고 대답했다. 그러자 노사카 교수는 정색을 하며 "조선인이 조선 접시
를 몰라서 되느냐?"라고 했다는데, 그때의 수치와 분함은 민족문화에 무지한 자
신에 대한 분노로 바뀌었고 수정의 생애에 큰 변화를 몰고온다. 그 사건이 계기가
되어 수정은 조선 도자기가 전시되고 있는 병원 근처 창경궁 이왕가박물관을 매
일 드나들다시피 하면서 우리 도자기의 아름다움과 조상들의 예술적 재능을 발
견하고 본격적으로 수집에 나서게 된다.

이처럼 수정이 조선 미술의 아름다움에 눈뜨면서 마침내 조선 도자의 수집을
자신의 의무라고 생각한 배경에는 당시 일본의 식민지 지배하에서 조선 도자기
가 마구 유출, 소실되어가는 현실에 자극받은 점도 작용했을 것이다.

그러나 컬렉터로서 그의 참모습은 조선 도자기 표면의 색채미나 형태의 아름
다움을 넘어 그 내면에 깃들어 있는 조선 본연의 아름다움과 민족의 예술정신을

　　　　오래된 아름다움

발견하고 그것을 컬렉션을 통해 현양하는 것을 평생 자신의 컬렉션 지향점으로 삼은 데 있다. 도자기 표면의 색과 문양, 그 형태에 감추어진 민족의 마음과 예술 정신의 깊은 맛을 누구보다도 정확히 인식한 그가 있어 우리 도자의 미학적 해석이 풍부해지고 컬렉션 문화도 한 단계 성숙해졌다고 보고 싶은 것이다.

또 다른 수정의 비범함은 넉넉지 않은 경제사정 속에서도 그토록 주옥같은 조선백자 컬렉션을 이루었다는 점이다. 현실적으로 경제력 없이 열정만으로 훌륭한 컬렉션을 완성한다는 것은 불가능에 가까운 일이다. 유명 컬렉터 가운데 실업가나 자산가가 많은 것도 그 때문이다. 수정의 경우는 그러한 상식과는 분명 다르다. 그가 이 길로 접어든 것은 그의 나이 20대 후반이었던 1930년 무렵이었다. 의사였으므로 일반인에 비해서는 경제적 여유가 있었겠으나, 성 루가병원을 경영한 말년의 몇 해를 빼고는 평생 봉급생활자로 일했기 때문에 결코 경제적으로 윤택했다고 할 정도는 아니었다. 그런 환경에 있으면서도 그는 1974년 72세로 생을 마감할 때까지 근 50년간 수집을 계속했다. 어떻게 보면 그의 컬렉션 생애는 마음에 드는 물건을 마음껏 수집하기에는 넉넉지 않았던 경제사정과의 갈등, 고민, 투쟁의 연속이 아니었을까. 그는 부족한 경제력을 열정과 사명감, 집념으로 극복했다. 그의 일화를 보면 물건 하나 사는 데 몇 년이 걸린 적도 있고, 또 대금을 수차례 나눠 지불하는 것은 보통이었다.°

그의 컬렉션 이력에서 특별한 것은 수집을 시작한 나이가 젊었다는 점에서, 수집 기간이 길었다는 점에서, 더욱이 그 무엇보다도 조선백자 한길에 청빈의 정열을 바쳤다는 점에서 보통의 컬렉터에게서 발견할 수 없는 경이로움이 있다. 오랜 기간에 걸쳐 계통적으로 물건을 수집했다는 점도 특별하다. 수정이 모은 700여 점의 도자기는 청화백자가 주류를 이루는데 특히 접시, 연적, 필통의 경우 양과 질에서 조선 선비의 기품

° 박병래, 『백자에의 향수』, 심설당, 1981 참조.

국립중앙박물관 수정 박병래 기증실의 전시 장면
수정은 오랜 기간에 걸쳐 조선백자 그중에서도 연적, 필통 등 선비의 사랑방 용품들을 계통적으로 수집함으로써 양과 질에서 이 분야를 대표하고 있다.

을 품고 있는 명품들이 많다.

그는 넉넉지 않은 경제사정에도 불구하고 한번 산 물건은 절대로 남에게 넘기지 않았고, 같은 물건을 두 번 사지도 않았다. 어떻게 보면 그의 컬렉션 생애는 컬렉터의 전범典範이라고 할 만한 그런 삶이었다. 그렇기에 물건 하나하나에는 넉넉지 않은 경제력의 제약을 뛰어넘은 수정의 안목과 열정이 담겨 있다.

그가 그토록 혼신을 다해 수집한 도자기들은 6.25가 터진 이듬해 1.4 후퇴 때, 일각을 다투는 피난 상황에서 인간의 한계를 넘는 초인적인 노력으로 사랑채 바깥마당에 몇 길이 되는 구덩이를 파고 모래 속에 차곡차곡 파묻은 덕분으로 한 점도 파손되지 않은 채 보존될 수 있었고, 지금 우리들은 그 물건들을 국립중앙박물관 수정 기증실에서 만나볼 수 있다.°

○ 환도 후에 파보니 함께 묻었던 서화는 습기가 차서 대부분 못쓰게 되었고 겨우 몇 점만 골라냈을 뿐 나머지는 휴지가 되고 말았다고 한다. 그중에 한 점이 그 유명한 단원檀園 김홍도의 「포의풍류도布衣風流圖」이다.

○○ 우리 컬렉션 기증문화의 역사에서 수정 이전에도 대규모 기증 사례가 없던 것은 아니다. 다산 박영철이 대표적인 예이다. 박영철은 일제강점기에 일제에 협력하며 도지사, 중추원참의 등 고위직을 두루 역임하였고 상당한 재산을 모았던 사람으로 당대 대표적인 고미술 컬렉터이기도 했다. 유족은 그의 사후 유언에 따라 1940년 100여 점의 서화와 이를 전시할 진열관을 지을 비용을 경성제국대학(지금의 서울대학교)에 기증했다. 오늘날 서울대박물관이 있게 한 중심인물이라 할 수 있는데, 친일의 경력과 컬렉션 기증의 경력을 어떻게 종합하여 평가할 것인가 하는 문제가 있다.

그러나 단언컨대 컬렉터로서 수정의 진정한 위대함은 그가 50년 가까이 혼신을 다해 수집한 물건들을 사회에 환원(기증)함으로써 한국 컬렉션 역사에 큰 획을 그었다는 데 있다. 수집품의 기증문화는 서구사회에서는 자주 있는 일이어서 특별한 것이 아니지만, 당시 우리 사회에서는 흔치 않은 일이었다.°° 그런 상황에서 수정은 별세하기 두 달 전인 1974년 3월 31일, 그의 수집품에서 가려 뽑은 362점을 국립중앙박물관에 기증하는 숭고하고도 참으로 힘들었을 결정을 내리게 된다. 이로써 그는 혼자 짊어져왔던 민족문화재 보전의 무거운 책무에서 겨우 해방되어 안심함과 동시에, 그 중책을 국가에 위탁하고 조선도자의 아름다움을, 그것을 만든 민족 전체의 몫으로 돌린 것이다.

우리 사회에서 일생의 컬렉션 거의 전부를 기증한 예는 수정이 처음이었다. 수정의 기증으로 국립중앙박물관은 조선시대 도자 분야가 양적·질적으로 한층 충실해졌음은 물론이다. 또 이를 본받아 뜻있는 사람들의 미술품 컬렉션 기증이 이어지는 기증문화의 선구적 사례가 되었다. 자신의 분신과 같은 수집품을 아무런 조건 없이 기증한 것이 어찌 보통의 일이겠는가. 진정 컬렉션의 열병을 앓아보고 고뇌한 사람만이 그 심정을 알 뿐이다.

그럼에도 수정은 "의업을 천직으로 알고 살아온 50년 동안 소중한 우리 문화재 수집에 취미를 붙이지 못했더라면 내 일생은 한결 삭막했으리라 믿는다"라며 오히려 자신의 수집품에 고마움을 표했고, "조선도자 수집에 들인 내 작은 열의는 수백 년에 걸쳐 조영造營해온 가마의 저 아찔해지는 듯한 규모와 거기서 땀 흘린 이름 없는 도공의 노고에 비하면 바다에 뜬 좁쌀 알갱이 정도에 지나지 않는다"라고 겸손해했다.°

참으로 그는 아름다움을 컬렉션한 아름다운 컬렉터였다. 그리고 그는 그 아름다움을 사회에 되돌리고 떠났다.

○ 박병래, 『백자에의 향수』, 심설당, 1981 참조.

개성상인 이홍근, 평생 수집품을 사회에 되돌린 대문화인

이쯤에서 잠시 우리 사회의 컬렉션 환경과 컬렉터들의 사회경제적 배경, 그리고 그 면면이 어떻게 변화해왔는가를 잠깐 살펴보자.

나라가 해방되고 6.25, 그리고 1960~70년대를 거치면서 우리 사회의 컬렉션 지도에 새로운 변화가 일어난다. 급격한 정치사회적 환경 변화와 더불어 많은 컬

렉션이 정리되거나 흩어지기도 하고 손바뀜이 진행되기 시작한 것이다. 해방 전후 공간에서는 일본인들의 수장품들이 여러 곡절을 거치며 새 주인을 찾아갔고, 또 6.25를 전후로 수많은 물건들이 흩어지고 병화를 입어 산일되기도 했다. 대표적으로 청분실(이인영) 컬렉션, 이병직의 수진재 컬렉션, 해원문고(황의돈 컬렉션), 석남문고(송석하 컬렉션), 장택상, 김성수의 수장품들이 이리저리 흩어지고 훼손되는 비운을 맞았다. 그 많던 위창 컬렉션이 정리된 것도 1960년대 초반이었다. 그래도 위창 컬렉션은 그의 생전에 분야별로 잘 정리되어 있었던 덕에 묶음을 유지하면서 새로운 소장처를 찾았으니, 불행 중 다행이라면 다행이었다.°

○ 이 무렵 주요 컬렉션의 부침과 유랑에 대해서는 이겸로, 『통문관 책방비화』, 민학회, 1987 참조.

다른 한편으로 사회가 안정되고 경제가 빠른 속도로 성장하면서 컬렉터 층이 넓어지고 시장 규모도 비례해서 확대되었다. 예전에도 그랬고 지금도 그렇듯 그러한 환경 변화가 진전되는 가운데 우리 사회에서 컬렉션을 주도하게 되는 사람들은 역시 경제성장과 더불어 경제력을 늘려나간 자산가나 기업인 들이었다. 이홍근, 이병철, 윤장섭, 이회림 등이 그들이다.

동원東垣 이홍근李洪根은 1900년 개성에서 태어나 개성상업학교를 졸업한 후 서울로 올라와 곡물상회, 양조회사 등을 거쳐 1960년 동원산업을 설립한 기업가이다. 그는 앞서 이야기한 간송 전형필, 수정 박병래와 여러 면에서 비교되는 컬렉터로서 우리 사회의 컬렉션 역사에 뚜렷한 족적을 남긴 사람이다. 차이가 있다면 수정이 평생 봉급생활자로 넉넉지 않은 경제력 속에서 조선백자 컬렉션에 집중하였다면, 동원은 간송이 막대한 유산을 쏟아부어 민족문화재 수집에 헌신했듯이 성공적인 상사경영으로 벌어들인 경제력으로 서화와 도자기 분야에서 방대한 컬렉션을 이루었다는 점일 것이다.

간송과 수정이 일제강점기 민족정신과
예술혼이 담긴 우리 문화재가 일본인들에
의해 마구 훼손되고 유출되는 광경에 충격
을 받아 수집을 시작했던 것처럼, 동원도
해방과 6.25로 이어지는 혼란기에 민족문
화유산이 해외로 유출되거나 산일散逸되어
가는 현실을 목격하고 본격적인 수집에 나
서게 된다. 이후 그는 생을 마감할 때까지
우리 고미술품의 수집과 보전에 열정과 정
성을 다해 헌신했다. 유물 수집에 막대한 재
력을 투입하였고, 간송이 수집한 유물을 안
전하게 보전하기 위해 보화각을 지었던 것
처럼, 그는 1967년 유물 보전에 완벽한 시
설을 갖춘 동원미술관을 건립했다.

동원 이홍근(1900~80)
이홍근은 박병래에 이어 우리 사회의 컬렉션 기증문화
에 큰 획을 그은 이 시대의 진정한 대문화인이었다.

　그토록 수집과 보전에 열중했던 그의 가슴속에는 분신과도 같은 수집품을 사
회에 기증하겠다는 크고 아름다운 꿈이 영글고 있었으니…… 이전에도 컬렉터
들은 많았고 또 그들이 이루어놓은 훌륭한 컬렉션도 많았건만, 지금은 다 흩어
져 흔적도 없이 사라진 역사를 그는 알고 있었을까? 모였다가 흩어지고 흩어졌
다가 다시 모이는 컬렉션의 운명을 예견했을까? 그래서 적어도 자신의 분신인 수
집품에 대해서는 그런 운명의 굴레를 벗겨주고 싶었던 것일까? 동원은 평소 "내
가 수집한 문화재는 단 한 점도 자식들에게 상속할 생각이 없고 국가에 헌납하
겠다"고 공언하였고, 그의 높은 뜻은 자제들에게는 일종의 유언처럼 남겨져 그의
별세 직후 바로 국가 헌납이라는 형식으로 정확하게 실천되었다. 부친의 유지를

국립중앙박물관의 이홍근 기증실
조선시대 회화를 비롯해서 고려, 조선시대의 수많은 명품 도자기들이 교환 전시되고 있다.

즉각 실천한 자제들의 심성도 아름답고 훌륭하지만, 동원이 우리 문화유산 수집에 바친 열정과 집념, 그리고 그의 컬렉션 기증정신에 대해 우리는 어떠한 찬사를 보내도 부족함이 없다.

자신의 분신과도 같은 컬렉션을 국가에 기증함으로써 완전한 사회환원을 실천한 동원. 당시 동원 컬렉션을 기증받은 최순우 국립중앙박물관장은 이 기증을 두고 "조국 광복과 더불어 발족한 신생 국립박물관 역사상 최대의 경사"로 기뻐하며 고인과 유족에게 경의를 표했다. 이 기증과 관련하여 또 꼭 기억해야 할 사실은 유족이 은행 주식 7만여 주를 동원학술기금으로 내놓은 일이다. 이 기금은 한국고고미술 연구에 쓰도록 지목됨에 따라 (사)한국고고미술연구소를 설립하고 지

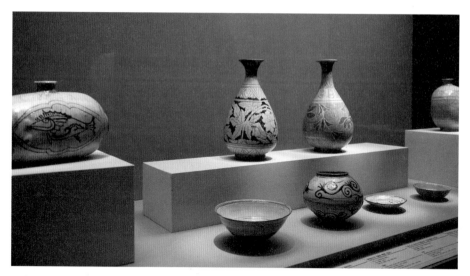

동원 기증실에 전시되어 있는 분청 도자기들
중앙 좌측의 「분청사기 박지철채 모란문 병」은 박지조화기법에다 그 긁어낸 여백을 철채로 채운 것이고, 그 우측의 「분청사기 상감 연당초문 병」은 연꽃을 상감기법으로 조형한 것으로 보물 1067호로 지정되었다.

금껏 동원학술상 운영과 학술지 발간 등 관련 연구를 지원하는 데 쓰이고 있다.

국립중앙박물관에 기증된 동원 컬렉션은 그가 50년 가까이 열정과 집념, 사명감으로 수집한 유물로 4,941점에 이른다. 서화, 조각, 도자기, 고고자료 등 우리 문화재 전반에 걸쳐 매우 우수하고 그 내용이 풍부하다. 기증품의 거의 절반을 차지하는 서화는 조선 전기로부터 근대에 이르는 작품이 망라되었으며, 도자기도 고려, 조선 자기는 물론 중국, 일본 작품도 다수 포함되어 있다. 그리고 석기시대, 청동기시대 유물을 비롯하여 삼국과 통일신라의 여러 토기가 있고, 금동불상, 인장 등 각종 금속공예품이 있다. 주요 분야별 유물 수는 서예 697, 그림 1,113, 고려자기 477, 조선자기 1,306, 불교공예 386, 토기·와전 256점이다.

그는 누구보다 개성상인의 상도덕에 충실하였고 그래서 성공한 기업인으로 입신했다. 동시에 민족문화재의 가치와 소중함을 알고 이의 수집과 보전에 장년 이후 그의 인생 40여 년을 헌신한 이 시대의 진정한 문화인이었다. 그리고 평생 수집한 전 컬렉션을 아무런 조건 없이 나라에 기증함으로써 수정 박병래에 이어 컬렉션 기증정신을 우리 사회에 깊이 각인시켰다. "컬렉션의 사회화를 실천한 위대한 컬렉터!" 참으로 그에게 합당한 호칭이다.°

○ 1974년 수정 박병래의 도자기 기증, 1980년 동원 이홍근의 기증 등을 계기로 지금까지 크고 작은 기증이 줄을 이었다. 1946년 이후 2015년 6월까지 국립중앙박물관에 유물을 기증한 사례는 293명의 27,990점에 이른다

이병철, 경제력으로 조선의 아름다움을 품다

누가 내게 우리 도자문화를 대표하는 최고 명품 한 점을 꼽으라고 한다면, 일감으로는 간송미술관의 「청자상감 운학문 매병」이 머리에 떠오르지만…… 이화여대박물관의 「백자철화 포도문 항아리」도 그중 하나이고…… 일본 오사카 동양도자박물관에도 뛰어난 명품들이 있다. …… 이것저것 생각이 많아서일까, 아니면 어쭙잖은 이 분야 지식 때문일까, 얼른 답이 나오질 않는다. 그러나 호암 컬렉션의 「청자진사 연꽃무늬 표주박모양 주전자」(국보 133호)를 우리 도자사 최고의 작품으로 꼽는 사람들도 많다. 그렇다면 호암 컬렉션은 이 작품 하나만으로도 많은 국민들로부터 사랑받고 그 수준을 인정받고 있는 것이다.

호암 컬렉션. 우리 현대사에서 정주영과 더불어 경제 성장기를 대표하는 기업가 호암湖巖 이병철李秉喆, 1910~87의 경제력에다 그의 컬렉션 열정이 더해져 탄생한 우리 고미술품의 보고寶庫. 한 개인에 의해 이룩된 위대한 컬렉션이 있어 이제 우리도 스스로 문화시민이라고 부를 수 있는, 일종의 무임승차와 같은 행운을 누

리고 있는 것은 아닐까?

　동원 이홍근이 그의 컬렉션 업적에 비해 일반에게 덜 알려진 컬렉터였다면, 그 업적만큼이나 널리 알려진 인물은 단연 호암 이병철이다. 한국사람치고 그가 삼성을 창업하고 글로벌 기업으로 성장할 수 있는 기반을 구축한 경제인이었다는 사실을 누가 모를까. 그래서 사람들은 호암을 6.25의 폐허에서 우리 경제가 도약의 발판을 마련하고 신흥 공업국으로 발전하는 데 크게 기여한 기업인으로 기억한다. 그러나 호암은 그 누구보다도 우리 문화유산을 열정적으로 수집하고 보전한 이 시대의 문화인이었다. 한국의 미술 컬렉션 역사에서 간송 전형필이 20세기 전반기를 대표하는 컬렉터라면, 호암은 20세기 후반을 대표하는 컬렉터이다.

「청자진사 연꽃무늬 표주박모양 주전자」를 감상하고 있는 호암 이병철
호암은 삼성을 글로벌 기업으로 성장하게 한 대기업인이지만 6, 70년대 국외로 밀반출되는 등 산일되어가던 소중한 우리 문화유산의 수집과 보존에 헌신한 20세기 후반의 대표적인 컬렉터이다. ⓒ 삼성문화재단

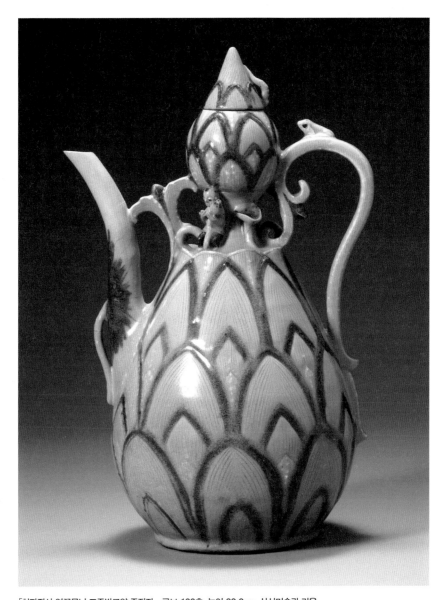

「청자진사 연꽃무늬 표주박모양 주전자」, 국보 133호, 높이 33.2cm, 삼성미술관 리움

고려 권신 최항崔沆의 무덤에서 출토되어 일본으로 밀반출되었던 것을 호암이 큰돈을 주고 사 온 것으로 알려져 있다. 연꽃을 주요 소재로 하여 갖가지 장식을 함으로써 조형미가 빼어날 뿐 아니라, 고려인이 창안한 진사채辰砂彩(산화구리 염료)가 적절히 배치되어 있어 예술성과 호화로움이 뛰어난 걸작이다.

호암도 처음에는 여느 컬렉터들과 마찬가지로 취미 삼아 서화를 중심으로 컬렉션을 시작했다고 회고한다. 그러나 이후 그의 관심은 도자기, 불상, 공예, 고고유물 등 우리 고미술 전 분야로 확장되었고, 많은 명품들이 속속 그에게로 몰려들면서 호암 컬렉션은 질적으로 충실해지고 양적으로 확장되었다. 그 과정의 원동력이었던 호암의 왕성한 컬렉션 활동은 일차적으로 성공적인 기업 경영에서 축적된 튼튼한 재력이 뒷받침되었기에 가능했겠지만, 우리 고미술에 대한 그의 안목과 사랑이 없었다면 불가능했을 것임은 자명하다.

호암이 가장 열정적으로 수집에 몰두한 시기는 대략 1950년대 후반에서 1970년대 후반의 약 20여 년 동안이었다. 이는 삼성의 성장기와 대략 일치한다. 아마도 이 시기 그의 고미술품 수집은 분주한 사업 중에 마음을 가다듬을 수 있는 시간이자 활력소가 되지 않았을까? 앞서 언급한 「청자진사 연꽃무늬 표주박모양 주전자」 외에도 손재형이 「세한도」와 함께 저당 잡혔던 김홍도金弘道, 1745-?의 「군선도群仙圖」(국보 139호), 정선의 「금강전도金剛全圖」(국보 217호), 「인왕제색도仁王霽色圖」(국보 216호)를 비롯해서 「오층금동대탑」(국보 213호) 등이 이 시기에 수집된 명품들이다.

이 무렵 우리 고미술시장은 불안정했고, 고미술 컬렉션이라는 말 자체가 일반인들에게는 생소하던 시절이었다. 그러한 시대 환경은 호암에게 많은 명품을 수집하는 행운을 선사하기도 했지만, 다른 한편으로는 그의 컬렉션 이력에 흠집을 남기게도 했다. 5, 60년대, 전쟁으로 피폐해진 나라 사정과 맞물려 많은 명품들이 시장에 흘러나왔고, 또 먹고살기에 급급했던 고미술계는 도굴에다 도난으로 얼룩지는 등 어수선한 시대였다. 안타깝게도 그러한 상황에서 물건들을 소화할 재력 있는 국내 컬렉터는 몇 안 되었고 따라서 많은 명품들이 일본 등 해외로 반출되고 있었다. 호암은 당시 그런 물건들을 구입할 수 있는 대표적인 큰손이었다. 그

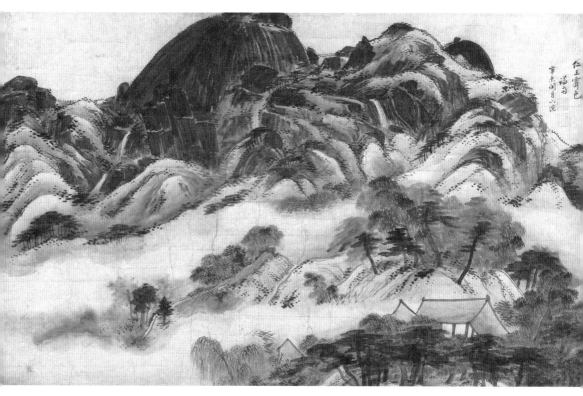

정선, 「인왕제색도」, 국보 216호, 종이에 수묵, 79.2×138.2cm, 삼성미술관 리움

겸재 정선이 1751년에 병상의 친구 이병연의 쾌유를 비는 마음을 담아 그린 것으로, 손재형이 한때 소장하였던 작품이다. 비온 뒤 인왕산의 안개와 산 능선은 엷게, 바위와 수목은 짙게 처리함으로써 굴곡진 산의 습곡을 잘 나타낸 명품이다. 인왕산에 비가 그친 것처럼 친구가 쾌유되기를 바라는 간절함이 담겨 있다.

삼성미술관 리움
한국의 대표적인 사립미술관으로 그 위상을 확고히 하고 있는 삼성미술관 리움. 2004년 서울 용산구 한남동에 지어졌고, 경기도 용인의 호암미술관 컬렉션을 옮겨옴으로써 접근성이 크게 좋아졌다.

렇다 보니 호암도 출처가 분명치 않은 물건의 구입에서 완전히 비껴가기는 어려웠을 것이다.

이 대목에서 호암을 보는 우리 사회의 시각은 엇갈린다. 누가 내게 의견을 묻는다면 나는 분명히 그의 업적을 긍정한다고 말할 수 있다. 나라 경제력이 여의치 않고 국민들의 문화적 안목이 부족했던 시절을 탓하자는 것이 아니다. 다만 인류가 고급한 미술품을 만들고 소장해온 배경에는 늘 권력과 자본이 있었고, 그러한 질서와 인간의 컬렉션 욕망을 그 어떤 물리적인 제재로도 막지 못했던 사실을 지적하고 싶은 것이다. 또 비근한 예로 지금 우리가 과거 불법 또는 합법적으로 해

외에 유출된 문화재 환수를 위해 치르고 있는 막대한 노력과 비용, 시간을 생각해보면 호암의 업적에 대한 평가는 자명해진다.

호암 컬렉션은 지금도 계속해서 진화, 확장되고 있다. 1982년 개관한 호암미술관은 호암이 기증한 컬렉션을 중심으로 고미술품뿐만 아니라 현대미술품까지 적극적으로 수집해 고미술과 근현대미술의 균형을 맞춰가면서 세계적인 컬렉션으로 도약하는 토대를 마련하였다. 그의 사후에는 아들 이건희 부부의 컬렉션이 더해짐으로써 내용이나 질 면에서 한층 충실해지고 있다. 글로벌 기업 삼성이라는 든든한 재정적 기반을 갖추고 있는 데다 이건희 회장 부부의 관심이 그 선대 못지않아 앞으로 지속적으로 발전할 가능성이 높다. 그러한 요소들이 한데 어우러져 2004년에는 서울 용산구 한남동에 삼성미술관 리움Leeum을 개관하였고 이 공간은 서울의 새로운 문화명소로 자리매김하고 있다.

● 　　　　지금까지 우리 역사에서 자신의 생애 거의 전부를 미술품 수집에 바쳤던 특별한 컬렉터들의 삶과 그들이 지향했던 컬렉션 정신을 살폈다. 저마다 살았던 시대 상황이 다르고 삶에 대한 가치관은 달랐을지 모르나, 컬렉션을 향한 그들의 사랑과 열정, 집념은 한결같았다.

그렇다고 하여 우리 컬렉션 역사에서 어찌 그들만이 참된 컬렉터의 길을 걸었다고 할 것인가? 오히려 여기에 언급되지 않음으로써, 또 기록이 없어 세상 사람들의 눈에 뜨이지 않았을 뿐, 실로 수많은 사람들이 저마다 가슴에 품은 아름다움의 꿈과 컬렉션 정신을 실천하기 위해 그 길을 걷고 또 걸었을 것이다.

이름과 기록을 남기지 못한, 아니 남기지 않은 그 수많은 컬렉터들이 자신의 컬렉션 열정과 욕망을 버무려 찍은 벽돌로 컬렉션 문화의 토대를 쌓고 그 정신을 계승해왔다. 그럼으로써 우리 컬렉션의 역사는 쓰일 수 있었고 민족문화유산은 보존될 수 있었다. 또 그런 유·무명의 컬렉터들이 있어 여기서 언급된 컬렉터들이 더 빛나 보일지도 모르겠다. 굳이 여기 소개된 컬렉터들의 선정 기준 같은 것이 있었다면, 그것은 그들이 한 시대의 컬렉션 문화를 창조하고 선도함으로써 후인들을 안내하는 이정표 역할을 했는가 하는 정도일 것이다.

사연이야 어찌되었건 그들이 전 생애를 바쳐 추구한 미술 사랑, 컬렉션 열정, 그리고 그 집념에 대한 나의 헌사는 끝났다. 이제 나는 이곳저곳 흩어져 있는 그들의, 아니 이름을 남기지

못한 수많은 컬렉터들의 컬렉션 행적에 대한 감상과 생각의 편린들을 한데 녹여 컬렉션의 궁극적인 지향점이랄까, 그 비슷한 컬렉션 정신의 의미를 찾아보면서 이 장을 마감하려 한다.

컬렉터들의 이름은 남았으되

컬렉션의 역사는 오래되었다. 아득한 옛날에도 사람들은 아름다움을 사랑했고 그 대상물을 수집했다. 그 정신은 세월의 강을 건너고 건너 이 시대 사람들에게 전해져 지금도 수많은 이들이 자신만의 아름다움을 찾아 컬렉션 여정을 계속하고 있다.

흔히 컬렉션을 열정과 집념, 경제력의 소산이라 하지만, 나는 사업적 수완 등에 좌우되는 경제력보다 작품을 향한 사랑에서 비롯하는 열정과 집념이 더 큰 힘을 발휘한다고 했다. 진실로 작품을 사랑하는 사람만이 수집할 수 있다는 말이다. 그처럼 아름다움에 대한 간절한 사랑과 열정, 집념으로 자신의 온 경제력을 쏟아부으며 수집에 몰두한 컬렉터들이 한둘이 아니건만, 역사가 기록하고 있는 그 수많은 컬렉터와 컬렉션은 지금 어디에 있는가?

불행히도 컬렉터들의 이름은 남았으되, 그들이 혼신의 열정과 집념으로 수집한 대부분의 컬렉션은 흩어지고 사라졌다. 열정과 집념으로 수집은 이루었으나 그것을 영원히 지킬 수는 없었던 것일까? 조선시대 그 많았을 미술품 컬렉션이 이곳저곳에 간간이 흔적만 남겼고, 근대 제일의 위창 컬렉션도 그런 운명에서 자유롭지 못했다. 추사의 「세한도」를 손에 넣기 위해 불태웠던 열정과 집념으로 조선시대 서화의 정수를 수집했던 손재형의 컬렉션도 그의 생전에 다 흩어지고 지

김정희, 「불이선란不二禪蘭」, 종이에 수묵, 55×30.6cm, 개인 소장

"난초와 선禪은 하나"라는 의미가 담긴 추사 김정희의 사란寫蘭 정신을 읽을 수 있다. 손재형이 후지쓰카로부터 「세한도」를 양도받아올 때 함께 인수한 작품이다. 추사가 네 번에 걸쳐 제발題跋을 썼을 정도로 득의작인데, 작품 곳곳에 수장가와 감상인의 낙관이 남아 있어 유랑하는 명품의 운명을 보는 듯하다.

금은 이름으로만 남아 있을 뿐이다.

　명품일수록 권력과 돈을 좇아 유랑하는 운명적인 존재라고 했던가? 권력과 돈은 부침하는 것. 운이 다하면 사라지듯 컬렉션도 그런 운명을 타고나는 것일까? 그 많은 컬렉터들도 자신이 수집한 명품에 그런 유랑流浪과 유전流轉의 피가 흐르고 있음을 알았을까? 알고도 그건 그들의 운명이라고 체념했을까?

　여기서 나는 다시 컬렉션의 의미를 생각한다. 앞서 컬렉션을 정의하면서 그것을 일컬어 사랑과 욕망의 산물이라고 했다. 아름다움을 사랑하고 독점하고자 하는 욕망, 독점은 자신만을 위한 것이기에 그 욕망은 공유할 수 없는 아름다움에의 집착이다. 그런 사랑과 욕망에 세속적 집착이 없을 수 없을 터, 나는 컬렉터들의 그런 감정의 변주를 이해하고 긍정한다.

　그러나 다른 한편으로 그런 감정의 굴레를 벗어나는 컬렉터의 아름다운 모습도 상상해본다. 아름다움을 독점하고자 하는 욕망과 집착, 그것은 컬렉터의 운명과 같은 것이기에 그것으로부터 자유로워지는 것이 어찌 쉬운 일이겠는가! 그럼에도 그 욕망과 집착을 벗을 수 있다면, 수집품의 사유私有에 갇힌 아름다움은 그 경계를 넘어 모두가 찬탄하는 무한의 아름다움으로 변할 것이다. 개인적 차원의 컬렉션 욕망이 사회적 차원의 문화정신으로 승화하고, 열린 사회적 컬렉션으로 가는 길. 그 길은 아름다움을 독점하려는 욕망과 집착을 넘어 참된 아름다움으로 가는 길이다. 또한 그 길은 유랑과 유전의 운명을 타고난 명품들을 그 운명의 굴레로부터 자유롭게 하는 길이고, 인류의 문화유산으로 보존하는 길이다.

　그 길의 참의미를 알았기에 수정 박병래는 자신의 분신과 같은 수집품을 국립박물관에 기증했고 동원 이홍근도 그 길을 걸었다. 그 길을 따라 걸은 또 다른 많은 컬렉터들이 있어 그들의 수집품은 영원한 안식처를 찾을 수 있었고, 우리는 그곳에서 지치고 상처받은 영혼을 위로하고 위로받는다.

국립중앙박물관 명예의 전당

국립중앙박물관 2층 기증실 입구에는 컬렉터의 분신과도 같은 수집품을 기증한 사람들을 기리는 명패가 붙어 있다. 사회적 컬렉션 정신을 실천한 많은 기증자들이 있어 공공 컬렉션의 소장 내용이 풍부해지고 한편으로 명품들은 유랑의 여정을 끝내고 영원한 안식처에 깃든다.

컬렉터, 천년의 삶을 살고자 하는 사람들

나는 미술활동이 창작에서 시작되고 컬렉션을 통해 완성된다는 맥락에서, 그것은 문화활동이면서 경제활동이라고 했다. 컬렉션은 미술품의 구입이라는 경제행위를 통해 실천되기 때문이다. 그처럼 문화활동 또는 경제활동으로서 수집과 감상에는 여러 복합적이고 때로는 물욕, 과시욕과 같은 세속적인 의미가 담긴다. 그

렇다 하더라도 컬렉션에는 그 이상의 특별한 의미가 있어야 하는 것 아닌가? 그렇지 않다면, 지금껏 인류 역사와 함께해온 컬렉션의 강한 생명력을 설명하는 것이 여의치가 않다. 거기에는 분명 소장과 감상 차원의 의미를 넘어서는 좀 더 근원적인 의미가 있기에, 지금도 수많은 컬렉터들이 말이나 글로 설명되지 않는 그 운명의 길을 가고 있는 것은 아닌가?

나는 상고당 김광수의 독백(p.165)에서 지금까지 우리가 이해해왔던 컬렉션의 의미와는 다른, 아니 그것을 초월하는 컬렉션 정신의 단초를 발견한다. 김광수는 "자신의 컬렉션이 300년 조선의 풍속을 바꾸어놓았다"라고 자평했고 "먼 훗날 그 의미를 알아주는 이가 나타날 것"이라고 했다. 자신의 컬렉션 인생에 대한 평가를 역사에 맡긴 것이다. 과거科擧를 통한 입신양명을 포기하고 자신만의 고집스런 컬렉션 인생을 살았던 김광수. 그런 그의 자의식도 따지고 보면 컬렉션에 대한 근원적 고민과 가치관이 표출된 한 형태로 볼 수 있을까? 이 질문 아닌 질문을 앞에 두고 나는 "컬렉션의 길에 한번 들어서면 그 길은 쉴 수도 그만둘 수도 없는 숙명의 길이자 비원悲願의 길이 된다"는 말에 함축된 컬렉션 정신과 의미를 떠올린다. 그것은 지금까지 내가 컬렉션 정신과 의미를 설명하면서 사용해온 몇 가지 핵심어, 즉 사랑, 열정, 욕망, 본능이라는 단어의 의미를 넘어서 또 다른 차원의 컬렉션 의미를 묻고 있는 것이다.

그 물음이 내게는 쉬운 듯 어렵다. 다만 컬렉션에는 그처럼 집념으로, 사명감으로 몰입하게 하는 그 무엇이 있기에 오늘도 수많은 사람이 컬렉션이라는 말만으로 가슴이 뛰고, 또 아름다움을 찾아 쉼 없는 여정을 계속하는 것이라고 짐작할 뿐이다. 다른 한편으로는 그 여정의 비밀, 말이나 글로 표현이 안 되는 그 무엇의 실체를 이해하는 것, 그것이야말로 진정한 컬렉션 정신과 그 의미를 이해하는 지름길일 거라는 생각도 해본다.

세상의 모든 생명체나 유기체는 생성소멸하고 흥망성쇠를 반복한다. 생성소멸, 흥망성쇠는 그 누구도 부정하거나 거부할 수 없는 순환 질서이자 세상 이치이다. 우리의 삶이 그렇고 살아 숨 쉬는 모든 생명체가 그렇다. 기업, 제도, 체제, 민족, 국가도 그런 질서에서 제외되거나 자유롭지 않다.

그 질서의 중심에 있는 우리 인간의 삶을 생각하면서 나는 세 가지 세계의 삶을 떠올린다. 첫째는 육신의 삶이다. 사람의 육신은 통상 10년 단위로 성장과 노화 과정을 거쳐 죽음에 이른다고 표현한다. 가장 가까이 있으면서 익숙한 삶이고 그래서 가장 집착하는 삶이다. 그렇지만 천명을 다 누려도 8, 90년을 채우기가 쉽지 않다.

다음은 우리가 속해 있는 국가사회를 통한 삶이다. 역사학자들은 국가사회의 존재를 두고 100년(세기) 단위로 그 흥망성쇠를 평가한다. 인간의 육신보다는 생의 주기가 길고 그 의미도 복합적이다. 로마제국과 같이 천 년 가까이 존속한 국가도 있었으나 지금껏 융성한 대부분의 제국이나 왕국은 기껏해야 200년, 길어도 300년을 넘기지 못했다.

마지막 세 번째 삶은 문화예술을 통한 삶이다. 문화예술의 세계에서는 1,000년(밀레니엄) 단위로 흥망성쇠와 순환 질서를 이야기한다. 그만큼 그 세계의 힘(삶)은 질기고 그 영향(생명력)은 오래간다는 말이다. 인간의 인식체계로는 영원의 삶, 내세의 삶이라고 해도 좋을 것이다. 그래서 문화예술에 내재된 흥망성쇠와 순환 질서는 100년을 살기 힘든 인간의 안목이 아닌 역사의 안목으로 평가하는 것이다. 그것은 최소한 천 년, 이천 년의 시공을 아우르지 않고서 문화예술을 통한 인간 삶의 본질을 이야기할 수 없다는 의미이기도 하다.

조금 억지스런 말로 표현하자면, 진정한 컬렉터는 자신의 컬렉션 인생을 문화예술 세계를 통해 거듭나는 영원한 삶으로 이해하고 그 가치를 추구하며 실천

하는 사람이라고 해도 될지 모르겠다. 적어도 천 년, 이천 년이라는 시계時界, time horizon를 생각하고, 수많은 육신의 삶들이 집적되어 이어지는 인류사회의 영원성을 그려보며, 거기에다 몇 십 년에 불과한 자신의 컬렉션 인생을 더하는 사람이라는 말이다. 기껏 10년 단위로 평가되는 유한한 육체적 존재를 벗어나 '과거 아득한 시간의 흐름 속에서 인간이 창조해온 아름다움을 컬렉션하여 후세에 전함으로써' 영원의 삶을 살고자 하는 것. 그것이 바로 내가 이해하는 컬렉션의 의미이고 컬렉션 정신이며 컬렉션의 힘이다.

우리의 컬렉션 인생은 길어야 4, 50년이다. 현재의 4, 50년 컬렉션 인생을 통해 천 년, 이천 년의 삶을 살고자 하는 사람들! 경이로운 컬렉터들에게 바치는 나의 마지막 헌사이자 오늘을 살아가는 수많은 컬렉터들에 대한 위로의 말이다.

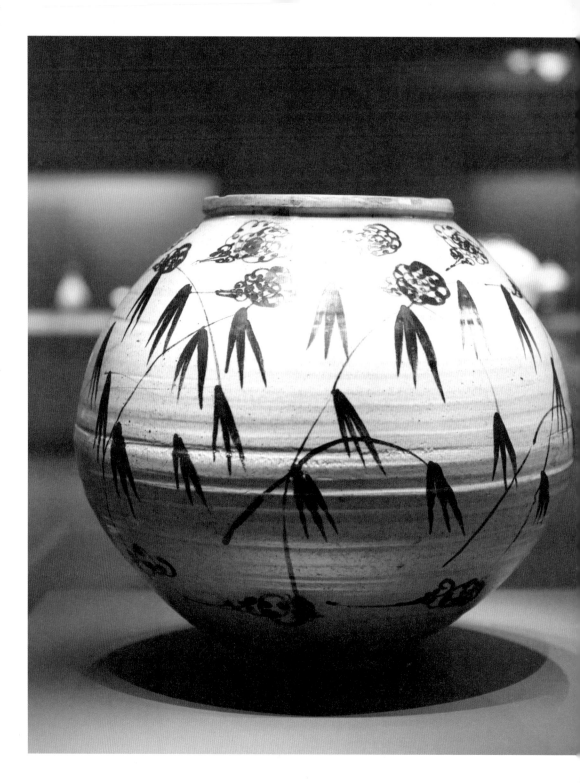

4

고미술시장의 이해

○

"고미술시장의 변덕은 유난스럽다. 아름다운 물건으로 컬렉터를 유혹하다가도 세속적 타산이 맞지 않으면 두말없이 내치는 차가움이 있다. 또 얕은 안목을 자랑하는 교만한 컬렉터에게는 가짜를 선물하며 분발을 촉구하기도 하고, 돈 많은 재력가의 품에 안기면서 주머니가 넉넉지 않아 자신을 품지 못하는 가난한 컬렉터를 비웃는 곳이 고미술시장이다."

● 고미술시장, 오래된 서화나 공예품 또는 그 언저리에 속하는 물건들이 거래되는 곳. 여느 시장과 마찬가지로 물건을 찾는 사람이 있는가 하면 내놓는 사람이 있다. 컬렉터들은 시장을 통해 자신이 추구하는 아름다움의 실체를 찾고, 상인들은 그들의 눈높이와 주머니 사정을 가늠하여 거래를 중개하고 생업을 꾸려나간다.

고미술시장을 구성하고 움직이는 이들은 누구인가? 거래되는 물건은 어떤 경로로 공급되고, 누가 사고 누가 파는가? 흥정과 가격 결정은 어떻게 이루어지는가? 진위 감정과 가치 평가는 누가 하고, 그것이 거래에서 어떤 역할을 하는가? 그리고 시장에 나도는 위작의 제작과 유통은 왜 근절되지 않는 것일까?

이 모두가 고미술시장의 구조와 행태, 그 생리를 묻는 질문들이다. 컬렉션에 갓 관심을 갖고 시장 주변을 기웃거리는 사람들이 궁금해하는 내용들이지만, 그렇다고 초보 컬렉터들에게만 해당되는 것은 결코 아니다. 시장구조와 행태, 그 생리에 대한 올바른 이해는 어느 컬렉터에게나 요구되는 필수사항이다. 그런 이해 없이 한정된 예산으로 자신이 원하는 작품을 시장을 통해 체계적으로 수집할 수 없음은 너무나 자명하다.

실제 컬렉션 세계로 들어가기에 앞서 고미술시장을 이해하는 차원에서 시장의 수급구조도 살펴보고, 시장 참여자들과 거래 현장의 이런저런 면면을 엿볼 필요가 있다. 고미술시장, 컬렉터들이 오래된 아름다움을 찾아 컬렉션의 꿈을 키우고 그 꿈을 실현하는 현실 공간, 그 속으로 들어가보자.

시장은 컬렉션 꿈을 실현하는 현실 공간

시장은 경제적 가치가 있는 물건들이 거래되는 곳이다. 일상생활에 필요한 물품이 시장에서 사고 팔리듯이 고미술품도 시장을 통해 거래된다. 고미술품은 수집과 완상玩賞의 대상이면서 경제적 가치, 경우에 따라서는 미래의 투자 가치가 걸려 있는 상품이다. 당연한 이야기지만 그래서 고미술품의 시장 거래는 자연스러운 경제 현상이고 그것의 경제적 또는 투자 가치는 시장을 통해 평가된다. 그 가치 실현을 위해 파는 사람이 있는가 하면 사는 사람도 있기 마련이다. 시장은 그들을 불러 모으고 상인들은 그들의 기대와 타산을 조정한다. 다만 고미술품이라는 특성 때문에 수급구조나 거래 행태가 일반 상품에 비해 약간 별난 데가 있을 뿐, 상거래의 기본 속성에서는 다를 바 없다.

고미술품 거래는 대개 가게나 전시장, 옥션(경매)을 통해 이루어진다. 간혹 은밀하게 거간(나카마仲間°)을 통하거나 수요자와 공급자가 직거래하는 경우도 있지만 보편적인 거래 형태라고 볼 수는 없다. 또 컬렉션 대상으로서 고미술품은 그 성격이 현대미술품과 유사하다 보니 거래 양상이나 가격결정 구조, 시장의 작동 원리에서도 그것과 별반 다르지 않다. 한 가지 차이점이라면 현대미술의 경우 생존 작가들이 신작을 화랑 전시를 통해 시장에 공급하는 구조가 중심인 데 비해, 고미술은 그러한 신작 공급이 없다는 점이다. 증권시장에 비유하자면, 화랑 전시를 통한 신작 판매는 주식이나 채권의 신규 발행과 비슷하고, 고미술품 거래는 유통시장에서의 증권 거래와 비슷하다고 할 수 있다.

그러나 겉으로 드러난 그런 모습과는 달리 고미술시장, 그 속을 꼼꼼히 들여다보면 나름대로 독특한 거래문화가 있고 거기에 얽힌 에피소드도 많다. 마음에

○ 거간을 뜻하는 일본말. 고미술시장에서는 우리말 거간 또는 거간꾼보다 더 익숙하고 자연스럽게 쓰이고 있다.

인사동 고미술 가게
찬찬히 살펴보기 힘들 정도로 좁은 공간에 목기와 많은 민속품들로 가득 차 있다. 그러나 하나하나 살펴보면 모두가 소중하고 아름다운 우리 문화유산이다.

드는 물건을 손에 넣지 못해 조바심으로 가슴앓이하는 컬렉터들의 복잡한 사연이 있는가 하면, 고미술품이라는 이름 그대로 아름다운 옛 물건을 앞에 두고 벌어지는 아름답지 못한 이야기도 있다. 또 어느 시장보다 정보의 비대칭성 때문에 발생하는 위험(리스크)이 크고, 위작의 유통과 관련된 시비가 잦은 곳이 고미술시장이다.

사연이야 어찌됐든 물고기가 물을 떠나 살 수 없듯 컬렉터는 시장을 떠나 컬렉션의 꿈을 이룰 수 없다. 컬렉션은 시장에서 값을 치르고 물건을 구입함으로써 그 모습을 드러내기 때문이다. 그래서 세속적인 타산에 충실해야 하고 또 일상생활에 불요불급한 것이기에, 예산 배정에서도 늘 뒤로 밀리는 것이 고미술품 구입이다. 그런 제약을 넘어 컬렉션의 꿈을 꾸고 이루고자 한다면 1차적으로 물건이 거래되는 현장을 찾아 그 실상을 살펴보고 생리를 이해하는 것이 필요하다.

고미술시장을 이해하는 첫걸음, 그것은 시장 참여자 또는 그 주변인들의 면모와 행태를 알아보는 것에서 시작된다.

고미술시장의 거래 중심은 컬렉터와 상인이다. 여느 시장과 다른 점이라면 공급지와 소비(수요)자, 또는 중개자(상인)의 구분이 분명하지 않고 그 기능과 역할이 혼재되어 있는 점이다. 고미술시장에서는 통상적으로 물건의 수요자로 분류되는 컬렉터가 때로는 공급자 역할을 하며, 가게 영업을 하는 상인들도 마찬가지로 물건을 사기도 하고 팔기도 한다. 중고품시장second hand market을 떠올리면 쉽게 이해가 된다. 표현이 좀 뭣해서 그렇지 고미술품은 기본적으로 한정된 거래 물량을 놓고 손바뀜이 계속되는 중고품임이 분명하고, 그런 물건들이 거래되는 고미술시장은 대표적인 중고품시장이다.

한편 고미술품은 오래되고 대개가 제작 기록이 없는 탓에 현대미술품이나 일반 상품과는 달리 작품의 진위 여부가 거래 성사에 결정적인 변수로 작용한다. 그

인사동 뒷골목에 있는 목기 수리 공방
우리 고미술품은 대개가 실생활에 사용되던 물건들이어서 부서지고 훼손되는 것이 다반사였다. 그런 물건들을 수리하고
보수하는 작업은 그 가치를 올릴 뿐만 아니라 소중한 유물을 보존하는 차원에서도 의미가 크다.

렇다 보니 작품의 진위 여부를 감정하고 그것의 경제적(거래적) 가치를 평가하는
사람들이 중요한 역할을 하게 된다. 또 일정한 가게는 없지만 자신만의 고객 정보
를 토대로 거래를 중개하며 구전을 챙기는 거간이 있고, 이곳저곳을 돌며 물건을
매집하여 시장에 공급하는 사람들, 훼손된 물건을 수리 복원하는 사람들도 있다.
도굴꾼, 장물아비는 물론이고 가짜의 제작과 유통에 관여하는 사람도 직·간접적
으로 시장과 관계를 맺고 있다. 심지어 물건을 저당 잡고 급전을 융통해주는 사채
업자들도 시장의 한 부분을 담당하는 곳이 고미술시장이다.

고미술품 컬렉션은 이러한 시장구조나 독특한 거래 관행, 생리를 제대로 이해하지 않고서는 장기적 실행으로 이어지기 어렵다. 일시적인 관심과 호기심으로 한두 점 물건을 사는 것이야 누구든 할 수 있는 일이다. 그렇다고 해서 그것을 컬렉션이라 할 수는 없다. 일생을 통해서도 다 이루지 못하는 것이 컬렉션이라 하지 않던가. 그렇기에 컬렉터는 물건이 거래되는 시장 사정을 적실하게 살펴 그 흐름을 읽고 몸에 배게 해야 하는 것이다.

컬렉터는 시장을 통해 컬렉션의 꿈을 키우고 그 꿈을 완성해가는 운명적인 존재다. 결코 시장의 자장磁場을 벗어날 수가 없다는 말이다. 그렇건만 안타깝게도 고미술시장은 컬렉터에게 쉽게 속살을 보여주지 않는 여인처럼 얄미운 데가 있다. 그 변덕은 유난스럽다. 아름다운 물건으로 컬렉터를 유혹하다가도 세속적 타산이 맞지 않으면 두말없이 내치는 차가움이 있다. 그뿐인가? 얕은 안목을 자랑하는 교만한 컬렉터에게는 가짜를 선물하며 분발을 촉구하기도 하고, 자신의 가치를 알지도 못하는 재력가 품에 안기면서 주머니가 넉넉지 않아 자신을 품지 못하는 가난한 컬렉터를 비웃는 곳이 또한 고미술시장이다.

공급은 한정되어 있고, 수요는 늘어나고

시장은 재화나 서비스가 거래되는 곳이다. 수요와 공급이 만나고 가격이 결정된다. 따라서 그 움직임과 시장 참여자들의 행태는 거래되는 상품의 특성과 수급구조에 따라 달라지기 마련이다. 그렇다면 고미술품의 거래 생리를 이해하기 위한 본격적인 작업은 고미술품의 재화적 특성과 시장의 수급구조를 알아보는 것이다.

상품으로서 고미술품의 특성은 일반 재화의 그것과 많이 다르다. 그래서 수급

구조나 가격 결정 행태에도 독특한 데가 있고 그것을 이해하는 데도 다소간 시간이 걸린다.

먼저 그 성격을 살펴보면, 고미술품은 제대로 관리하고 또 손상된 것이라도 적절한 보존처리를 거치면 반영구적인, 즉 내구성이 아주 뛰어난 물건이다. 일반적으로 승용차나 가전제품과 같은 일상생활의 내구재들은 시간이 갈수록 가치가 떨어진다. 기업이 기계설비 등에 대해 해마다 일정 비율로 감가상각 처리를 하는 것도 시간의 흐름에 따른 가치 하락을 반영하기 위한 것이다. 반면 고미술품은 집에 두고 사용하거나 감상하면서도 시간이 흐를수록 경제적 가치가 상승한다. 예를 들어, 옛 반닫이를 구입해서 집안에 다용도 수납공간으로 쓰다가 한참 시간이 흐른 뒤에 보면 그 가치가 올라 있는 것처럼 고미술품은 시간이 흐를수록 가치가 올라가는 내구재이다. 오랜 시간, 여러 컬렉터들의 손을 거치면서 아름다움이 인정된 옛 물건에는 세월이 흐를수록 시간의 가치, 사용한 흔적의 가치가 더해지는 것이다.

또 고미술품은 개인적 선호와 취향이 뚜렷한 일종의 사치재 성격의 완상품으로 분류된다. 작품성이 뛰어나고 오래된 서화나 공예품의 경우 대개 남아 있는 수량이 많지 않기 마련이고, 컬렉터 취향에 딱 들어맞는 대체재나 보완적 관계에 있는 작품을 찾기가 쉽지 않다. 하나하나가 고유의 아름다움을 표현한 창작품인 까닭이기도 하지만 시간적으로 오래되어 희소성이 크게 작용하고 있기 때문이다.

한편 고미술품은 공산품이나 생존 작가의 작품처럼 계속적인 생산 또는 제작을 통해 공급을 늘리는 것이 불가능하다. 관행적으로 컬렉터들이나 시장에서는 일반적으로 100년이 더 된 물건을 수집 또는 거래 대상으로 한다. 그 대상에 들기 위해서는 조선시대 말이나 그 이전에 만들어진 물건이어야 하는 것이다. 우리가 시간의 강을 뛰어 건널 수 없듯이 고미술품의 (복제가 아닌) 제작 공급은 있을

수 없다. 고미술품의 여러 성격 중에서 이 부분, 즉 추가 제작이 불가능한 한정된 공급구조야말로 고미술품의 시장구조와 거래 행태를 설명하는 중요한 특성이라고 할 수 있다.

예외적으로 도굴이나 해외로부터의 반입, 또는 일반 가정에 사장死藏되어 있던 물건의 시장화市場化 등을 통해 공급 물량이 늘 수 있는 여지는 있다. 그러나 그것들의 비중은 극히 미미하고, 설령 있다 하더라도 일시적인 현상으로 보아야 한다. 오히려 그보다는 기존 컬렉터들의 취향이 바뀌거나 컬렉션을 고급화하는 등의 까닭으로 신규 수요나 공급이 생길 수 있다. 또 컬렉터의 경제적 어려움, 파산 또는 사망에 따른 컬렉션의 처분으로 시장에 나오는 공급 물량도 있을 수 있다. 여하튼 이런저런 사정을 다 감안하더라도 시간의 흐름과 사용의 흔적을 재생할 수 없듯이 고미술품은 추가적인 제작이 불가능하고 그런 제한된 공급구조하에서 다만 거래를 통해 손바뀜이 계속되는 상품이다.

또 한 가지 생각해볼 것은 수급구조와 가격 결정, 특히 시장의 거래 물량에 있어 박물관 등 공공 컬렉션의 역할이다. 이들 기관은 통상적으로 물건을 사들이기만 하고 팔지 않는다. 이들이 구입하는 물건들은 사실상 시장에서 퇴장退藏되는 것이기 때문에, 공공 컬렉션의 유물 구입이 늘어날수록 문화재적 가치가 있거나 컬렉션 가치가 있는 고미술품의 잠재적 유통 물량은 줄어든다고 볼 수 있다. 비슷한 맥락에서, 흔한 일은 아니지만 보존관리 소홀로 파손되거나 전쟁 또는 지진, 폭풍우 등 자연재해로 망실되는 경우도 공급 물량의 감소를 초래하는 요인들이다.

경제학적으로 설명하면 이상과 같은 수급구조의 고미술품 공급곡선은 장기적으로 수직선이거나 수직선에 가까운 형태를 갖는다. 그런 구조에서는 공급이 가격 변동에 별 영향을 받지 않는다. 즉 비탄력적이라는 말이다. 단기적으로는 시장 사정이나 가격 변동에 따라 공급 물량이 줄거나 늘 수 있지만, 장기적으로는 일정

수준에 한정되어 있기 때문이다.

이러한 수급구조의 시장에서는 예컨대, 컬렉터의 소득이 늘어나거나 신규 컬렉터의 시장 진입으로 수요가 늘게 되면, (공급 물량은 한정되어 있기 때문에) 가격은 거의 전적으로 수요 측 요인에 의해 상승한다. 거기다가 장기적으로 인구가 늘어나고 부가 축적되면서 고미술 컬렉션에 대한 사회적 욕구(수요)가 확대될 것으로 보는 것도 자연스럽다.

결론적으로 한정된 공급 물량과 늘어나는 컬렉션 수요 구조에서 고미술품의 가격은 올라갈 수밖에 없다고 보는 것이 경제학의 관점이다.

정보의 비대칭성이 가득한 곳

고미술시장의 또 다른 특징은 정보의 비대칭성information asymmetry이 여느 시장보다 크다는 점이다. 정보의 비대칭성이란 정보력을 많이 가진 거래 당사자가 정보력이 부족하거나 갖지 못한 거래 상대에 비해 정보의 왜곡이나 오류를 통해 이익을 취할 수 있는 여지가 큰 것을 말한다. 시장이 폐쇄적이어서 거래되는 상품의 정보가 공유되기 어려울수록, 또 그 정보의 속성이 객관화되기 힘든 것일수록 발생 가능성이 높아진다. 당연한 이야기지만 정보의 비대칭성은 상거래의 위험(리스크)을 크게 하고 시장의 효율을 떨어뜨린다. 따라서 정보의 비대칭성 문제가 제도적으로, 또는 시장 기능에 의해 적절히 관리되지 않으면 거래비용transaction costs이 과다해지고 극단적으로는 시장의 실패market failure로 이어질 수도 있다.

앞서 잠깐 언급한 것처럼, 시장에서 거래되는 상품으로서 고미술품의 가장 중요한 정보는 그것의 진위 여부와 경제적 가치(거래 가격)에 관한 것이다. 고미술품

의 진위 여부는 그것의 유물적 가치는 물론이고 경제적 가치를 결정짓는 핵심 정보다. 그러나 명확한 제작 기록이 없다 보니 전문가들 사이에서도 의견일치가 되지 않아 논란거리로 남아 있는 물건이 허다하다. 그만큼 판단이 어렵기도 하고, 따라서 정보가 거래에서 차지하는 역할도 크다. 문제는 그런 상황에서 진행되는 거래에는 늘 위험이 따르고 거래비용이 늘어날 가능성이 높다는 것이다.

고미술품의 경우 진위 여부가 확실하다 하더라도 그것의 거래 가격, 경제적 가치를 평가하는 일이 또 다른 과제로 남는다. 고미술품은 여타 예술품과 마찬가지로 그 가치를 매기는 기준이 주관적인 데다가 일반 공산품처럼 제조 원가 개념에 입각하여 가치 또는 거래 가격을 평가하기가 사실상 불가능하다. 그렇다고 전혀 방법이 없는 것은 아니다. 예를 들어, 고미술품 거래가 경매시장과 같이 공개된 장소에서 충분한 정보를 토대로 다수의 수요자와 공급자가 경쟁하는 시장에서 이루어진다면 그것의 경제적 가치는 시장에서 결정될 것이다. 현실적으로 가장 객관적이고, 그래서 가장 바람직한 거래 방식이자 가치 평가 시스템이다.

그러나 고미술품 거래는 공개된 장소에서보다는 음성적으로 조용히 개인 간에 이루어지는 관행이 넓게 퍼져 있다. 그런 상황에서는 진위 여부는 물론이고 가격 정보의 왜곡이나 오류 등과 관련된 정보의 비대칭성이 발생할 가능성이 높을 수밖에 없다. 자연히 물건에 대한 확실한 정보를 가진 사람만이 그러한 위험을 피하고 거래비용을 줄일 수 있게 된다. 문제는 시장 사정을 꿰뚫고 있는 상인들이 그런 정보를 상대적으로 많이 갖고 있다는 점이다. 실제 거래에서도 상인들은 컬렉터를 비롯해서 여타 시장 참여자들보다 정보의 우위에 서는 것이 일반적이다. 결론적으로 고미술품 거래에서는 정보의 비대칭성에서 비롯하는 위험이 클 수밖에 없고, 결국 그러한 위험에 수반되는 거래비용을 정보 열위의 컬렉터가 부담해야 하는 구조가 불가피해진다.

고미술시장은 레몬마켓인가?

정보의 비대칭성이 크다는 점에서 고미술시
장을 레몬마켓으로 볼 수 있는가?

레몬마켓lemon market, 단어 그대로 시
고 맛없는 레몬만 널려 있는 시장을 의미한
다. 내용적으로는 중고차시장처럼 '품질에 하
자가 있는 저급한 재화나 서비스가 거래되
는 시장'을 일컫는다. 인도 히말라야가 원산
지인 레몬이 서양에 처음 들어왔을 때 오렌
지보다 쓰고 신맛이 강해 맛없는 과일로 알
려졌는데, 미국의 경제학자 조지 애컬로프G.
Akerlof가 이를 빗대어 불량한 재화나 서비스
가 거래되는 시장을 레몬마켓이라 부르면서
널리 쓰이는 경제용어가 되었다.

조지 애컬로프(1940~)
미국의 경제학자. 캘리포니아 버클리대 교수. 레몬시장
이론으로 불리는 정보의 비대칭성 문제를 분석한 공로
로 2001년 노벨경제학상을 받았다.

경제학자들은 레몬마켓이 형성되는 주된
이유를 판매자와 구매자가 가지고 있는 정보의 비대칭성에서 찾고 있다. 중고차
시장을 예로 들어보자. 차를 팔고자 하는 차 주인은 그 차가 사고가 났던 차인지
아닌지, 어느 부분에 결함이 있는지 잘 알지만 구매자는 그런 정보를 가지고 있
지 않다. 이런 상황에서 중고차를 사려는 사람은 차에 문제가 있을 수도 있다는
가능성을 염두에 두고 설사 품질에 문제가 없는 차라 하더라도 판매자가 요구하
는 금액을 선뜻 지불하려 하지 않는다. 한편 문제점이 없는 중고차를 팔려고 내
놓은 사람은 그런 낮은 가격 조건에서는 차를 팔려고 하지 않을 것이고, 따라서

자연스레 우량 중고차는 자취를 감추게 되는 반면 품질이 떨어지는 불량 중고차들만이 시장에 나오게 되는 것이다.

레몬마켓은 중고차시장뿐만 아니라 금융시장을 비롯해서 정보의 비대칭성이 존재하는 곳에서는 보편적으로 형성된다. 화재보험이 좋은 예다. 일반적으로 화재보험 가입을 고려하는 사람들은 자신이 화재 위험에 노출되어 있는 정도를 잘 알고 있는 반면 보험회사는 그렇지 못하다. 즉 보험 가입자와 보험회사 간에 정보의 비대칭성이 존재하는 것이다. 그런 상황에서 보험 가입 대상자들의 위험 속성을 속속들이 알 수 없는 보험회사는 모든 대상자들에 대해 구분 없이 동일한 보험료를 책정하려 할 것이다. 그럴 경우 화재 위험의 노출 정도가 높은 사람들은 보험에 가입하겠지만 반대로 안전관리를 잘하고 있는 사람들은 자신들이 평가하는 화재 위험에 비해 과다한 보험료를 내고 보험에 가입하기를 꺼리기 마련이다. 결과적으로 화재 발생 위험이 높은 사람들만 보험에 가입하게 되어 레몬마켓이 형성된다.

이와 유사한 현상은 미술품시장에서도 찾아볼 수 있다. 미술품의 유통구조를 보면 신작은 화랑 전시를 통해 시장에 공급되고, 어느 정도 시간이 지난 뒤에는 옥션 등 유통시장을 통해서 재거래되는 것이 일반적이다. 이 과정에서 같은 작가의 작품이라 하더라도 작품성이 뛰어난 작품은 컬렉터가 계속 소장하는 비율이 높은 반면 작품성이 떨어지는 작품은 유통시장으로 흘러나올 가능성이 높다. 이에 따라 미술품의 유통시장은 중고차시장처럼 상대적으로 질이 떨어지는 작품들이 거래되는 양상을 띠게 된다. 실제로 거래 현장을 보더라도 화랑 판매가격이 옥션 등 유통시장 가격보다 약간 높게 형성되는 현상을 볼 수 있다. 이 두 가격 차는 신작 진시장에서 상대적으로 작품성이 뛰어난 작품을 골라 구입할 수 있는 기회에 대한 프리미엄(웃돈), 또는 정상 시장의 거래 가격과 레몬마켓의 거래 가격

차로 보아도 된다.

　그렇다면 이러한 현상이 고미술시장에도 보편적으로 존재하는가? 이론적으로 정보의 비대칭성이 존재하는 한 레몬마켓은 형성될 수밖에 없다. 고미술품 컬렉터들은 자신의 소장품에 대해 누구보다도 정확한 정보(역사성, 예술성, 소장 가치 등)를 갖고 있기 마련이고, 소장 과정에서 흠집이 발견되거나 예술성이 떨어진다고 판단되는 물건은 시장에 내놓을 가능성이 높다. 개별 컬렉터들의 그러한 성향을 시장 전체로 확대해보면 소장품보다는 시장에 나와 유통되는 물건의 질이 평균적으로 떨어질 수밖에 없는 것이다. 또 컬렉터는 좋은 물건의 경우 일종의 프리미엄과 같이 웃돈을 주고서라도 구입하려는 강한 소장 욕구가 있어 뛰어난 물건은 점점 시장에서 사라지게 되는 경향이 없지 않다. 이와 관련하여 세월이 흐를수록 좋은 물건이 고갈되고 있다는 현장 상인들의 목소리는 고미술시장의 레몬마켓 속성을 대변하는 것으로 이해할 수 있는 대목이다.

　지금까지 몇 가지 사례를 통해 살펴보았듯이, 결론적으로 고미술시장은 정보의 비대칭성으로 인해 경제 사회적 비용이 발생할 가능성이 큰 시장이다. 그 비용은 정보의 가치와 비대칭성의 정도에 비례하기 마련이다. 따라서 문제는 어떻게 하면 그러한 정보의 비대칭성을 없애거나 완화할 수 있느냐 하는 것이다.

　비대칭성의 발생 원인 또는 정보의 속성 등을 고려할 때 다음과 같은 두세 가지 방안을 생각해볼 수 있다. 첫째는 거래 당사자의 노력과 책임으로 해결하는 것이다. 이론적으로 합당하고 논란의 여지가 없는 방안이다. 단점은 상인보다 정보 열위에 있는 컬렉터들이 그런 정보, 즉 물건의 진위와 가치를 알아보는 감식안을 체득하는 데 오랜 시간과 상당한 비용이 들어간다는 점이다. 이 때문에 고미술시장에 발을 들여놓는 신규 컬렉터의 수는 제한적일 수 있고 또 수요 창출에도 시간이 걸린다. 그러나 역설적으로 그렇게 많은 비용과 시간을 들여 입문한 탓에 쉽

게 컬렉션을 그만두거나 시장을 떠나지 못하는 것이 고미술품 컬렉터들의 숙명(?)이다. 아무튼 고미술 컬렉션이 어렵기도 하고 또 한번 빠지면 그만두기가 힘들다고 하는 세간의 말도 따지고 보면 이처럼 정보의 가치 및 그것의 비대칭성과 관련이 있는 것이다.

둘째는 신뢰할 수 있는 감정 시스템을 통해 정보를 획득하는 것이다. 어느 나라나 고미술계에는 감식안이 뛰어난 개인이나 감정기관이 일정한 수수료를 받고 물건의 진위 여부와 경제적 가치에 관한 정보를 제공하고 있다. 정보가 부족한 개인 컬렉터들은 그들에게 약간의 비용(감정료)을 지불하고 정보를 구입함으로써 자신의 정보 비대칭성을 완화하거나 제거할 수 있게 된다.

셋째는 거래 시스템을 효율적인 구조로 개선하는 것이다. 다수의 수요자와 다수의 공급자들이 정보를 공유하고 경쟁하는 경매시장이 하나의 대안이 될 수 있다. 첫 번째, 두 번째 방법처럼 컬렉터가 거의 전적으로 정보의 비대칭성에 수반되는 거래 위험과 비용을 감당해야 하는 것에 비해 훨씬 효과적으로 또는 사회적으로 위험과 비용을 분산하거나 줄일 수 있고, 따라서 시장 규모의 확대나 거래 활성화에 긍정적으로 작용할 수 있는 방안이다.

● 우리 고미술품의 거래 시장은 어디에 위치하고 있는가? 그곳 거래 현장의 모습은 어떻고 또 시장 참여자들은 어떤 사람들인가?

고미술품 가게들이 밀집되어 하나의 시장(상권)을 이루고 있는 대표적인 지역은 서울의 인사동과 답십리 일대다. 지방에도 지방 나름의 시장이 형성되어 있다. 또 거래 시간과 장소를 달리하는 개별 가게들을 한시 한자리에 통합한 형태의 경매(옥션)시장이 있고, 시대변화를 반영하듯 인터넷시장도 있다. 그런가 하면 과거 우리 미술품이 집중적으로 유출된 일본이나 또 북한에서 유출되는 고미술품의 중간 집하장인 중국 단동에서도 우리 고미술품 거래가 활발하다. 요즘은 소더비나 크리스티와 같은 국제 유명 경매시장에서도 한국 고미술품이 많이 거래되고 가격도 상승세를 그리고 있다.

컬렉터가 컬렉션의 꿈을 실현하고 다양한 부류의 사람들이 고미술품 거래를 생업의 수단으로 삼고 있는 곳, 고미술시장 그 속살을 보러 현장으로 한 걸음 다가가보자.

인사동, 우리 고미술 거리 1번지

우리가 흔히 인사동이라고 부르는 지역은 인사동을 포함해서 인접하고 있는 관훈동, 견지동, 공평동, 안국동, 경운동, 낙원동 등을 아우르는 지역을 말한다. 동 이름은 여럿이지만 실제 전

체 면적은 그다지 넓지 않아 하나의 상권으로 볼 수 있는 곳이다.

인사동 지역이 고미술 거리로 모양새를 갖추기 시작한 것은 해방 이후의 일이다. 일제가 패망하고 나라가 해방되면서 충무로, 명동, 을지로 쪽에서 일본인들이 경영하던 골동 가게들은 대부분 문을 닫았고 그 주변 또는 청계천, 남대문 쪽에 흩어져 있던 한국 상인들이 인사동 쪽으로 하나 둘씩 옮겨오면서 상권이 형성되기 시작한 것이다. 일제 때부터 한남서림° 등 몇몇 고서점이 관훈동에 자리 잡고 있었던 영향도 있었지만, 그때만 하더라도 딱히 상권 또는 시장이라 부르기에는 제반 상황이 궁색한 실정이었다.

그런 상황에서 시장 분위기가 채 조성되기도 전에 6.25가 터지면서 한동안 공백기가 이어졌고, 조금씩 사정이 나아지기 시작한 것은 환도 이후 무렵이었다. 피난 갔던 골동상들이 다시 모여들고 표구, 수리 등 관련 업종 가게들이 들어서는 가운데, 경제적 어려움으로 소장하고 있던 서화나 도자기들이 주로 인사동 지역으로 흘러나오면서 1960년대 중반이 되면 인사동은 자연스럽게 우리나라를 대표하는 고미술 거리로 자리 잡게 된다.°° 과거 이곳은 전국의 물건들이 집중, 거래되고 새 주인을 만나는 거의 유일한 장터였다. 7, 80년대 고미술 경기가 좋았을 때는 상인들도 바빴고, 그때 그 흐름을 타고 이 업계에 들어온 사람들이 현재 우리 고미술계의 중심축을 형성하고 있다.

그러나 지금의 인사동 분위기는 그런 영화(?)를 누렸던 옛날과는 사뭇 다르다. 전통문화에 편승해 먹고 마시는 가게가 늘어나고 옛것을 흉내 낸 신작과 중국산 싸구려 모조품을 파는 가게들이 길가 요지를 차지

° 한남서림이 창업주 백두용 씨의 작고 후 어려움에 빠지자 간송 전형필이 이를 인수하여 자신의 단골 골동업자 이순황에게 가게 경영을 맡기고 고미술품 수집 창구로도 활용하였다. 이겸로, 『통문관 책방비화』, 1987, p. 260 참조.

°° 지금은 인사동과 그 주변 지역에 현대 작가들의 작품을 전시 판매하는 화랑들이 많지만, 이 지역에서 그런 유의 상업화랑이 처음 등장한 시기는 현대화랑이 인사동에 문을 연 1970년 무렵이다. 그 이전에는 화랑이라는 이름보다 대개 당호나 옥호를 붙인 고미술 가게들이 서화와 도자기 등 고미술품을 사고팔거나 중개하고 있었다.

인사동 풍경
인사동은 언제나 많은 사람들로 활기에 차 있다. 그러나 이곳의 주인 격이던 고미술 가게나 화랑들은 높은 임대료 등을 견디지 못해 외곽으로 밀려나고 그 자리에 신작 민속품, 모조품을 파는 가게나 먹고 마시는 음식점들이 들어서고 있다.

하고 있다. 게다가 국적도 애매한 공예품, 옷가게와 노점상들이 눈요기로 둘러보는 외국 관광객을 맞고 있는 실정이다. 그런 흐름에 대한 대응 차원에서 2002년 4월 정부가 이 지역을 우리나라 최초의 문화지구로 지정하였으나, 10여 년이 지난 지금 옛 정취를 되찾기는커녕 변화의 흐름을 멈추기에도 역부족이라는 평가가 대세다. 이런 추세가 계속되면 고미술품 가게나 화랑, 전통문화 상품을 취급하는 가게들의 입지가 좁아지게 될 것임은 뻔한 일이다. 그 대신 화장품, 옷, 액세서리 가게, 식당과 찻집들이 그 공간을 차지하고 종국에 인사동은 이것저것 뒤섞인, 그저 평범한 상업지역으로 전락할 것이라는 우려의 목소리도 높다.

이런 세태를 반영하듯 최근 들어 과거 인사동의 주인격이었던 고미술품 가게나 화랑 들의 위축세가 뚜렷하다. 글로벌 금융위기 이후 계속되는 불황에다 하루가 다르게 치솟는 건물 임대료를 견디지 못하고 인근의 가회동, 묘동, 와룡동 등 외곽으로 밀려나거나 아예 답십리 쪽으로 옮겨가고 있다.

참고로 (사)인사전통문화보존회 자료에 따르면, 2015년 12월 현재 인사동 지역에서 영업을 하고 있는 업소는 대략 800여 개, 그중에서 보존회에 가입된 업소는 500여 개다. 이 가운데 화랑은 100여 개, 고미술 가게는 50여 개, 표구사 50여 개, 공예, 지필묵 관련 업소는 80여 개, 그리고 식당 찻집 등이 70여 개여서, 인사동 지역의 비즈니스 지도를 짐작할 수 있다. 이 자료에서 보듯 화랑과 고미술 가게를 합쳐 150개 정도라고 하지만 실제 활발한 전시나 작품 중개 또는 판매를 하는 업소는 이보다 훨씬 적을 것이라는 관측이 우세하다.

그러나 썩어도 준치라고, 아직은 주요 고미술 대상大商들과 경매회사들이 주된 활동 근거지를 이곳 인사동에 두고 있는 데다 고미술 관련 단체나 협회가 이 지역에 자리하여 감정을 비롯한 여러 공적, 사적 회합의 장소가 되고 있다. 또 상인들이나 컬렉터들의 발걸음도 자연스레 이곳으로 향하고 있어 여전히 인사동 지역

은 우리 고미술시장의 중심적 지위를 유지하고 있다. 거래 규모나 세속적 명성은 과거에 비할 바가 못 되지만 인사동 그 이름만으로도 고향과 같은 정서적 편안함을 느낀다고 하는 고미술 애호가와 컬렉터, 시장 상인 들이 많으니, 고미술시장으로서 인사동이란 브랜드 파워는 여전히 건재하다.

가능성이 많은 답십리 고미술상가

지금은 굳이 고미술 애호가나 컬렉터가 아니더라도 답십리 하면 고미술상가를 떠올리는 사람들이 많다. 그만큼 답십리는 인사동과 더불어 우리에게 고미술의 중심 거리로 친숙한 지명이다.

흔히 말하는 답십리 고미술 거리는 답십리의 삼희상가 2, 5, 6동, 우성상가, 송화상가 등이 위치하고 있는 지역 일대를 일컫는다. 삼희상가 쪽을 답십리 고미술시장, 우성·송화상가 쪽을 장한평 고미술시장으로 구분하여 부르기도 한다. 이 지역은 청계천 복개와 개발로 청계 8가 황학동 등지에 흩어져 있던 고물상, 고미술 가게들이 일부 옮겨오고, 또 1980년대 초반 지방에서 올라오는 물건들을 주로 매집하여 인사동 등지로 공급하던 가게들이 모여들면서 상권이 형성되기 시작한 곳이다.

최근 들어서는 인사동 지역과 그 주변의 높은 임대료를 견디지 못하고 이곳으로 옮겨오는 상인들이 늘어나고 지방이나 중국에서 온 물건들이 1차로 짐을 푸는 곳이 되면서, 고미술품 시장의 또 하나의 중심이 되고 있다. 일본인들을 비롯해 외국인의 발걸음도 잦은 곳이다. 애써 인사동 지역과 비교한다면, 인사동과 그 주변 지역이 서화와 도자기 중심의 전통적 고가高價 고미술품을 상대적으로 많이

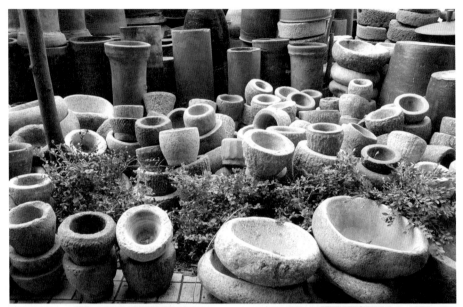

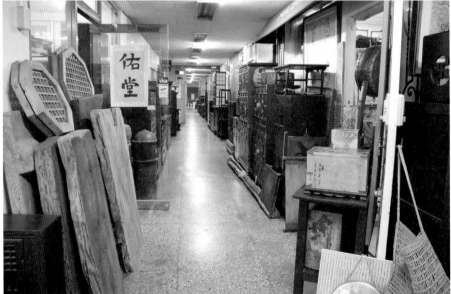

답십리 고미술상가 풍경
7, 80년대부터 고미술 가게들이 모여들기 시작하여 지금은 인사동에 버금가는 고미술 거리로 성장 발전했다. 목기나 민속품 등 인사동에서 보기 힘든 물건들이 상대적으로 좋은 가격에 거래되고, 외국인들의 발걸음도 꾸준히 이어지고 있다.

취급하는 반면 답십리 지역은 목기, 석물, 민속품 등이 많고 중국이나 지방에서 매집된 중저가의 다양한 물건들이 거래된다고 보는 것이 일반적인 시각이다.

그러나 내 눈에는 반드시 그런 것만은 아닌 것 같아 보인다. 인사동 지역보다 임대료가 싼 데다 가게 공간이 커 외형적으로는 목기, 석물 등 덩치가 큰 물건들을 많이 취급하는 것이 사실이지만, 찬찬히 살펴보면 인사동 지역에서 보기 힘든 물건들이 많고 가격도 좋은 편이다. 실제로 답십리 고미술상가를 둘러보다 보면 그 규모에 놀라고, 또 서화나 도자기가 아니더라도 우리 고미술품이 이렇게 다양하고 훌륭한 것이 많구나! 하고 감탄하게 된다. 시장의 발전 가능성이나 잠재력 면에서 인사동보다 결코 못하지 않다는 것이 나의 생각이다. 하나 더 덧붙인다면 나는 인사동 지역과 답십리 지역이 각각 특성을 살리면서 상호보완적으로 우리 고미술시장을 견인하는 상권 구도가 되었으면 하는 기대를 갖고 있다. 그렇게 되기 위해서는 이곳 상인들의 공동체적 노력도 필요하고 서울시나 해당 구청의 안목 있는 관심과 지원도 필요할 것이다.

한편 지방에도 오랜 경륜과 감식안을 갖고 그 지역 고미술시장의 발전에 기여하는 상인들이 많은 것으로 알려져 있다. 그중에서도 대표적인 곳이 대구이고, 부산도 그에 못지않다. 대구와 부산에는 일찍이 일제강점기 때부터 일본인들이 중심이 되어 고미술시장이 형성되었던 전통이 남아 있다. 그리고 경주, 광주, 공주 등에도 그 지역을 중심으로 출토되는 토기나 지역색이 뚜렷한 목기, 민속품 등의 유물들을 전문적으로 취급하는 가게들이 있다. 그러나 나라의 경제력과 인구가 서울과 수도권에 집중되다 보니, 아무래도 고가의 물건들을 지방에서 소화하기가 힘들고 컬렉터 층도 얕아 지방의 고미술품 상거래는 기대보다 활발하지 않은 실정이다.

늘어나는 경매회사, 우리 고미술시장의 또 다른 축

경매(옥션)시장은 개별 가게 또는 개인 간 직거래의 한계와 문제점을 보완할 수 있는 상거래 시스템이다. 제대로 운영될 경우 침체에 빠져 있는 우리 고미술시장을 활성화하는 데 필요한 에너지를 공급하면서 성장과 발전의 견인차 역할을 할 것으로 기대된다. 그런 이유에서인지 지난 4, 5년 사이에 문을 연 경매회사가 몇 있고, 전반적인 영업 전망에 대해서도 긍정적인 분위기가 우세하다.

앞서 이야기한 것처럼 고미술품시장은 일반 상품시장과 구별되는 독특한 수급 구조를 갖는다. 거래 물건에 대한 정보가 제약되고 음성적인 거래도 많다. 그렇다 보니 비효율이 발생하고 거래비용이 과다해지는 경향이 있다. 즉 고미술시장의 경우, 정보의 비대칭성을 비롯해서 불완전 경쟁시장의 조건을 두루 갖추고 있는 데다 거기서 비롯하는 비효율도 만만찮다는 의미다. 경매시장은 그처럼 경쟁 제한적인 고미술시장을 완전경쟁시장으로 끌어낸 형태라고 볼 수 있다. 굳이 경제이론을 떠올리지 않더라도 다수의 수요자와 다수의 공급자가 자리를 함께하고 충분한 정보를 공유하며 경쟁하다 보면 상거래의 효율이 높아지는 것은 시장의 상식 아닌가?

우리나라의 대표적인 고미술 경매회사로서 서울옥션과 K옥션이 있다. 이 두 회사의 주된 거래 물건은 근현대미술품이지만 고미술품도 상당한 비중을 차지한다. 10년 전만 하더라도 1998년에 설립된 서울옥션 단독체제였으나, 2005년 K옥션이 출범하여 그런대로 경쟁체제를 갖추었다. 그 후 2008년에는 (주)한국미경을 계승한 아이옥션이, 2009년에는 옥션단이 설립되어 그 틈새를 겨냥해 영업을 시작했고, 2011년에는 마이아트옥션이 그 대열에 합류했다. 우리 고미술 경매시장이 과거 독점 또는 과점체제에서 벗어나 경쟁구도가 형성되고 있는 셈이다. 그 와

K옥션 경매 현장
K옥션은 서울옥션과 더불어 우리나라 근현대미술품을 비롯하여 고미술품의 경매시장을 이끌고 있다.

중에서 가장 뒤늦게 설립된 마이아트옥션이 선전하면서 한때 시장 판도에 일정한 변화를 주기도 했고, 아이옥션과 옥션단은 나름대로의 차별화 전략으로 시장을 공략하고 있는 점이 눈에 들어온다. 그러나 앞으로 이들 후발 옥션회사들이 얼마나 서울옥션과 K옥션의 복점複占체제를 무너뜨리고 안정적인 과점 경쟁체제를 형성할 것인가에 대해서는 의견이 엇갈리고 있다.°

최근 이러한 옥션회사들의 설립은 개별 가게 중심이던 기존의 고미술시장을 잠식하는 면도 있을 것이고, 잠재적 컬렉터를 시장으로 끌어내거나 신규 컬렉터를 창출해냄으로써 전체 시장 규모를 키우는 측면도 있을 것이다. 또 옥션회사들 사이에 경쟁구도가 형성되

○ 한국미술시가감정협회의 2014년 집계에 따르면 국내 미술 경매시장의 점유율은 서울옥션 47%, K옥션 32.7%로 두 회사가 80%를 차지하고 있다. 그러나 공식 집계되지 않은 지방의 소규모 경매회사들을 포함시키면 이 둘의 점유율은 상당히 낮아질 것이다.

인사동 경매 현장
모든 경매회사들이 1급 명품들만 거래할 수 없다. 고급 컬렉터를 상대하는 프리미어 경매에서 민속품 등을 거래하는 중저가 경매 등 다양한 수준과 특색을 가진 경매회사들이 고유의 사업영역을 확보할 때, 우리 고미술시장은 발전하고 컬렉터 층도 두터워질 것이다.

는 것도 시장 전체로 보아서는 긍정적일 것으로 보인다. 아무튼 앞으로 우리 고미술시장에서 옥션회사들의 위상이 어떻게 자리매김하게 될지에 대해서는 좀 더 시간을 두고 판단해야 할 것 같다.

참고 삼아 하는 이야기지만, 모든 사람들이 대형 경매회사를 통해 고급한 물건만을 사고팔 수는 없다. 고미술품은 더더욱 그렇다. 컬렉터 층이 다양하고 그들의 컬렉션 분야가 다르듯, 시장구조도 그처럼 수요구조에 맞추어 다양한 구조를 형성해나가야 하는 것이다. 아주 고급한 서화나 도자기를 중개하는 시장과 상인이 있는가 하면 중저가의 민속품이나 생활용품을 거래하는 시장과 상인도 있어야

한다는 말이다.

그런 관점에서 인사동, 답십리 지역 또는 지방에서 열리고 있는 시골장터 같은 분위기의 소규모 경매시장의 활성화도 의미 있다고 하겠다. 처음 고미술에 입문하는 사람들은 그런 데서 시장의 흐름을 배우며 차차 안목을 높여갈 수 있는 것이고, 우리 고미술에 대한 사회적 관심과 저변 확대에도 기여할 것으로 기대되기 때문이다.

나는 개인적으로 경매시장의 앞날에 많은 기대를 하고 있다. 가령 운영방식을 차별화하고 경매 물건도 이것저것 다 취급하지 말고 전문분야를 특화하여 범위scope와 규모scale의 경제를 살리는 적절한 전략을 구사한다면 가능성은 충분하다고 보는 것이다. 그러나 그런 경제적 이론에 충실하기에는 우리 고미술시장 여건이 너무 열악하다는 현장의 목소리도 있다. 서화, 도자기, 민속품 등으로 특화하기에는 시장 규모가 너무 작아 수익성이 확보되는 비즈니스 모델이 되기 어렵다는 얘기다. 이를 뒷받침하듯 어느 경매에서나 고미술품 외에 서양화, 심지어 별 이름 없는 외국 작가의 작품까지 취급하는 백화점식 경매가 이루어지고 있는 것이 우리 실정이다.

향후 경매시장의 전망에 대해서는 의견이 엇갈리고 전체 고미술시장의 판도에 대한 관점은 다양하다. 그러나 최근 경매시장의 성장과 시장 흐름의 변화는 우리 고미술시장이 과거 은밀하게 이루어지던 개별 가게 또는 거간꾼을 통한 거래 방식에서 공개적인 집중 경쟁 거래 방식으로 바뀌고 있다는 점을 시사하는 것은 분명해 보인다. 다른 한편으로 그러한 변화를 고미술시장의 효율이 전반적으로 높아지고 있는 현상으로 이해해도 무방할 것 같다. 좀 더 긍정적으로 해석하여 그러한 변화 양상이 우리 고미술시장의 규모가 커지고 있고, 또 그것의 잠재력도 상당하다는 사실을 의미한다고 봐도 될 것이다.

다양한 부류의 시장 사람들

우리 고미술시장의 참여자, 또는 거기에 직·간접적으로 몸담고 있는 이들의 구성은 다양하다. 시장 쪽에서는 직접 가게를 소유하고 있으면서 물건을 사고파는 상인들이 그 중심이고, 일정한 가게 없이 이곳저곳에서 물건을 위탁받아 소개하고 거래가 성사되면 구전을 취하는 거간도 상당수 있다. 그리고 지방을 돌아다니면서 또는 중국 단동, 북경 등지에서 북한으로부터 흘러나오는 물건들을 매집하여 시장에 공급하는 가이다시買い出し°도 있다. 요즘은 거의 없어졌지만 과거에는 호리꾼°°이라 불리는 도굴꾼들도 많았다. 고미술시장은 다른 어떤 시장보다도 태생적으로 가짜의 거래 위험을 안고 가는 시장인지라 당연히 위작僞作, 모작模作을 만들어 은밀하게 유통시킴으로써 시장 질서를 어지럽히는 사람도 있기 마련이다. 심지어 장물을 취급하는 사람들도 있다. 이러한 부류의 사람들은 주로 물건의 공급자 역할을 담당한다.

물건의 수요자로는 아무래도 개인 컬렉터가 중심일 수밖에 없다. 여기에는 오랜 경륜과 상당한 재력을 가진 큰손도 있고 변변치 않은 섭치를 수집하는 초보 컬렉터도 있다. 컬렉션 영역별로도 다양한 수준의 컬렉터들이 있다. 최근 들어서는 경제력이 확장됨에 따라 흥미로, 취미로 혹은 집안 장식을 목적으로 한두 점씩 구입하는 개미 애호가들도 일정한 수요층을 형성해가고 있는 분위기다.

한편 가게 영업을 하는 상인들도 물건을 사는 수요자 역할을 한다. 고미술시장은 소장자의 손바뀜이 계속해서 일어나는 일종의 중고품 유통시장이다 보니 상

°　일본에서 소비자가 생산지에 가서 식료품 등을 사는 것을 의미하나, 속뜻은 일본이 제2차 세계대전 말기에서 전후에 걸쳐 생필품 공급이 극도로 어려울 때 도시인이 농촌으로 쌀, 야채 등을 사러갔던 일을 말한다. 우리 고미술업계에서는 상인이 시골을 돌아다니며 물건을 구입하는 행위 또는 그런 사람을 뜻하는 속어이다.

°°　"땅을 파다"라는 뜻인 한자 굴掘의 일본 발음 '호리ほり'에다 접미사 '꾼'이 합쳐진 말로서 통상 불법으로 무덤을 파 부장품을 챙기는 도굴꾼을 뜻한다.

인은 거래를 중개하는 것이 주된 일이지만, 물건에 대한 안목이 상당한지라 때에 따라서는 좋은 물건을 사서 보유하면서 적당한 수요자를 물색하여 다시 팔 목적으로 구입하는 것이다.

또 다른 중심 수요자로서 국·공립, 사립박물관과 같은 기관 컬렉터들도 있다. 여기에는 국립박물관이나 삼성미술관 리움, 호림박물관, 아모레퍼시픽미술관처럼 큰 기관도 있고 컬렉션 규모는 좀 작아도 코리아나 화장박물관, 한독의약박물관처럼 설립 기업의 이미지에 맞추어 개성 있게 운영되는 기관도 있다. 그 외에도 연간 유물 구입 예산이 많지 않아 개인 컬렉터에도 못 미치는 기관들이 많지만, 아

호림박물관 신사동 분관
윤장섭 선생이 필생의 열정과 집념으로 수집한 수많은 명품들을 소장하고 있는 한국의 대표적인 사립박물관. 특히 도자기와 토기, 불교유물 분야에서 명품들이 많다. 2009년에는 서울 신사동에 접근성이 좋은 분관을 짓고 비중 있는 기획전을 열면서 소장품을 공개하고 있다. ⓒ 호림박물관

충북 음성에 있는 한독의약박물관
한독제약 설립자 고 김신권 회장(2014년 작고)의 수집 열정이 고스란히 배어 있는 대표적인 기업박물관이다. 제약회사의 이미지에 부합하게 『의방유취醫方類聚』와 같은 의서를 비롯한 여섯 점의 보물 등 의약 관련 유물이 체계적으로 소장되어 있다. ⓒ 한독의약박물관

무튼 리움이나 아모레퍼시픽과 같이 재력이 있는 사립박물관을 비롯해서 뜻있는 중견기업들이 운영하고 있는 박물관 또는 미술관들이 꾸준히 유물을 사들이며 컬렉션을 확대해가고 있어 우리 고미술시장의 수요 창출에 상당한 기여를 하고 있다. 한편 국·공립박물관은 컬렉션보다 유물의 보존, 전시, 연구 등 학예 기능이 중심이기 때문에 물건 수요자로서의 역할은 크지 않다고 보아야 할 것이다. 또 이들 기관이 유물의 구입보다는 주로 기증을 통해 컬렉션을 확장하는 것도 사립박물관이나 개인 컬렉터들과는 다른 점이다.

그러나 다소 예외적인 경우도 있다. 지방자치단체들이 관심을 갖고 육성을 추

아모레퍼시픽미술관 전시관 내부
아모레퍼시픽 그룹의 적극적인 관심과 유물 구입에 힘입어 대표적인 기업 컬렉션으로 부상하고 있다. 기업 이미지와 부합하는 조선 여인들의 장신구, 화장, 차 관련 유물 등을 중심으로 컬렉션을 늘려나가는 점이 돋보인다. ⓒ 아모레퍼시픽미술관

진하고 있는 시·도립박물관들이 그렇다. 또 최근 홍보와 문화사업 차원에서 우리 고미술품의 수집과 미술관 설립을 추진하는 기업들도 수요자로서 잠재력이 커 보인다. 아직은 대부분 덩그러니 전시공간만 지어놓은 상태이고 정작 전시할 유물은 빈약하기 짝이 없지만, 오히려 그렇기 때문에 이들 기관들이 앞으로 고미술품 시장의 수요 규모를 키우고 활성화하는 데 일정 부분 역할을 할 것으로 기대되는 것이다. 하지만 그러한 유물 구입은 궁극적으로 시장에 유통되는 고미술품의 고갈(?)에 일조함으로써 고미술품의 가격 상승을 초래할 가능성도 있다.

그리고 직접 물건을 사고파는 것은 아니지만 고미술품 시장과 밀접한 관계를

맺고 있는 사람들도 있다. 예를 들면, 시장 기능의 원활한 작동을 도와주는 일종의 하부조직supporting system에 속한 사람들이다. 이들은 정보의 비대칭성 등과 같은 고미술시장에 내재하는 비효율적 거래 요소를 완화하고 거래비용을 줄이는 역할을 담당한다.

여기에는 물건의 감정과 가치평가에서 학술적 지식을 제공하는 고고학, 미술사 전공 학자들과 고미술품 감정인들이 있고, 또 수리와 복원, 보존처리를 전문으로 하는 사람들도 있다. 고금리로 급전을 변통해주는 사채업자, 심지어 도굴이나 도난, 장물 등을 감시하는 문화재청 조사반과 경찰 관계자들도 고미술품시장과 직간접적으로 관계를 맺고 있다. 이들은 이렇게 저렇게 얽혀 때로는 공생관계, 때로는 갈등과 긴장관계 속에서 우리 고미술품 시장의 한 부분을 형성하고 또 이끌어 간다.

"고미술 가게 일을 제대로 하기까지는 30년이 걸린다"

고미술시장의 거래 관행과 작동 구조를 체계적으로 이해하기 위해서는 이쪽 상거래에 필요한 업무능력의 특성과 업계 상인들의 사회적 배경을 알아보는 것도 큰 도움이 될 수 있다.

어느 상거래에서나 상인이 거래를 효율적으로 중개하고 성사시키기 위해서는 거래 물건에 대한 올바른 정보와 지식을 갖추어야 한다. 거래되는 물건의 진위 여부는 기본이고, 나아가 그것의 미학적 특질과 역사적 배경, 경제적 가치도 알아야 한다. 고미술품 거래에서는 더더욱 그렇다. 물건에 대한 상당한 수준의 감식능력 없이는 이 바닥에서 생존하기가 불가능하다는 말이다.

문제는 고미술 상인들에게 요구되는 그러한 자질이 오랜 수습과 시행착오를 통해서 갖추어진다는 사실이다. 오랜 기간의 관심과 열정, 시행착오를 거쳐 안목을 갖춘 컬렉터가 태어나는 것과 같은 이치다. 일본 속담에 "식당 일을 제대로 하기까지는 10년이 걸리고, 의사는 20년, 고미술품 가게는 30년이 걸린다"는 말이 있는데, 아마 이를 두고 하는 말일 것이다.

우리나라에서 현재 고미술품 가게를 경영하거나 물건을 중개하고 감정하는 일에 종사하는 이들은 어떤 경로를 통해 지금의 자질을 갖추게 되었을까?

어느 분야를 막론하고 전문 직종의 기술이나 기능, 감식 능력은 공적인 교육또는 사적인 개인교습의 도제 과정을 거쳐 습득하는 것이 보편적이다. 고미술품감정도 예외가 아니다. 대학에서 고고학, 역사학, 미술사, 문화재의 보존·복원 분야의 교육 과정을 밟거나 아니면 가업승계 등을 통해 집안의 비법(?)을 전수받는것이 일반적인 경로다. 두 경로 모두 상당한 시간과 비용, 노력이 소요된다는 점에서는 동일하다. 이상적인 경로는 학교 교육을 통해 이 분야의 학문적 소양과 지식을 넓힌 뒤 이름 있는 감식안을 개인 스승으로 삼아 배우거나 가업을 승계하여고미술품 상거래 일을 시작하는 것이다. 여기까지는 겨우 생업수단으로 삼을 정도의 기본을 갖춘 것일 뿐, 그 다음은 생업을 유지하면서 배우고 익히는 과정을거쳐 유능한 상인으로 성장 발전하게 된다.

그러나 우리 고미술업계 사정을 들여다보면, 대학 또는 유사기관에서의 고미술관련 교육 학습이 고미술품 상거래 분야의 직업인으로 가는 데 별다른 기여를하는 것으로는 보이지 않는다. 그렇다고 현장 상인이나 컬렉터를 위한 실무 중심의 교육 과정이 활성화되어 있는 것도 아니다. 컬렉션 문화가 성숙한 선진국에서는 경매회사나 박물관 같은 기관에서 분야별, 수준별로 아주 짜임새 있는 단기연수, 워크숍 또는 재교육 프로그램이 활발하지만 아직 우리 사회의 역량이 그곳까

지 미치지는 못하고 있는 실정이다. 그리고 대를 이어 고미술계에 종사하고 있는 사례도 거의 없다.

사정이 그렇다면 현재 고미술업계에 종사하고 있는 상인들이나 그 주변부 사람들은 공적 교육 또는 체계적인 도제 수련과정을 거치지 않았다는 것이 아닌가. 즉 그냥 생업 현장에서 보고 듣고 익힌 것을 토대로 자수성가하여 현재의 위치에 오게 된 경우가 대부분이라는 말이다.

예를 들면, 표구(장황) 일을 하다가 고서화 쪽으로 안목을 체득한다거나, 고미술품 수리를 하다가 가게를 운영하게 되는 목공예나 도자기 쪽이 그렇다. 한편에서는 가이다시, 나카마 경력도 이쪽 사업을 하기에 좋은 배경이 되었을 테고, 고물상을 하다 업종을 업그레이드(?)한 사람도 있다. 취미로 물건을 수집하다가 거기에 빠져 아예 생업을 이쪽으로 바꾼 경우도 상당수 되는 것으로 알려져 있다. 모두가 생업 현장에 뿌리를 내려 안목을 넓히고 경영 노하우를 쌓아온 사연이 있는 삶을 살아온 경우라 할 수 있겠다.

문제는 그러한 전통과 배경이 우리 고미술시장의 독특한 거래문화를 형성하는 토양이 되고 지금도 곳곳에 어두운 흔적을 남기고 있지 않나 하는 점이다. 어쨌든 그런 것이 우리 고미술시장의 한 모습임은 분명하다. 아쉬움이 있지만 그럼에도 상거래가 지금보다는 좀 더 체계화되고 이론적으로 성숙해졌으면 하는 안팎의 간절한 기대가 있다. 컬렉터와 애호가 들은 현실을 인정하고 극복하려는 상인들의 진지한 모습에서 우리 고미술시장의 희망을 보고 그들을 따뜻하게 감싸 안게 될 것이다.

참고로 우리나라 고미술시장의 중심에는 상인들로 조직된 (사)한국고미술협회 (이하 '협회'로 부름)가 있다. 여느 상인들 협회와 마찬가지로 고미술 상인들이 회원으로 가입하고 있는 이 업계의 대표적인 이익단체다. 협회는 1971년에 문화공

보부 승인의 사단법인으로 출범한 이래 한때 한국고미술상협회, 한국고미술상중앙회 등으로 이름이 바뀌기도 했으나, 1985년부터 원래 이름인 한국고미술협회로 돌아와 지금에 이르렀다.

2011년 6월 말 현재 회원 수는 631명으로 지회별로는 서울이 180, 경기 38, 충남·대전 53, 충북 50, 대구·경북 93, 부산·경남 88, 전북 73, 그리고 전남·광주가 56명의 회원을 두고 있다.° 협회 회원들의 나이를 살펴보면 55~65세가 주축을 이루고 있고(산술적 평균 나이는 56.2세), 연령대별로는 50대가 34.4퍼센트, 60대가 28.7퍼센트, 40대가 22.0퍼센트, 30대가 8.5퍼센트, 70대가 6.3퍼센트를 차지하고 있다.

● 　　　　지금까지 우리 고미술시장의 이런저런 모습에다 시장 관계자들의 구성과 그들이 이 업계에 몸담게 된 과정, 배경 등을 살폈다. 그냥 가볍게 살펴보는 것이어서 독자들로서는 그 실상을 조목조목 다 알 수는 없었을 것이고 또 그럴 필요도 없다는 것이 내 생각이었다. 하지만 우리 고미술시장을 볼 때마다 늘 불편한 느낌으로 우리를, 아니 나를 힘들게 때로는 슬프게 하는 그 무엇들이 있다. 느낌이라는 말 자체가 사실관계가 분명하게 정리되지 않는 좀 막연한 감정을 의미하는 것이긴 하지만, 굳이 우리 고미술시장에 대한 느낌을 말하자면 일종의 안타까움, 또는 애증과 같은 것이라고 할 수 있다. 그런 느낌은 어디서 비롯하는 걸까? 혹 그것은 나만의 것일까? 그런 궁금증처럼 우리 고미술시장의 모습이 이리저리 뒤엉켜 잘 정리되지 않거나 용해되지 않은 침전물 찌꺼기 같은 존재로 다가올 때의 심정은 답답하고 불편하다.

시장은 사람들이 모여 물건을 사고팔며 소통하는 곳이고, 시장 상인들한테는 생업을 꾸려가는 현장이다. 누구는 가장 사람 냄새 나는 데가 시장이라 하지만, 우리 고미술시장에서는 그런 분위기를 느끼기가 쉽지 않다. 약간은 차갑고 약간은 비밀스럽다고 해야 하나? 그런 분위기에 대해 어떤 사람들은 고미술품 거래에는 눈으로 가슴으로 확인하고 느껴봐야 할 사항들이 너무 많은 탓이라 하고, 어떤 사람들은 아름다운 옛 물건을 앞에 두고 너무 세속적인 계산을 하고 있다고 한다. 또 다른 한편에서는 그런 분위기가 명품을 앞에 두고 감동의 승

부를 치르는 냉혹한 승부사들의 근성이 묻어 있기 때문이라고 하는 사람도 있다. 그런 분위기 탓도 있겠지만, 거래 물건에 대한 정보가 넘쳐나고 가격도 대충 정해져 있는 여느 상품시장과는 달리 고미술시장은 누구나 편하게 드나드는 곳이 아니라는 인식이 우리의 현실이다.

사람마다 작품에 녹아 있는 아름다움을 보는 관점이 다르고 받는 느낌도 다르다. 그것의 진위 여부와 가치를 보는 시각에도 큰 간격이 있다. 시장에서는 그런 틈새를 이용한 가짜와 아류가 범람하고 있으나, 그것을 걸러내는 감정鑑定 시스템은 충분치 않다. 정보의 비대칭성이 너무 커 보이고 시장규율market discipline은 지나치게 느슨하다. 그래서 거래비용이 과다해지고 시장의 효율은 제약되는 것이 아닌가. 또 컬렉터와 상인들은 나이 먹고 늙어가지만 그들을 이어 우리 고미술 컬렉션 문화를 발전시키고 시장을 이끌어야 할 젊은 세대들은 이곳에 몸담기를 주저하고 있다.

지난 25년 넘게 고미술계의 주변부를 서성거리며 그 가능성에 희망을 걸고 발전을 염원해온 나의 눈에도 지금의 상황은 여전히 불안하고 어수선한 모습으로 다가온다. 그런 상황을 외면하고 전통과 단절하기에는 고미술이 우리의 정신과 미감에 너무 많이 녹아 있다. 오늘날 이 땅에 살고 있는 사람들이 보고 느끼는 아름다움의 근원을 찾다 보면 그 뿌리가 결국은 고미술에 닿아 있음을 알게된다. 그래서일까? 많은 사람들이 고미술의 전통과 정신을 강조하고 그 힘과 가능성을 이야기한다. 그러나 정작 우리 고미술 컬렉션과 시장의 거래문화는 아직 그런 수준에 머물러 있음을 어찌할 것인가? 그래도 뭔가 고민하고 긍정하고 내일의 희망을 이야기해야 하는 것이 아닌가? 푸념에 가까운 이런 궁금증은 우리 고미술에 대한 나의 일방적인 사랑의 감정이라 해도 좋고, 고미술시장에 대한 소박한 기대라고 해도 좋다.

수요가 공급을 창출한다?

물건을 보는 고급한 안목이 요구되는 오래된 서화나 공예품 시장에는 늘 위작과
모작이 함께 한다. 우리 고미술시장도 예외가 아니다. 아마 가장 대표적인 위·모
작의 거래시장일 것이고, 그러한 모습이 고미술시장의 참모습(?)일 거라는 지적도
많다. 어느 사회에서나 위·모작의 제작과 유통은 고미술시장의 숙명과도 같은 것
이다. 그런 까닭에 유독 우리 고미술시장에만 그런 비난의 화살을 겨냥하는 것은
부당하다는 항변이 오히려 자연스럽게 들린다.

가짜나 모방품이 시장에 범람하는 배경에는 여러 요인들이 작용한다. 사람들
은 싼 가격에 명품을 소유하려는 인간의 굴절되고 뒤틀린 심리를 거론하고, 그냥
단순하게 "찾는 사람이 있으니 만드는 사람이 있다"고도 얘기한다. 경제학에서는
"수요가 공급을 창출한다"라고 가르친다.

가짜 범람은 거래문화나 시장 풍토와도 깊은 관련이 있다. 우리 시장에서는 대
부분의 고미술품 거래가 기록을 남기지 않으면서 은밀하게 이루어지므로, 이런
관행 또는 행태적 속성이 가짜 유통의 좋은 환경이 되고 있다는 얘기다. 앞서 이
야기한 대로 객관적인 정보의 공개 또는 공유가 잘 이루어지지 않기 때문에 정보
의 비대칭성이 발생할 가능성이 대단히 높고, 그런 상황에서는 가짜가 잘 걸러지
지 않는 법이다.

이러한 문제점들은 통상적으로 뿌리가 깊고 구조적인 것들이다. 단기에 해결이
되지 않는다. 시장 기능의 효율화, 거래 관행의 개선, 공신력 있는 감정기관의 감정
정보 공유 등, 시간이 걸리더라도 낙후된 거래 질서와 시스템을 제도적으로 개선
하는 노력이 있어야 가능한 것들이다. 고미술품이나 앤티크 컬렉션 문화가 발달
하고 경매시장이 활성화되어 있는 선진국에도 위작 문제는 있다. 그러나 그들은

시장에 대한 신뢰를 바탕으로 경매와 같은 공개적 경쟁시장 시스템으로 해결하고 있다는 점이 우리와 다르면 다르다고 할 수 있다.

그런 면에서 우리 고미술시장에 만연하고 있는 정보의 왜곡이나 비대칭성 문제는 경매시장이 활성화될 경우 상당 부분 완화되거나 제거될 수 있다. 경매는 기본적으로 공개 거래를 지향하기 때문이다. 하지만 아쉽게도 이런저런 사정으로 우리나라의 고미술품 경매시장은 주요 선진국의 그것과 비교할 때 시장 규모의 빈약 등 여러 문제점을 안은 채 제한적으로 운영되고 있다. 그렇기 때문에 어떤 측면에서는 우리 고미술시장에서 경매시장의 활성화가 가짜의 범람과 같은 고질적인 문제를 해결하는 데 일정한 역할을 할 것으로 기대되는 것도 사실이다.

그렇다고 경매시장의 존재만으로 문제가 다 해결되는가? 아니다. 그것도 하나의 시장 시스템인 이상 효율적으로 작동하기 위해서는 갖추어야 할 조건들이 있다.

먼저 챙겨볼 것은 경매회사들이 경매 본연의 기능과 역할에 충실하고 있는가 하는 점이다. 경매회사는 무엇보다 신뢰할 수 있는 감정 능력을 갖춤과 동시에 시장과 컬렉터들에게 차별 없이 정확한 정보를 제공해야 한다. 또 지배, 소유 구조에서도 투명하여 내부 정보 접근 등의 비리에서 자유로워야 한다. 가령 몇 사람 몇 화랑이 모여 자신들의 보유 물건들을 처분하는 창구로 활용한다든지, 경매 물건 정보를 사전에 특정인에게만 제공한다든지, 위장 입찰로 가격을 조작한다든지 할 경우 그 피해는 고스란히 선의의 불특정 다수 수요자 또는 컬렉터들에게 전가되고 결과적으로 시장에 대한 불신은 가중된다.

그럼에도 불구하고 나는 우리 고미술품 시장의 도약과 발전을 위해서는 무엇보다 경매시장이 활성화돼야 한다고 보고 있다. 비밀스럽고 음성적인 거래의 틈새를 파고드는 가짜 유통, 또 이로 인한 거래 위험과 그에 수반되는 사회경제적 비용이 너무나 크기 때문이다.

범람하는 가짜, 감정 시스템의 선진화

위작 유통에 대한 또 다른 방안은 감정 시스템의 선진화이다. 고미술품의 진위를 가리는 일은 예나 지금이나 동서양을 막론하고 논란의 대상이 되어왔다. 그만큼 어렵고 따라서 고미술 상거래에서 그 역할은 중요하다. 정확한 감정은 위작의 범람을 막는 튼튼한 방파제가 되고, 또 거기서 나오는 정보는 고미술시장에 광범위하게 존재하는 정보의 비대칭성 문제를 제거하거나 완화한다. 그럴 경우 거래 과정에서 생기는 경제적 비효율과 사회적 비용은 자연스럽게 줄어든다.

예를 들어, 고미술품의 진위에 대한 정확한 정보가 시장 참여자에게 폭넓게 공유될수록 고미술품 컬렉션과 상거래에 수반되는 리스크와 비용, 불확실성은 크게 감소하고, 나아가 시장구조의 안정화와 시장 규모의 확대는 실현된다. 다른 한편으로 컬렉터들도 진위 여부의 확인에 소요되는 시간과 비용을 수집품의 예술성과 미적인 가치를 평가하는 데 쏟을 수 있게 됨으로써 우리 사회의 컬렉션 문화가 한층 성숙하는 효과도 기대할 수 있다.

그러한 연유로 컬렉션 문화가 발달한 선진국에서는 일찍부터 미술품 감정 시스템이 발달하였고, 체계적인 감정 시스템이 컬렉션 문화와 효율적인 상거래를 뒷받침해왔다. 유물의 컬렉션 이력을 포함하여 판매 경로와 같은 다양한 현장의 거래 기록이 관리되고 있음은 물론이고 고고학, 미술사, 미술품 재료학, 수리 복원 등에 관한 학문적 성과가 자료화(데이터베이스, DB)되어 공유되고 있다. 또한 유명 박물관과 미술관은 물론이고 경매회사들도 나름대로의 내부 감정 데이터베이스와 노하우를 축적함으로써 미술품 감정의 한 축을 담당하고 있다. 그리고 이들 기관을 중심으로 다양한 장·단기 감정 교육프로그램을 운영하여 관련 전문지식의 공유와 전파, 인적자원의 육성에 주력하는 한편, 과학적 감정 기법의 개발 등

감정 시스템의 선진화에 주력하고 있는 것도 같은 맥락이다.

그렇다면 우리나라 고미술품 감정 시스템과 그 현황은 어떠한가?

안타깝게도 이 질문에 대한 나의 답변은 긍정적이지 못하다. 오랜 역사를 가진 문화민족이라는 말에 걸맞지 않게 컬렉션 문화가 발달하지 못한 데다 축적된 노하우와 진위 여부를 실증적으로 뒷받침할 수 있는 과학적 분석결과나 검색용 자료가 절대적으로 부족한 실정이다. 그런 상황에서 몇 안 되는 소위 이 분야 전문가들의 주관적인 안목 감정에 의해 진위 여부가 가려지다 보니, 그 결과에 대해서 당연히 이런저런 시비가 따른다. 참고로 개인이 아닌 법인 차원의 고미술품 감정

한국고미술협회가 주관한 〈진품과 위작〉 전시장(2009. 12. 15~12. 30)
우리 사회에서 위작 문제는 어제오늘의 이야기가 아니다. 감정 시스템이 취약하다 보니 물건의 상거래에는 늘 위작으로 인한 위험이 수반된다. 오죽하면 이런 전시가 열리겠는가.

기구는 1973년 한국고미술협회가 개설한 감정위원회 가 그 효시다. 그러나 감정위원의 위촉과 감정 실시 과 정에서 뒷말이 흘러나오고 심지어 사법당국의 조사를 받기까지 하는 것을 보면 아직 투명하고 객관적인 감 정기구로서의 위상을 갖추기에는 가야 할 길이 멀다

○ 서양화를 중심으로 하는 근현대미 술품 감정은 (사)한국미술품감정평가원 에서 하고 있다. 이 기관은 그동안 각각 독자적으로 해오던 한국화랑협회와 한 국미술품감정협회의 감정 업무를 하나 로 합쳐 2011년 8월에 설립되었다.

는 느낌을 받는다. 그리고 협회 감정 말고도 현재 몇몇 단체에서 (사실은 단체 이 름을 내건 개인이) 감정 업무를 수행하고 있지만 인지도나 공신력 차원에서 언급할 정도는 아니다.°

한편 서울옥션, K옥션 등 경매회사도 내부적으로 자문위원, 또는 개별적으로 위촉한 감정위원들을 통해 경매 물건의 평가와 감정 업무를 수행하는 것으로 알 려져 있다. 우리 사회의 고미술 감정 전문가 풀pool이 그다지 넉넉하지 않은 현실 을 감안하면 짐작컨대 그쪽 사정도 여타 시장 상황과 크게 다르지 않을 것이다. 간혹 진위 여부가 논란이 되어 경매가 취소되거나 낙찰 후 경매회사에 문제를 제기하는 사태가 벌어지는 것은 그런 사정을 반영하는 것으로 보아도 된다는 의 미다.

그건 그렇다 치고 국·공립 또는 사립박물관이나 미술관 쪽 사정은 어떤가? 이 들 기관은 유물을 구입할 경우 자체적인 평가와 판단으로, 또 필요 시 학계 인사 등 관계 전문가들의 자문을 거쳐 일을 처리하는 것으로 알려져 있다. 그들이 하 는 감정도 안목 감정 수준을 크게 뛰어넘는다고 보기는 어려울 것 같다. 2010년 강진청자박물관의 유물 구입과 관련하여 불거진 감정 가격의 적정성 논란은 그 런 실정을 대변하는 대표적인 예이다.

그래도 국립박물관이나 대형 사립박물관, 미술관 등에서는 안목 감정을 보완 하는 과학 기자재와 관련 문헌자료 정도는 갖추고 있어 사정이 좀 나은 편이다.

하지만 한국고미술협회 감성을 비롯해서 대부분의 개인 감정은 눈目과 감感에 의존하는 안목 감정 이상의 정밀한 감정 서비스는 제공하지 못하고 있는 것이 실상이고, 결과적으로 우리 사회의 컬렉션 문화를 제약하는 환경요인이 되고 있다.

이처럼 우리 고미술계가 안고 있는 감정문화의 후진성은 결국 전문인력의 부족이 일차적인 이유이겠지만, 과학 기자재의 운용 노하우나 데이터베이스의 빈약 등 소프트웨어의 부족도 무시할 수 없다. 사정을 더 악화시키는 요소로서 학계와

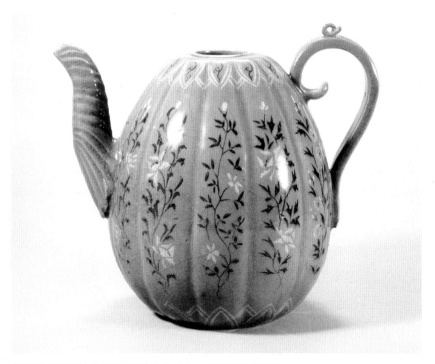

「청자상감 모란국화문 참외모양 주전자」, 높이 23.6cm, 강진 고려청자박물관
고려시대 청자 도요지 강진의 청자박물관이 2007년에 10억 원을 주고 구입했으나, 외부 전문가들의 가격 산정에 문제가 있다고 하여 2009년 국회 국정감사에서까지 논란이 되었던 작품이다. 결정적인 정답도 오답도 없는 게 감정이다 보니 고미술품의 진위와 시가 감정에는 논란이 제기되는 것이 다반사다.

박물관, 미술관, 업계 간 정보 공유의 미흡에다 상호 간의 소통과 신뢰 부족을 들 수 있다. 학계academic community 쪽에서는 업계의 지나친 상업주의를 비판하고, 업계 쪽에서는 학계의 현장 경험 부족을 탓한다. 이렇듯 분야별로 안목과 지식을 갖춘 전문 감정 인력이 절대적으로 부족한 상황에서 그 제한된 인력 사이에도 소통 부재에다 불신이 크다 보니 당연히 소수 특정인에 대한 의존도가 높아지고, 따라서 감정 오류의 발생 가능성은 커질 수밖에 없는 것이다.

지금까지 가짜가 범람하는 어수선한 거래 질서의 문제점을 해결하기 위한 방안으로 경매제도 활성화와 감정 시스템의 선진화를 이야기했다. 그러나 그 문제점의 뿌리를 찾다 보면 우리 고미술계의 감정 문제는 궁극적으로 그것과 관계되는 사람들의 건전한 판단과 양식의 문제로 귀결되는 것 같다. 어디 세상일 가운데 상식과 모럴 없이 제대로 되는 것이 있을까마는, 우리 사회의 고미술 감정 문제에 있어서는 참으로 당사자들의 자기성찰이 절실히 요구되는 부분이 크다고 하겠다.

그렇다고 어찌 이 모두를 그들만의 문제라고 할 수 있을까? 시장 상인이나 컬렉터는 그 책임으로부터 자유로운가? 아니다. 오히려 전방위적으로 범람하고 일상화되다시피 한 위작 유통에 대한 책임의 상당 부분은 그들 몫으로 돌려져야 한다. 나는 그런 실상을 보면서 일차적으로 컬렉터들의 안목이 높아져서 어지간한 위작은 스스로 가려낼 수 있어야 하는 것 아닌가 하는 생각을 할 때가 많다. 얇은 귀를 막아버리고 참된 아름다움을 읽어내는 안목을 갖추는 것만이 가짜가 쳐놓은 정교한 함정을 헤쳐 건너는 길일 터이지만, 안타깝게도 컬렉터는 태생적으로 안목을 키우려는 노력을 기울이기보다 위작이 보내는 미소와 유혹을 떨치지 못하는 운명적인 존재가 아니던가?

시장 규율을 어떻게 할 것인가?

규율이란 질서나 제도를 유지하기 위해 정해놓은, 행동의 준칙이 되는 본보기를 말한다. 그렇다면 시장 규율은 시장이 본래의 기능과 역할을 하도록 시장 참여자들이 지키고 따라야 하는 규범적 질서체계 정도로 정의할 수 있다. 군이 여기서 그러한 딱딱한 느낌의 시장 규율이라는 말을 우리 고미술시장과 관련하여 언급하는 것은 그 시장의 돌아가는 모습과 참여자들의 행태를 볼 때마다 뭔가 불편하고 때로는 안타까운 생각이 들기 때문이다.

지난 25여년 동안 나는 고미술계에 몸담고 있는 많은 사람들을 만나왔다. 대개가 직접 장사를 하는 상인들이었지만 그 주변부에 몸담고 있는 사람들도 많았다. 그들의 생각과 행동을 보면서 나름대로 우리 고미술계의 거래 풍토를 비롯해서 여러 특징적 속성을 다양한 관점에서 관찰해왔다. 잘 알다시피 한 사회의 문화나 관행은 복합적인 요인에 의해 장시간에 걸쳐 형성된다. 그리고 한번 형성되어 굳어지면 잘 변하지 않는다. 고미술시장도 마찬가지다. 거래 행태, 상도덕, 고미술에 대한 대중들의 애정과 관심 등이 종합적으로 어우러져 독특한 거래문화를 만들어가는 것이다.

우리 고미술시장과 시장 사람들을 보는 나의 눈길에는 사랑과 미움이 뒤섞여 있고 기대와 우려가 혼재한다. 그 경중을 묻는다면 당연히 사랑과 기대가 더 크겠지만, 아홉만큼 사랑하다가도 하나의 미움이 생기면 그것을 더 서운해 하는 세상 사람들의 인심과 크게 다르지 않다고 할까? 고미술계를 향한 나의 감정도 세상 사람들의 그런 변덕스러움과 비슷한 데가 있다.

그럼에도 누가 뭐라 하던 나는 고미술을 생업의 수단이자 터전으로 삼아 시장을 꾸려가는 그들을 사랑했고 지금도 그 사랑에 변함이 없다. 그러나 한편으로는

알면서도 가짜를 파는 그들이 미웠고 서로가 서로를 신뢰하지 않고 험담하는 것이 안타까웠다. 사정이 어렵다 보니 조급한 마음에서일까? 호기심으로 고미술 컬렉션의 문을 두드리고 시장 주변을 기웃거리는 초심자들을 잘 안내하여 장기적인 고객 관계로 발전시키지 못하는 그들의 짧은 안목이 안돼 보이기도 했다. 절제된 자세로 소중한 문화자산을 거래하는 자긍심보다 눈앞의 이익에 집착하고, 그러다 보니 상도덕의 기본 양식과 신용이 축적되지 못하는 악순환이 반복되는 것 아닌가. 우리 고미술시장을 보는 나의 솔직한 시각이 그렇다는 말이다. 이는 나 개인의 생각을 넘어 지금의 시장구조나 거래 시스템이 고미술 컬렉션에 대한 사회적 관심과 기대에 부응하기에는 여전히 부족하고 아쉬운 데가 많다는 세간의 평가라고 봐도 좋을 것이다.

그러한 세간의 평가에 대해서는 다양한 의견들이 있다. 우리 사회의 고미술품 컬렉션 문화가 성숙하지 못한 데다 상거래의 역사가 짧은 탓으로 보는 이들도 있고, 생업의 현장에서 일어나는 자연스러운 현상으로 보는 이들도 있다. 또 우리나라 상거래문화의 한 특징으로 보는 관점도 있다. 그러나 그런 분석적인(?) 시각보다는 오히려 이 험한 고미술시장 바닥에서 살아남아야 하는 상황에 문화가 어떻고 상도덕이니 시장 규율이니 하는 말이 그들에게는 사치스럽게 들릴 수도 있다는 직설적인 표현이 맞을지 모르겠다.

사정이 이렇다 보니 아직은 우리 고미술계에서 전통과 명성을 쌓아온 대상大商이나 명문 가게를 찾기 힘들다. 일본만 하더라도 분야별로 오랜 전통과 명성을 자랑하는 고미술품 가게들이 많다. 예를 들어, 도쿄의 마유야마 류센도繭山龍泉堂, 고주쿄壺中居 등은 100년 가까운 역사에다 그동안 축적해온 업무 노하우와 책임지는 고객 관리로 많은 컬렉터들로부터 신뢰받는 대표적인 고미술품 가게들이다. 국제적으로도 잘 알려져 있다. 다른 일본의 명문 가게들이 그렇듯 일정한 수습을 거

교토의 고미술 거리
고미술 가게가 몰려 있는 일본 교토京都의 데라마치도리寺町通り와 우리 고미술품이 진열되어 있는 한 가게 내부. 오래된 교토의 분위기답게 도쿄의 니혼바시나 교바시 골동 거리와는 분위기가 사뭇 다르다.

쳐 자격을 갖춘 종업원에게 독립을 지원하면서 폭넓은 네트워크를 구축하고 있다. 일본 특유의 가업 계승정신과 도제문화의 표본이기도 하다. 그들도 지금에 이르기까지 곡절이 많았을 것이고 그들의 상도덕이나 경영철학이 다 옳고 좋다는 것은 아니지만, 우리 업계가 귀 기울여 듣고 배워야 할 대목이 많은 것은 사실이다.

다른 한편에서는 고미술 가게 경영이나 물건 중개에 필요한 안목과 상도덕의 습득이 체계적인 학습과 엄격한 도제적 수련 과정보다는 생업의 현장에서 몸으로 부딪치며 임기응변식으로 이루어져온 탓에, 시간과 비용 면에서는 긍정적으로 작용했을지 모르나 우리 고미술업계가 전통과 모럴이 부족한 전형적인 저신뢰 사회의 틀을 벗지 못하고 있다는 지적이 많다.

아무튼 우리 사회에서 고미술품 딜러나 컬렉터 들이 문화계를 이끄는 지성으로 대접받는 시대가 오기를 기대하는 마음 간절하지만…… 신뢰를 토대로 하는 거래문화의 정착은 결국 고미술계 사람들의 양식과 모럴에 달려 있다는 보편적 인식에 지금의 현실이 겹쳐질 때, 그 둘의 어긋남을 보면서 가슴이 답답해지는 것은 어쩔 수가 없다.

새로운 피가 필요한 고미술계

고미술 컬렉션의 속성 가운데 단점이자 장점이기도 한 것은 그 세계의 물리를 터득하기가 어렵고 묘미를 깨닫는 데 오랜 시간이 걸린다는 사실이다. 물론 고미술업을 경영하는 상인들에게도 동일하게 적용되는 내용이다. 앞서 인용한 "고미술 가게를 제대로 운영하기까지는 30년이 걸린다"는 일본 속담도 이를 두고 하는 말이겠지만, 그 속뜻은 고미술 상인들에게 요구되는 안목과 고객 관리, 경영 능력은

오랜 수습과 시행착오를 통해서만 갖추어질 수 있음을 의미한다.

세상은 빠르게 변하고 있다. 과거와는 비교가 안 될 정도로 사람들의 관심분야는 다양해지고, 더욱이 그들은 한 분야에 쉽게 몰입하고 쉽게 흥미를 잃는다. 인간의 사고와 관심의 변동 사이클 주기는 점점 짧아지고 진폭은 커지고 있다는 말이다. 세태가 그러한데 누가 관심을 갖는 데만 4, 5년이 걸리고, 안목이 열리는 데 10년, 어느 정도 컬렉터의 생리와 상거래 노하우를 체득하는 데 2, 30년이 걸리는 그런 분야를 직업으로 삼거나 거기에 인생을 걸고자 하겠는가?

많은 사람들이 우리 고미술에 구현되어 있는 미학적 특질과 전통의 중요성을 언급한다. 한 걸음 더 나아가 오늘에 그 정신을 되살려 21세기 문예부흥의 밑거름으로 삼아야 한다고도 한다. 하지만 그건 당위적 주장일 뿐 고미술에 대한 세상 사람들의 관심은 오히려 점점 멀어지고 있는 느낌을 지울 수 없다. 시대가 바뀌고 생각이 바뀌면 컬렉션 문화도 바뀌는 것인가? 1990년대 이후 미술에 대한 우리 사회의 전반적인 관심은 현대미술, 그중에서도 서양미술 쪽으로 옮겨가고 있는 현상이 뚜렷하다. 그러다 보니 고미술시장의 위축은 불가피하고 이곳에 몸담고 있던 사람들은 하나둘씩 떠나고 있다.

그러나 정말로 걱정스러운 것은 고미술시장의 노쇠화 현상이다. 컬렉터와 시장 상인이 동시에 늙어가고 있다. 그런 현상은 전시장이나 경매 같은 거래 현장에서도 쉽게 확인된다. 박물관이나 화랑이 많은 공을 들여 우리 고미술의 진수를 보여주는 특별기획전을 열어도, 일상적으로 보기 힘든 그런 전시를 찾는 사람들 가운데 젊은 층은 많지 않다. 경매시장을 둘러보거나 참여하는 사람들의 면면도 크게 다르지 않다.

시장 참여자들의 노령화는 지금 당장에는 그 여파가 눈에 보이지 않을지 몰라도 미래의 시장 전망을 어둡게 하는 결정적인 요소다. 이러한 노령화 현상은 앞에

서 인용한 고미술협회 회원들의 평균 연령이 60세에 근접하고 있는 데서도 잘 나타난다. 업계 생리를 터득하고 물건을 보는 안목을 갖추는 데 오랜 시간이 걸리는 고미술업의 특성을 감안하더라도 업계 종사자들의 노령화 현상은 뚜렷해 보이고 그 진행 속도도 빨라지고 있는 느낌이다.

어느 업종이건 분야건 할 것 없이 성장하고 발전하기 위해서는 새로운 학문적 지식에다 새로운 감각으로 무장한 젊은 세대가 계속 들어와야 한다. 우리 고미술 시장의 경우 그 필요성이 어느 분야보다 절실하다. 지금까지 고미술계를 끌어온 사람들은 체계적인 학교 교육이나 도제수업을 통해 이 분야 업무를 익힌 것이 아니라 주로 생업으로 이 분야 일을 하면서 고미술계에 들어온 사람들이 대부분이었다. 그런 배경 때문인지 우리 고미술계는 고미술에 대한 학문적인 체계나 역사성, 그 미학적 배경에 대한 이해가 취약한 것이 사실이다. 그런데 이제는 그들마저 늙어가며 이 업계와의 인연을 마무리하는 단계에 접어들고 있다.

우리 고미술시장은 그동안 축적된 고미술 분야의 학문적 성과를 현업에 접목시키고 글로벌 안목으로 고미술계를 끌고 갈 젊은 세대들을 요구하고 있다. 그러나 화려하고 번잡한 느낌을 좇고 서구적 감각에 익숙한 요즘 세태에 젊은 사람이 고미술계에 발을 들여놓기란 쉽지 않을 것이다. 또 젊은 세대들이 고미술시장에 관심을 갖고 발을 들여놓더라도 처음에는 시행착오와 어려움이 많을 것임은 당연하다. 그러나 그들에게는 기성세대가 갖지 못한 시각과 발상으로 고미술계 분위기를 새롭게 해야 하는 시대적 역할이 있다. 지금이라도 그러한 생각과 뜻을 가진 이들이 늘어나야 20년, 30년 뒤 우리 고미술의 진정한 부흥을 기약할 수 있는 것이 아니겠는가?

나는 우리 고미술계의 노쇠화 현상을 보면서 참으로 간절하게 바라는 것이 하나 있다. 대학에서 이쪽 관련 분야를 전공한 3, 40대들의 비율이 좀 더 높아졌으

면, 하는 것이다. 고미술시장이 이론적으로 강해지고 젊은 층을 중심으로 컬렉터들의 저변을 확대하는 데는 그러한 학문적 배경을 갖춘 젊은 상인들이 일정한 역할을 할 것으로 기대하기 때문이다.

다 아는 이야기겠지만 모든 상인들이 고급한 서화나 도자기, 공예품만을 거래할 수는 없다. 초보 컬렉터가 상당 기간의 섭치수집 단계를 거치지 않고 단번에 고급 물건들을 수집하길 기대하기 어려운 것과 같은 이치다. 고미술시장의 영역은 넓고 거래되는 물건의 수준도 다양하다. 다양한 계층이 다양한 수준의 물건을 찾고 즐기는 과정에서 컬렉션 문화는 성숙하고 시장은 확대된다.

그런 점에서 젊은 연령층의 상인들은 그 나름의 영역이 있을 것이고, 그런 영역에서 차근차근 경험을 쌓아가면서 유능한 상인으로 성장할 것이다. 또 그런 체계적인 성장 과정이 효율적인 시장구조를 통해 이루어질 때 우리 고미술시장은 활력을 얻고 한 단계 도약하며 발전할 것이다.

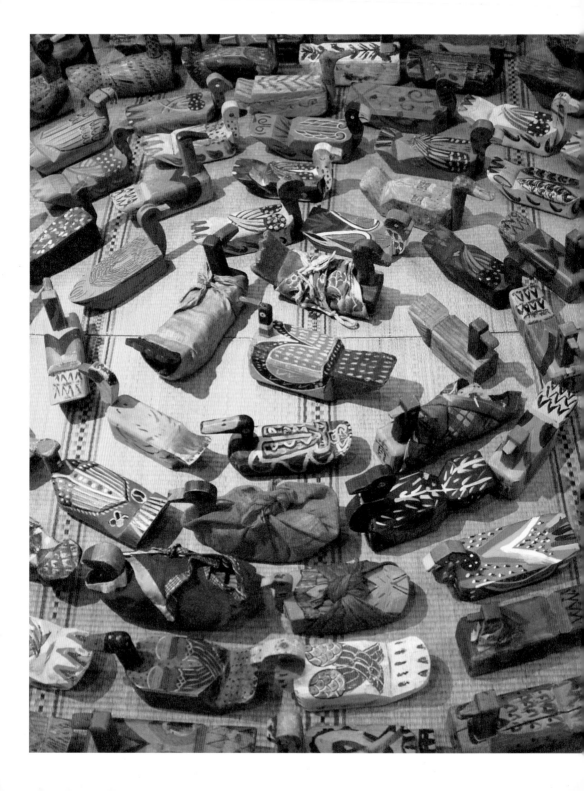

컬렉션으로 가는 길

○

컬렉션은 한정된 예산으로 아름다움을 독점하는 경제행위이다. 머리로 가슴으로 이루어지는 연구, 관심, 사랑, 상상과는 다른 것이다. 그 유혹과 매력에 빠지면 주머니 사정을 생각지 않고 덜컥 작품을 사는 경우도 있지만, 대부분의 컬렉터들은 생각하고 또 생각해서 작품을 한 점 두 점 사 모은다. 그만큼 마음에 드는 작품 고르는 것이 어렵고, 다른 한편으론 예산 제약에서 벗어나기 힘든 것이 컬렉션이다.

● 　　　　지금까지 우리는 오래된 아름다움에 대해 그것을 찾아가는 고미술 컬렉션의 의미와 행태적 속성, 그리고 그 세계에 열정적으로 몰입한 컬렉터들의 삶을 이야기해왔다. 작품이 거래되는 시장구조와 생리도 살펴보았다. 조금은 지루했을지도 모를 그런 이야기들을 여태껏 풀어온 것은 결국 독자들을 고미술 컬렉션의 세계로 안내하고 끌어들이기 위함이었다.

이제는 그 컬렉션의 세계로 들어가볼 때가 되었다. 이번 장에서는 고미술에 입문하는 초심자나 애호가가 호기심 또는 관심의 차원을 넘어 실제 컬렉션으로 가는 길목에서 참고하고 챙겨야 할 이런저런 이야기를 해보려고 한다. 지금까지는 아름다움의 본질과 컬렉션의 감성적인 속성을 중심으로 사변적인 이야기가 많았다면, 이제부터는 좀 현실적인, 그래서 약간은 세속의 가치나 느낌이 묻어나는 이야기가 중심이 될 것이다.

컬렉션은 아름다움을 독점하는 경제행위

우리는 컬렉션이 추구하는 아름다움의 본질에 대해 이야기하면서 아름다움을 아는 것과 사랑하는 것이 다르다는 말을 자주 한다. 아는 것은 지식이고 사랑하는 것은 감정이어서 그럴까? 심리학자들의 말에 따르면, 전자는 논리의 영역이고 후자는 느낌의 영역이어서 뇌의 인지구조가 다르다고 한다. 하기야

그 복잡한 인간사를 분별하고 애·오욕의 감정을 나타내는 뇌세포에 그런 인지기능의 차별적 구조가 없다면 오히려 이상한 것이다.

그럼에도 나는 그 둘은 원래 같은 것이며, 다만 동일한 인간 본성의 상이한 인지 형태로 이해한다. 알면 사랑하게 되고 사랑하면 진실로 알게 되듯이 두 개념은 동전의 양면처럼 서로 맞물려 있다. 앎과 사랑, 세상일이 그렇고 남녀 간의 연정이 그렇듯, 그건 선후나 인과를 따질 수 없는 관계다. 그런 맥락이라면 우리 고미술의 아름다움을 아는 것과 그것을 아끼고 사랑하는 것도 결국 같은 것이 아닌가. 어쩌면 우리는 하나의 개념을 애써 다른 의미로 인식하고 또 그렇게 설명하고 있는지도 모르겠다.

실제 컬렉션으로 가는 길목에서 마주치거나 챙겨야 할 일은 많다. 일차적인 과제는 세속적 차원에서 컬렉션의 속성과 의미, 그리고 그 행태를 이해하고 몸에 익히는 일이다. 그 작업은 지금까지 이야기해온 아름다움을 향한 본능, 사랑, 또는 아름다움에 대한 분리될 수 없는 인간의 지적, 감성적 인지와는 또 다른 차원에서 컬렉션의 본질을 파악하고 구체화하는 것이다. 예를 들어, 컬렉션 영역과 대상을 어떻게 구분 짓고, 작품구입에 소요되는 자금은 어떻게 관리할 것이며, 시장 흐름과 상인들의 거래정보를 어떻게 파악할 것인가 등과 같은 실천적인 사항을 중심으로 컬렉션 세계의 좌표를 설정하는 작업이다. 그런 일련의 과정은 값을 치르고 작품을 구입하는 경제행위를 통해 실천된다. 이는 흔히 우리가 문화예술의 꽃이라고 하는 화려 우아한 미술품 컬렉션도 따지고 보면 그 어느 영역보다 경제력과 같은 물질 세계에 깊이 뿌리내리고 있는 현실을 이해하고 인정해야 함을 의미한다.

여기서 우리는 다시 한 번 컬렉션의 실천적 의미를 확인할 필요가 있다. 작품에 구현되어 있는 아름다움과 작가의 창작정신을 이해하고 사랑하지 않으면서 그

것을 구입하거나 소장할 수 있을까? 한때 호기심에서 충동적으로 그럴 수 있겠으나, 그런 것을 컬렉션으로 볼 수는 없다. 그렇다고 작품에 대한 이해와 사랑만으로 컬렉션은 실천될 수 있는가? 이 또한 그렇지 않은 것 같다. 컬렉션은 선택이고 구입이다. 값을 치르고 소유하는 것이기에 당연히 경제력이 뒷받침되어야 한다. 그렇다면 컬렉션이란 작품의 아름다움을 눈으로 마음으로 느끼는 정신적 사랑에다 선택과 구입이라는 육체적 사랑이 더해져 참된 사랑이 완성되는 것과 같다고 할 수 있을까?

컬렉션의 세계에서는 이처럼 아름다움을 독점적으로 소유하기 위한 선택과 구입이라는 실천의 영역이 큰 비중을 차지한다. 그래서 작품에 대한 이해나 사랑의 감정은 기본이고 거기에 더해 자신의 경제적 능력을 감안하고 그것의 효용, 경우에 따라서는 미래가치도 따져봐야 하는, 이성적이고 타산적인 판단이 요구되는 부분이 많다. 수집 대상 물건을 선택하고 구입하는 일은 머릿속의 관념이 아닌 실행이기 때문이다. 누가 뭐라 해도 컬렉션이란 한정된 예산으로 아름다움을 독점하는 경제행위가 아닌가. 머리로 가슴으로 이루어지는 연구, 관심, 사랑, 상상과는 다른 것이다. 그 유혹과 매력에 빠지면 주머니 사정을 생각지 않고 덜컥 작품을 사는 경우도 있지만, 대부분의 컬렉터들은 생각하고 또 생각해서 작품을 한 점 두 점 사 모은다. 그만큼 마음에 드는 작품 고르는 것이 어렵고, 다른 한편으론 예산 제약에서 벗어나기 힘든 것이 컬렉션이다.

고미술품 컬렉션에 왕도는 없다

세상일을 가늠하고 실행하는 최선의 방법과 도리를 우리는 왕도라고 한다. 고미

술품 컬렉션에도 그런 왕도가 있을까?

이는 현재 고미술품을 수집하는 컬렉터들이나 또는 이제 막 관심을 갖고 시장의 문을 두드리는 애호가들에게 화두 삼아 던져보는 물음이다. 왕도가 있다 없다를 떠나 정작 이 물음의 속뜻은 컬렉션 세계에 몸담고 있는 이들로부터는 그 동안에 체득한 안목과 지혜를 엿듣고 싶고, 시작하려는 이들에게는 뭔가 들려주고 싶다는 의미다.

많은 사람들이 컬렉션의 매력과 그 가치를 이야기하고 실행 방법을 조언한다. 컬렉션 사례나 경험담을 담은 책에서도 그런 이야기들은 쉽게 찾아볼 수 있다. 화랑 관계자들이나 고미술업계 사람들은 물론이고 심지어 초보 컬렉터도 한두 마디 할 수 있는 것이 미술품 컬렉션이다. 그렇듯 컬렉션으로 가는 길을 묻는 질문에는 정답도 없고 오답도 없어 보인다.

사실이 그렇긴 하나 고미술과 현대미술 구분 없이 세간에 오가는 컬렉션 입문의 지침이랄까, 기준 또는 지향점은 있는 것 같고 그것을 몇 줄로 정리하면 다음과 같은 정도의 내용이 될 것이다.

많이 보고, 듣고, 공부하고, 작품에 대해 자신만의 느낌 혹은 영감을 가지도록 노력해보라. 일상생활에 부담이 가지 않을 정도의 예산범위 내에서 한두 점 사보면서 미술시장과 소통하고 교감을 유지하라. 처음부터 사놓고 값 오르기를 기대하지 말고, 즐기며 자신의 숨겨진 미술적 감성을 계발하는 데 관심을 집중하라……

어디선가 들었음직한 말이 아닌가? 밋밋한 데다 원론적이어서 뭔가 바로 가슴에 와 닿는 것이 없을지 모르겠다. 그러나 곰곰이 그 의미를 챙겨보면 고개가 꺼

덕여지는 내용이다. 물론 생각을 달리하는 이들도 있을 것이다. 구체적인 실행단계에 들어가면 관점이 다르고 방법도 달라지는 것이 컬렉션이다. 과정과 행태가 다양하면서 판단도 주관적일 수밖에 없고, 이런저런 의견과 방법이 많고 사람과 상황에 따라 선택이 다르다는 것은 결국 왕도가 없다는 말이다.

그렇다 하더라도 하고 싶고 듣고 싶은 이야기는 있는 법이다. 딱히 정해진 절차나 형식이 없기에 더 궁금하고 재미있지 않을까? 그런 것이 컬렉션이고 컬렉션으로 가는 길의 이야기다.

고미술 컬렉션으로 가는 길. 많은 사람들이 구체적인 내용이나 방법은 잘 모르지만 그 느낌은 매력적으로 다가온다고 말한다. 한 걸음 더 나아가 우아한 데다 품위 있어 보이고, 삶의 여유가 묻어난다고 하는 사람도 있다. 한 번쯤 해보고 싶어 하는 사람도 많다. 컬렉션에 대한 그런 정서와 인식의 배경에는 역사적으로 미술품 컬렉션이 소수 가진 자들의 전유물이다시피 했고 지금도 그런 지적은 어느 정도 유효하다는 점에서, 상류층 문화에 대한 선망과 동경이 자리하고 있음을 부인할 수 없다.

그러나 그런 겉모습과는 달리 컬렉션 세계의 실상은 여느 밑바닥 삶의 모습과 크게 다르지 않다. 도처에서 물건을 두고 다투는 소리가 들리고 진품 같은 가짜가 보내는 유혹의 눈길도 은근하다. 때로는 출처가 분명치 않은 물건이 파놓은 함정도 살펴 건너야 한다. 타산에 냉정하고 또 그것에 충실한 시장 생리는 그렇다 치더라도, 물건에 대한 시장 상인들의 계산과 정보력을 뛰어넘기가 여간 어렵지 않다.

그처럼 어렵고 위험과 유혹으로 가득한 길이기에 그 길을 헤치고 자신의 영혼을 홀리는 작품을 손에 넣었을 때의 희열과 성취감은 특별한 데가 있다. 그런 의미를 담아 앞에서 나는 컬렉션의 느낌 또는 이미지를 연꽃에 비유하기도 했다.

경매 현장
아름다움을 독점하려는 컬렉터들의 수집 욕망은 세속적인 타산으로 얽혀 있는 시장을 통해 충족된다. 경매 현장의 저 번호판은 자신의 컬렉션 욕망을 시장에 나타내 보이는 분명한 신호이다.

그 뿌리는 깊이와 탁도濁度를 가늠할 수 없는 진흙탕에 담그고 있으면서 세상 사람들을 향해 순수한 아름다움으로 자신을 형체화하여 드러내는 연꽃처럼, 컬렉터는 온갖 술수와 타산이 가득한 시장바닥을 헤쳐가며 아름다움을 찾아내 독점하고 그것을 통해 자신의 영혼을 풍요롭게 한다. 그러나 안타깝게도 그 특별한 성취로 가는 길에 왕도는 없다. 그렇다고 머뭇거리거나 그만둘 수 없는 여정, 그것은 운명의 길이자 비원悲願의 길이다.

● 　　　　2010년 1월, 나는 직전에 출간된 졸저拙著 『고미술의 유혹』을 화제로 한 경제신문과 인터뷰를 가졌다. 당시 취재기자가 인터뷰 기사에 곁들여 소개하고 싶다며, 고미술 컬렉션에 관심을 갖고 있는 사람들에게 참고가 될 만한 사항 몇 가지를 언급해 달라기에 가벼운 생각으로 메모를 해서 건네준 적이 있다. 아래의 내용이 바로 그것이다.

- 한 번 쓰고 버리는 생필품이 아니다. 서두르지 말고 긴 안목으로 접근하라.
- 예술적 보편성을 바탕으로 한국적 미감이 구현된 작품을 수집하라.
- 남들이 가지 않는 길을 가되 계통성을 추구하라.
- 양식 있는 상인이나 딜러와 장기적인 신뢰관계를 유지하라.
- 가격보다 작품성에 주목하라. 가격에 너무 집착하면 마가 낀다.

이 책을 준비하면서 그 인터뷰 기사를 찾아보니 「고미술 컬렉션을 위한 5가지 팁」이라는 제목으로 기사 한쪽에 박스로 처리되어 있다. '팁'이란 참고가 되는 실용적 조언을 말한다. 그때는 별 생각 없이 건넨 메모건만 그런대로 사안의 핵심은 담겼다는 느낌이다. 여러 번다한 논리보다 직감으로 떠오르는 생각이 사물의 본질에 더 가까이 가 있다는 의미일까? 아무튼 지금부터는 그 다섯 가지 팁을 근간으로 경우에 따라서는 사

례를 곁들여가며 고미술 컬렉션에 관심을 갖고 있거나 실제 컬렉션을 해보려는 이들과 대화를 시작하려고 한다.

서두르지 말고 긴 안목으로

세상일에는 서둘러야 되는 일이 많지만 느릴수록 제대로 되는 일도 있다. 느림에다 쉼 없는 끈기가 보태져 성취되는 사물에서는 경이로움이 느껴진다. 모든 게 빠르게 돌아가는 이 시대에 어찌 그런 것이 있을까 싶지만, 고미술 컬렉션이야말로 참으로 느림의 지혜와 부단의 끈기로 창조되는 인간의 감성적 활동의 과정이자 결과물이다.

그렇다면 서두르지 말고 긴 안목으로 접근하라는 첫 번째 팁의 속뜻은 실제 컬렉션 과정에서 컬렉터가 수집품의 재화적 특성과 더불어 컬렉션의 시간성을 제대로 이해해야 한다는 의미가 된다. 쉽게 말해 긴 안목으로 컬렉션을 계획하고 실행해야 한다는 뜻인데, 여기에는 컬렉션 속성이나 그 물리의 분별, 또는 컬렉션에 임하는 자세와 관련되는 내용이 많다.

고미술 컬렉션은 어느 컬렉션보다 수집품의 소장 기간이 긴 것으로 알려져 있다. 그런 속성을 수집품의 물성적 내구성에 빗대어 소장적 내구성이라고 부를 수 있을까? 이를테면, 도중에 컬렉터의 취향이 바뀌고 안목이 높아지면서 수집 영역을 바꾸거나 수집품을 업그레이드(고급화)하는 경우도 있지만, 대개 잘 선택된 작품은 컬렉터와 일생을 함께 한다는 말이다. 또 컬렉터가 컬렉션에 몸담는 지속 기간이 어느 컬렉션보다 긴 것도 고미술 컬렉션의 한 행태적 속성이다. 관심을 갖고 4, 5년 정도는 열정을 쏟아야 컬렉션으로 가는 마음의 문이 열리고, 어느 정도 컬

렉션 세계의 물리를 알게 되기까지는 또 수년이 걸린다.

이처럼 고미술 컬렉션이 긴 호흡으로 진행되는 속성 탓에 그것의 시계時界는 시류에 순응하며 유행을 많이 타는 현대미술보다 길 수밖에 없다. 시장의 변동성이나 컬렉터들의 변덕스러움도 덜한 편이다. 그래서일까, 그 느낌을 두고 진득하면서도 뿌리칠 수 없이 휘감겨오는 지긋한 여인의 손길, 또는 끈적끈적한 눈빛 같다고 고백하는 컬렉터들이 많다.

처음 컬렉션으로 향하는 마음의 문을 여는 것이 어렵고, 컬렉션 물리에 눈을 뜨는 데 시간이 걸리지만, 한번 맛들이면 일생 동안 지속되는 고미술 컬렉션. 시작에서 완성에 이르기까지 그 모든 단계가 긴 호흡과 긴 안목으로 진행된다. 아름다움을 발견하고 소장하며 즐기는 사이클이 길다는 의미다. 이처럼 컬렉터는 자신의 품에 두고 즐길 수 있는, 적어도 2, 30년 정도의 시계를 염두에 두고 컬렉션을 구상하고 실행에 옮겨야 한다. 충분히 생각하고 또 생각하여 자신만의 느낌과 관점으로 컬렉션 세계를 구상하고, 수집하고자 하는 작품이 평생을 함께할 수 있는 아름다움의 반려자가 될 수 있다는 확신으로 수집에 임해야 한다.

그러나 그게 어디 말처럼 쉬운가? 초보 컬렉터들은 십중팔구 물건을 보는 눈이 조금씩 열릴 때마다 사고 싶은 욕망을 주체하지 못한다. 첫사랑의 열병처럼 심한 가슴앓이를 하게 되는 것이다. 그 열병을 앓고 있을 때에는 눈에 보이는 것 모두가 좋아 보이고 사고 싶어진다. 꿈에 나타나는 것은 보통이고 시도 때도 없이 환영으로 눈앞에 어른거리는 것이 다반사다. 그처럼 입문 초기의 컬렉션 열병이란 지독한 데가 있다.

좀 쑥스러운 이야기지만, 고미술 컬렉션에 입문한 지 얼마 안 되었을 무렵 안식구 몰래 마이너스 통장을 개설하면서까지 물건을 산 적이 있다. 따지고 보면 나도 누구 못지않게 수집 초기에 열병을 심하게 앓았다고 하겠는데, 일종의 통과의례

섭치가 가득 진열된 가게
처음 수집에 조금씩 눈을 떠갈 무렵에는 여기 진열되어 있는 것들과 유사한 수준의 섭치는 물론이고 눈에 보이는 것 모두가 좋아 보이고 갖고 싶은 열병을 앓는다. 그런 열병을 짧게 그리고 진하게 앓을수록 섭치수집에 소요되는 시간과 비용을 절약할 수 있다.

인 그 열병을 짧게 앓을수록 섭치수집 과정에 수반되는 시간과 비용은 절감된다. 그럴 경우 참된 컬렉터로 성장하는 과정은 곧바른 길, 때에 따라 좀 가쁜 숨을 몰아쉬는 경사길이 되겠지만, 그만큼 그곳에 도달하는 과정이 역동적이고 걸리는 시간도 짧아 성취의 기쁨도 큰 법이다.

그나저나 많은 컬렉터들이 어느 정도 안목이 트여가면서 과거 자신이 입문 초기에 열병을 앓으면서 수집해놓은 물건들을 볼 때마다 모두 애물단지 같아 보이는 것은 물론이고, 그런 과정을 걸어온 자신이 참 한심하게 느껴진다고 고백하는 사례를 본다. 당연히 그 회한(?)의 강도는 컬렉션 열병을 심하게, 그리고 오랫동안 앓았을수록 절실할 것이다.

참 얄궂은 것은 초보의 눈에는 변변치 않은 섭치가 늘 최고의 작품으로 다가온다는 사실이다. 주변에서 아무리 섭치의 한계를 설명하고 당장은 경제적 부담이 좀 될지언정 격이 있는 물건을 살 것을 권해도 눈과 귀에 들어오지 않는다. 이 말의 컬렉션적 의미는 작품을 보는 눈높이가 높아짐에 따라 마음에 드는 물건의 수준도 높아지기 때문에 결코 초보 컬렉터가 섭치수집 단계를 거치지 않고 고급한 작품을 살 수 없다는 것이다. 작품을 보는 안목이란 이처럼 묘한 것이어서, 마치 소리에 빠져 절대음을 찾아가는 음악 마니아가 단계 단계 올라가며 계속해서 오디오 시스템을 업그레이드하는 과정과 비슷하다고 할까?

서두르지 말고 꾸준히 한 걸음 한 걸음 나아가는 끈기와 인내, 그 과정에서 눈은 트이고 대상은 아름다움의 생명체로, 영혼의 반려자로 다가오게 된다. 너무 막연한 이야기 같지만 그런 것이 고미술 컬렉션의 묘미이고 그런 쉼 없는 느린 걸음이 컬렉터의 기본 덕목이다.

보편적 예술성과 한국적 미감의 조화

두 번째 팁은 컬렉션 대상 고미술품의 예술성 또는 작품성과 관련되는 사항이다. 이는 작품에 구현되어 있는 아름다움이 보편적이면서도 한국적 미감을 갖추어야 한다는 것인데, 처음에는 어렵게 느껴지고 막연해서 그 의미가 바로 가슴에 와 닿지 않을 수도 있는 주문이다.

아름다움을 컬렉션하는 컬렉터에게 작품의 '아름다움(예술성)'을 앞서는 가치 기준은 있을 수 없다. 너무나 분명한 사실이지만 그만큼 실천하기 어려운 기준이 기도 하다. 거기에 더하여 고미술품에는 '시간'의 가치, '사용'의 가치가 더해지는 탓에 추가적으로 고려해야 할 사항들이 많다. 예를 들면, 역사적 문화재적 가치에 다 그것을 사용하거나 소장한 옛사람들의 흔적 또는 그 시대의 미감을 어떻게 적절히 컬렉션에 반영할 것인가 하는 것이다.

일반적으로 컬렉터들은 자신이 추구하는 나름의 가치기준, 즉 수집품에 대한 판단기준을 갖고 있다. 고려 사항이라 해도 좋다. 그것에는 작품성에 더하여 희소성, 보존 상태, 컬렉터들의 취향, 시장의 수급 상황, 미래의 전망까지 여러 요소들이 포함된다. 그런 요소들을 하나로 묶으면 '소장가치'라 부를 수 있겠는데, 이는 시장에서 거래되는 가격, 또는 경제적 가치와 대략적으로 일치한다고 봐도 된다.

사람들은 고미술품의 가치를 이야기할 때 역사성에 일차적인 의미를 두는 경우가 많다. 역사적, 학술적(사료적) 가치가 중요한 것은 당연하지만, 그렇다고 해서 그것에 너무 비중을 두어서는 안 된다. 컬렉션은 학문이 아니라 한정된 자원을 들여 최고의 경제적 가치를 지향하는 경제행위이기 때문이다. 더욱이 개인 컬렉션은 박물관이 아닐뿐더러 집이라는 소장 공간은 대중을 상대로 하는 박물관의 전시 공간과는 다르다는 점도 고려해야 한다. 군이 표현하자면 소장가치는 필수

조건이고 역사적 또는 학술적 가치는 충분조건이라고 할 수 있을 것이다.

이와 관련하여 참고할 사항은 작품의 소장가치 또는 경제적 가치는 시류를 타는 경우도 있으나 궁극적으로는 작품성에 의해 결정된다는 점이다. 뛰어난 물건일수록 경기를 덜 타고 시간이 흐를수록 그것의 경제적 가치는 가파르게 상승한다. 그러한 거래 흐름의 바탕에는 어중간한 여러 점보다 예술성과 보존상태가 뛰어난 한 점을 수집해야 한다는 컬렉션의 가치기준이 자리하고 있다. "군계群鷄가 일학一鶴을 당하지 못한다"는 고미술계의 속언은 바로 이를 두고 하는 말이다. 그런 관점에서 두 번째 팁은 컬렉션 정신의 지향점이기도 하고 훌륭한 컬렉션으로 가는 실천 전략이기도 하다.

반복하는 이야기지만 우리 고미술 컬렉션의 참뜻은 거기에 녹아 있는 아름다움, 지난 수천 년 동안 한민족이 추구해온 아름다움의 본질을 찾아 소통하고 정신적 충일감을 고양하는 데 있다. 문제는 그 대상에 내재된 아름다움과 작품의 예술성이 어떤 관계에 있는가 하는 점이다. 아름다움에 대한 평가는 주관적이고 상대적이다. 보는 눈이 다르고 받는 감동이 다르다. 그런 사실을 감안하더라도 이 둘은 크게 어긋나지 않는 개념이다. 대개 아름다운 것은 예술성이 뛰어나고 또 예술성이 뛰어난 것은 아름답다. 현대 미학에서 복잡하게 이야기하는 조형기법이나 표현양식은 달라도 인간의 눈에 비치는 아름다움의 본질, 그 정신을 잘 표현한 작품은 누구에게나 깊은 감동으로 다가오는 법이다.

그렇다면 고미술 컬렉션이 추구하는 아름다움을 조금 더 구체적으로 정의할 수 있지 않을까? 나는 그것을 크게 두 가지 아름다움으로 나누어 이해하고 있다. 하나는 물건을 만든 작가나 장인의 창작정신에 의해 창조된 아름다움이고, 다른 하나는 지난 오랜 세월에 걸쳐 그것을 소장하거나 사용한 사람들의 손때가 남긴 흔적의 아름다움 또는 사용의 아름다움이다. 오랜 세월을 두고 많은 작가와 장

인들, 소장자, 사용자들에 의해 추구되어온 그러한 아름다움이야말로 시공을 초월하여 존재하는 것이고, 우리는 그런 것을 고미술품의 아름다움이라 할 수 있는 것이 아니겠는가?

결국 고미술 컬렉션의 진정한 생명력과 가치는 시공을 초월하는 그런 보편적 아름다움에서 비롯하는 것이고, 안목 있는 컬렉터는 그런 아름다움이 잘 구현된 물건을 수집해야 하는 것이다. 누가 보아도 아름답다고 느낄 수 있고 가까이 두고 싶은 그런 물건이어야 한다는 의미다.

우리가 고미술품의 예술성을 이야기할 때 그런 보편적 아름다움과 더불어 언급하는 아름다움의 기준이 하나 더 있다. '한국적 아름다움' 또는 '한민족의 아름다움'이 바로 그것이다. 나는 앞에서 우리 민족미술의 핵심어로 '자연에 순응하는 자유로운 창작정신'을 이야기한 바 있다. 한반도의 자연은 이 땅에 터 잡고 살아온 사람들의 삶을 규정하고 더불어 창작정신에 녹아들어 그들이 추구하는 아름다움으로 형상화되었을 것이다. 그렇게 형상화된 아름다움은 한민족의 삶과 신앙에 용해되어 고유의 미의식으로 굳어지고 민족미술의 원형이 되었다. 우리 산하가 우리에게 편하게 느껴지고 익숙한 모습으로 다가오는 것처럼, 우리 고미술품에서 그런 느낌과 모습을 발견한다면 그것이 바로 한국적 아름다움, 한민족의 아름다움일 것이다.

나는 우리 도자기, 그중에서도 분청사기를 그러한 아름다움의 특질이 잘 나타나 있는 대표적인 컬렉션 대상으로 꼽는 데 주저하지 않는다. 한반도의 자연을 담은 목가구의 편안한 느낌도 그 가운데 하나가 될 것이다. 그리고 농경생활의 지혜가 녹아 있는 민속품이나 민예품에도 그와 유사한 미감이 있다. 이들은 삶과 신앙과 미술이 하나였던 그 옛날의 창작정신으로 만들어지고 시대를 초월하여 한국미술의 원형으로 굳어져 오늘 이 땅에 살고 있는 우리의 눈과 마음을 편안하게 하

는 것들인데, 이에 대해서는 다음 절에서 좀 더 구체적인 이야기가 이어질 것이다.

남 들 이 가 지 않 는 길, 그 리 고 계 통 성

우리 고미술의 영역은 넓고 그 깊이 또한 만만치 않다. 한민족은 일찍부터 풍부한 미술적 감성과 불교적 생사관을 토대로 끊임없이 창작 주제를 발굴하고 그것을 다양한 장르의 작품활동으로 구현해왔다. 거기에다 주거문화 발달에 필수적인 뚜렷한 사계절의 기후조건이 더해지고 한 국가사회가 결집하여 활동하기에 적당한 크기의 한반도라는 공간에서 수천 년 동안 미술문화를 창조하고 그 전통과 정체성을 유지해온 결과다.

그동안 많은 전란과 화재, 인재로 파괴되고, 약탈당하기도 하고, 혹은 멸실되어 수량적으로는 넉넉하지 않은 아쉬움이 크지만, 컬렉션 대상 유물은 다양하면서도 각각에 개체성이 뚜렷하다. 서화를 비롯해서 전통적으로 고미술 수집문화의 중심축을 형성해온 도자기, 금속공예품, 목가구, 생활잡기, 민속품에 이르기까지 참으로 분야는 다양하고 각 분야에서도 시대적으로 지역적으로 형태가 다르고 양식이 다르다.

그 많은 분야 가운데 아직도 남들이 가지 않은 분야가 있고 제대로 평가받지 못한 물건들이 있을까? 이제 막 관심을 갖고 시장 문턱을 드나드는 초심자들이 제일 궁금해하는 사항이기도 하고 어쩌면 어렵게 느끼는 질문이 될 수도 있겠다. 그렇다고 겁먹을 필요도 망설일 필요도 없다. 대개 세상일이 그렇듯 가능성과 기회는 어떤 상황에서도 존재하는 법이고, 특히 고미술 컬렉션에는 세속적인 가치 기준만으로 재단할 수 없는 그 무엇이 있기 때문이다.

오래된 아름다움

고미술 상인들의 합동 전시
고미술 상인들이 합동으로 대형 전시공간을 빌려 판매 목적으로 다량의 고미술품을 전시하고 있다. 컬렉터는 물론이고 상인들에게도 이런 전시는 다양한 분야의 물건들이 어느 정도의 가격대에서 거래되는지를 살펴볼 수 있는 좋은 기회가 된다.

 지금이야 폭넓은 수요층을 형성하고 분야마다 많은 사람들이 컬렉션에 나서고 있지만, 우리 사회가 고미술에 관심을 갖게 되면서 시장이 본격적으로 형성되기 시작한 것이 언제쯤이었던가? 바야흐로 나라 경제가 성장궤도에 진입한 1970년대 중반을 그 시점으로 본다면 불과 40여 년 전의 일이다. 그 무렵만 하더라도 대부분의 컬렉터와 고미술시장 상인들은 고급한 서화나 도자기, 금동불상과 같은 금속공예품 등에 관심을 가졌을 뿐, 오늘날 인기가 치솟고 있는 생활잡기나 민속품 등에는 별 관심이 없었다. 민화나 가구, 목공예품 쪽도 사정은 마찬가지였다.

소수 마니아 컬렉터들을 빼고는 일반의 관심을 끌지 못하던 그런 물건들이 30여 년이 흐른 지금은 대중들의 사랑을 한 몸에 받는 귀한 존재로 바뀌었다. 그렇듯 컬렉션 문화는 변하고 진화한다.

처음부터 남들이 가지 않는 영역을 찾기란 누구에게나 어렵다. 그런 연유로 컬렉션을 시작하는 대부분의 사람들은 기존의 컬렉션 가치와 전통, 관행을 답습하기 마련이다. 남들을 따라하는 컬렉션은 무난한 컬렉션은 될 수 있겠으나, 결코 독특하거나 훌륭한 컬렉션은 될 수 없다. 그 관행의 틀 또는 벽을 깨는 길은 오직 시대적 미의식의 흐름과 변화를 읽고, 연구하고 생각하는 컬렉터가 되는 것이다.

지난 6, 70년대에 흔하디 흔했던 민속품이, 그림 축에도 들지 못하던 민화가, 오늘날 이처럼 세간의 관심을 끌 줄 누가 알았겠는가? 새로운 영역을 개척하는 마음으로 찾아보면 기회는 있기 마련이고 최소한 10년, 좀 길게 2, 30년을 내다보는 안목으로 접근한다면 지금의 고미술품 가격구조에서도 많은 틈새와 가능성을 발견할 수 있다.

참고로 이런 이야기를 할 때마다 생각나는 것은 야나기 무네요시의 오쓰에大津繪. 근세 일본의 오쓰大津 지방을 중심으로 그려졌던 민화 수집에 관한 일화다. 1920년대 말에서 1930년대 초반, 야나기는 일본민예관으로 하여금 세상 사람들이 입을 모아 칭찬하는 우키요에를 제쳐두고 당시 남들이 관심을 갖지 않던 오쓰에를 집중적으로 모으도록 지도했고, 그도 발 벗고 오쓰에 수집에 나섰다. 당시 이미 값이 많이 오른 우키요에를 살 수 없었던 일본민예관의 예산 탓도 있었지만, 남들보다 한발 앞서 오쓰에의 가치를 읽은 야나기의 혜안에 힘입어 결과적으로 오늘날 일본민예관이 오쓰에 컬렉션에서는 일본 제일이라는 명성을 얻게 된다.

오쓰에의 가치를 한발 앞서 찾아낸 야나기처럼 우리 민화의 가치를 알고 수집에 헌신한 이가 있다. 바로 우리 민화 수집에 컬렉션 인생을 바친 조자용趙子庸 선

조자용(1926~2000)

조자용은 학부에서 건축학을 공부했고, 미국의 하버드대에서 구조공학으로 박사학위를 받은 공학도였다. 그럼에도 누구보다 우리 민속, 민화의 소중함과 가치를 알고 이 분야의 자료 수집과 보존에 헌신했다. 특히 민화가 오늘날 많은 컬렉터들로부터 사랑받고 또 주요 컬렉션 영역으로 자리하게 한 그의 업적은 아무리 강조해도 지나치지 않다.

생이다. 우리 민화에 대해 정작 국내에서는 무관심하던 1970년대 초, 외국인들이 먼저 그 가치를 알아보고 수집에 열중하는 모습에 충격을 받은 그는 이후 우리 민화를 체계적으로 수집, 분류하여 미술문화적 가치를 발굴하는 데 열정을 바쳤고, 그러한 그의 헌신적인 노력에 힘입어 민화는 당당히 우리 고미술 컬렉션의 중심 영역으로 자리한다.

독특하고 차별적인 컬렉션은 이처럼 시대를 앞서 보는 안목으로 새로운 컬렉션 분야를 개척함으로써 가능해지기도 하지만, 컬렉션 방식을 새롭게 창의적으로 구상함으로써도 가능해진다. 컬렉션의 계통성을 유지하는 것이 한 예다. 컬렉션의 계통성이란 한 분야(영역)의 물건들을 체계적으로 수집하는 것을 말한다. 서화, 도자기, 공예, 민속품 등으로 구분하거나 도자기 분야에서도 시대, 기법, 재료, 기형 등으로 컬렉션 영역을 세분화하여(예: 도자기-분청-인화문-병 등으로) 계통성을 유지하는 것이다. 계통성을 조금 더 확대해서 해석하면 외형적으로는 다른 분야라 하더라도 연관 지어 하나의 스토리를 만들 수 있는 컬렉션을 의미한다. 예를 들면, 조선 사대부 선비정신을 주제로 한다든가, 규방문화를 주제로 컬렉션의 틀을 잡고 관련 물건을 수집하는 것이다. 컬렉션에 계통성이 있다는 것은 수집품 상호간에 내적 질서가 있고 컬렉션의 완성도가 높다는 말이다. 그것은 컬렉션에 생명력과 가치를 더하는 중요한 전략

이자 지침과도 같다.

조금 성급한 예측이기는 하나, 나는 앞으로 우리 사회의 고미술 컬렉션 문화는 전문화 쪽으로 갈 것으로 보고 있다. 여타의 취미 영역에서도 유사한 변화를 감지할 수 있듯 그건 분명 시대 흐름이다. 컬렉션이 하나의 보편적인 문화 아이콘으로 자리매김하고 있는 현대사회에서 이것저것 백화점식으로 수집하는 것은 시대정신과도 맞지 않을뿐더러 가능하지도 않을 것이다. 재력이 풍부하여 이것저것 가리지 않고 사 모을 수 있다면 모를까, 그런 재력에다 고미술에 대한 안목을 두루 갖춘 컬렉터가 나오기도 힘들고, 설사 그렇다 하더라도 그렇게 모아진 컬렉션 가운데 과연 정체성과 생명력을 갖춘 컬렉션이 얼마나 될 것인가.

한편 계통성을 유지하는 컬렉션은 컬렉터의 경제적 부담을 덜어줄 수 있다. 그것은 일종의 범위의 경제economy of scope를 추구하는 전략이다. 분야를 가리지 않고 수집하는 데는 안목도 안목이지만 당연히 상당한 경제력이 있어야 한다는 점에서, 특정 분야로 컬렉션의 계통성을 세우고 전문화하는 것은 많은 의미가 있다.

이와 관련하여 앞에서 소개한 수정 박병래 선생의 컬렉션 이력은 좋은 본보기가 된다. 수정은 평생 의사로 봉직했기 때문에 우리는 그가 보통 사람들보다는 경제적으로 여유가 있었다고 생각할 수 있다. 그러나 전문 컬렉터로서는 넉넉지 못한 경제력 때문에 마음에 드는 물건을 앞에 두고 늘 애를 태웠다고 한다. 물건 대금을 몇 달에 나누어 지불하는 것도 다반사였다. 그런 여건은 그로 하여금 조선백자, 그중에서도 필통, 연적 등을 중점적으로 수집하도록 했고, 결과적으로 그가 국립중앙박물관에 기증한 조선백자 문방구류 컬렉션은 언제 보아도 경이로운 존재로 남게 된 것이다.

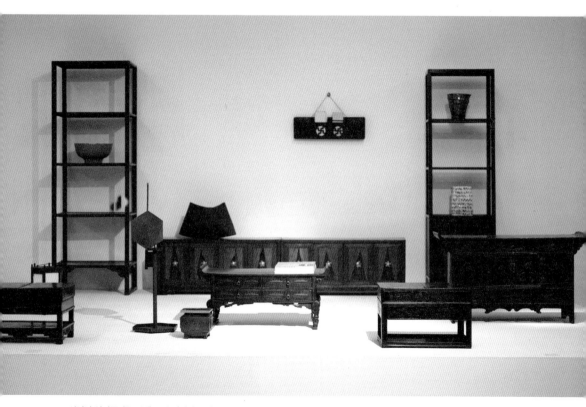

사랑방 선비문화를 주제로 한 전시장 풍경
문갑, 탁자, 서안 등 조선시대 사대부들의 사랑방에 비치되었던 가구 집기들이 전시되어 있다. 이처럼 컬렉션도 일정한 주제로 계통성을 지향하는 전략이 필요하다. ⓒ 고찬규

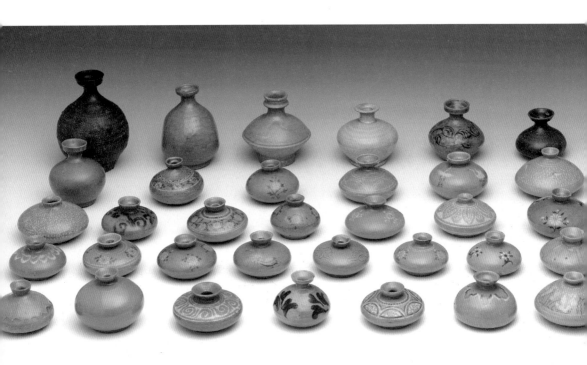

다양한 문양과 기형의 청자 유병油瓶 모음

어느 컬렉터가 청자 유병을 집중적으로 여러 해에 걸쳐 모은 것으로, 최근 경매에 내놓았다. 여기에다 토기, 분청, 백자 유병이나 청자 분곽 등 여성들의 화장용기들이 추가되면 더욱 짜임새 있는 컬렉션이 될 것이다.

양식 있는 상인과 장기적인 신뢰관계를

지금까지 언급한 사항들이 컬렉션과 컬렉터가 추구해야 하는 가치, 기준, 지향점에 관한 것이라면, 지금부터의 이야기는 실제 컬렉션 상황에서 컬렉터가 취해야할 처신이랄까 행동규범에 해당하는 것이다. 예를 들어, 시장 사람들과의 관계를 어떻게 관리해야 하는지, 가격 흥정에는 어떤 자세로 임해야 하는지 등이다. 언뜻보기에 세속적이고 별것 아닌 것 같지만 결코 소홀히 할 사항이 아니다.

먼저 시장 또는 그 주변 사람들과의 관계다. 다 아는 이야기지만, 여느 사회와마찬가지로 고미술계에서도 이런저런 인연으로 형성되는 다양한 관계문화가 있다. 함께 하는 동호인이 있고, 사숙하는 선생도 있을 수 있고, 수집품에 대한 평가와 의견을 구하는 공식 비공식 채널을 통해서도 다양한 인간관계가 만들어진다. 그 가운데 컬렉터에게 무엇보다 직접적이고 중요한 것은 거래를 중개하는 상인이나 딜러, 거간꾼들과의 관계이다.

고미술시장에서는 거래 물건에 대한 정보가 제한되어 있는 것은 물론이고 거래 당사자 사이에도 정보가 비대칭적으로 보유되는 것이 일반적이다. 정보의 중요성이 그 어느 시장보다 크다고 할 수 있다. 그런 시장에서 통상적으로 상인이나 거간꾼들은 컬렉터가 모르는 많은 정보를 갖고 있기 마련이고, 따라서 거래 과정에서 그들의 역할이 클 수밖에 없다.

고미술계 밖의 사람들은 좀 생소할지 모르겠지만, 막상 이곳에 발을 들여놓으면 고미술시장이 참 험한 곳이라는 걸 실감한다. 정확하지 않은 온갖 소문과 험담이 오가는 것은 상례이고, 누구의 입에서는 명품이 되다가도 누구의 입에서는 가짜가 되고 접치가 되는 곳이 바로 고미술시장이다. 폐쇄적이고 음성적인 데다정보의 비대칭성이 크기 때문이다. 그런 시장을 무대로 아름다운 물건을 찾아 헤

매야 하는 컬렉션 세계에서 신뢰할 수 있는 상인을 만나는 것은 대단한 행운이자 축복일 수밖에 없다. 상인도 마찬가지다. 이 업계에서 자신을 믿고 거래를 지속하는 컬렉터를 만나 좋은 관계를 이어가는 것은 현실적으로 자신의 생업을 어느 정도 보장받는 것이기도 하지만, 다른 한편으로 훌륭한 컬렉션의 완성에 동반자가 되는 명예도 얻게 된다. 그렇기에 훌륭한 컬렉터의 뒤에는 늘 뛰어난 감식력과 상도덕을 갖춘 상인들의 뒷받침이 있었고, 그들은 서로 믿고 협력하여 훌륭한 컬렉션을 만들었다.

우리는 간송 전형필과 이순황李淳璜에게서 그런 모범적 관계의 한 예를 찾을 수 있다. 간송이 사명감을 갖고 열정적으로 추진하던 민족문화유산 수집을 자기 일처럼 열심히 도운 이가 이순황이었

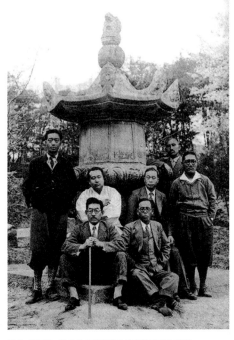

간송, 이순황, 신보기조가 함께한 사진(1938년 무렵)
오늘날 누구나 찬탄하는 간송 컬렉션의 탄생 과정에서 신실하고 안목이 뛰어난 상인들이 큰 기여를 했다. 간송이 그의 민족문화재 수집을 적극적으로 도왔던 이순황, 일본인 신보기조 등과 함께 찍은 사진. 가운데 흰 두루마기를 입은 이가 간송, 그 옆이 신보, 앞줄 오른쪽이 이순황이다. ⓒ 간송미술문화재단

고, 여기에 일본인 거간 신보기조新保喜三도 한몫 거들었다. 그 둘은 당시 일본인들이 독점하다시피 한 우리 고미술품의 은밀한 시장 정보를 간송에게 적시에 제공했고 경매의 대리인으로 또는 간송이 직접 나서기 껄끄러운 일을 맡아 간송의 컬렉션 사업을 도왔다. 한 사람은 시대를 대표하는 대수장가이고 다른 둘은 상인인 탓에 각자 처한 위치와 입장은 달랐겠지만, 그들은 서로를 신뢰했고 그런 신뢰

가 바탕이 되어 오늘날 모두가 찬탄하는 간송 컬렉션의 내용이 한층 더 충실해 질 수 있었다.

초보 컬렉터에게 처음부터 그런 관계까지야 기대할 수 없을지 모르겠다. 그렇다면 그런 신뢰관계의 단초는 상인이 제공해야 한다고 보는 것이 옳을 듯하다. 호기심으로 시장의 문을 두드리는 초보 컬렉터의 동기와 관심을 이해하고, 수준에 맞는 반듯한 물건을 소개하면서 컬렉터의 안목을 끌어올리는 데 협력함으로써 장기적 신뢰관계로 발전시키는 것이 컬렉터와 상인의 이상적인 관계다.

그러나 세상에는 그런 아름다운 관계보다는 서로가 서로를 이용하고 종래는 마음에 상처를 남기며 파탄으로 끝나는 관계가 얼마나 많은가? 급한 김에 변변치 못한 물건을 과장하여 소개하고, 값을 터무니없이 부풀리고, 심지어 가짜를 팔아 단물만 빨아먹고 내팽개치는 상인들이 한둘인가? 그러기에 우리 고미술계에서 안목과 상도덕을 갖춘 상인을 찾기가 그렇게 어렵다고 하는 것 아닌가.

그렇다고 컬렉터들은 그 책임으로부터 자유로울까? 결코 아니다. 컬렉터도 마음에 새길 것이 있다. 인간관계를 형성함에 있어 서두르지 않는 것이다. 사람 사이의 신뢰는 한순간 만들어지지 않는다. 처음부터 너무 완벽한 조언과 가이드를 기대하지 말아야 한다. 자신도 부단히 노력하면서 상대방과 대화의 폭을 넓혀나가되 그 사람의 능력과 심성이 인정되면 믿고 도움을 구하는 자세가 필요하다. 때때로 상대방이 조금 부족한 점이 있더라도 이해하고 신뢰하는 태도를 가져야 한다. 그런 과정을 거쳐 관계는 두터워지는 것이다. 그리고 충분한 신뢰관계가 만들어지면 물건 구입 창구를 그쪽으로 단일화하는 것도 좋은 전략이 될 수 있다. 그렇다고 상대방을 독점하려 해서는 안 된다. 상인에게는 거래가 생업의 수단임을 인정해야 한다. 컬렉터와 상인은 좋은 의미에서 서로를 이용할 줄 아는, 그래서 함께 승자가 되는 지혜가 필요하다. 신뢰를 바탕으로 컬렉터와 상인의 이해관계를

뛰어넘을 때 고미술시장은 성숙하고 컬렉션 문화는 발전할 것이다.

가격보다 작품성에 주목하라

물건을 사고파는 상거래에서 가격보다 더 중요한 것이 있을까? 더욱이 늘 빠듯한 주머니 사정에 안달하며 한 푼 두 푼 모은 돈으로 수집품을 사 모으는 보통 경제력의 컬렉터들에게 가격보다 중요한 것은 있을 수 없다.

그러나 역설적으로 그런 상식이나 통념이 통하지 않는 곳이 있으니, 고미술시장이 바로 그런 곳이다. 물론 이곳도 시장이다 보니 모든 거래는 최종적으로 가격 조건에 의해 마무리되지만, 이 말의 요지는 물건의 구입 여부를 판단하는 기준의 무게중심을 너무 가격에 두지 말라는 뜻이다. 정말 훌륭한 작품에 대해서는 한 돈 더 주고 사는 것이 고미술품이듯, 고미술품에는 가격 외에도 아니 그 이상으로 고려해야 할 사항들이 많다.

고미술품 컬렉션은 컬렉터의 생애에 걸쳐 진행되는 것이 일반적이다. 그런 연유로 컬렉터와 시장, 컬렉터와 상인들의 관계도 신뢰를 토대로 제대로 된 관계라면 길게 갈 수밖에 없다. 우리 고미술시장은 생각보다 좁다. 한두 사람 건너면 다 알 만한 관계로 연결되는 곳이다. 그런 바닥에서 컬렉터가 좋은 인상으로 통할 수 있도록 처신하고 그들과 원만한 신뢰관계를 유지하는 것은 큰 자산이 된다. 물건을 흥정할 경우에도 때에 따라서는 물건에 흠결이 있고 가격이 비싼 줄 알면서도 모르는 척 넘어가는 어수룩함이 긴 안목에서는 좋은 작품을 접할 기회를 늘리는 현명함이 되는 것이다. 주머니 사정이 조금 어렵더라도 여유 있게 임하는 느긋한 자세가 필요하고, 특히 초보 컬렉터는 구입 가격에 배우는 수업료를 얹어준다는

생각으로 가격에 조금 여유를 두고 거래하는 지혜를 발휘할 필요가 있다. 그렇게 하는 것이 지금은 좀 비싼 가격에 물건을 사는 것 같지만, 길게 보면 좋은 작품을 좋은 가격에 수집하는 경제적인 컬렉션으로 가는 길이다.

이와 관련해서 작고한 한 원로 고미술 상인이 내게 들려준 이야기는 참고가 된다. 그분은 여러 해 전, 이름을 대면 세상 사람들이 다 아는 유명 연예인의 부탁을 받아 그녀가 수집해놓은 물건들을 감정할 기회가 있었다고 했다. 수집품의 양도 엄청났고 가짜도 많았지만, 정작 놀라웠던 사실은 그중에 훌륭한 물건이 상당수 섞여 있었다는 것이다. 그녀는 물건을 보는 안목은 부족하였으나 경제적으로 여유가 있었기에 상인들이나 나카마들이 가져오는 대로 군말 없이 때로는 형식적으로 조금 깎는 선에서 물건을 사주었다고 한다. 그러다 보니 한때는 전국의 물건들이 그녀에게로 몰려들었고 그 속에 정말 좋은 작품들이 섞여 들어왔으리라 짐작되는 대목이다. 지금은 그 좋은 작품 몇 점만으로도 충분히 그동안의 비용을 상쇄하고 남으니, 그녀의 어수룩함(?)이 세상 상인들의 영악함(?)을 이겼다고 해야 할까?

너무 가격에 집착하다 만나게 되는 치명적인 위험은 위·모작의 함정에 빠지는 것이다. 시장 상인들은 보통 컬렉터들의 주머니 사정의 약점을, 그래서 가격에 연연해한다는 사실을 누구보다 잘 알고 있다. 가격에 집착하는 컬렉터가 이들의 주된 표적이 되는 것은 당연한 일. 특히 시장 사정에 어두운 초보 컬렉터일수록 그런 함정에 빠질 위험성이 높다. 적정한 가격에 물건을 거래하는 것은 비단 상인만이 아니라 컬렉터에게도 요구되는 덕목임을 알아야 한다.

단언컨대 세상에 예산 제약으로부터 자유로운 컬렉터는 없다. 그렇다고 그것 때문에 가격에 너무 집착해서는 안 된다. 다른 대안, 다른 방법으로 더 훌륭한 작품을 수집할 수 있는 기회가 많은 곳이 바로 고미술시장이다.

●　　　　컬렉션의 실천 현장인 고미술시장에 대한
평가와 앞으로의 전망을 보는 관점은 다양하다. 어지러운 시
장 질서에다 한정된 거래 규모를 두고 경쟁의 차원을 넘어 온
갖 술수와 험담이 횡행하는 핏빛바다red ocean로 보는가 하면,
다른 한편에서는 기회와 가능성이 큰 청정해역blue ocean으로
보기도 한다. 시장에 대한 평가가 이처럼 양 극단으로 벌어지
고 있는 것은 그만큼 우리 고미술시장에 규율이 부족하고 거
래 상황도 불안정하다는 의미다.

　시장에 대한 세간의 평가가 어떠하든 지난 25년 넘게 고미
술업계의 흐름을 나름의 애정을 갖고 관찰해온 나로서는 분명
우리 고미술에 대한 사회적 관심이 높아지면서 컬렉터 층도 두
터워지고 있다는 느낌을 받고 있다. 언뜻 보기에 시장은 무질서
하고 거래도 정체되어 있는 것 같지만, 세월이 얼마간 흐른 뒤
에 보면 훌쩍 커 있는 아이처럼 성장, 발전한다.

　일반적으로 고미술 컬렉션에 입문하는 사람들은 서화로 시
작해 점차 안목이 높아질수록 수집 대상을 도자기, 금속공예
쪽으로 옮겨가는 경향이 있다. 이들 분야는 전통적으로 우리
고미술 컬렉션의 중심축을 형성해왔던 영역이다. 그동안 경제
력 향상과 더불어 문화유산에 대한 사회적 관심이 확산되면
서 고미술 영역에서도 외연이 확대되고 내적으로 깊이가 더해
져왔다. 서화, 도자기에서 벗어나 목가구, 생활용품, 민속품 등
주거생활문화와 관련된 분야가 새로운 컬렉션 영역으로 부상
하고 있다. 이들 영역의 물건은 불과 3, 40년 전만 하더라도 소

위 정통 고미술품을 수집하는 사람들이 별 관심을 두지 않았던 것들이다. 사정이야 어쩌됐든 고미술품에 대한 관심 분야가 농경시대의 민속품이나 생활공예품으로 확장되고 있는 배경에는 이들의 가격이 상대적으로 저렴한 점이 작용했을 것이고, 또 과거 실생활과 밀접한 것들이어서 다가가기 쉽다는 점도 한 원인이 되었을 것이다. 그렇다 보니 최근 이들의 거래 가격도 하루가 다르게 높아지고 있는 추세다.

그런 시대적 흐름 속에서 우리 고미술에 관심을 갖고 시장의 문을 두드리는 사람들이 꾸준히 늘고 있다. 그들 전부가 곧바로 컬렉터로 이어지는 유효 수요층은 아니더라도 고미술 애호가들의 저변을 두텁게 하면서 언젠가는 컬렉터로 나아갈

인사동 고미술 가게의 민속민예품들
삶과 미술이 하나였던 생활문화의 영향으로 우리 고미술품에는 민속적이고 민예적인 속성이 강하게 녹아 있다. 그 옛날 사람들은 후세 사람들이 큰돈을 들여 이런 물건들을 수집하리라고는 꿈에도 생각하지 못했을 것이다.

잠재적 컬렉터들임은 분명하다. 그렇다면 그들에게는 우리 고미술시장의 흐름, 컬렉션의 묘미, 그 기회와 가능성, 호기심을 자극하는 좀 더 현실적이고 피부에 와 닿는 이야기가 필요할지 모르겠다.

　실제 컬렉션을 시작하면서 참고하고 챙겨야 할 사항은 많다. 분명한 관점이나 기준, 지향점도 없이 이곳저곳 기웃거리며 왔다 갔다 하던 지난날의 내 모습을 떠올리면 지금껏 내가 체득한 지식이 초보 컬렉터들이 궁금해하는 내용일지도 모른다는 생각을 하게 된다. 많은 사람들이 고미술시장을 두고 레드오션이라고 하지만, 그럴수록 남들이 가지 않아 아직 블루오션으로 남아 있는 영역도 있을 것이다. 여기서는 '내가 25년 전쯤에 알았더라면' 하는 아쉬움을 담아 누구나 즐기면서 가능성을 추구하는 고미술 컬렉션 이야기를 해보고 싶다.

고미술과 함께 한 지난 25년의 기억

가끔 주변 사람들로부터 고미술품 가운데 어떤 것이 좋으냐는 질문을 받는다. "당신이 어떤 것을 좋아하느냐?"가 아니라 그건 아마도 "내가 어떤 물건을 사면 좋겠느냐?"는 질문일 것이다. 세상 컬렉터들의 평균적인 관점에서 경제적 가치로 따진다면야 고급한 도자기나 품격 있는 서화가 있고, 삼국 또는 통일신라시대 금동불상, 고려시대의 섬세 화려한 금속공예품도 있다. 또 조선시대 궁궐에서 또는 경화세족 사대부 집안에서 즐겨 소장했던 물건들도 그 중심에 있을 것이다. 내가 좋아하는 대상은 이 중에도 분명 있지만 그렇다고 그것을 타인에게 권유할 수는 없는 일이다. 고미술품 컬렉션은 지극히 사적이고 주관이 지배하는 감성의 세계이기 때문이다.

지난 세월을 뒤돌아보면, 내가 우리 고미술의 매력에 빠져 그 문턱 언저리에서 묘미를 조금씩 알아갈 무렵, 대부분의 초보 컬렉터들이 그러하듯 나도 컬렉션의 보편적 기준에 충실하려고 노력한 것이 사실이다. 가끔 경제력 범위 안에서 한두 점씩 사본 물건들도 대개가 그런 컬렉션 기준에 부합하는 물건들이었다. 하지만 그런 시기가 한참 지난 어느 순간 빠르게 높아가는 안목에 맞추어 컬렉션 수준을 높여가는 전문 컬렉터가 될 수 없다는 사실을 알게 된다. 월급으로 살아가는 수준의 경제력으로 도자기나 고급 서화와 같은 정통 고미술 영역의 물건을 수집한다는 것이 말이 안 된다는 현실을 늦게나마, 아니 진즉에 깨달은 것이다.

그 이후 내 관심은 그냥 편하게 느낌이 와 닿고 옛사람의 영혼이랄까 숨결 같은 것이 서려 있거나 시간의 흔적과 교감할 수 있는 물건으로 옮겨갔다. 그것들을 찾아보는 과정에서 우리 전통미술의 민예적 특질과 아름다움을 탐구하는 데 관심이 집중된 것은 필연이었다. 그래서 윌리엄 모리스William Morris, 1834~96°의 미술공예운동을 비롯해서 야나기 무네요시가 1930, 40년대 일본의 민예운동을 주도하면서 남긴 글과 정신을 이해하는 데도 많은 시간을 보냈다.

화제에서 조금 벗어나는 이야기지만, 야나기 무네요시에 대한 우리 사회의 평가는 엇갈린다. 일본에서도 그의 민예론을 비판하는 주장들이 많다. 그러나 그의 이론과 주장을 부정적으로 보는 사람들도 작품을 보는 그의 뛰어난 심미안과 컬렉션 감각에 대해서는 이의를 제기하지 않는다. 내가 야나기의 글을 읽으면서 감탄한 그의 탁월함이란 당시 누구도 관심을 두지 않았던 민예품에 최초로 주목했음에도 불구하고 그는 최고의 작품을 골라냈다는 점이다. 대단한 심미안이고 시대에 앞서 그 가치를 알아

○ 영국의 19세기 산업화시대의 기계적 대량생산에 맞서 수공예의 아름다움과 가치를 주창하는 미술공예운동 Art and Craft Movement을 주도하였다. 그의 미술공예운동은 '민중을 위한 미술'을 지향했으나 수공예의 소량생산이라는 기술적 한계 때문에 결과적으로 소수 부유층의 사치를 위한 미술로 전락했다는 비판도 받고 있다. 직물, 카펫, 벽지, 책 등에서 훌륭한 공예적 디자인 작품들을 많이 남겼다.

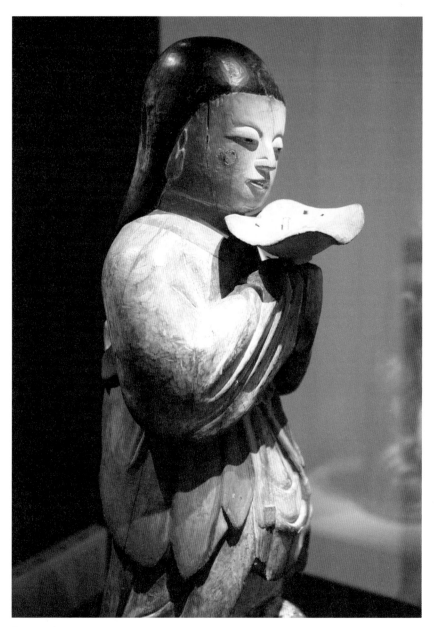

「목동자상」, 국립중앙박물관
절집의 명부전이나 지장전 등에 비치되었던 목동자상. 불보살을 시중드는 천진스런 동자의 표정에는 보면 볼수
록 빠져들게 하는 그 무엇이 있다. 그래서일까, 찾는 사람도 많고 가격도 상당하다.

보는 컬렉션 감각이있다고 할 수밖에 없다.

야나기의 컬렉션 철학이나 미학정신은 그가 쓴 『수집물어蒐集物語』『미의 법문美の法門』 등에 잘 나타나 있다. 그는 '일상 잡기의 아름다움'에 주목했고, 특히 한국미술에 구현되어 있는 민예적 예술성을 누구보다 높이 평가했다. 그는 민예 양식의 특징으로서 소박함, 간명한 구성, 과도한 장식이 없는 것, 고도의 기술이나 정밀한 기교가 없는 것, 지방성 등을 들었다. 일찍이 그가 한국미술의 특질을 논하면서 내세웠던 미학적 특징들인데, 우현 고유섭의 한국미론에도 상당한 영향을 주었다.

아무튼 우리 고미술에 대한 나의 관점은 그러한 민예적 특징을 주장한 야나기의 관점과 일치하는 데가 많다. 그렇다 보니 민예적 양식에 충실한 물건들에 대해서는 가끔 과잉 애정을 보일 때도 있다. 야나기가 주목한 일상잡기의 아름다움 또는 생활로서의 미술정신이 잘 구현되고 있는 장르의 물건들, 예를 들면, 우리 목공예품에 대한 관심이 그렇고 민화에 대한 사랑도 그 연장선에 있다. 완상용이 아닌 생활용기로서 오랜 세월 우리 민족의 일상생활의 지혜와 미감이 깊게 배어 있는 토기에 대한 관심도 같은 맥락이다.

그렇다면 우리 고미술에 대한 나의 사랑과 관심의 원천은 '민예적 아름다움'이라고 할 수 있을까. 내게는 화려 섬세한 청자보다는 분청의 자유분방함이 좋고,

야나기 무네요시(1889~1961)

야나기 무네요시는 조선 민예의 아름다움에 공감하고 일제의 조선문화 말살에 비판적인 자세를 견지한 몇 안 되는 일본인 가운데 한 사람이었다. 그에 대한 우리 사회의 평가는 엇갈리기도 하지만 1930, 40년대 일본의 민예운동을 주도하면서 그가 보여주었던 한국미술에 대한 깊은 관심과 심미안을 부정하는 사람은 없다.

예배 대상인 불상의 뛰어난 비례감이나 터치보다는 목동자의 천진함에서, 장승이나 동자석의 표정에서 우리 미술의 민속적 속성과 강한 생명력을 확인한다. 이미 우리에게 체화體化되어 있으되 어떻게 말이나 글로 표현할 수 없는 감동은 선조들의 삶에 대한 생각과 지혜, 소망이 담겨 있는 그런 물건들에서 더 진하게 느껴진다.

나는 그런 물건들을 가까이 두고 세월을 넘어 대화하고 싶다. 한 걸음 더 나아가 현대미술과의 소통을 꿈꿔보기도 한다. 그건 우리 고미술에 대한 나의 일관된 염원, 즉 현대와 고대, 작위와 무작위, 유명有銘과 무명無銘의 대비를 통한 오래된 아름다움의 본질을 확인하는 것이다.

우리 도자문화의 원형 토기, 그러나 지금은

인사동이나 답십리 고미술품 가게 어디를 가나 진열장에 토기 한두 점 없는 데가 없다. 간혹 청동기시대나 원삼국시대에 만들어진 오래된 토기도 있지만, 대개가 가야, 백제, 신라 또는 통일신라 토기들이다. 지난 10여 년 동안 북한에서 중국의 단동 등을 거쳐 들어온 고려 토기도 눈에 많이 띄고 조선시대 토기도 간혹 보인다. 한 아름이 넘는 대형 항아리가 있는가 하면, 앙증스럽게 작고 귀여운 잔도 있다.

토기에 대한 컬렉터들의 관심은 어느 정도이고, 그것의 컬렉션 가치에 대해 시장은 어떻게 평가하고 있을까?

우리 민족이 처음으로 토기를 만들기 시작한 것은 신석기시대 초기인 기원전 6, 7000년 무렵이었으니 그 역사는 오래되었다. 제대로 형태를 갖춘 생활용기 또는 제례적 용도로 다량의 토기가 만들어지기 시작한 초기 삼국과 가야시대 이

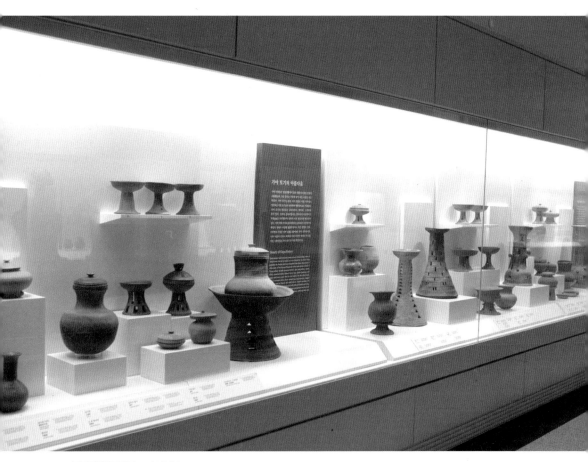

국립중앙박물관의 토기 전시실
우리 토기는 오랜 역사성에다 다양하고도 아름다운 기형을 자랑하지만 그 가치를 알고 찾는 사람은 많지 않다. 다양한 기형의 토기가 전시되어 있는 국립중앙박물관의 가야실.

「기마인물형 토기」, 국보 91호, 높이 23.4cm, 국립중앙박물관

오리 또는 배, 수레, 집 모양 등 특이한 형태의 토기는 다수가 국가 문화재로 지정되어 있으며 값도 일반인이 생각하는 것보다 한참 비싸다.

후만 잡더라도 그 세월이 2000년 가까이 된다. 이처럼 토기가 수천 년의 긴 세월 동안 한반도에 살았던 우리 조상들의 손끝에서 끊임없이 만들어지고 사용된 탓에 민족의 정서, 삶과 죽음에 대한 생각, 미의식이 가장 짙게 배어 있는 문화유산이라는 점을 모르는 사람은 그다지 많지 않다.

토기의 그런 역사성과 문화재적 가치에 비해 그것의 경제적 또는 컬렉션 가치는 일반의 기대에 크게 못 미친다. 한 예로, 만들어진 지 1600~1700년 이상 되는 가야나 삼국시대 토기면 굉장히 비쌀 줄 아는데, 실제로 거래되는 가격이 형편없음을 알고나면 다들 놀라워한다. 물론 기마인물형 토기를 비롯하여, 집이나 배 또는 오리모양 토기, 해학적인 토우土偶가 달린 항아리 등은 국보로 지정된 것도 있고 경제적 가치도 대단하다. 그러나 가야, 백제, 신라, 통일신라 토기라 하더라도 현재 거래되는 가격 기준으로 100만 원이면 아주 괜찮은 완형의 토기를 구입할 수 있다고 한다면 곧이들을 사람이 몇이나 될까? 고려시대 토기는 그보다 훨씬 낮은 2, 30만원에도 반듯한 것을 살 수 있다. 요즘 별 이름 없는 도예가들이 만든 그렇고 그런 신작 도자기도 몇십만 원, 아니 그 이상을 줘야 살 수 있는 현실을 떠올리면 선뜻 이해가 되지 않는 현상이라 할지 모르겠다.

우리 토기의 시장 거래 가격이 이처럼 낮은 이유는 무엇일까?

상품의 가격이란 무릇 시장 거래의 결과인지라 아무래도 경제논리에 따라 수요와 공급 구조를 따져보는 게 우선이다. 물레가 도입되어 토기의 대량생산체제가 자리 잡은 삼국시대 중엽 이후 조선 초까지만 잡더라도 약 1200~1300년 동안 대량으로 토기가 만들어졌기 때문에 공급물량이 많은 것은 사실이다. 토기는 국외 반출이 원칙적으로 불가능하여 일본 등 해외 수요로부터 차단되어 있기 때문이라는 지적도 있다. 또 특별히 관심을 갖지 않으면 화려하고 번잡한 것에 익숙한 현대인의 감각과는 맞지 않아 선뜻 그들의 이목을 끌기에 마땅찮다는 이야기

가야 토기를 이용한 일본 가정집 정원의 화훼작품
우리 눈에 익숙하고 자연스럽게 다가오는 형태미와 부드러운 질감, 그리고 1500, 2000년의 역사성에 함축되어 있는 토기의 미학이 현대인에게 주는 의미는 특별할 수밖에 없다.

도 있다.

만들어진 지 1000년, 1500년, 혹은 2000년이 더 되는 우리 토기가 그처럼 싼 가격에 거래되는 실상에 대해 토기의 역사성과 미술사적 의미를 조금이라도 이해하고 있는 외국인들이 알게 된다면 충격을 받을지도 모르겠다. 나는 실제 그런 외국인들을 다수 만나기도 했다. 여하튼 1500년, 2000년의 역사성과 먼 옛날 우리 조상들의 꿈과 아름다움에 대한 생각이 오롯이 담겨 있는 토기의 가치를 이 시대 사람들은 그 정도로밖에 평가하고 있을 뿐이다.

실상이 그러하듯 우리 고미술품 가운데 문화적, 역사적 가치가 컬렉션 가치 또는 시장 가격과 같은 수는 없다는 사실을 보여주는 대표적인 예가 토기다. 안타까운 사실임에 틀림없으나, 그건 엄연한 현실이고 우리 컬렉션 문화의 한 단면이다.

그래서인지 토기에 대한 나의 감정은 복잡하다. 고미술품 가게 진열장에 천덕꾸러기인 양 나앉아 있는 토기들의 모습을 떠올리면 차라리 내가 우리 토기의 가치와 아름다움을 몰랐더라면 하는 안타까움이 있고, 수천 년 역사의 토기를 빼놓고 어찌 우리 도자문화의 전통과 미학을 이야기할 것인가 하는 고민도 해본다. 그러면서 한편으로 언젠가는 토기가 지금 사람들의 그런 가치평가의 틀을 깨고 나와 화려한 조명을 받으며 진정 조상들의 혼이 담긴 아름다운 문화유산으로 대접받을 때가 올 것이라고 기대하기도 한다. 어쨌거나 토기가 우리와 우리 후손의 관심에서 멀어지고 기억 속에서 사라지기에는 너무나 훌륭한 문화유산이라는 생각에는 변함이 없다. 때로는 한 집에서 한 점씩만 사가더라도 천덕꾸러기 신세는 면할 텐데, 하는 엉뚱한 생각도 하면서.°

○ 우리 토기 수집에 열정을 불사른 최영도 선생의 책 『토기 사랑 한평생』(학고재, 2005)이 좋은 안내서이다.

백번 양보해서 현대식 아파트 실내에 자리하여 연출해내는 우리 옛 토기의 장식효과도 생각해본다. 몸체의 선과 문양에서 곡직曲直의 조화가 뛰어난 가야토기나 회백색 부드러운 질감의 백제토기가 놓인 현대적 주거공간. 그곳에는 현대와 고대, 인공과 자연, 화려함과 순박함의 극단적 대비, 그리고 거기서 연출되는 절묘한 부조화의 조화! 그건 분명 토기만이 가질 수 있는 느낌, 형태, 그리고 그 역사성에서 비롯하는 아우라일 것이다.

그렇듯 컬렉션 대상으로서 우리 토기의 가능성은 여러 방향으로 열려 있고, 또 거기에 담긴 의미와 상징성도 크다.

분청, 우리 도자사의 특별한 존재

우리 도자문화의 뿌리는 말할 것도 없이 원시시대의 토기이다. 토기의 제작과 사용은 3세기 무렵 물레의 도입으로 비약적인 생산성 향상이 이루어지는 가야와 삼국시대 중엽에 보편화되었고, 그 창작정신과 조형적 아름다움은 고려청자와 조선백자로 계승, 발전되었다는 것이 우리 도자사의 큰 흐름이다.

문화는 자생적으로 발전하기도 하고 외부로부터의 영향이나 선진문물을 주체적으로 수용함으로써 융성하기도 한다. 우리 도자문화도 예외가 아니다. 토기가 자생적으로 발전한 도자문화라면 청자와 백자는 중국의 선진 도자문화를 받아들여 우리 고유색의 도자문화로 발전시킨 것이다. 그리고 그 사이에 독특한 아름다움과 조형성을 인정받고 있는 또 하나의 도자문화, 분청사기가 자리하고 있다.

지금은 우리 도자기를 조금이라도 아는 사람에게 낯설지 않은 용어 '분청사기粉靑沙器', 더 줄여서 '분청粉靑'. 가장 한국적이면서도 세계가 그 독창적 예술성을 인정하는 우리 도자문화유산의 특별한 존재!

분청에 따라붙는 수식어가 이처럼 화려하건만, 부끄럽게도 후손들은 그런 문화유산을 보존하고 발전시키기는커녕 제대로 된 이름조차 붙이질 못했다. 더욱이 일제강점기에 일본인들에 의해 저질러지는 조상 분묘의 도굴 현장에서 청자가 나오고 분청사기가 나오기 전까지 우리는 청자의 존재도 분청의 존재도 모르고 있었다. 14세기 말, 15세기 초까지 명맥을 유지하다 소멸한 청자는 말할 것도 없고 분청사기도 임진왜란 이후 이 땅에서는 더 이상 생산되지 않았던 데다, 보존되어 전하는 전세품傳世品조차 없었기 때문이다.

그런 분청사기가 이웃 일본에서는 찻잔(다완)으로 전해져 일본인들이 자랑하는 다도茶道를 일으켰고, 저들은 그 분청사기의 제작기법, 문양 또는 도요지에 따

○ 흔히 조선의 막사발로도 불리는 이도 다완은 대략 200여 점이 일본에 소장되어 전한다는 것이 일본 연구자들의 공통된 추정이다. 그중에서 일급 보물이 3점, 번듯하게 이름이 붙어 이도 다완으로 전세된 기록이 함께 전하는 것이 70여 점이다. 이 70여 점 가운데 일본의 중요문화재로 등록된 것이 20여 점이다. 정동주, 『조선 막사발 천년의 비밀』(한길아트, 2001) 참조.

라 미시마三島, 하케메刷毛目, 긴카이金海, 고히키粉引, 가다테堅手 등으로 구별하여 불렀다. 그리고 이도井戶 다완과 같은 특별한 명품 찻잔에는 고유 이름을 붙이는 등 각별한 의미를 부여했고, 중요문화재로 등록하여 보존해오고 있다.

한반도에서 생산되고 전해져 일본 찻잔의 대명사가 된 이도 다완, 그런 이도에 대한 일본인들의 애정은 "예로부터 이도 다완을 받으러 갈 때에는 가마나 말을 타고 하인을 거느리고 간다"는 말이 있을 정도로 통상적인 관심의 수준을 넘어 존숭에 가깝다.

다행히 조선의 선각자 우현 고유섭이 일본인들이 우리 도자기에 붙인 뜻도 어원도 분명치 않은 그런 이름들을 버리고 새롭게 '분장회청사기粉粧灰靑沙器'라고 이름 지었다. 지금에 와서는 국내외 학계는 물론 일반 컬렉터들 사이에 널리 쓰이는 용어가 되었으니, 이 사실 하나만으로도 우리는 그에게 많은 빚을 지고 있는 셈이다.

분청사기는 청자 태토胎土에 백토白土로 분장한 후 투명한 유약을 입혀 구워낸 것으로, 퇴락한 고려 상감청자에 그 뿌리를 두고 있다. 따라서 시대적으로 고려 말(14세기 후반)부터 제작되기 시작하였고, 조선 세종 연간(15세기 초·중반)을 전후하여 그릇의 형태와 문양의 종류, 제작기법 등이 다양해지면서 조선시대 도자공예의 독특하면서도 아주 특별한 아름다움으로 자리매김하게 된다.

하나 재미있는 것은 일본인들도 처음에는 분청사기의 표면이 청자보다 거칠고 기형이 멋대로 되었다 해서 청자보다 더 오래된 시기의 그릇으로 알고 좋아했다는 사실이다. 그러다가 강제 병합 후 한반도에 들어와 본격적으로 분묘와 주요 도요지를 도굴하는 과정에서 그릇에 새겨진 명문을 판독하고 사서를 뒤적이다 분

청사기가 조선 초기에 집중적으로 제작된 사실을 알아내면서 분청의 역사성이 제자리를 찾게 되었다는 에피소드다.

그런 에피소드처럼 분청의 탄생과 소멸에는 극적인 데가 있다. 조선왕조는 국초의 혼란기를 지나 안정기에 접어드는 15세기 중반에 백자 중심의 관요를 운영하고 왕실과 관아의 도자기 수요를 관요를 통해 조달하게 된다. 이로 인해 나라의 보호를 받지 못하는 분청사기의 생산은 급격히 줄어들기 시작하였고, 임진왜란 이후에는 더 이상 생산되지 않은 것으로 학계는 보고 있다. 그렇다면 분청이 생산된 시기는 대략 15세기 초에서 16세기 말에 이르는 150년 정도, 길어야 200년이 채 안 되는 셈이다. 본격적인 생산은 세종~세조 연간 5, 60년 안팎의 짧은 기간이었다.

그럼에도 불구하고 청자나 백자에서는 볼 수 없는 자유분방하고 활력이 넘치는 다양한 분장기법粉粧技法과 해학적인 문양, 실용적인 기형, 그리고 표현하고자하는 대상의 의미와 특징을 살리면서도 때로는 대담하게 생략, 변형시키는 조형성을 발휘함으로써 세계 도자사에서 중요한 위치를 차지하게 된다. 새로운 왕조가 들어서고 유교의 중용과 절제 정신이 요구되던 조선 초의 엄격하고 경직된 사회분위기 속에서 분청처럼 자유분방하고 활력이 넘치는 도자문화가 발달했다는 것은 진정 경이로운 일이 아닐 수 없다.

컬렉션 세계에서 관심과 사랑이 소유하고픈 욕망으로 이어지는 것은 자연스러운 감정의 발전이다. 많은 컬렉터들이 그 욕망을 주체하지 못해 무리를 해서라도 물건을 사는 것이 다반사지만, 내게도 여유가 생긴다면 꼭 소장하고 싶은 물건 가운데 하나가 분청사기다. 세계 도자사에서 참으로 독특하면서도 한국적인 아름다움이 가득한 분청사기, 그중에서도 무심한 도공의 손끝에서 탄생한 조화문彫花文 장군이나 덤벙분청 병, 혹은 항아리 하나쯤은 정말 갖고 싶다.

「분청조화 물고기무늬 편병」, 국보 178호, 높이 22.6cm, 국립중앙박물관
편병이라는 이색적인 기형의 양면에 선조로 상승하는 물고기의 움직임을 시원스럽게 표현한 회화적 조형성이
일품이다.

다른 분청에 비해 가장 능숙한 조형적 기교와 시대를 앞서가는 미적 감각이 돋보이는 조화분청에 대한 나의 관심은 각별하다. 덤벙분청에는 또 다른 매력이 있다. 모든 조형적 기교를 벗어던지고 그냥 백토물에 덤벙 담금으로써 아름다움을 완성하는, 이것이야말로 그 이름만큼이나 파격이고 최고의 조형정신이 아닌가! 나는 덤벙분청의 그런 모습에서 우리 도자기, 나아가 한국미술에 내재된 무념무상, 무계획, 무기교의 미학적 특질을 확인한다.

분청의 느낌은 우리 몸의 율동처럼 자연스럽고 체취처럼 풍겨나는 편안함이 있어 그 미학적 평가도 특별하건만, 전통적으로 우리 사회의 도자기 컬렉터들은 청자와 백자에 더 가치를 두어왔다. 분청에서 청자의 섬세 화려한 귀족적인 분위기나 백자에 배어 있는 조선 사대부의 절제된 기품은 찾아보기 어렵다. 우리 컬렉터들에겐 생리적으로 상류사회 취향인 청자나 백자의 그런 조형미가 입맛에 맞기 때문일까? 그러나 분청에는 자유로움과 여유, 해학이 있고 민중의 활력이 넘친다. 단아한 것, 귀족적인 것이 아니라 작위적이지 않은 자연스러움의 미학을 추구했다.

우리 도자기에 정통한 나의 가까운 미국인 친구는 청자와 백자가 클래식 음악이라면 분청에서는 발라드 혹은 재즈의 느낌이 묻어난다고 한다. 정악正樂보다는 산조散調나 별곡別曲의 느낌이라고 해도 될지 모르겠다. 아무튼 좀 긴 안목으로 본다면, 우리 사회의 미의식도 분청에 구현되어 있는 그런 아름다움을 더 높게 평가하는 시대가 오지 않을까? 그런 시대가 오고 있음을 의미하듯 컬렉터 세계에서 분청의 인기는 꾸준한 상승세를 타고 있다. 내가 고미술에 입문한 이후 지난 25년여 동안 가격 면에서 가장 많이 상승한 물건 몇을 꼽으라면 아마 분청도 그중 하나일 것이다. 앞으로 도자기 분야에서 지속적으로 컬렉터들의 관심을 끌물건도 역시 분청일 것으로 보고 있다.

메트로폴리탄 박물관 〈분청사기 특별전〉 도록 표지
분청에 대한 해외 미술계의 관심은 높다. 그런 관심을 반영하듯 미국 뉴욕의 메트로폴리탄 박물관에서는 〈분청사기 특별전〉(2011. 4. 7~8. 14)이 열렸다. 철채로 화초무늬를 해학적으로 그린 분청사기 병이 도록 표지를 장식하고 있다.

분청에 대한 외국 컬렉터들의 관심도 높다. 특히 일본인들의 관심은 상당하다. 그리고 지금까지는 해외 경매에서 한국 도자기에 대한 관심이 주로 고려청자나 조선백자에 집중되었으나 이제는 내재적 가치에 비해 저평가되었던 분청에 주목할 가능성도 충분하다. 2011년 미국 뉴욕의 메트로폴리탄 박물관에서 열린 〈분청사기 특별전〉도 같은 흐름에 있다.°

누가 뭐라 해도 분청에 세계 도자사에서 유례를 찾기 힘든 독창적인 조형기법으로 자유로움을 근저로 하는 한국적 미감이 잘 표현되어 있다는 사실은 분명하다. "가장 민족적인 것이 가장 세계적인 것"이라고 한

○ 이 특별전은 삼성미술관 리움이 소장하고 있는 57점의 분청사기와 분청의 예술사적 전통과 맥을 같이하는 8점의 현대미술(유광조의 도예작품, 이우환의 회화 등)로 꾸며졌다. 메트로폴리탄 박물관은 이 특별전을 열게 된 배경에 대해 2009년에 열린 〈한국미술의 르네상스, 1400~1600〉에서 그 시대 세계 어느 나라에도 없었던 분청사기의 독특한 아름다움에 새삼 주목하게 되었기 때문이라고 밝혔다.

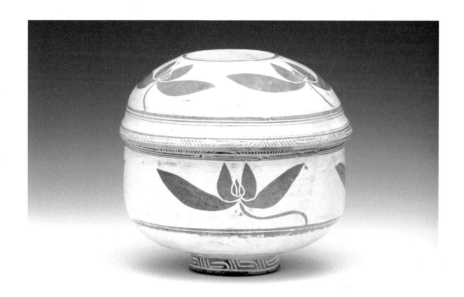

「분청상감 연꽃무늬 합」, 높이 15.4cm, 개인 소장
우리 도자문화사에서 분청의 의미는 아무리 강조해도 지나치지 않다. 저처럼 편안하면서도 자유로운 표현력은
아마도 조선의 산하를 닮아 그 자연과 더불어 살고자 했던 조선인의 꾸밈없는 심성에서 비롯했을 것이다.

괴테의 말에 잘 들어맞는 우리 미술품이 바로 분청이다. 시간이야 다소 걸리겠지
만 컬렉터들은 그런 분청의 아름다움에 주목할 것이고, 그런 흐름을 앞서 읽어내
는 것이 뛰어난 컬렉터이다.

조선의 자연과 조선 사람들의 심성을 닮은 목가구

30여 년 전만 하더라도 우리 고미술품 가운데 컬렉터들로부터 별다른 사랑을 받

지 못하고 가격 면에서도 저평가되어 있던 것이 목가구다. 서화, 도자기를 찾는 주류 컬렉터들로부터 외면당하고 일반인들은 일반인대로 그 가치를 잘 모르고 있었던 영역이다. 그러다 최근 20여 년 사이에 분위기가 많이 바뀌었다. 꼭 컬렉터가 아니더라도 우리 전통 고가구에 대한 사회적 관심이 높아지고 시장에서도 큰 부담 없이 거래되는 인기 품목이 되었음은 여러 면에서 주목할 만한 변화다.

고가구는 크게 장, 롱, 궤, 소반 등으로 구분된다. 장과 롱을 함께 묶기도 하지만, 조금 세분하면 장은 용도에 따라 책장, 약장, 찬장 등으로 나누어지고, 롱은 옷가지를 수납하는 가구이다. 궤는 서책, 그릇, 엽전 등을 보관하는 장방형의 가구로 반닫이가 대표적이다. 소반은 음식이나 다과, 탕약 등을 차려내는 용도의 생활가구다. 그 외에도 사방탁자, 문갑, 경상 등 다양한 용도의 목가구들이 있다.

흔히 가구는 주거환경과 자연을, 그리고 그것을 만들고 사용하는 사람들의 심성을 많이 닮는다고 한다. 가구는 주거문화의 산물이기에 그 시대 사람들의 생각과 생활 감각이 담기기 마련이다. 그렇듯 우리 전통가구나 목공예품, 좀 더 정확하게 말하면 조선시대의 가구와 목공예품은 조선의 자연과 그 땅에 살았던 사람들의 심성을 닮아 있다. 인위적인 장식을 배제함으로써 대범하면서도 자연스럽고 단순하면서도 편안하다. 거기다가 나뭇결과 나이테 무늬의 아름다움이 살아 있고, 실용적이면서 견고함을 갖추고 있는 것이 조선 목가구의 특징이다. 그런 연유에서일까, 우리 옛 가구는 구성의 간결함과 직선의 구조미, 뛰어난 비례감으로 외국인들이 오히려 그 가치를 인정하고 즐겨 찾는 대상이 되고 있다.

참고로 일본 목공예계 최초의 인간국보(우리나라의 중요무형문화재에 해당)인 구로다 다쓰아키黑田辰秋, 1904~82는 조선 목공예품이 지닌 자연, 순박, 건강, 실용의 아름다움을 미의 표준으로 삼아 평생 부동의 제작이념으로 삼았다. 정작 우리는 그 가치를 모른 채 겨우 복제품 정도를 만들어놓고 전통문화의 계승이라 하고 있

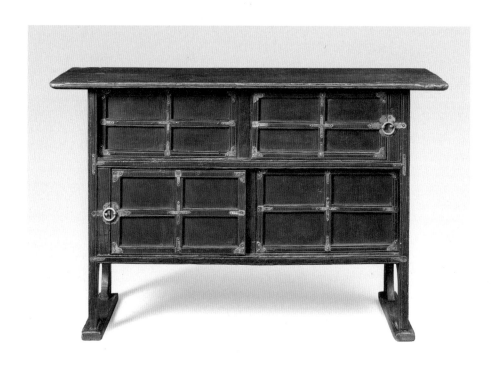

조선시대 책장, 높이 59.5cm, 개인 소장
한반도의 자연과 산하의 느낌이 녹아 있기 때문일까, 조선 목가구의 번잡하지 않은 구성과 비례감은 언제 보아도 편안한 느낌으로 다가온다. 반투명 도색으로 나무의 무늬결을 살리고 사방탁자처럼 열린 공간을 배치하는 공간구성에서 조선 목가구의 자연주의 미학을 확인할 수 있다.

사방탁자, 높이 157cm, 국립중앙박물관

을 때, 저들은 훨씬 오래전부터 우리 목공예의 아름다움을 창작의 모티프로 삼고 있었다.

　최근 들어 고가구가 컬렉션 대상으로 새삼 주목받고 있는 배경에는 우리 전통 가구에 구현되어 있는 아름다움과 그 가치를 다시 보는 이 시대 사람들의 미의식이 작용하고 있다. 주거문화에 대한 사람들의 생각이 바뀌고 있는 점도 한 원인일 것이다. 얼마 전까지만 하더라도 한옥 구조에 맞게 발전한 우리 옛 가구가 아파트와 같은 서양식 주거공간에 맞지 않는다는 인식이 대세였다. 하지만 요즘은 많은 사람들이 아파트와 같은 현대식 생활공간에다 옛 가구의 미학을 접목하는 데 눈을 돌리고 있다.

구로다 다쓰아키(1904~82)
일본을 대표하는 목공예가인 그는 조선 목공예품에 담긴 자연·순박·실용의 미를 평생 부동의 창작 이념으로 삼았다.

　나는 개인적으로 컬렉션의 관점에서뿐만 아니라 실용성 차원에서도 반닫이나 책장을 비롯하여 단순하면서도 구성과 비례가 뛰어난 우리 옛 가구의 수요와 응용 범위가 크게 확대될 것으로 보고 있다. 현대 소비문화에서 비롯하는 온갖 색과 번잡함의 홍수를 피해 조용한 쉼터로서의 의미가 강조되는 주거공간에는 단순함과 조용함, 무게감이 요구되고 그 중심에 우리 고가구가 자리할 것으로 기대하는 것이다. 다른 한편으로는 경제적인 측면에서 거래 가격이 여타 고미술품에 비해, 또 내재적인 가치에 비해 참으로 낮게 형성되어 있다는 점도 그러한 가능

성을 뒷받침한다. 사람 생각이 다 같을 수야 없겠지만, 저평가된 컬렉션 가치뿐만 아니라 여타 감상용 고미술품과는 달리 실제 생활공간에서 사용할 수 있다는 이 점도 그렇고 또 경제적 부담이 상대적으로 적다는 점에서 앞으로 많은 사람들이, 굳이 전문 컬렉터가 아니더라도 우리 옛 가구를 주목할 것으로 보고 싶다.

그러나 마음에 걸리는 점도 있다. 3, 40년 전에 옛날 목재로 반듯하게 만들어진 복제품이 진품으로 유통되는 경우가 다수 있고, 또 수리된 물건들이 수리되지 않은 물건으로 둔갑한 채 많이 돌아다닌다. 가격을 올리기 위해 손을 대거나 변형시킨 사례도 더러 보인다. 가구는 실생활에 사용되는 것이기 때문에 쓰다 보면 부서지기도 하고 일부 훼손되는 것이 자연스럽다. 크게 나쁜 상태가 아니라면 고치거나 손봐서 쓰는 것이다. 그렇다 보니 우리 옛 가구 가운데 원형을 온전하게 유지하고 있는 것은 대단히 귀한 편이다. 실정이 그러한데도 거래하는 상인들은 모르는 척 넘어가고, 더욱 안타까운 사실은 그러한 내용이 초보 컬렉터에게는 제대로 알려지지 않은 채 거래되고 있는 점이다. 이러한 문제는 목가구 수리의 의미와, 수리된 목가구에 대한 시장 상인들과 컬렉터들의 인식이 바뀌지 않고서는 해결되기 힘든 것이어서, 그렇게 되기까지 상당한 시간이 걸릴 것이다.

또 하나는 사용이나 보관 관리와 관련된 문제이다. 우리 전통 한옥은 통풍과 습도조절이 잘되는 자연친화적인 구조여서 그런 공간에 비치된 가구는 자연스레 자연과 더불어 숨을 쉬듯이 수축 이완함으로써 뒤틀리거나 갈라지는 문제가 없었다. 그러나 밀폐되고 고온건조한 현대식 아파트 주거공간에서는 반닫이와 같이 두꺼운 통판으로 제작된 가구는 별 문제가 없지만, 얇은 무늬목을 붙인 장롱이나 문갑, 함처럼 섬세한 가구들은 대개 틈이 생기거나 갈라지는 취약함이 있어 보관 관리에 신경을 써야 한다.

그런 부수적인 문제점들은 있으나 그래도 우리 고가구는 내재적 가치에 비해

거래 가격이 저평가되어 있어 소장할 가치가 충분한 분야이다. 집에 두어서 편안하고 세월의 흔적과 옛사람들의 손길을 느끼며 교감할 수 있는 것, 그러면서도 시간이 흐를수록 가치는 올라가는 것, 바로 우리 고가구에서 찾을 수 있는 컬렉션의 매력이고 가능성이다.

옛사람들의 꿈과 소망을 그린 민화

"민화! 말만 들어도 그 대강의 의미가 머릿속에 떠오르고 친근함이 느껴지는, 그렇지만 정작 그 실체를 설명하기에는 너무나 두루뭉술하고 감이 잡히지 않는 그림."

내가 우리 민화에 관심을 갖기 시작한 지 25년여 동안, 민화는 늘 내게 그런 느낌으로 다가왔고 지금도 그 느낌은 그대로이다. 어떻게 보면 아직도 내가 우리 민화의 미학적 본질이나 가치를 제대로 이해하지 못하고 있다는 말이 될 수도 있겠는데, 그럼에도 누가 내게 가장 관심 있는 고미술 분야를 들라 하면 나는 스스럼없이 민화를 그 가운데 포함시킨다.

우리 고미술 영역 어느 하나 그렇지 않은 것이 없지만, 그중에서도 옛사람들의 심성과 세속적인 소망을 가장 솔직하게 표현한 것이 민화다. 그 소장과 즐김에 있어서 빈부나 반상班常의 구분이 없었다. 사람들은 그런 민화를 두고 민중의 미술적 에너지가 넘치고 거기에 담긴 상징성이 풍부하다는 해석을 한다. 하지만 나는 그런 미학적 해석을 떠나 우리 민화를 처음 접하던 순간 그저 몸으로 느껴졌던 그 솔직한 화의畫意가 좋았고 거침없는 표현력에 끌렸다. 그 때문인지 지금도 민화에서 받았던 첫인상을 떨치지 못하고 민화에 구현된 조형성의 알레고리를 풀어내

○ '민화'의 개념은 야나기 무네요시가 일본의 토속 민중회화인 오쓰에大津繪에서 가져왔다고 하는데, 이는 본래 여행지 거리에서 바로 그려 여행자들에게 팔던 싸구려 그림을 의미했다. 따라서 우리나라의 세화나 속화를 그 개념에 맞추어 '민화'라고 부르는 것은 적절하지 않다는 비판이 있으나 지금 그 이름을 되찾기에는 '민화'가 우리에게 너무 익숙한 이름이 되었다.

○○ 드물기는 하지만 그린 사람의 이름이나 낙관이 남겨진 작품들도 있다. 일례로 삼성미술관 리움이 소장하고 있는 책거리 그림에는 철종 때 화원화가인 이형록李亨祿의 낙관이 남아 있다.

느라 정신을 놓고 있는 내 모습이 가끔은 유별나게 보일 때가 있다.

우리 민화에 등장하는 소재나 주제는 다양하다. 화조, 모란, 책거리, 산수에다 십장생도가 있고, 교훈적인 설화도와 문자도도 있다. 수렵도, 풍속화, 무속화는 물론이고 궁중의 기록화나 임금의 용상 뒤에 쳐졌던 일월오봉도日月五峰圖도 민화에 속한다. 우리는 그런 다양한 소재와 주제의 그림을 뭉뚱그려 민화라고 부르지만, 이 이름은 전문 화가가 아닌 일반 백성이나 무명화가가 그렸다는 의미로 일본 사람들이 붙인 것이다.[○] 조선에서는 세화歲畵, 속화俗畵 등의 이름으로 불렀고, 풍속화라 하기도 했다. 그처럼 이름도 다양하고 소재나 주제, 형식도 다르지만 잦은 전란과 질병, 경제적 궁핍 속에서 무병장수와 부귀영화를 기원했던 옛사람들의 꿈과 소망, 삶과 죽음에 대한 생각을 솔직하게 표현했다는 점에서 모든 민화는 동일한 창작정신을 바탕으로 그려진 그림이라 할 수 있다.

한편 민화의 성격을 이야기할 때 늘 논란이 되는 것은 작가의 서명, 낙관이 없다는 사실을 어떻게 해석할 것인가이다. 제작 기록이나 낙관이 없다는 사실만으로, 사실은 유명화가나 궁중화원이 그렸음에도 불구하고 우리는 정작 민화 아닌 그림을 민화라 부르는 경우가 많다.[○○] 작품에 이름이나 기록을 남기지 않는 제작정신, 그것은 도자기나 목공예 등 다른 영역의 고미술품에서 발견되는 무명無銘의 제작정신과 통하는 데가 있다. 어떻게 보면 그러한 그림을 그린 화가나 화원들이 그 그림의 용도나 의미를 잘 알았기에 이름을 남기지 않는 민예적 창작정신에 충실했는지도 모르겠다.

모란화병도, 60.8×42.2cm, 개인 소장
꽃은 분명 연꽃인데 잎은 오른쪽 그림처럼 모란의 그것이다. 우리 민화에는 이처럼 비현실적인 도상이
흔한데, 민화의 이러한 조형성이 작품에 생명력을 불어넣고 있다.

모란화병도, 60.8×42.2cm, 개인 소장
우리 민화의 미학적 알레고리는 단순하면서도 복잡하고 세속적이면서도 초월적이다. 그래서인지 그림 속
으로 끌어들이는 묘한 흡입력이 있다고 말하는 사람들이 많다. 현대 작가들이 민화의 미감과 표현을 차용
하는 것도 따지고 보면 우리 민화의 그런 미학정신을 현대적으로 재해석해보겠다는 것이 아니겠는가?

우리 사회가 민화의 가치를 인식하고 대중적 컬렉션 수요층이 형성되기 시작한 것은 그다지 오래되지 않았다. 여타 고미술 분야에서도 그런 사례가 많듯이 일찍부터 우리 민화에 대해서는 국내보다도 오히려 해외 컬렉터들의 관심이 높았다. 60년대 민화에 대한 빈약한 국내 컬렉션 수요는 조자용 선생의 선구적인 노력에 힘입어 확대되기 시작하고 민화가 우리 고미술의 한 축으로 자리하게 되는 것은 1970년대 들어서였다. 지금이야 당당히 고미술의 중심 영역으로 자리 잡고 일반인들로부터도 높은 관심과 인기를 한 몸에 받고 있지만, 민화의 실질적인 컬렉션 역사는 불과 40여 년 남짓밖에 안 되는 셈이다.

그처럼 컬렉션의 역사가 상대적으로 일천한 데다 대중의 인기에 영합하기 위함인지 시장에 유통되고 있는 민화 가운데 검정되지 않은 것들이 많고, 또 대개가 수리된 것은 물론이요 훼손 정도가 심해 수리 차원을 넘어 복원에 가깝게 손본 것들도 많다. 태생적으로 민화는 고급한 완상용 미술품이라기보다는 오히려 교훈적 내용이나 현세의 기복적 의미를 담아 집안 장식을 목적으로 제작된 그림이었다. 따라서 퇴색하거나 훼손되는 것이 자연스러웠고 그런 부분을 손본다고 뒷날 덧칠하거나 개칠한 것이 많을 수밖에 없다. 어떻게 보면 그처럼 덧칠이나 개칠이 용인되는 것, 그것이 민화의 강한 생명력이고 매력이다. 민초들의 질긴 삶처럼 강한 생명력이 있어 (일본인들이 붙인 이름임에도) 민화라는 이름이 전혀 낯설지 않은 것이 아닐까? 사정이 그렇다 보니 수리한 사실이 제대로 알려지지 않거나 거래 가격에 반영되지 않는 경우가 많고 후대에 만들어진 가짜도 많다. 당연히 시장 질서가 어수선해 마음이 개운치 않은 점도 있다. 그래도 그 정도는 충분히 뛰어넘고도 남을 만큼 매력적인 것이 민화이고 민화의 컬렉션 가치다.

나는 화려한 궁중민화나 한양의 경화세족들이 즐겨 소장한 경기민화, 또는 중국적 소재의 장식민화°에는 그다지 관심이 없다. 이미 그것들은 상당한 수준의

ㅇ 대표적으로 곽분양행락도, 백동자
도, 청나라 황실 귀족의 사냥하는 장면
을 그린 호렵도 등이 이에 해당한다.

시장이 형성되어 있는 데다 가격도 만만치 않아 내 능력 밖의 물건이기도 하다. 그런 것들은 대부분 궁중화원들이나 당시 풍속화나 세화를 전문으로 그리던 화가들이 그렸고, 단지 서명이나 제작 기록을 남기지 않았을 뿐이다. 세상 사람들은 그런 민화를 보면서 품격이 있고 조형성이 뛰어나다고 말한다. 그러나 내 눈에는 장식성은 돋보이나 우리 민화 본래의 미학적 정체성이나 사회성, 창작정신은 어쩐지 빈약한 모습으로 비춰진다.

그래서 그런지 나는 지방색이 있으면서도 정형화된 틀이 없고, 한국적인 정서에다 기층 민초들의 부귀와 무병장수에 대한 꿈과 소망이 가득 담긴 그런 그림들에서 우리 민화의 가치와 의미를 찾아왔다. 어찌 보면 정말 민화다운 민화를 찾아보겠다는 것인데, 이는 지난날 야나기 무네요시가 세상 사람들이 칭찬하고 주목하던 우키요에가 아닌 오쓰에에 관심을 가졌던 사실과 일맥상통하는 것이다.

그러나 세상일이 늘 그렇듯 현실은 내 생각과 다르게 굴러갈 때가 많다. 고미술 시장과 컬렉터들은 민화에 대한 나의 관점과는 달리 화려한 궁중민화나 그에 버금가는 경화세족 사대부 집에서 소장하였을 경기민화를 찾는다. 시장의 분위기가 그렇고 컬렉터들의 취향이 그렇다. 누가 내게 의견을 구하더라도 나도 그런 민화를 권할 수밖에 없다. 컬렉션을 위해서는 상당한 돈이 들어가기 마련인데, 그렇다면 수집하는 물건이 이왕이면 환금성이 높고 투자가치(?)도 어느 정도 보장되어야 하는 당연한 현실을 도외시할 수는 없지 않은가.

그럼에도 그런 세속의 컬렉션 가치와 유행을 벗어나 제한된 예산으로 민족의 정서와 한을 이해하고 교감하며 즐기고 싶다면 아마도 떠돌이 환쟁이가 그렸을 지방민화를 수집하는 것이 더 의미 있는 일일지도 모르겠다. 거기에는 인위적인 기교나 화려함이 없고 매너리즘도 덜하다. 궁중민화나 경기민화, 중국적 소재의

경기민화 화조도, 8폭 중 2폭, 각 111×43cm, 개인 소장
경기민화에는 이처럼 화려한 채색에다 사실성에 충실한 화조도가 많다. 그림 자체로서 격이 있으나 미술적 감흥이나 작가의 자유로운 창작 정신을 느끼기는 어렵다.

지방민화 화조도, 8폭 중 2폭, 각 91.5×38.5cm, 개인 소장
일정한 격과 틀에 갇혀 있는 경기민화보다는 시골 떠돌이 환쟁이가 그렸을, 그래서 파격과 자유분방함이 넘치는 지방민화
에서 100년, 200년 전 이 땅에 살았던 민초들의 소박한 꿈과 생사관을 확인할 수 있다.

장식화와는 달리 정형화된 구도나 형식의 틀을 깨는 자유로움이 있고 여유와 해학이 있다. 아무래도 민화의 가치는 그런 데 있는 것 아니겠는가! 시간이 흐르면서 우리 민화에 대한 사회적 평가가 높아지고 그에 따라 진정 이름을 남기지 않은 환쟁이가 그리고 민초들이 즐겼을 그런 그림들의 가치는 올라갈 것으로 본다면 너무 앞서가는 이야기일까?

규방 여인들이 염원한 아름다움, 노리개·자수·조각보

고미술시장에서 우리 고유의 색감과 공예적 아름다움으로 상당한 컬렉터 층을 확보하고 있는 고미술품들이 있다. 노리개, 자수, 보자기 등이다. 이들 물건은 대개 규방의 여인들이 만들어 사용했고 그래서 그녀들의 정성과 손때가 묻어 있는 장신구이거나 생활용품이다. 주로 중장년층 여성 컬렉터들이 즐겨 찾는 물건들이지만, 우리 고미술품 가운데 상대적으로 색채미가 뛰어난 데다 장식적인 요소까지 두루 갖춤으로써 젊은 세대들의 취향에도 맞아 그 수요층을 넓혀가고 있다.

노리개는 정교하면서도 화려한 칠보조각에 산호 등의 장식, 봉술까지 곁들인 섬세한 복합공예품으로, 조선시대 궁궐의 비빈이나 사대부 반가班家 여인들이 즐겨 착용하던 고급 액세서리였다. 몸치장의 차원을 넘어 다남, 부귀, 장수를 염원하는 조선 여인들의 간절한 마음이 담겨 있고, 일상적인 장신구 이상의 예술품으로 승화시킨 장인들의 공력과 정성이 배어 있다.

조선 후기 들어 신분제도가 흐트러지는 가운데 경제력이 신장된 중인, 상인 집안 여인들도 과시용으로 장식이 화려한 노리개를 착용했다. 그러나 고급한 노리개는 기본적으로 (당시 법도가 그랬다) 궁궐이나 사대부 반가 여인들만이 사용할 수

「은파란오작노리개」, 길이 33~37cm, 보나장신구박물관

조선시대 궁궐의 비빈이나 반가班家 여인들이 즐겨 착용했던 고급 액세서리 노리개. 다남, 부귀, 장수를 염원하는 조선 여인들의 간절한 마음이 담겨 있고, 일상적인 장신구 이상의 예술품으로 승화시킨 장인들의 공력과 정성이 배어 있다.

있었던 물건이다. 특히 대삼작노리개 등 좋은 재료로 잘 만들어진 노리개는 일상적으로 몸을 치장하던 장신구가 아니라 궁중의 중요한 의식이나 특별 행사 때만 잠깐 착용하던 의례적 장식품이었던 탓에 귀하기도 할뿐더러 거래 가격도 상당히 비싸다.° 이쪽 사정에 밝은 한 컬렉터는 1980년대 초 보존 상태가 좋은 궁중

° 노리개는 늘어뜨린 술의 개수에 따라 단작, 삼작, 오작, 칠작 노리개로 나누어지고 꾸밈이나 크기에 따라 대작, 중작, 소작으로 나누어지기도 한다. 좋은 재료로 장식이 화려하게 꾸며진 고급 노리개는 시어머니에서 며느리로 이어져 대대로 물려지는 가보의 하나였다.

대삼작노리개 값이 반포의 소형아파트 한 채 가격 수준이었다고 증언한다. 지금이야 아파트 가격이 상대적으로 너무 많이 올라 그 정도는 아니겠으나 여전히 높은 가격을 유지하고 있음은 물론이다.

한편 자수는 규방 여인들의 한과 소망을 아름다움으로 승화시킨 또 하나의 훌륭한 민예적 미술형식이다. 옛사람들은 현세의 삶에 대한 여러 생각과 감정을 다양한 형태의 미술형식으로 표출했다. 부귀다남, 무병장수, 수복강녕에 대한 그들의 간절한 소망은 민화, 도자기, 장신구 등의 중심 소재로 채용되었고, 규방 여인들의 손끝을 통해서도 그 꿈을 이루고 싶어 했다. 조선의 여인들은 규방 속에 유폐되다시피 갇혀 지낸 그네들의 미술적 감성과 정념의 열병을 한 땀 한 땀 수놓아 다산을 소망하고 가문의 부귀와 가족의 무병장수를 염원하는 것으로 풀고 식혔다. 이처럼 자수의 화려함 뒤에는 조선 여인들의 한과 눈물이 배어 있고, 그 속에는 분출되지 못한 그네들의 아름다움을 향한 본능이 숨 쉬고 있다.

그런 자수의 의미 때문일까? 자수에 남아 있는 조선 여인들의 손길에 현대인의 눈길이 가는 것은 자연스러운 이치다. 노리개와 마찬가지로 수집하는 사람들도 대부분 여성 층이다. 컬렉션 대상 자수 유물로는 출사하는 벼슬아치 관복의 흉배와 후수, 여인네들의 옷(원삼, 활옷 등), 병풍, 불교 자수 등이 중심 지위를 차지해왔다. 그 가운데 수놓아 만든 불화나 궁중 십장생 병풍처럼 고가의 작품도 있

십장생 자수병풍, 8폭 중 2폭, 각 188×55cm, 개인 소장
자수는 규방에 갇혀 지낸 조선 여인들의 한과 소망을 아름다움으로 승화시킨 또 하나의 훌륭한 민예적 미술형식이다. 국내 한 경매에 나온 대형 십장생 자수병풍.

동심원형 모시조각보, 91×90cm, 개인 소장

오색세모모음 비단조각보, 99×100cm, 개인 소장
조선의 조각보는 기하학적 선과 뛰어난 면 구성, 독특한 색의 조화로 그 조형미를 인정받아왔다. 삶과 미술이 하나로 용해된 것이기에 그 조형성은 이런저런 번다한 미학적인 논리에다 계획된 색과 면 배치에 따라 제작된 현대의 색면추상화와는 차원이 다르다.

으나, 대부분 크지 않은 예산으로 편하게 다가갈 수 있는 물건들이다. 요즘 들어서는 댕기, 베갯모, 수젓집, 보자기, 열쇠패집 등 다양한 생활용품에까지 관심이 확대되고 있다.

또 하나 조선 여인들의 미감이 응축되어 특별한 아름다움을 발하고 있는 것은 조각보이다. 보자기는 실용성에다 다산, 무병장수를 비는 소망, 의례와 격식을 갖추려는 여인들의 소박한 마음이 아름다움으로 표출된 우리의 전통 생활용품이었다. 용도도 다양했고, 사용 계층에 따라 소재와 만드는 방법도 달랐다. 혼례 등 의례용의 화려한 비단 수 보자기가 있는가 하면 자투리 천을 모아 만든 삼베 모시 조각보도 있다.

조각보의 제작 동기나 배경을 유추해보면 처음에는 버리기 아까운 조각천들을 심심풀이로 잇는 것에서 시작했을 것이다. 그러나 그곳에 조선 여인들의 꿈과 소망, 미감이 녹아들면서 하나의 구성이 되었고 만다라가 되었다. 그런 조선 조각보의 역사성은 서양의 퀼트와 비슷한 데가 있다. 천 조각을 이어 붙이는 표현양식은 세계 여러 지역에 그 흔적과 유물이 남아 있어 조선 고유의 미술양식이라고는 볼 수 없다. 그렇다고 조선 여인들의 무심으로, 본능으로 이루어진 아름다움의 질서와 조화가 훼손되는 것은 결코 아니다. 조선의 조각보는 인간의 미술활동을 통해 보편적으로 나타나는 민예적 표현양식에다 조선 여인들만이 가졌던 본능적 미감이 더해짐으로써 그 아름다움의 형체를 드러낸 작품으로 보아야 한다.

그런 풍부한 역사성의 전통 조각보는 기하학적 선과 뛰어난 면 구성, 다양한 색의 조화 등으로 독특한 조형미를 인정받아왔다. 근현대 서양의 색면추상화에 견주어도 그 조형미가 전혀 뒤지지 않는다. 조선 여인들의 몸에 흐르는 민예정신과 그들의 창작본능이 응축된 아름다움을 어찌 이 시대 사람들의 온갖 잡념(?)과 계획이 들어간 색면추상화의 그것에 비길 것인가! 이 땅의 여인들은 서양이 자랑

하는 대표적인 색면추상화가 몬드리안Piet Mondrian, 1872~1944보다 수백 년 앞서 규방의 한과 무심으로 기하학적 무늬의 추상화를 만들었다.°

이처럼 민예적 아름다움에다 현대적 감각의 뛰어난 조형미를 갖춘 조각보자기! 그 조형미 하나만으로도 앞으로 컬렉션 세계에 들어오는 많은 사람들의 가슴을 설레게 할 것이다.

해외시장은 또 하나의 블루오션

마지막으로 해외시장에 대한 관심과 참여다. 잘 알려진 것처럼 국력의 신장과 더불어 우리 고미술품에 대한 해외시장의 관심이 높아지고 수요도 꾸준히 확대되어왔다. 소더비나 크리스티 등 국제 유명 미술품 경매회사들도 우리 고미술품의 잠재력과 가능성에 주목하고 있으며, 국내 컬렉터들도 직접 또는 대리인을 통해 해외 경매시장에서 작품을 구입하고 있다.

과거 국력과 경제력이 빈약하던 시대에는 우리의 소중한 문화유산과 고미술품이 (그것이 합법이건 불법이건 간에) 일방적으로 해외로 유출되었다. 그러나 이제는 사정이 참으로 많이 바뀌었다. 문화유산에 대한 사회 전반의 관심이 높아지면서 안목과 경제력을 갖춘 컬렉터들이 중심이 되어 해외에서 물건을 들여오는 시대가 된 것이다. 불과 30년 남짓한 기간에 진행된 변화다.

우리 고미술품의 해외 거래는 주로 소더비나 크리스티같이 이름 있는 경매회사를 통해 이루어지지만, 일본을 비롯해서 과거 우리 고미술품이 집중적으로 유

출된 나라의 현지 고미술시장을 통하거나 인터넷시장을 통해서도 이루어진다. 해외시장에서 우리 고미술품을 찾는 고객들 가운데 과거에는 일본인 컬렉터가 많았고, 한국미술품 전시실을 확대하려는 미국 등 선진국의 박물관도 꾸준히 작품을 구입해온 것으로 알려져 있다. 그러나 지금은 오히려 한국 컬렉터들이 많아졌고, 앞으로 그런 추세는 확산되어 조만간 해외시장에서도 우리 고미술품에 대한 주된 수요층은 한국 컬렉터들이 될 전망이다.

해외시장은 거래 내용이나 가격구조에서 국내 컬렉터들이 참고할 부분이 많고 또 경우에 따라서는 적극적으로 참여할 가치가 있는 시장이다. 기본적으로 해외 컬렉터와 국내 컬렉터 간에 선호도나 관심분야, 또는 물건을 보는 관점에서 차이가 있을 수밖에 없다. 물건을 보는 감정평가 능력도 일단은 국내가 앞선다고 보

크리스티 경매 현장
소더비와 더불어 세계 미술경매시장을 이끌고 있는 크리스티 경매 현장. 이우환의 작품이 경매되고 있다. 우리 고미술품에 대한 국제사회의 관심은 높고, 이런 메이저 경매시장에서 좋은 가격으로 거래되고 있다.

아야 할 것이다. 또 해외시장에 나오는 우리 고미술품의 주 고객은 한국인이지만, 지리적 언어적 제약으로 국내 컬렉터들의 수요가 제대로 반영되지 않기 때문에 상대적으로 경쟁이 느슨할 수 있다. 물건에 따라서는 해외 가격이 국내 거래 가격보다 훨씬 저렴할 수 있다는 말이다. 그런 측면에서 해외시장은 기회와 가능성이 열려 있는 블루오션으로 보아도 무방하다.

지금은 거의 모든 정보가 광통신망이나 SNS를 통해 실시간으로 공유되는 인터넷시대다. 그래서 언어소통과 인터넷에 어느 정도 자신이 있는 상인이나 컬렉터들에게 해외시장은 상당히 매력적인 곳이 될 수 있다. 리스크가 없는 것은 아니지만 인터넷 경매에 참여할 수도 있고 다각적인 방법으로 해외시장 관계자들과 네트워크를 구축함으로써 가능성을 높일 수 있다는 말이다.

현재 우리 고미술업계나 컬렉터들의 능력이 거기까지 미치고 있는지에 대해서는 잘 모르겠다. 그러나 지금이 뭔가 새로운 생각과 시각으로 새로운 시장을 개발하려는 전략적 대응이 중요해지는 시점인 것은 확실하다. 현재의 추세대로 간다면 얼마 안 있어 우리 고미술시장은 국내 국외의 구분이 별 의미 없는 시대가 될 것이다. 그런 시대에 한발 앞서 해외시장을 찾아가는 노력에는 나름의 커다란 즐거움과 성취가 따르기 마련이다.

눈높이가 높을수록 큰 흐름 볼 수 있어

지금까지 시장의 흐름과 컬렉션의 관점에서 기회와 가능성이 있다고 판단되는 우리 고미술의 몇 가지 영역을 살펴보았다. 거기에는 내 개인의 생각이 많이 들어간 부분도 있고 언급된 영역의 물건들이 하나의 예시에 불과한 것들도 있다. 당연히

시장 거래와 컬렉션의 전반적인 흐름을 제대로 짚어내지 못하는 부족함이 있을 수밖에 없다. 이제는 그런 부족함을 보완하는 차원에서 개별 영역보다 전체 틀에서 우리 고미술을 대표할 수 있는 영역을 중심으로 최근 흐름과 앞으로의 전망, 그리고 그 속에 감추어진 고미술의 잠재력과 가능성을 찾아보고자 한다.

컬렉션의 관점에서 우리 고미술을 대표하는 영역은 어떤 분야일까? 여기서 대표성이란 작품의 유물적 가치는 물론이고 예술성, 시장 전망과 컬렉터의 관심 등의 의미를 포괄한다. 관점도 다양하고 분야도 다양한 것이 우리 고미술이어서 간단하게 답할 수 있는 것은 물론 아니다. 그럼에도 향후 컬렉션의 흐름과 글로벌 시장에서의 가능성까지 감안할 때 나는 우리 도자문화유산을 한국을 대표하는 고미술 컬렉션 영역으로 보아야 하지 않을까 하는 조심스런 생각을 하고 있다.

잘 알려진 대로 우리 도자문화는 크게 고려청자, 분청, 조선백자로 대별된다. 분청에 대해서는 앞서 언급한 바 있지만, 컬렉션의 관점에서 청자나 백자의 시장 전망도 그에 못지않게 대단히 긍정적이고 잠재력 또한 커 보인다. 기본적으로 예술성이 갖춰져 있는 데다 국제 미술시장에서의 평가가 꾸준히 상승하고 있는 것도 그러한 판단을 뒷받침한다. 누가 뭐라 해도 세계 도자사에서 비색의 고려 상감청자나 단아한 문기文氣에다 절제된 조형성이 돋보이는 18~19세기 조선의 청화백자를 능가할 도자기는 흔치 않다. 고려나 조선은 한때 중국을 뛰어넘었던 도자문화의 최선진국이 아니었던가.

지금도 고급한 고려청자나 조선백자에 대한 시장의 평가나 컬렉터의 관심은 높은 편이고 가격도 만만찮다. 그렇지만 우리 옛 도자기의 경우 그 내재된 아름다움과 같은 본질적 가치를 제대로 인정받지 못한 부분이 많을뿐더러 그렇다 보니 컬렉션 가치에 비해 시장의 거래가격 면에서는 부진(?)을 면치 못하고 있는 것이 작금의 현실이다.

우리 도자기에 대한 전망을 긍정적으로 볼 수밖에 없는 또 다른 이유는 남아 있는 물량이 참으로 적다는 사실이다. 전 국토를 초토화시킨 여러 차례의 외침에다 부실한 보존문화 탓에 전세된 조선 후기 백자를 제외하면 고려시대 청자나 조선 전기의 백자는 전부가 출토품이어서 그 수량이 너무 적다. 출토품 가운데서도 고급한 고려청자나 기품 있는 조선백자는 더더욱 적어 앞으로 빠르게 늘어날 국내외 컬렉션 수요를 감당하기에는 수량이 턱없이 부족하다. 사정이 그러한데도 지금의 시장과 컬렉터들이 우리 도자기를 대하는 관심과 평가는 인색하기 짝이 없다.

한 예로서 2011년 12월, 국내의 한 경매에서 조선 후기에 만들어진 「청화백자 용무늬 항아리」가 18억 원에 낙찰된 적이 있었는데, 그 거래의 이면을 제대로 알지 못하는 언론에서는 이를 두고 국내 고미술품 경매 역사에서 최고가 기록이라며 부산을 떨었다. 굳이 비교하자는 것은 아니지만 3, 4년 전 수상한 그림 거래로 사법당국의 조사를 받은 S갤러리가 취급한 현대 서양화의 가격이 보통 수십억, 높은 것은 수백억 원 대였고, 또 지구촌 이곳저곳에서 천정부지로 치솟고 있는 중국미술품의 거래 가격은 일반인의 상상을 초월한다. 글로벌 시장에서 그렇게 거래된다니 나름대로 근거가 있는 가격이겠지만, 아무튼 그것들에 비하면 현재 우리 고미술품의 거래 물량이나 가격 수준은 참으로 빈약한 것이고, 그런 현상을 보는 내 심기는 불편하다.

비단 도자기가 아니더라도 컬렉터들을 유혹하는 고급한 문화유산들은 많다. 삼국 또는 통일신라시대의 금동불상과 고려시대 화려 정교한 금속공예품이 그렇고 (고려불화는 개인 컬렉터가 소장하기에는 부담스러울 정도로 고가高價이다) 조선 후기 한국적 정서와 미감으로 그려진 수묵화도 제대로 평가받는 때가 올 것이다.

고미술 컬렉션은 그 속성이 축적된 부富와 경제력을 토대로 고급한 물건을 지

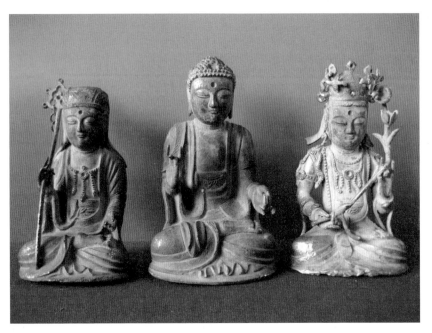

소형 삼존불상, 높이 12cm 내외, 개인 소장
몸체는 은으로 만들고 표면에 금을 입힌 고려시대 소형 삼존불. 고려 말 몽골의 침탈로 인한 경제적 피폐와 사회적 혼란 속에서도 왕실과 귀족들은 극락왕생의 염원을 담아 소형 불상들을 조성하였다.

향한다. 그러한 경향은 사회가 발전하고 소득 수준이 높아지면서 컬렉션 문화가 성숙할수록 더욱 뚜렷하게 나타나기 마련이다. 하지만 우리 사회의 고미술 컬렉션 문화는 국가 경제력에 비해 상대적으로 크게 낙후되어 있는 실정이고, 그래서 오히려 더 많은 가능성이 있다. 아직은 때가 이르지 않아, 다시 말해 고급한 물건에 대한 본격적인 수요는 창출되지 않고 있지만, 그것은 시간문제다. 어쩌면 우리 고미술에 대한 관심과 수요는 해외시장에서 먼저 촉발될지도 모르겠다. 하나 분명한 사실은 그러한 변화와 가능성의 중심에 우리 도자기와 같은 고급한 고미술

김홍도, 『병진년화첩』 중 「옥순봉」, 종이에 담채, 26.7×31.6cm, 1796년, 삼성미술관 리움

이 그림은 단원 김홍도가 52세 되던 병진년(1796) 연풍 현감 시절에 정조 임금의 명을 받아 단양·청풍·명월·제천의 산수를 그린 화첩에 들어 있다. 조선 전기, 좀 더 내려 잡아 17세기까지만 하더라도 조선의 수묵화는 우리 고유의 미감이나 정체성이 빈약하다는 지적이 많다. 그러나 단원 김홍도의 작품처럼 조선 후기 진경시대를 맞아 조선의 산하를 조선인의 미감으로 그려낸 작품에는 조선 수묵화의 뛰어난 회화정신이 살아 있다.

품이 있다는 것이다. 바로 그것이 블루오션 아닌가? 그런 변화의 흐름을 앞서 읽고 컬렉션으로 실천될 때 뒷날 확인되는 컬렉션 가치와 그 완성도는 비할 데 없이 높을 것이다.

사족 같아 내키지 않는 말이지만 그래도 한 가지 더 추가하자면, 컬렉션에 대한 눈높이를 처음부터 좀 더 높게 가져갈 필요가 있다. 큰 틀에서 안목을 가진 컬렉터들이 지향하는 컬렉션 가치와 시장 거래의 흐름을 눈여겨보고 벤치마킹하는 것이다. 따라하는 것이 아니라 그런 흐름을 꿰뚫어보는 혜안을 가져야 한다는 말이다. 초보 컬렉터에겐 부담이 될 수 있는 주문일지도 모르겠다. 그러나 눈높이가 높을수록 큰 세계가, 큰 흐름이 보인다.

● 　　　고미술 컬렉션의 세계에서는 일반적인 기준 또는 관행으로 굳어져 통하는 여러 관점들이 있다. 업계 상인들이나 컬렉터들 사이에 널리 퍼져 있는 고정관념과 비슷한 것이라고 해야 할까. 예를 들면, 도자기는 관요에서 만들어진 것이어야 제대로 된 물건이고, 궁궐이나 사대부 집안에서 쓰던 물건들을 예외적으로 높게 평가하는 것, 수리 복원한 것은 컬렉션 가치가 없다고 하는 등등이다. 또 작품의 평가에서 기형器形의 비례감이나 형태미 등 미학적인 측면보다 기교 또는 정교함을 중시한다든지 진기함에 집착하는 컬렉션 문화도 그 중 하나다. 사정이 그렇다 보니 그런 물건들의 거래 가격은 일반인이나 초보 컬렉터들이 생각하는 것과는 사뭇 다른 경우가 많다.

컬렉션은 시장 거래를 통해 실천된다고 했다. 당연히 그런 관점들의 형성에는 시장에 몸담고 있는 상인들의 영향이 컸을 테고 자연히 컬렉터들도 그런 분위기에 익숙해져 컬렉션 문화의 일부로 굳어졌을 것이다. 업계 관계자나 상인 들이 그렇게 보는 것은 대체로 근거가 있고 또 물건 구입 시 참고해야 할 내용들이다. 하지만 그러한 관행이나 문화가 진정 보편적인 컬렉션 정신에 충실한 것인지, 또 긴 안목에서 컬렉션 가치와 부합하는지에 대해서는 한 번쯤 짚고 갈 필요가 있다.

관행이나 상식은 사람들의 사고체계나 행동에서 일종의 평균 개념이다. 다수가 그렇게 판단하고 행동하는 것을 의미한다. 그러나 세상에는 평균에서 벗어나는 생각이 있기 마련이고 그 평균에서 크게 벗어나는 판단이나 가치기준도 많다. 틀린

것이 아니라 다르고 차이가 있을 수 있다는 의미다. 고미술 컬렉션이 특히 그렇다. 작가나 장인의 예술혼으로 창작된 아름다움에다 세월의 흔적과 옛사람들의 손때가 더해지기 때문에 가치평가의 스펙트럼이 넓을 수밖에 없다. 인간의 감성과 주관적 미감을 기저로 하는 것에는 딱히 정해진 기준이 있을 수 없고 객관화할 수도 없는 다양한 관점이 존재한다는 말이다.

그렇다면 고미술 컬렉션의 세계에서 관행이나 상식을 좇아서는 특별한 성취감을 맛보기 힘들다는 말을 새겨들을 필요가 있다. 그 속뜻은 아마도 습관처럼 굳어져 있는 기존의 컬렉션 관행이나 생각의 틀을 깰 수 있는 안목과 용기가 필요하다는 의미일 것이다.

이제는 이 장을 마감하면서 우리 고미술계에서 통하고 있는 컬렉션 관행과 관점에 관한 몇 가지 사항을 살펴보고, 그 내용이 얼마나 컬렉션 정신에 부합하는 것이며, 또 실제 컬렉션이나 상거래와는 어떤 함수관계에 있는지를 살펴보려고 한다.

관 요 도 자 기 에 가 려 진 민 요 도 자 기 의 아 름 다 움

먼저 관요官窯와 민요民窯(지방 가마) 도자기를 보는 시각에 대해서다. 역사적으로 조선시대의 도자문화는 관요체제를 근간으로 자리 잡고 발전했다. 왕실에서 필요로 하는 반상기나 제의용기 등 모든 사기그릇은 사옹원司饔院 분원을 통해 제작, 조달되었다. 그러한 관영수공업 체제하에서 당연히 기술적으로나 재료적으로 뛰어난 도자기는 관요에서 제작되기 마련이었을 것이다. 그래서 시장에 유통되는 소위 품격이 뛰어난 백자는 대개 관요에서 제작된 것들이고, 관요에서 제작되지

조선 청화백자 특별전
2014년 9월 30일~11월 16일까지 국립중앙박물관에서 조선 청화백자 특별전 〈조선 청화: 푸른빛에 물들다〉가 열렸다. 우리 옛 도자 애호가나 컬렉터들은 이런 전시를 통해 안복眼福을 누리고 안목을 넓힌다. 일본의 동양도자박물관이 소장하고 있는 명품들도 다수 출품되어 많은 관람객들이 몰렸다.

않은, 즉 지방에 산재해 있던 민요에서 만들어진 도자기는 제대로 대접을 못 받고 있다. 그런 사정을 반영하듯 컬렉터나 상인들도 도자기를 품평하고 가격을 매길 때 우선적으로 제작 가마부터 따지는 관행에 익숙하다.

왜란, 호란으로 극도로 피폐해진 조선 사회가 안정을 되찾고 국력이 회복되면서 도자 생산체제가 정상적으로 가동되기 시작한 것은 17세기가 끝나갈 무렵이었다. 특히 문예부흥기인 영·정조시대에는 관요가 비교적 잘 운영되어 예술성에다 발색과 기품이 뛰어난 최상의 청화 또는 순백자가 다량 생산되었는데, 오늘날 컬렉터들의 눈과 마음을 매혹하는 고급한 백자는 대부분 이 무렵에 만들어진 것들이다. 그렇듯 많은 사람들이 이 시기에 만들어진 담백색 또는 유백색의 최상급 백자에 대해 찬사를 아끼지 않고 있고, 또 찬사를 받아 마땅하다.

경기도 광주시 남종면 분원리에 있는 분원백자자료관
조선시대 관요는 도자기 제작에 필요한 백토와 땔감을 효율적으로 조달하고, 도자기를 도성 한양으로 원활하게 수송하기 위해 일찍부터 한강에 인접한 경기도 광주군에 자리 잡았다. 초기에는 땔감을 확보하기 위해 이곳저곳으로 옮겨다녔으나 1752년부터 지금의 광주군 분원리에 정착하면서 효율적인 생산체제를 갖추고 부흥기를 맞이했다.

　그러나 우리 고미술시장에 유통되고 있는 조선백자의 실상을 들여다보면 관요 제품인 분원 도자기에 대한 평가가 본질에서 벗어난 점도 없지 않다. 참고로 시장에 유통되는 조선 후기 백자 가운데 연대가 좀 올라가는 것은 대개가 경기도 광주군 남종면 금사리 가마(1721~52)에서 만들어진 것들이다. 수적으로 볼 때 금사리 백자는 물론이고 분원리 가마(1752~1883)라 하더라도 19세기 이전 영·정조시대에 만들어진 자기들은 일반이 생각하는 것만큼 많지 않다.° 그보다는 분원리 가마가 쇠락기에 접어든 19세기 초 이후, 그러니까 만들어진 지 150~160년, 좀 더 올려 잡더라도 180년이 채 안된 것들이 대부분이다. 그리고 분원리 관요가 철폐된 고종 21년(1884) 이후 경기도 일대로 흩어진 도공들에 의해 만들어졌음에도

불구하고 분원리 가마에서 만들어진 것으로 잘못 알려져 있는 것도 많다.

한편 문양이나 기형에서도 19세기 들어서는 화려한 색채와 복잡한 문양의 청나라, 일본 자기의 영향을 받아 문양이 복잡해지는가 하면, 그릇의 모양에서도 기교가 많이 들어간 청화백자가 주류를 이루게 된다. 그 무렵 분원리 가마는 운영을 맡은 종친들의 비리와 비효율적 관리로 도공에 대한 처우나 작업환경은 열악했다. 외래문물의 유입으로 도자기에 대한 사회적 기호 변화가 일어나고 세도정치 등 정치질서의 문란으로 국력이 쇠락하는 가운데, 파탄에 직면한 분원의 재정과 열악한 작업환경에서 제작된 자기들은 자연히 품질이나 예술성에서도 퇴락을 면할 수 없었다. 조선도자 고유의 미감과 창작정신은 퇴색하고 매너리즘에 빠진 그렇고 그런 청화백자가 양산되는 것이다.[○○]

○ 분원이 금사리로 옮겨오기 이전에는 대략 10년 주기로 도자기 번조에 필요한 땔감이 넉넉한 곳을 찾아 광주군 도척, 초월, 실촌, 퇴촌면의 이곳저곳으로 옮겨 다녔다. 금사리 가마 이전에 만들어진 자기는 철화백자나 순백자가 주를 이루지만 남아 있는 숫자는 얼마 되지 않는다.

○○ 19세기 들어서는 분원의 열악한 재정상태를 개선한다는 명분하에 (사실은 분원 운영을 맡은 종친들의 비리로) 다량의 사번私燔(왕실이나 궁궐의 수요가 아닌 민간의 주문제작)이 이루어지면서 품질이나 예술성이 떨어지는 청화백자가 양산된다. 그런 환경에서도 왕실의 의례에 사용될 그릇의 제작에 대해서는 엄격한 관리가 이루어진 탓에 품질과 격을 유지하였지만, 생산량은 극히 소량에 불과했다. 자세한 내용은 국립중앙박물관의 〈조선 청화: 푸른빛에 물들다〉 특별전 자료 (2014. 9) 참조.

문제는 19세기 중엽을 전후로 제작된 이런 부류의 백자에 대해 단지 관요(분원)에서 만들어졌다는 이유만으로 상인들이나 초보 컬렉터들이 과잉 애정(?)을 보이고 있지 않나 하는 점이다. 컬렉션의 본질적인 가치나 의미를 그 대상물에 담긴 아름다움과 그것을 만든 장인의 예술혼에서 찾는다고 하면, 말기 분원 백자에서는 그런 가치나 의미를 찾기 어렵다. 무작위적 자연주의 조형을 지향한 조선시대의 미학정신과도 맞지 않는다. 그런 관점에서라면 오히려 지방 가마에서 만들어진 도자기에서 소박하면서도 민예적인 아름다움이 잘 구현되어 있는 예를 많이 찾아볼 수 있다. 나만의 느낌일지는 모르겠으나, 기형이나 문양에서 조금은 부족한 듯 무심한 듯 해학적으로 나무나 풀, 또는 동물

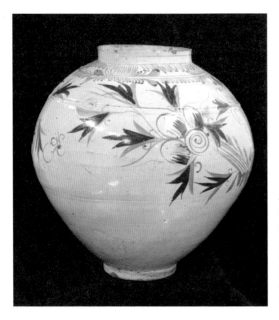

독특한 채색과 문양이 돋보이는 해주 항아리, 높이 41cm, 개인 소장
황해도 해주 지방은 풍부한 물산을 토대로 일찍부터 반닫이, 소반, 도자기 등 공예문화가 발달하였다. 이 항아리의 기형은 튼실하고 문양도 분원 관요에서 구워진 청화백자와는 달라 서민들의 여유와 해학, 힘 같은 것이 느껴진다.

을 그린 민요 백자에서 나는 조선의 미감을 읽는다.

식민지시대에 짙게 드리워져 있던 일본인 취향의 그늘을 벗어나 우리의 시각과 미감을 토대로 도자기 컬렉션 문화가 뿌리내리기 시작한 지 반세기를 넘고 있다. 그동안 새로운 관점에서 새로운 미학적 특질을 찾아내며 우리 도자문화를 보는 안목은 꾸준히 높아져왔다. 아직도 곳곳에 일본인들이 남긴 흔적들이 없다고 하기는 어렵지만, 이제 우리 고유의 미감과 미학정신에 충실한 컬렉션 문화를 창조할 때가 아닌가? 그런 맥락에서 지방 가마라 할지라도 도공의 풍부한 감성과 무기교의 기교로 빚어진 도자기에 대한 시장의 평가나 컬렉터들의 관심이 높아질 것으로 기대한다면 시류에서 너무 벗어난 이야기일까? 지방 가마에서 구워져 지방색과 무심의 미학이 풍부한 아름다운 민요 자기의 가치는 매너리즘에 빠져 획

일화되고 예술혼이 사라진 말기 분원리 가마에서 제작된 자기들과는 분명 다른 데가 있고, 또 그래야 한다. 야나기 무네요시가 아무도 거들떠보지 않던 「청화백자 추초문각호」(p. 111)에서 뛰어난 조선의 미감을 발견한 것처럼 우리 컬렉터들도 이제는 민요 도자기의 감춰진 아름다움과 가치를 찾아낼 때가 되었다.

부풀려진 지배계층 물건의 컬렉션 가치

우리 고미술계 사람들의 취향을 살피다 보면 궁궐(왕실)의 생활공간을 장식했거나 거기서 사용했던 물건에 대한 선호가 좀 유별난 데가 있음을 알게 된다. 같은 맥락에서 임금이나 왕세자, 또는 비빈들의 묵적墨跡도 대개 높은 가격으로 거래되고 있다.

그 배경에는 왕조시대에 절대권력을 배경으로 뛰어난 미술공예품을 궁궐에서 소장하거나 생활용기로 사용했을 것이라는 인식이 깔려 있다. 거기에다 그런 고급한 미술공예품, 또는 왕이나 그 일족의 글씨, 그림 등을 소장함으로써 일종의 정신적 신분상승을 이루고자 하는 허위의식이 복합적으로 작용하고 있다고 볼 수도 있다. 왕조시대에 궁궐은 권력의 중심이었다. 따라서 궁궐의 실내공간을 장식한 서화나 도자기는 물론이고 일상잡기나 가구, 자수, 비빈들의 몸치장을 위한 장신구에 이르기까지 최고의 재료로 최고 수준의 화원이나 장인이 그리고 만들었을 것이다. 정교함에다 격이 있고 작품성도 뛰어나다고 보는 것이 일반적인 생각이다.

마찬가지로 경화세족을 비롯해서 권세 있는 양반 사대부 집안에서 소장했거나 사용했던 물건에 대해서 시장과 컬렉터가 높은 관심과 애정(?)을 보이는 것도 비

책거리 10폭 병풍, 비단에 채색, 각 198.8×39.3cm, 국립중앙박물관
화려한 채색으로 조선 후기 사대부 사랑방의 서가와 기물을 그렸다. 이처럼 그림이 하나로 연결된 대형 궁중 책거리 병풍은 귀한 만큼 가격도 대단하다.

숫한 맥락이다. 이를테면 책장, 서안(경상), 필통, 연적 등은 서책을 소장하고 글을 읽던 사대부가에서 사용하던 것들이니, 일반 백성들 집에도 한두 개씩은 있었던 반닫이나 장롱, 생활집기들과는 수적으로 비교가 안 되게 적을 수밖에 없다. 조선 후기에 신분제가 무너지기 전 사대부(양반)의 비율이 채 10%가 되지 않았다는 점을 감안하면, 소수 지배계층 집안에서 쓰던 물건의 수량은 한정되기 마련이고 따라서 가격도 상당한 것은 당연하다.

그러한 배경의 궁중유물이나 사대부 집안의 소장 유물에 대한 내 생각은 대충 두 가지로 정리된다. 하나는 그런 물건들의 예술성 또는 작품성에 관한 것이다. 궁중유물이 일견 화려하고 좋은 재료에다 기교적으로 뛰어난 점은 있지만, 미술 작품에 녹아들어야 할 자유로운 창작정신이랄까 그런 느낌은 잘 와 닿지 않는다. 궁궐이라는 데가 원래 엄숙함과 격식을 중시하던 권력의 심장부라서 그럴까? 그리고 옛사람들의 글씨나 그림을 평가할 때 그 사람의 인품, 정신, 역사적 족적 등을 중시하는 법이지만, 치세의 공적은커녕 나라를 쇠락의 구렁텅이로 몰고 간 무능한 임금들이나 그 비빈들이 남긴 묵적을 높게 평가하는 시장 행태가 내게는 영 마뜩지가 않다.

또 사방탁자, 책장 등 세도가 안방이나 사랑방에 비치되었던 가구에서 조선시대 사대부의 기품이나 절제정신은 감지되지만 지나치게 형식(틀)에 얽매임으로써 미술적인 감흥이랄까, 틀을 깨는 표현정신은 잘 느껴지지 않는 아쉬움이 있다. 한 예로, 같은 가구라도 경기도 약장의 정형화된 조형성, 강원도 책장의 검박함, 제주도 찬장의 거칠음을 떠올리면 그 느낌의 차이가 분명해진다. 시장은 경기도 약장을 훨씬 더 높게 평가하지만, 나는 강원도 책장이나 제주도 찬장의 그 투박하고 거친 질감에서 더 깊은 감흥을 얻는다. 시대적 미감이나 가치관에 따라 고미술에 대한 평가는 달라진다 하더라도 궁중유물이나 사대부가 기물에서 받는 그

런 느낌은 우리가 추구하는 컬렉션 정신과는 잘 맞지 않는 것이기도 하고 또 보편적인 아름다움과도 거리가 있다는 것이 내 생각이다.

다른 하나는 시장에 유통되거나 또는 컬렉터들이 소장하고 있는 그런 종류의 물건이 너무 많다는 사실이다. 예를 들면, 주칠(붉은 칠)을 입힌 책장이나 소반, 화각공예품, 대삼작노리개 등은 궁에서만 쓰던 물건이라 그 수효는 극히 제한되어 있을 터인데도 유통되는 물량이 적지 않고,° 궁중민화라고 하는 것도 너무 흔하게 눈에 띈다. 왕조가 망하고 집안이 망해 그곳에 있던 물건들이 이리저리 흩어지고 흘러나와 시장에 유통되고 있는 것이 실상이겠지만, 상당수가 후대에 만들어진 모작이나 위작이 아닐까 하는 생각을 지울 수 없다. 혹은 신분제가 흐트러진 구한말

「십장생무늬 화각필통」, 높이 12.5cm, 국립중앙박물관
화각공예는 우리나라만의 화려한 아름다움에다 독특한 기법을 함께 갖춘 공예 영역인데, 전해지는 화각공예품에는 빗접, 필통, 베갯모, 실패, 자 등 주로 궁궐 비빈들의 사물함이나 침선과 관련된 것들이 많다.

이나 왜정 초에 경제력 있던 중인 또는 상민 집안에서 과시용으로 주문제작해서 쓰던 것인지도 모르겠다. 사실 이런 이야기들은 시장 질서와도 관계되는 것이어서 조심스럽기도 하고 불필요한 논란의 빌미가 될 수도 있어 더 이상 언급하지 않지만, 사연이야 어찌됐든 컬렉터들의 안목이 높아지고 시장의 규율이 제대로 자리 잡히는 것이 문제 해결의 지름길임은 분명하다.

○ 참고로 조선시대의 기본 법전인 『경국대전經國大典』에서도 궁궐 바깥에서 궁궐 예복이나 주칠가구를 사용하는 것을 엄격하게 금지하는 내용을 찾아볼 수 있다. 그러나 예외적으로 일생에 한 번인 혼례 때만은 일반 백성도 사대부들이나 궁궐의 예장禮裝을 할 수 있도록 허용되었다. 그래서 상민들도 사모관대를 하거나 원삼과 같은 대례복을 입고 혼례를 치를 수 있었다.

파손, 수리, 복원품에 대한 시각을 바꾸자

다음은 파손된 작품이나 그것을 수리, 복원한 물건을 보는 관점이다. 컬렉터의 입장에서는 이왕이면 온전히 잘 보존된 작품을 수집하는 것이 당연하고 그렇게 해야 그것의 소장가치도 보장되는 법이다. 그러나 우리 시장에서 그런 컬렉션 기준에 맞는 작품들이 얼마나 될까? 거래 현장에서는 다량의 물건들이 파손된 상태로 또는 수리, 복원되어 유통되고 있고, 대체로 상인이나 컬렉터들은 그런 물건들은 박물관용이지 개인 컬렉터들이 수집할 것은 아니라고 폄하한다. 하지만 컬렉션 대상으로 삼고 있는 우리 고미술품의 성격과 역사성 등에 대해 조금 더 깊이 생각한다면, 그러한 기존의 컬렉션 관행은 상당 부분 달라질 수 있고 또 그래야 한다. 파손된 작품이나 수리, 복원품에 대한 생각과 관점을 달리할 필요가 있다는 말이다.

앞서 이야기한 대로 우리 고미술품의 경우 대개가 일상잡기거나 생활도구로 사용되던 민예적 성격의 물건들이고, 또 그림이라 하더라도 장식 목적의 그림들

이 많다. 목공예품, 민화가 대표적이다. 물론 예외도 있다. 감상을 목적으로 한 서화나 일부 완상용 도자기가 그것이다. 설사 그런 목적의 작품이라 하더라도 요즘처럼 유리액자나 보관 진열장이 없던 그 옛날에는 종이라는 재료의 한계로 시간이 지나면 변색하거나 찢어지고 손상되는 일이 보통이었다.

마찬가지로 깨지기 쉬운 도자기도 몇백 년 동안 온전하게 보전되어 전세되기가 여간 어렵지 않음은 너무나 분명한 사실이다. 그렇기에 도자기의 경우 조선 후기에 만들어져 전하는 일부 백자를 제외한다면 그 이전의 도자기는 모두 출토된 것들이다. 무덤에 부장할 당시에도 도굴을 염려하여 일부러 깨뜨려 묻기도 했고, 또 온전한 것을 묻었다 하더라도 도굴 과정에서 파손되는 경우가 다반사였다. 따라서 완형으로 남아 있는 고려청자나 조선 전기 백자, 분청사기는 생각보다 많지 않다. 많지 않은 것이 아니라 절대적으로 적다. 실제 국보, 보물로 지정되어 있는 도자기 중에서도 수리, 복원된 것들이 상당히 많다. 그렇지 않다고 하는 것이 오히려 이상한 것이다.

사정이 그러하다면, 파손된 작품이나 그것의 수리, 복원에 대해 좀 더 새롭고 긍정적인 관점을 가질 필요가 있지 않을까? 태생적으로 손상되거나 파손될 수밖에 없는 물건이라면 그러한 물건의 수리, 복원을 지나친 흠으로 보지 말아야 한다. 이런 지적에 대해 독자들은 나의 지나친 주관이라 할지 모르겠다. 그러나 오랜 역사와 문화전통에도 불구하고 많은 전란과 화재에다 인재까지 더해져 남아 전하는 유물이 절대적으로 빈약한 우리 현실을 생각하면, 컬렉션 대상 고미술품의 파손 또는 수리, 복원에 대한 그러한 전향적인 관점은 의미가 있다.

한편 고미술품의 본질적인 가치 측면에서도 보존 상태의 완전, 불완전(파손, 수리, 복원) 문제를 짚어볼 수 있다. 대개 물건은 불완전해도 아름다운 것이 있고, 완전하더라도 그렇지 않은 것이 있다. 예를 들어, 그리스의 토르소는 불완전품이지

「청자철채 퇴화점무늬 나한좌상」, 국보 173호, 높이 22.3cm, 개인 소장

도자기는 도굴 과정은 물론이고 소장 또는 사용하면서 깨지기 쉬운 탓에 완형을 유지하기가 쉽지 않다. 그래서 이 청자 나한상처럼 국가문화재로 지정된 도자기들 가운데서도 수리, 복원된 작품들이 많다.

만 아름답고, 밀로의 비너스도 두 팔이 온전했더라면 오히려 세인의 칭송을 덜 받았을지 모른다. 마찬가지로 조선 후기에 제작되어 전세된 백자 가운데서도 사용하는 과정에서 조금 흠집이 생겼거나 세월의 흔적(땟물)이 진하게 남아 있는 작품이 더 자연스럽고 아름답게 보일 수 있다. 그렇다면 보존 상태가 완전하다고 해서 반드시 좋거나 가치 있는 것이고 컬렉션 대상으로 삼아야 한다는 논리는 지나치다고 할 수밖에 없다. 완전함의 정도와 작품의 가치 또는 질의 고하가 반드시 일치하는 것은 아니라는 이야기다.

「백자진사채 호랑이 까치 무늬 항아리」, 높이 28.7cm, 일본민예관
이 작품처럼 문양과 기형, 발색이 뛰어난 것은 어느 정도 깨진 흠집이 있거나 수리가 되어도 좋은 가격에 거래된다.

청자 파편
도자 파편은 우리 전통 도자연구에 필요한 정보의 원천이다. 기형, 문양, 태토 등에 관한 각종 정보를 제공할 뿐만 아니라, 파손된 도자기의 수리 복원에 부자재로 이용된다. 그 때문에 특이한 문양이 들어간 청자나 분청 파편은 상당한 가격에 거래되기도 한다. ⓒ 황규섭

컬렉터들이 흠집에 신경을 쓰는 일차적인 이유는 작품의 본질, 즉 아름다움보다는 완전함에 대한 집착이 강하기 때문이다. 물론 흠집도 도를 넘어서면 작품의 아름다움을 상하게 하지만, 그렇다고 보존 상태의 완전 불완전만으로 컬렉션의 핵심가치를 판단해서는 안 된다. 완전 불완전 여부가 하나의 중요한 기준은 될 수 있겠지만 절대적인 기준은 될 수 없다.

이제는 컬렉션에 있어서 유물에 대한 그런 외형적인 상태를 단선적으로 소장가치와 연결시키는 관행을 뛰어넘을 때가 되었다. 오히려 우리 고미술에 담긴 내면의 조형정신과 전통을 이해하고 계승함으로써 문화 보존의 역할을 담당하는 컬렉션의 시대적 의미가 강조되어야 한다. 진정 고미술 컬렉션의 참의미를 이해하

는 사람에게 유물의 파손이나 수리 여부는 그저 참고사항일 뿐이다. 파손되었거나 수리, 복원된 유물에 대해서 좀 더 열린 시각으로 다가가는 것, 이 또한 고미술 컬렉션으로 가는 여정에서 챙겨야 할 지침이자 가치기준이다.

진기한 물건에 대한 집착과 익애를 경계

우리 사회의 고미술 컬렉터들에게서 발견되는 또 하나의 행태적 특징이랄까 전형은 진기한 물건에 대한 강한 집착이다. 여기서 진기하다는 말은 물건 자체의 형태가 특별하면서 희귀하다는 뜻을 담고 있다. 정교하다는 의미도 약간 들어 있는 것 같다.

대표적인 예가 조선시대 무덤에 부장했던 명기明器이다. 명기는 묻힌 사람이 생전에 사용했던 그릇, 집안의 가재도구, 가족, 가축 등을 아이들 장난감처럼 만들어 시신과 함께 묻은 것이다. 그래서 '소꿉'이라 부르기도 한다. 그 유래에 대해서는 고대사회에 행해졌던 순장문화의 흔적으로 보는 것이 정설이다. 어쨌거나 명기 가운데 아무런 문양 없이 각종 그릇모양의 조잡한 백자로 구워진 것은 흔해서 값도 나가지 않는다. 그러나 같은 그릇이라도 청화문양이 들어가거나 사람, 동물, 집, 가마와 같은 특이한 형상의 명기, 거기다가 청화나 철화 등의 채색이 들어간 것은 귀하기도 하고 값도 상당하다. 명기는 아니지만 특이한 동물형상의 연적, 상아로 만든 아주 작은 벼루, 청자 인장, 크기가 10센티미터도 안 되는 도자기 호신불, 심지어 청화(철화)백자로 만든 베갯모, 담뱃대 꼬바리 물부리, 장기의 말 등을 즐겨 찾는 컬렉터들도 많다. 재미있는 것은 이런 물건들을 선호하는 사람들이 소위 컬렉션 경력이 오래되고 안목도 높다는 '구로도〈ろうと, 호人〉' 컬렉터들이라는

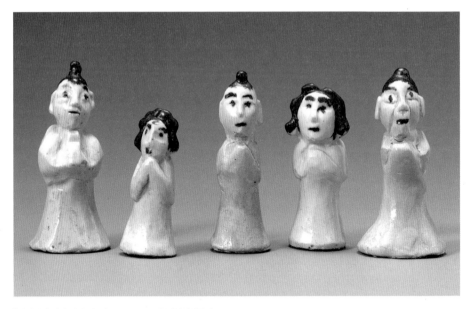

「철화백자 인형 명기」, 높이 6.6~8.7cm, 국립중앙박물관
조선시대 무덤에 부장되었던 것으로서, 이처럼 채색이 들어간 사람 또는 집, 동물, 가마 등의 형상을 한 명기 세트는 귀하기도 하거니와 가격도 상당하다. 초보 컬렉터들이 이런 물건에 눈을 뜨기까지는 오랜 시간이 걸린다.

사실이다.

 컬렉션 세계에서 진기한 물건을 애장하는 것은 자연스럽고 또 보편적인 현상이다. 그러나 그것이 도를 넘어 집착하고 익애溺愛하는 것은 경계해야 한다. 특이함, 정교함에 대한 집착 또는 익애 그 자체를 나무랄 수는 없다. 문제는 그런 물건의 특이함이나 정교함이 예술성 또는 아름다움과 일치하지 않는 경우가 많다는 사실이다. 아름다움이 구현되지 않은 작품임에도 다만 진기하다는 이유만으로 컬렉터들이 그것에 집착하는 것은 골동가들의 호사일 뿐 참된 컬렉터들이 추구할

○ 구로도는 한 분야에 숙달한 사람 또는 전문가를 의미하는 일본말이다.

바는 아니지 않느냐는 것이다.

　진기한 작품이라고 해서 반드시 좋고 아름다운 물건이라 할 수는 없다. 통상 진기한 것은 특이한 것이다. 예외적이기 때문에 그 수가 적고 그렇다 보니 세인의 시선을 쉽게 붙들고 인상도 강렬하다. 고미술 컬렉션이 추구하는 미의 관점에서 본다면, 특히 공예의 영역에서는 오히려 다량으로 제작된 물건 중에 형태가 아름답고 뛰어난 것들이 많다. 많음多을 추醜하다고 말할 수 없는 것처럼, 적음寡을 아름답다美고 단언하기 어렵다. 이 말의 속뜻은 결국 진기하거나 별난 물건에 집착하는 것을 경계하라는 의미일 것이다. 진기함은 사물이 지닌 가치의 하나이기는 해도 본질은 아니기 때문이다.

　이렇듯 기존의 컬렉션 관행과 행태적 특징 하나하나에는 나름의 이유가 있고 근거가 있겠지만, 그런 것에 익숙해져 있는 생각의 틀을 벗어나는 것이 의미 있을 때가 많다. 특히 그 내용이 컬렉션의 본질과는 거리가 있는 것이라면 더더욱 그렇다. 고미술 컬렉션의 세계, 그 전체를 관통하는 가치 또는 실제 컬렉션 과정에서 견지해야 하는 자세는 '진기함'이 아니라 참된 '아름다움'을 추구하는 것이어야 한다.

그 멈출 수 없는 컬렉션 여정

● 　　　　　무릇 세상일에는 시작이 있으면 끝이 있는 법. 지금껏 허둥대며 이어온 나의 사설을 마무리하고 독자들과 작별할 때가 되었다.

지금의 내 몸과 마음은 그 실체를 알 수 없는 힘에 강제되어 여태 지고왔던 무거운 짐을 내려놓은 직후의 그런 상태다. 해방감? 그보다는 홀가분함, 아니면 긴 여행을 하다 잠깐 쉼터에 들러 동행과 차를 마시는 여유로움, 또는 즐거운 노동 뒤의 노곤함과 같은 것이라 해도 될까? 아무튼 또 한 가지 일을 마쳤다는 기분으로 마음은 가볍다.

고미술 컬렉션. 오래된 아름다움을 찾아가는 긴 여정. 거부할 수 없는 유혹……. 나는 컬렉션 심리와 행태를 해석하면서 그 동인動因을 두고 아름다움을 향한 우리 인간의 숨길 수 없는 사랑이면서 그것에 근거한 본능이자 욕망이라 했고, 그 실체는 영원히 풀리지 않는, 그러나 풀지 않으면 안 되는 번뇌의 덩어리라고도 했다. 그런 의미라면 그 욕망과 번뇌의 근저에는 '아름다움'이란 영매靈媒의 손을 빌려 자신의 영혼을 해원解寃하고 자유케 하려는 컬렉터의 간절한 염원이 자리하고 있는 것인가? 또 한편으로 컬렉션 그 외양은 우아함으로 치장하고 문화

인으로 대접받고 있지만, 한 겹 벗기면 온갖 세속의 욕망과 잇속, 다툼이 뒤엉켜 시작과 끝을 알 수 없는 아수라장인 탓에 나는 그것을 일러 진흙 펄에 뿌리내리고 있으되 더없는 순수함과 아름다움으로 피어나는 연꽃에 비유하기도 했다.

다시 고미술 컬렉션 정신에 대해 내가 묻고 내가 답한다. 우리 인간에게 컬렉션이란 아름다움에 의탁하여 영혼의 자유를 찾아가는 여정이고 또 그 아름다움과 영혼의 자유는 결코 포기할 수 없는 가치라고 했다. 그렇다면 "오직 아름다움만이 세상을 구원할 것이다!"라던 도스토옙스키의 외침처럼 인간은 아름다움을 찾아가는 컬렉션 여정을 통해 자신의 존재를 확인하고 상처받은 영혼을 치유하며 살아가는 생명체인 것이다.

고미술 컬렉션으로 가는 그 여정이 어찌 늘 가슴 설레고 즐겁기만 할 것인가? 오래된 아름다움의 오묘한 본질을 깨치지 못할 때의 고통과 절망은 겪어본 사람만이 아는 것이다. 그렇다고 그 고통과 절망을 넘지 못해 컬렉션 여정을 도중에 그만둘 수 있을까? 그 뿌리칠 수 없는 유혹의 손길과 끈적끈적한 눈빛을 어찌 거부할 것인가? 한번 빠지면 수렁처럼 더욱 빠져드는 것. 그것을 이성의 힘을 빌려 거부하려고 하는 자, 나는 그런 사람을 컬렉터라고 하지 않겠다. 컬렉션의 세계가 감성과 본능의 영역이어서 그렇기도 하겠지만, 인간의 자유로운 감성과 본능을 이성과 지식의 틀로 규율하려는 사람의 사유공간에는 아름다움과 영혼의 자유가 자리할 조그만 틈새조차 없어야 한다. 그래서 고미술 컬렉션의 동인을 두고 본성으로 돌아가려는 인간의 귀소본능이자 자신의 영혼이 자유로워지기를 염원하는 목마름과 같은 것이라고 하는 것이 아니겠는가! 단언컨대 컬렉션, 그것이 추구하는 근원적 의미가 바로 우리 인간이 포기할 수 없는 존재적 가치이기에 그 길은 아무리 고통스럽고 힘들더라도 가야 하는 길이다.

컬렉터는 자신이 염원하는, 자신만의 아름다움을 소유하기 위해 시장을 통해

컬렉션이라는 욕망의 집을 짓고 허물기를 반복한다. 컬렉션의 실천 현장인 고미술시장, 그 이름처럼 아름다운 옛 물건을 사고파는 곳인가? 아니다. 그곳은 세상 어디에도 있을 것 같지 않은 갖은 술수와 타산이 횡행하는 곳이다. 그 통제되지 않는, 어떻게 말이나 글로 표현할 수 없는 컬렉션 욕망을 충족하고 영혼의 자양분을 공급받기에 고미술시장은 너무나 거칠고 위험으로 가득하다. 하지만 안타깝게도 컬렉터에게 그곳은 피해갈 수 없는 현장이고 거부할 수 없는 현실이다. 지난 25년여 넘게 우리 고미술의 아름다움에 빠져 이 바닥을 기웃거리며 내 중년의 열정을 쏟아부었건만 지금도 끊임없이 나를 절망에 빠뜨리고 슬프게 하는 곳이 바로 고미술시장이다.

그런 시장을 앞에 두고 컬렉션 유혹과 욕망을 어떻게 삭히고 풀 것인가? 그 유혹, 욕망은 거부할 수 없는 것. 그렇다면 시장에 뿌리내리고 꽃을 피워야 하는 것이다. 시장과 컬렉터는 서로 신뢰하고 협력하며 함께 가야 하는 동반자다. 싫다고 떠나거나 내칠 수 있는 대상이 되어서는 안 된다.

대개 세상일의 속성은 다면적인 데다 또 그것을 보는 사람들의 생각도 다양하기 마련이다. 우리 고미술시장과 컬렉션 전망을 보는 시각도 그렇다. 관점이 다르고 긍정과 부정이 혼재하지만 큰 흐름에 있어서 나는 그 세계를 절대적으로 긍정한다. 비록 지금은 분위기가 침체되고 컬렉션 문화에 어두운 데가 있다 하더라도 그것은 그것대로 사연이 있는 법. 그럴수록 기회와 가능성이 있다고 보고 싶은 것이다. 우리 사회가 그동안 축적해온 경제적 힘과 사회적 에너지는 조만간 문화적 욕구로 분출할 것이고, 그 중심에 분명 고미술 컬렉션이 있을 것이다. 그때가 언제일지 불안해하고 초조해할 것인가? 그런 기다림도 없이 어찌 고미술 컬렉션을 이야기하고 오래된 아름다움을 이야기할 것인가?

이제 이 책을 읽은 분들에게 내가 가슴에 묻어두었던 마지막 속내를 밝힐 때가

되었다. 나는 이 책에서 짧지 않은 지난 세월 내가 우리 고미술에 빠져 열병을 앓으면서 때로는 아름다움을 바로 눈앞에 두고서도 그 본질을 깨치지 못한 아둔함에 좌절하고 고심하며 체득한 그 세계의 이야기를, 아름다움을 향한 지독한 '사랑酷愛' '본능'과 '욕망'이라는 단어로 독자들에게 풀어보이고자 했다. 얕은 안목과 식견은 어찌할 수 없음에도 마음 한곳에서는 나의 생각과 관점, 체험을 바탕으로 독자들을 고미술 컬렉션의 세계로 끌어들이고 싶은 또 다른 욕망이 늘 꿈틀거리고 있었음을 고백한다. 에둘러 표현하면 봄안개 자욱하여 좌우를 분간할 수 없는 숲길 이미지의 고미술 컬렉션으로 가는 미로로 독자들을 유혹하고, 그 길에서 방황하며 도망가지 못하도록 잡아두는 것이 이 책의 간절한(?) 의도였다.

행간을 통해 내가 전하고자 했던 메시지와 거기에 담긴 속내가 얼마나 독자들의 가슴에 가 닿았을까? 바라건대 고미술 컬렉션이라는 말이 더 이상 낯설지 않았으면 좋겠다. 아무튼 그런 소통의 자리에 독자들이 함께 했다면 참으로 감사할 일이다.

고미술 컬렉션! 뿌리칠 수 없는 유혹이고 욕망이고 멈출 수 없는 여정이라면 사랑하고 함께 가야 하는 것! 멈칫거리고 이것저것 따지기에는 우리의 인생이 너무 짧다. 그런 컬렉션 세계로 가는 여정에 앞으로도 독자들과 함께할 수 있다면, 그것이 아무리 힘들고 사랑과 욕망으로 범벅이 된 진흙탕 길이라 해도 결코 마다하지 않겠다. 그렇게 언젠가 또 만날 것이고 만나야 할 것이다.

김 치 호 金治鎬

1954년 경남 밀양에서 태어났다. 1977년 연세대학교 상경대학 응용통계학과를 졸업하고, 미국 아이오와주립대에서 경제학 박사학위(1987)를 받은 뒤 20여 년 동안 한국은행, 예금보험공사 등에서 거시경제 변동, 통화정책, 금융위기 관련 연구 활동을 했다. 정리금융공사 사장을 역임했고, 지금은 숭실대학교 경제학과 교수로 있다. 『한국의 거시경제 패러다임』(2000) 등 두 권의 경제학 저서 외에 60여 편의 연구논문을 국내외 학술지에 발표했다. 또 한편으로 본업인 경제학의 경계를 넘어 아름다움을 욕망하는 인간의 내면에 대한 인문학적 글쓰기를 계속하고 있다. 그 작업의 일환으로 2009년에는 우리 고미술에 녹아 있는 아름다움의 원형을 찾아 몰입하며 체득한 안목과 경험을 토대로 『고미술의 유혹』을 출간하여 각계의 주목을 받았다.

오래된 아름다움

고미술에 매혹된 경제학자의 컬렉션 이야기
© 김치호 2016

초판 인쇄 2016년 4월 29일
초판 발행 2016년 5월 10일

지 은 이 김치호
펴 낸 이 정민영
책임편집 임윤정 윤미향
디 자 인 이보람
마 케 팅 이숙재
제 작 처 한영문화사(인쇄) 경일제책사(제본)

펴 낸 곳 (주)아트북스
출판등록 2001년 5월 18일 제406-2003-057호
주 소 10881 경기도 파주시 회동길 210
대표전화 031-955-8888
문의전화 031-955-7977(편집부) | 031-955-3578(마케팅)
팩 스 031-955-8855
전자우편 artbooks21@naver.com
트 위 터 @artbooks21
페이스북 www.facebook.com/artbooks.pub

ISBN 978-89-6196-266-7 03600